BIBLIOTHÈQUE
DES MERVEILLES

PUBLIÉE SOUS LA DIRECTION

DE M. ÉDOUARD CHARTON

LES COLOSSES

PARIS. — TYPOGRAPHIE DU MAGASIN PITTORESQUE
(JULES CHARTON, ADMINISTRATEUR DÉLÉGUÉ)
rue des Missions, 15

BIBLIOTHÈQUE DES MERVEILLES

LES
COLOSSES

ANCIENS ET MODERNES

PAR

E. LESBAZEILLES

OUVRAGE ILLUSTRÉ DE 53 GRAVURES
PAR LANCELOT, GOUTWILLIER, ETC.

PARIS
LIBRAIRIE HACHETTE ET Cie
79, BOULEVARD SAINT-GERMAIN, 79

1881

Droits de propriété et de traduction réservés

AVERTISSEMENT

Parmi les innombrables statues, images de dieux et de héros ou figures symboliques, dont l'art du sculpteur, plus ou moins habile à façonner la pierre ou le métal, a orné la terre habitée depuis les temps les plus reculés jusqu'à nos jours, il en est un certain nombre qui se distinguent des autres et qui attirent particulièrement l'attention par leur grandeur extraordinaire : ce sont les géants de ce peuple de marbre et de bronze, ce sont les *colosses*. Il nous a paru intéressant de rechercher ces statues, les unes, qui n'existent plus, dans les écrits des historiens, d'autres, que la distance rend inaccessibles pour nous, dans les récits des voyageurs, d'autres enfin dans les divers monuments, dans les villes, dans les musées où elles sont dispersées, et de les réunir, comme dans une galerie, sous les yeux du lecteur. Si toutes n'excitent pas au même degré notre admiration, elles nous feront du moins éprouver cet étonnement que nous

causent la hardiesse de l'entreprise, l'énergie de l'effort, la difficulté vaincue. Nous trouverons souvent des chefs-d'œuvre, nous serons toujours en présence d'ouvrages rares et surprenants.

On a contesté la légitimité de la sculpture colossale. On a prétendu que ces représentations de la forme humaine, dans des proportions extra-naturelles, étaient monstrueuses; on y a vu le procédé naïf d'un art en enfance, qui, ne disposant pas de moyens intellectuels, tels que le dessin et l'expression, pour parler à l'esprit, a recours aux moyens matériels qui frappent les sens, à la masse, à la pesanteur, à l'énormité : voulant représenter un grand homme, a-t-on dit, l'artisan primitif ou l'artiste inhabile représente un homme grand.

A ceux qui professent cette opinion nous rappellerons que Phidias, le plus illustre des sculpteurs anciens, est l'auteur de la Minerve du Parthénon et du Jupiter Olympien, et que le premier des sculpteurs modernes, Michel-Ange, a fait le David et le Moïse. Nous leur ferons observer aussi qu'aucun voyageur n'a pu voir en Égypte ces colosses de granit assis à l'entrée des temples et des palais en ruine sans éprouver un profond saisissement. Ramenez ces figures gigantesques aux dimensions ordinaires du corps humain, vous les dépouillez de leur solennité terrible; ce ne seront plus, comme le déclare un excellent juge, M. Charles Blanc, que d'insignifiantes images de mort, que des cadavres pétrifiés. Après de tels exemples, comment soutenir que la science et le goût sont contraires à l'emploi des dimensions colossales dans les œuvres de la sculpture?

Ce qu'il faut reconnaître, c'est que la statuaire colossale a ses conditions particulières. Elle ne doit chercher à exciter que des sensations d'un certain ordre. Elle est dans son rôle lorsqu'elle exprime la puissance, la majesté, les qualités qui inspirent le respect, la crainte; elle en sortirait si elle se proposait de nous charmer par l'expression de la grâce. Elle peut prétendre au genre d'effet que produisent sur nous un grand arbre, une haute montagne, l'océan, le mugissement du vent, le roulement du tonnerre. Le grandiose, le sublime, tel est son partage. Les Grecs ont bien compris cette vérité. Ils n'ont donné une taille colossale qu'aux dieux, et, parmi les dieux, qu'aux plus puissants, aux plus sévères, à Jupiter, à Junon, à Minerve. Ils ont laissé à Vénus les proportions de la femme. Aujourd'hui que notre ciel chrétien est tout spirituel et n'a plus rien de plastique, la représentation des grands hommes, ainsi que les figures symboliques, se prête seule au genre colossal. Encore parmi les grands hommes convient-il de choisir; on devra préférer les héros, les guerriers, ceux dont la main puissante a laissé sur la terre une forte empreinte, aux hommes qui se sont tenus dans le domaine paisible de la pensée, aux poëtes et aux philosophes. Un Descartes ou un Racine colossal ne se concevrait guère; un Pierre le Grand, un Napoléon gigantesque, seront conformes à l'idée que leur nom éveille en nous.

Nous n'avons pas l'intention de passer en revue tous les colosses que nous présentera l'histoire de la sculpture : nous nous condamnerions à ne donner qu'une sèche nomenclature, à rédiger un catalogue aussi inutile que

fastidieux. Nous ferons choix des ouvrages que recommande leur célébrité, qui se distinguent, soit par leur mérite artistique, soit par leur caractère original, et nous nous y attacherons ; nous ne les séparerons pas du milieu qu'ils occupent et qui fait une partie de leur valeur, ni des circonstances propres à les expliquer ou à en augmenter l'intérêt. Nous imiterons le visiteur qui n'a qu'un temps limité pour parcourir un vaste musée : il aime mieux s'arrêter aux œuvres principales, s'en bien pénétrer, que d'effleurer tout l'ensemble d'un coup d'œil superficiel et bientôt rassasié.

LES COLOSSES

CHAPITRE PREMIER

L'Égypte. — Dimensions colossales de ses monuments et de ses statues. Caractère idéal de la sculpture égyptienne.

La grandeur, telle est l'idée qui se présente la première à l'esprit quand on songe à l'Égypte. Un climat uniforme, toujours serein, un ciel perpétuellement pur, dont jamais les nuages ne bornent ni ne rompent l'immense étendue, une lumière éblouissante et jamais voilée, donnent l'impression de l'infini. L'aspect du pays, loin de troubler cette impression, la confirme et l'augmente. Le désert, aride, nu, incolore, invariable, confine à l'Égypte, la touche, la presse de ses flots de sable. Son sol, dans ses transformations successives, ne fait que revêtir tour à tour divers genres d'uniformité. Dès le milieu du printemps, dépouillé de ses récoltes, sec, poudreux, crevassé, il imite, il continue le désert qui l'entoure. En automne, inondé par le Nil, il devient un lac ou plutôt une vaste mer, et, quand le fleuve a retiré ses eaux, un marécage sans fin. La saison féconde le couvre d'une magnifique végétation : c'est d'abord un tapis vert dont l'œil cherche en vain les limites, puis un océan d'épis dorés qui rejoint de tous côtés la coupole bleue du ciel. Aucune contrée n'est empreinte d'une solennité pareille, splendide et morne à la fois.

Toutes ces grandeurs semblent s'être communiquées à l'esprit des Égyptiens; elles ont imprimé sur lui leur reflet. Comme leur regard s'est allongé dans les horizons sans bornes où il plongeait, leur pensée s'est étendue au delà de la réalité visible, elle a débordé dans l'idéal. Leurs conceptions, leurs aspirations, étaient grandioses et surhumaines. Ils en ont donné la mesure dans ces monuments incomparables, échelonnés depuis l'embouchure du Nil jusqu'à la Nubie, et que l'on croirait bâtis par des géants pour l'éternité.

Les dimensions des monuments égyptiens ont de tout temps fait l'étonnement de ceux qui les ont vus. Hérodote, qui visita le Labyrinthe fondé par Amenemhé III, de la douzième dynastie, déclare que tous les édifices construits par les Grecs, réunis ensemble, n'approcheraient pas de cette construction extraordinaire. Strabon vante aussi ce palais, composé de douze palais contigus, qui avait six cent cinquante pieds de côté et qui contenait, à chacun de ses deux étages, quinze cents chambres, reliées par d'innombrables portiques et par un inextricable réseau de galeries. Les voyageurs s'émerveillent encore aujourd'hui de trouver des édifices de quatre cents pieds de longueur et dont le mur d'enceinte est décoré de cinquante mille pieds carrés de sculptures. Quand M. Jomard, membre de la commission d'Égypte, arriva devant la grande pyramide de Giseh, tombeau du roi Khouwou (Chéops), il éprouva un sentiment de stupeur et d'accablement en comparant l'infime stature de l'homme et l'immensité de l'ouvrage sorti de ses mains. « L'œil, dit-il, ne peut le saisir; la pensée même a peine à l'embrasser. On voit, on touche à des centaines d'assises de deux cents pieds cubes, du poids de trois cents milliers, à des milliers d'autres qui ne leur cèdent guère, et l'on cherche à comprendre

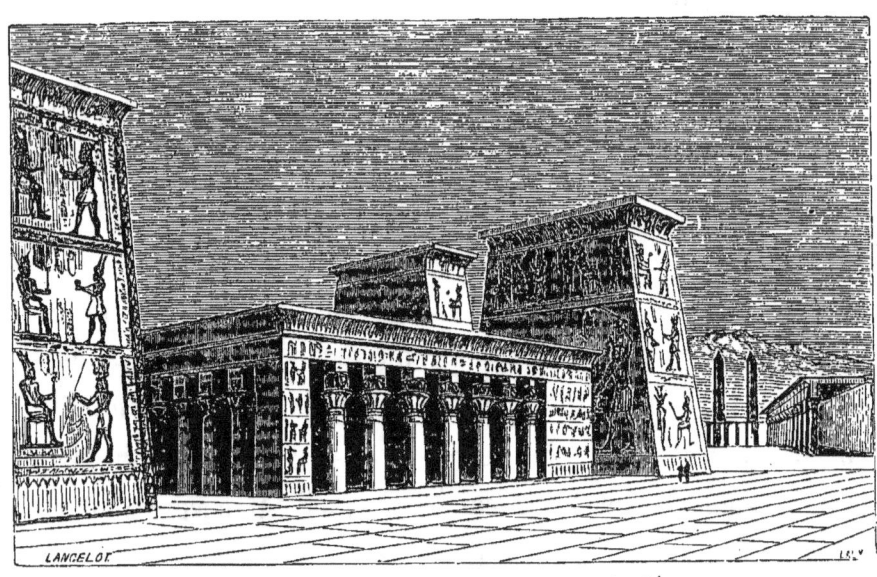

Temple égyptien avec ses pylônes, restauré d'après la commission d'Égypte.

quelle force a remué, charrié, élevé un si grand nombre de pierres colossales ; combien d'hommes y ont travaillé, quel temps il leur a fallu, quels engins leur ont servi ; et moins on peut s'expliquer toutes ces choses, plus on admire la puissance qui se jouait de tels obstacles (¹). » Les musulmans ont essayé de démolir la grande pyramide : quand on regarde l'amas formé par les pierres qu'ils en ont retirées, on ne doute pas qu'elle ne soit entièrement détruite ; mais quand on reporte les yeux sur elle, on est surpris de la retrouver intacte, à peine ébréchée. On n'est pas moins étonné en voyant d'immenses salles comme celle du palais de Karnac, longue de trois cents pieds, et dont le plafond était supporté par une multitude de colonnes égales en grosseur à celle de la place Vendôme ; des chapiteaux, admirablement sculptés et peints, qui ont jusqu'à soixante pieds de circonférence ; des avenues pareilles à celle qui s'étendait de Karnac à Louqsor et qui, sur une longueur de deux kilomètres, était bordée par une double file de grands sphinx, au nombre de six cents ; d'énormes sépulcres monolithes, comme celui qui se trouve au musée de Paris ou celui du temple de Saïs, long de vingt et une coudées (onze mètres), qu'Hérodote a vu et que deux mille mariniers mirent trois années à transporter ; des obélisques de cent pieds de hauteur, taillés dans un seul bloc de pierre.

Les temples, les palais, les tombeaux gigantesques, n'ont pas suffi aux Égyptiens ; leur génie, épris du grand, n'était pas satisfait ; ils ont osé employer, dans la représentation de l'homme lui-même, des dimensions surhumaines ; ils ont créé la sta-

(¹) La grande pyramide avait, quand elle était entière, 450 pieds de haut, et 700 de large à sa base. On a calculé que cette prodigieuse masse de 75 millions de pieds cubes pourrait fournir les matériaux d'un mur haut de six pieds et long de mille lieues.

tuaire colossale. L'Égypte était couverte de statues hautes de trente, de cinquante, de soixante pieds. La Rome impériale puisa longtemps dans cette foule de géants de granit pour décorer ses places publiques; l'Europe y a puisé et y puise encore pour enrichir ses musées, et le sol égyptien est toujours jonché de débris de colosses.

Il est impossible de se trouver en présence de quelqu'une de ces grandes statues et d'y rester quelque temps sans être pénétré d'une profonde émotion et sans reconnaître bientôt que cette émotion n'est pas due uniquement à la masse énorme qui vous domine et vous écrase : il y a là autre chose qu'une reproduction démesurée de la forme humaine. On ne peut nier que les auteurs de ces prodigieuses images, guidés sans doute par leur instinct plutôt que par la réflexion, n'aient du premier coup compris les conditions de l'art spécial qu'ils inventaient. Pour exprimer la grandeur, ils n'ont pas compté uniquement sur l'ampleur des dimensions, sur le volume de la matière; ils ont trouvé le style qui pouvait le mieux servir leurs intentions et que le goût devait plus tard adopter : ils ont recherché, avec un parti pris qui peut paraître poussé à l'extrême, la simplicité des lignes, l'étendue des surfaces. Ils n'ont pas copié textuellement la nature, ils l'ont interprétée, ils l'ont modifiée en vue de l'effet qu'ils voulaient produire. Les détails qu'ils jugeaient inutiles ou nuisibles; ils les ont supprimés sans ménagement. Ils ont sacrifié les parties à l'ensemble, la variété à l'unité; ils ont craint de diminuer l'impression en la divisant. L'attitude la plus simple, la plus calme, la plus éloignée du mouvement et de l'action, est celle qu'ils ont donnée à leurs colosses. Ceux-ci sont le plus souvent assis, le buste droit, les jambes rapprochées, les bras collés au corps, les mains posées et allongées

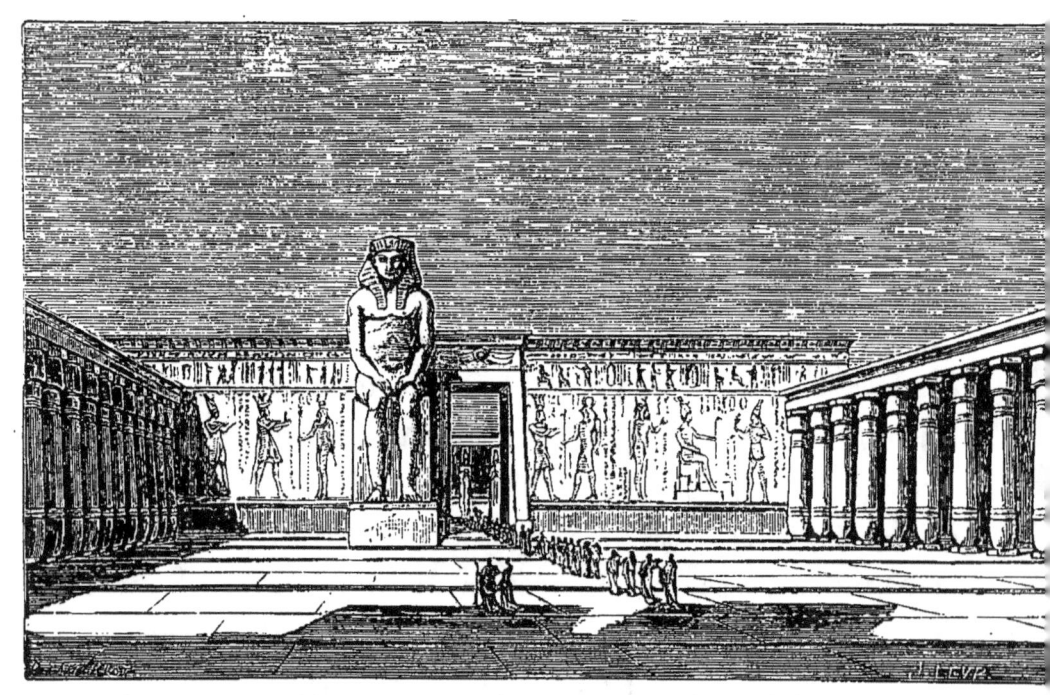

Palais et colosse de Ramsès le Grand, à Thèbes (restauration).

sur les genoux. Les os, les muscles, les veines, n'apparaissent nulle part, ils ne troublent par aucune saillie, par aucune ombre, la surface unie et claire des membres, dont la forme générale a seule été respectée. Les traits du visage largement accentués, d'une régularité et d'une pureté irréprochables, n'expriment autre chose qu'une placidité impassible; les yeux ne regardent pas; le front sans plis, impénétrable, ne laisse rien percer de la pensée intérieure; un sourire mystérieux se dessine vaguement sur les lèvres closes. Dans les statues debout, l'une des jambes se porte quelquefois en avant, mais c'est une pose et non un mouvement; les bras sont pendants le long du corps, ou s'ils s'en détachent, c'est pour montrer un attribut symbolique, une croix à anse, une fleur de lotus; parfois, particulièrement dans les statues de femmes, le bras gauche est chastement replié sur la poitrine, comme pour garder le secret du cœur. Ce style sobre, large et sévère, contribue si bien à l'expression de la grandeur, que même aux statues de dimensions médiocres il prête l'apparence colossale.

Il était inévitable que la recherche constante du même genre d'effet eût pour résultat la monotonie. Tous les colosses égyptiens se ressemblent; si l'on n'était renseigné, d'ailleurs, par des inscriptions, par des légendes, sur les différents personnages qu'ils représentent, on pourrait croire qu'ils reproduisent tous la même image; un modèle unique, un type convenu, immuable en dépit de la variété des lieux et de la succession des siècles, paraît s'être imposé à leurs auteurs. Cette uniformité n'était pas, aux yeux des Égyptiens, un inconvénient. Ils cultivaient l'art, ils avaient souci du beau et ils poussaient très loin le soin de l'exécution, mais l'art n'était pas leur seul but. Une pensée supérieure, une conviction religieuse les dominait. La

nature de leurs monuments, le témoignage de l'histoire et plusieurs de leurs écrits, qu'on a pu déchiffrer, en font foi. En apercevant la grande pyramide de Gisch, Chateaubriand, transporté d'enthousiasme, s'écrie : « Ce n'est pas par le sentiment de son néant que l'homme a élevé un tel sépulcre, c'est par l'instinct de son immortalité : ce sépulcre n'est point la borne qui annonce la fin d'une carrière d'un jour, c'est la borne qui marque l'entrée d'une vie sans terme ; c'est une espèce de porte éternelle, bâtie sur les confins de l'éternité. » Diodore de Sicile nous apprend que les Égyptiens appelaient les habitations des vivants des gîtes, des hôtelleries, que l'on ne fait que traverser, tandis qu'il donnaient aux tombeaux le nom de demeures éternelles. Voilà pourquoi, ajoute l'historien, ils prenaient peu de soin d'orner leurs maisons, mais ne négligeaient rien pour la splendeur de leurs tombeaux. Deux papyrus trouvés dans des cercueils, le *Rituel funéraire* et le *Livre des migrations*, nous révèlent de la manière la plus explicite la destinée de l'âme humaine après la mort, sa comparution devant le tribunal d'Osiris, et, si elle était reconnue vertueuse, conformément à des préceptes que l'on dirait empruntés à l'Évangile [1], sa participation à l'éternelle béatitude. De telles croyances nous expliquent le caractère impersonnel, général, en quelque sorte surnaturel, des colosses égyptiens. Ils représentent des individus, des rois dont nous savons le nom, mais ils ne les représentent pas dans

[1] Interrogée sur sa conduite pendant la vie, l'âme du mort devait pouvoir répondre : « Je n'ai pas blasphémé ; je n'ai pas trompé ; je n'ai pas volé ; je n'ai pas commis de meurtre ; je n'ai été cruel envers personne ; je n'ai pas médit d'autrui ; je n'ai accusé personne faussement. » Elle devait aussi pouvoir attester ses vertus positives et dire : « J'ai fait aux dieux les offrandes qui leur étaient dues ; j'ai donné à manger à celui qui avait faim ; j'ai donné à boire à celui qui avait soif ; j'ai donné des vêtements à celui qui était nu. » Ces prescriptions sont presque textuellement celles du Décalogue et de l'Évangile.

l'exercice de leur royauté, avec l'appareil de leur puissance terrestre ; ils nous montrent en eux l'homme, l'homme par excellence, qui, après avoir été pendant sa vie comblé des faveurs célestes, est parvenu à sa haute destinée et mis en possession de la félicité véritable. Aucune passion n'agite les traits de son visage : il est maintenant au-dessus des passions. Sa main ne brandit pas d'épée (¹) : il n'a plus désormais d'ennemis à combattre, il a vaincu le monde. Ses membres, nous l'avons dit, sont dépourvus de squelette et de muscles : ces charnels instruments d'action ne lui sont plus nécessaires ; il est délivré des luttes de la vie. Il est calme, serein, il jouit d'une paix inaltérable, il partage la sagesse et la gloire éternelles des dieux, il est leur égal et a droit, comme eux, au respect et aux hommages des hommes.

On a dit que les Égyptiens avaient donné à leurs colosses ces formes élémentaires, imitation sommaire et vague de la nature, parce qu'ils n'étaient pas assez habiles et n'avaient pas su faire mieux : nous avons la preuve du contraire. On possède maintenant des statues, découvertes par M. Mariette dans un ancien temple de Sérapis, chez lesquelles la reproduction de la réalité est poussée à un degré surprenant ; toutes les particularités des traits du visage, les rides, les moindres plis de la peau, sont rendus avec une minutieuse exactitude ; des couleurs, dont les restes sont encore visibles, ajoutaient à l'illusion et achevaient de simuler la vie : c'étaient des portraits, et l'on peut en affirmer l'irréprochable ressemblance. Ces statues, en bois ou en pierre, datent des premières dynasties égyptiennes, c'est-à-dire de cinq ou six mille ans, et il faut remarquer qu'elles ne dépassent

(¹) C'est dans les bas-reliefs que l'histoire des rois, leurs exploits, les événements de leur vie, étaient représentés.

jamais la taille normale de l'homme; elles restent plutôt au-dessous. Peut-on supposer que l'aptitude à voir la réalité et l'adresse de main nécessaire pour la copier se soient perdues en Égypte, quand on avait sous les yeux de tels exemples? et n'est-il pas évident que si, dans les statues colossales, les sculpteurs ont procédé autrement, c'est qu'ils l'ont voulu et qu'ils ont conformé leur manière au genre d'effet tout différent qu'ils se proposaient d'obtenir?

CHAPITRE II

Le grand sphinx de Gisch. — Les colosses de Memphis.

La première figure colossale que rencontre le voyageur en parcourant l'Égypte du nord au sud est le grand sphinx situé auprès des pyramides de Gisch. C'est un corps de lion surmonté d'une tête humaine; il est accroupi au milieu d'une plaine de sable, à environ six cents mètres de la deuxième pyramide; il a l'air d'être le gardien de ces antiques monuments, et d'en défendre l'approche aux profanes. Ce colosse, le plus grand que les Égyptiens aient jamais sculpté, n'a pas été apporté à la place qu'il occupe; il adhère au sol; il a été taillé dans un massif rocheux faisant partie de la chaîne Libyque. On distingue sur sa face et sur sa poitrine une série de zones horizontales et parallèles : ce sont les différentes couches du roc.

M. Jomard a mesuré exactement ce sphinx gigantesque : il a quatre-vingt-dix pieds de long, et si l'on tient compte de l'extrémité de la croupe, qui est tout à fait enfouie sous les sables, on arrive à une longueur totale de cent dix ou de cent quinze pieds. On a constaté, par des fouilles faites plus récemment, que sa hauteur devait être autrefois de soixante-quatorze pieds. Au moment où M. Jomard le vit, le sommet de sa tête se trouvait à quarante-deux pieds au-dessus du sol, et son menton à seize pieds seulement : le visage, y compris la coiffure, a donc vingt-six pieds de hauteur. Cette coiffure, pareille à celle des autres figures

égyptiennes, donne une largeur énorme à la tête, dont le contour, au niveau du front, mesure quatre-vingts pieds.

Pour bien apprécier les proportions des différentes parties de cette tête colossale, il faut les voir de près, ce qu'on ne peut faire qu'en y montant au moyen d'une échelle. On reconnaît alors avec étonnement qu'en se tenant debout sur la saillie du bord supérieur de l'oreille et en levant le bras, on a peine à atteindre avec la main le dessus de la coiffure. Quand on arrive, par derrière, au niveau du sommet de la tête, on y aperçoit une ouverture, espèce de puits dans lequel on peut descendre à plusieurs mètres de profondeur, bien qu'il soit en grande partie comblé. Cette excavation servait sans doute à fixer des ornements particuliers, emblème de la nature divine du sphinx.

Malheureusement cette figure est aujourd'hui mutilée; l'absence du nez, qui a été brisé, détruit l'harmonie des traits. Au seizième siècle, Prosper Alpin, qui l'a vue intacte, vante la beauté de ses formes et la noblesse de son expression. Le savant médecin arabe Abdallatif, qui l'a visitée quatre siècles auparavant, n'en parle pas avec moins d'éloges; il loue surtout la douceur de la bouche, qui sourit avec grâce. Quoique moins beau maintenant, le grand sphinx produit encore une impression des plus vives. Un des derniers voyageurs qui l'ont décrit, M. J.-J. Ampère, s'est exprimé ainsi : « Cette grande figure, qui se dresse à demi enfouie dans le sable, est d'un effet prodigieux; c'est comme une apparition éternelle. Le fantôme de pierre paraît attentif; on dirait qu'il écoute et qu'il regarde. Sa grande oreille semble recueillir les bruits du passé; ses yeux, tournés vers l'orient, semblent épier l'avenir; le regard a une profondeur et une fixité qui fascinent le spectateur... Sur cette figure, moitié statue, moitié montagne, toute mutilée qu'elle est,

on découvre une majesté singulière et même une extrême douceur. »

Enfin M. Charles Blanc, dans un récit de sa récente excur-

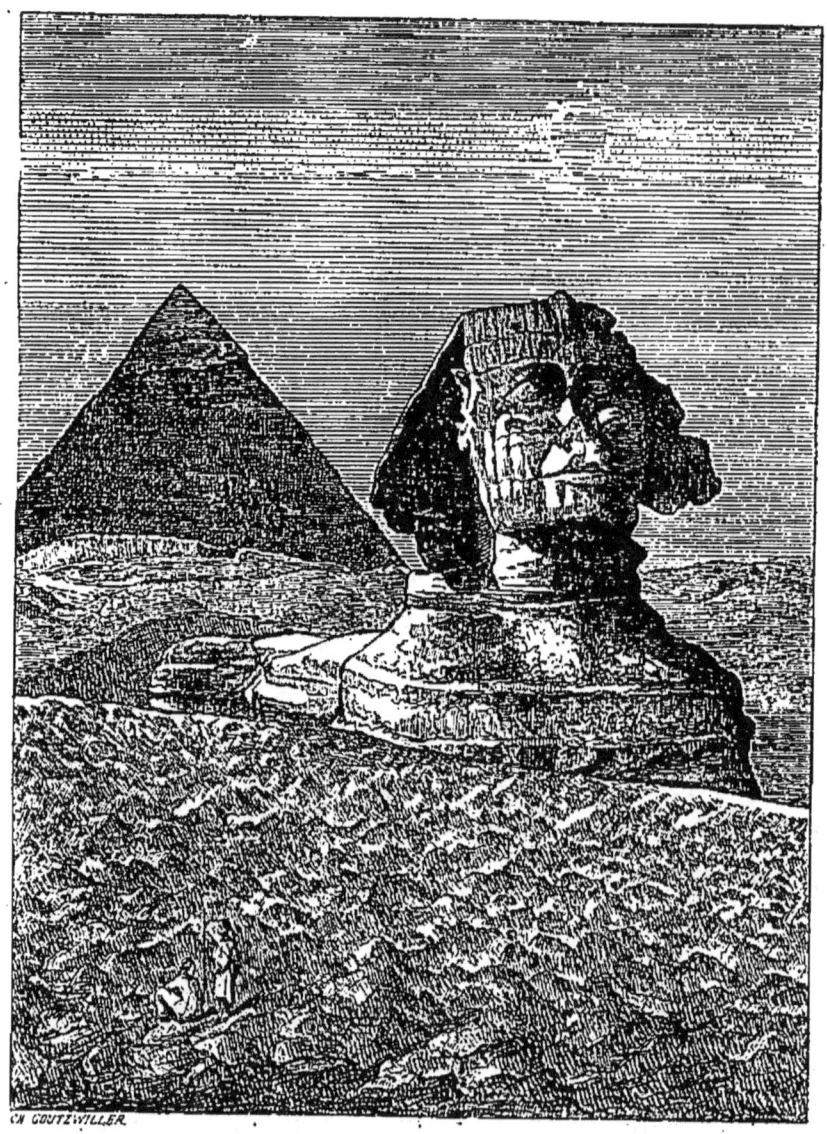

Le grand sphinx de Giseh.

sion en Égypte, confirme ces divers témoignages d'admiration : « Tout colossal qu'il est, dit-il, le sphinx n'est rien moins qu'une œuvre grossière et primitive. Les parties conservées de la tête,

le front, les sourcils, le coin des yeux, le passage des tempes aux pommettes et des pommettes à la joue, les restes de la bouche et du menton, tout cela témoigne d'une finesse de ciseau extraordinaire... Toute la figure respire une sérénité solennelle et une souveraine bonté. »

On sait maintenant, depuis les fouilles exécutées par M. Mariette, que le reste du corps n'est pas sculpté avec le même soin que la tête. Les Égyptiens ont tiré parti d'un grand rocher qui présentait à peu près la forme d'un animal couché; ils se sont contentés d'abattre certaines saillies, de corriger les difformités qui auraient nui à l'illusion.

Que représente le sphinx de Gisch et à quelle époque appartient-il? Selon les uns, — c'est l'opinion de Brugsch, — il ne remonte pas au delà de l'an 1560 avant Jésus-Christ; il a été taillé par les ordres du roi Thoutmosis IV, de la dix-huitième dynastie, pour honorer la mémoire de son père, élevé après sa mort au rang des dieux [1]. Une tablette de pierre, couverte d'hiéroglyphes, trouvée dans le sable à la base de la statue, a semblé confirmer cette interprétation. Elle montre Thoutmosis en adoration devant le sphinx, auquel le nom du père de ce roi, cité dans l'inscription, a paru pouvoir être appliqué.

Selon une autre opinion plus nouvelle et plus probable, le sphinx existait déjà du temps de Chéops; ce chef-d'œuvre de sculpture serait antérieur à la grande pyramide qui porte le nom de ce prince; il aurait été achevé sous le règne de Chéphren, et,

[1] En Égypte, les rois étaient considérés comme les dispensateurs de tous les biens et on leur rendait un véritable culte. Du jour où ils montaient sur le trône, les titres de *seigneur de justice*, de *fils du dieu Soleil*, de *dieu grand*, de *dieu bon* leur étaient conférés. Quand ils mouraient, leur divinité, commencée sur la terre, se complétait en prenant le caractère de l'éternité, de sorte qu'après chaque règne, le Panthéon égyptien comptait un dieu de plus. Il y avait une sorte d'assimilation de la royauté et de la divinité.

— ici l'affirmation est plus précise, — il est l'image d'Harmachou, le soleil à son coucher, dieu funèbre dont les Grecs ont fait Harmachis. C'est donc devant cette divinité que la tablette de pierre, beaucoup moins ancienne que le sphinx, représente Thoutmosis IV prosterné.

Sur une autre tablette, plus petite et encore moins ancienne, découverte par M. Caviglia, on voit un roi, Ramsés II, surnommé Ramsés le Grand, de la dix-neuvième dynastie, rendant également hommage au sphinx.

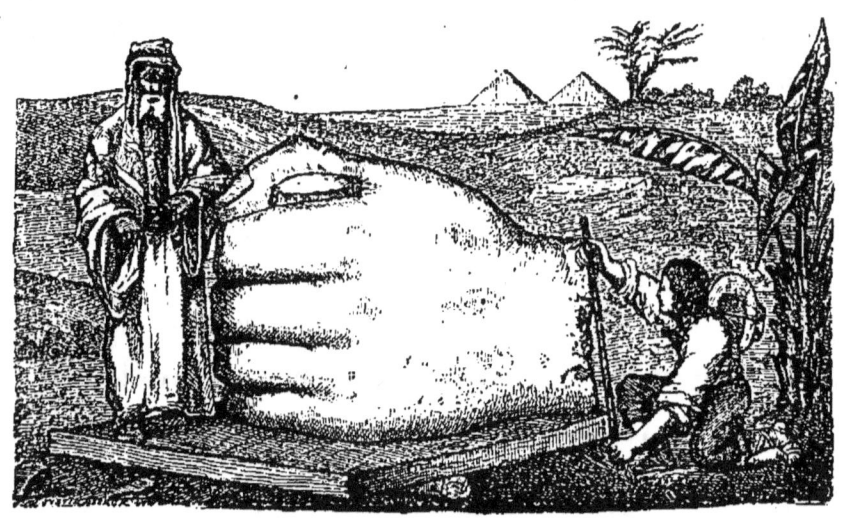

Main colosssale trouvée à Memphis.

Auprès de cet incomparable monument, M. Mariette a trouvé, en fouillant profondément le sol, un colosse du grand dieu égyptien, Osiris, père d'Horus.

Un peu au-dessus des pyramides de Gisch, sur la même rive du Nil, se trouve l'emplacement de Memphis, qui fut autrefois, par la magnificence de ses monuments, la rivale de Thèbes, et dont aujourd'hui les ruines mêmes ont disparu. Les historiens anciens parlent de cette ville avec admiration. Hérodote rapporte que ses temples étaient remplis d'ouvrages extraordinaires par

leur grandeur; il cite, au nombre de ces ouvrages, deux statues monolithes, réprésentant Sésostris (Ramsès le Grand) et sa femme, placées devant le temple de Vulcain et hautes de trente coudées, c'est-à-dire d'à peu près quarante-cinq pieds, ainsi que quatre autres statues de vingt coudées, images des fils de ce roi; il mentionne encore un colosse élevé en avant du même temple par Amasis, qu'il a vu renversé, couché sur le dos, et qui avait soixante-quinze pieds de long.

Diodore de Sicile énumère aussi plusieurs statues colossales, hautes, les unes de vingt, les autres de trente coudées. Selon Abdallatif, les ruines de Memphis offraient encore, au moment où il les a visitées, il y a six cents ans, « une réunion de merveilles à confondre l'intelligence » : « Quant aux figures d'idoles que l'on trouve parmi ces ruines, dit-il, soit que l'on considère leur nombre, soit que l'on ait égard à leur prodigieuse grandeur, c'est une chose au-dessus de toute description et dont on ne saurait donner une idée; mais ce qui est encore plus digne d'admiration, c'est l'exactitude de leurs formes et leur ressemblance avec la nature. Nous en avons mesuré une qui, sans son piédestal, avait plus de trente coudées; sa largeur, du côté droit au côté gauche, portait environ dix coudées, et d'avant en arrière elle était épaisse en proportion. Cette statue était d'une seule pierre de granit rouge. La beauté du visage de ces idoles et la justesse des proportions qu'on y remarque sont ce que l'art des hommes peut faire de plus excellent et ce qu'une substance telle que la pierre peut recevoir de plus parfait... J'ai vu deux lions placés en face l'un de l'autre, à peu de distance; leur aspect inspirait la terreur. On avait su, malgré leur grandeur colossale et infiniment au-dessus de la nature, leur conserver toute la vérité des formes et des proportions. »

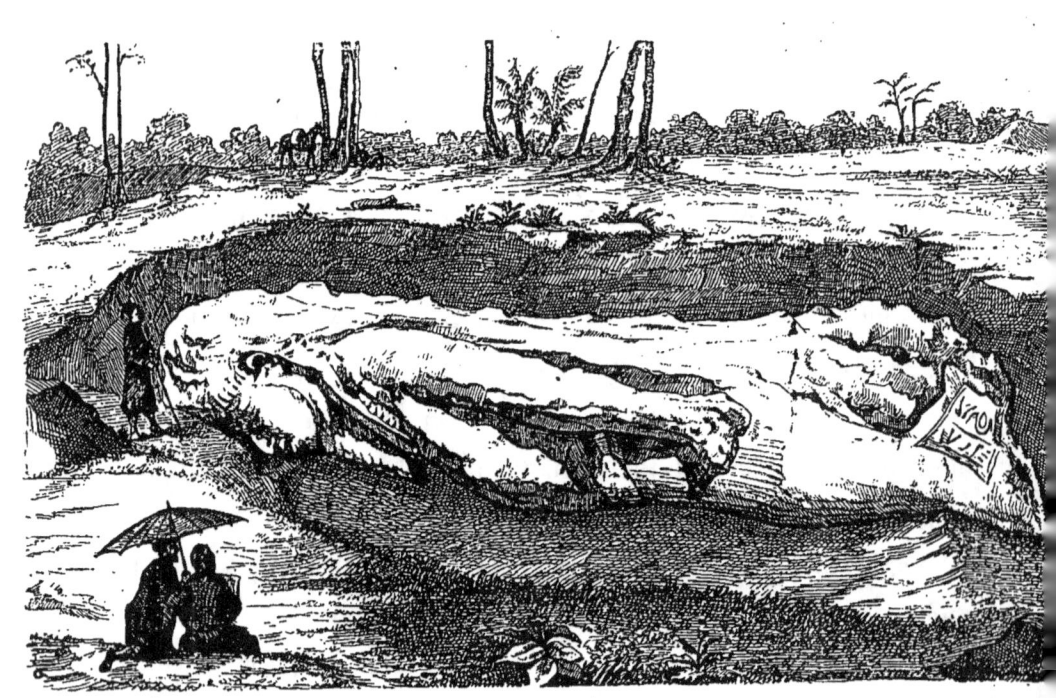

Colosse de Sésostris, trouvé à Memphis.

Memphis n'existe plus; ses ruines ont été exploitées comme une carrière pour la construction des palais de Fostat et du Caire; durant des siècles on a transformé ses monuments en moellons et en chaux; on a vu des fellahs scier d'énormes statues de granit pour en faire des meules; ce n'est plus aujourd'hui qu'un bois de dattiers dont le sol, composé uniquement de décombres, est tout hérissé de fragments de pierres sculptées. Mais Memphis tient encore en réserve des trésors pour ceux qui prendront la peine de fouiller dans son sein. On a exhumé, il y a quelques années, un magnifique colosse de Ramsès II, le même peut-être qu'ont vu Hérodote et Diodore de Sicile. Cette statue était renversée la figure contre terre, ce qui a garanti la conservation de la face antérieure du corps; bien que la coiffure et une partie des jambes aient été brisées, elle a encore trente-quatre pieds et demi de hauteur; elle devait en avoir quarante-cinq quand elle était entière. Le visage, du bord de la coiffure à la naissance de la barbe, mesure quatre pieds cinq pouces, le nez un pied neuf pouces, l'oreille un pied quatre pouces; le bras n'a pas moins de douze pieds huit pouces de long; la main a une largeur de deux pieds sept pouces; la première phalange des doigts est longue, à elle seule, d'un pied trois pouces. Le pharaon porte autour du cou un collier à sept rangs dont le dernier est composé de perles. Un riche pectoral, surmonté d'une rangée de serpents sacrés (*urœus*) dont la tête est ornée d'un disque, couvre en partie la poitrine. Dans une ceinture, sur l'agraphe de laquelle sont inscrits les noms du roi, est passé un glaive dont la poignée est décorée de deux têtes d'épervier adossées. Les poignets sont entourés de bracelets et la main gauche tient un papyrus.

CHAPITRE III

Les ruines de Thèbes. — Karnac. — Les colosses du palais de Louqsor.
Le Ramesséum et le tombeau d'Osymandias.

Thèbes, qui a été autrefois la gloire de l'Égypte et la première ville du monde, produit encore aujourd'hui, après vingt-quatre siècles de dévastation et d'abandon, une impression extraordinaire sur les voyageurs qui la visitent. Quand, en 1798, lors de l'expédition d'Égypte, l'armée française, déjà rassasiée de merveilleux spectacles, aperçut Thèbes, elle ne put s'empêcher, devant la grandeur de ses ruines, de faire éclater son enthousiasme par des applaudissements. Plusieurs bois d'acacias, une dizaine de villages, sont dispersés sur le vaste emplacement qu'elle occupait; le sol est jonché d'une multitude de débris sculptés, de bras, de jambes, de troncs brisés, que l'imagination reconstitue, et qui représentent un peuple innombrable de statues colossales; de tous côtés se dressent ces portiques massifs qui précèdent les temples et qu'on a appelés pylônes, des obélisques, des colonnes, tantôt isolées, tantôt alignées en rangées parallèles, des enceintes immenses remplies de fûts et de chapiteaux écroulés : ce sont, sur la rive droite du Nil, les monuments de Karnac et, un peu plus loin, ceux de Louqsor; sur la rive gauche, le palais de Gournah, puis le Ramesséum, et, isolés dans la plaine, les deux colosses d'Aménophis qu'on aperçoit à la distance de quatre lieues, projetant leur ombre au loin jusque sur la chaîne Libyque; enfin, au delà encore, l'ensemble des édifices de Medinet-Abou. M. Ampère,

qui a visité l'Égypte en archéologue et en poëte, a décrit cet incomparable spectacle en ces termes : « Le soleil, disparaissant derrière nous, éclairait encore de ses reflets la plaine de Thèbes, silencieuse à nos pieds. Du point où j'étais placé, je l'embrassais tout entière. Mes yeux tombaient d'abord sur les deux colosses assis majestueusement au milieu de la campagne solitaire dont ils semblaient les rois muets. Le soleil, couché déjà pour la plaine, venait frapper leur dos et leur tête de sa lumière rouge et dure, comme il éclaire encore un sommet de montagne quand les vallées sont dans l'ombre. Ces colosses semblaient se recueillir aux approches de la nuit qui allait les envelopper. Je pouvais de loin reconnaître les cinq grandes masses de ruines qui s'élèvent sur les deux rives du Nil comme des montagnes de souvenirs. La colline que je foulais aux pieds, je la sentais elle-même toute pleine de tombeaux, toute creusée de sépulcres... A cette heure solennelle, l'image de Rome, qui s'était offerte à moi la première en arrivant, me revenait en mémoire; mais maintenant que j'avais vu Thèbes, que je pouvais évoquer par la pensée toutes ces ruines de temples, de palais, de colosses, de siècles, Rome ne me semblait plus égale à mes impressions, à mes souvenirs, et je me suis écrié : « Thèbes, c'est Rome en » grand ! »

L'émotion qu'éprouve le spectateur en embrassant d'un coup d'œil l'ensemble des ruines de Thèbes ne s'amoindrit pas quand il en examine le détail, quand, par exemple, il passe en revue les restes de l'antique palais de Karnac. Nulle part la puissance des pharaons et le caractère grandiose du génie égyptien ne se sont manifestés d'une manière plus frappante. Cette ruine est, selon Wilkinson, la plus vaste et la plus splendide des temps anciens et modernes. Une longue avenue de sphinx conduisait

à l'entrée du palais; aujourd'hui deux de ces sphinx sont seuls restés debout; ils ont des têtes de bélier sur des corps de lion; ils sont couchés dans l'attitude du repos, les jambes de devant étendues, celles de derrière repliées. Au bout de cette avenue se trouve un pylône, haut de cent trente-quatre pieds, large de trois cent quarante-huit, dont la porte s'ouvre sur une vaste enceinte. Celle-ci est fermée, sur ses côtés nord et sud, par des colonnades à demi enfouies dans les décombres; au milieu s'alignaient sur deux files vingt-six colonnes, qui ont été renversées, suppose-t-on, par un tremblement de terre. Une seule subsiste encore; elle est énorme : elle a vingt-sept pieds de diamètre et soixante-neuf de hauteur. Au delà de cette cour se trouve la merveille de Thèbes, une salle de trois cent dix-neuf pieds de long sur cent cinquante de large, dont le plafond repose sur une véritable forêt de colonnes. Ces colonnes sont au nombre de cent trente-quatre; les plus grandes, qui occupent le milieu, ont soixante-dix pieds de hauteur et trente de circonférence; il faut six hommes pour embrasser l'une d'elles; les chapiteaux ont soixante-quatre pieds de tour; leur sommet présente une surface telle que cent personnes pourraient s'y tenir debout. Cette salle est précédée d'un pylône dont un des massifs s'est écroulé. M. Ampère compare cet amas de débris à l'éboulement d'une montagne : « On ne pense, dit-il, à aucun monument humain; on pense aux grandes catastrophes de la nature. » Devant ce pylône, il y avait deux colosses monolithes en granit rouge de sept mètres de hauteur. L'un d'eux est brisé et enterré parmi les débris; l'autre debout, une jambe en avant, dans l'attitude d'un homme qui marche; il n'a plus de tête ni de bras. A l'aspect de cette prodigieuse construction, Champollion éprouva une émotion si vive, qu'il se déclare incapable de

l'exprimer; il se borne à dire : « Les Égyptiens concevaient en hommes de cent pieds de haut, et l'imagination, qui, en Europe, s'élance bien au-dessus de nos portiques, s'arrête et tombe impuissante aux pieds des cent quarante colonnes de la salle de Karnac. Je me garderai bien de rien décrire, car ou mes impressions ne vaudraient que la millième partie de ce qu'on doit dire en parlant de tels sujets, ou bien, si j'en traçais une faible esquisse même très décolorée, je passerais pour un enthousiaste et peut-être même pour un fou. »

Nous ne sommes pas au bout des ruines de Karnac; au delà

Fragment d'un colosse trouvé à Karnac.

de la magnifique salle dont nous venons de parler, et qui servait sans doute aux réceptions royales, à des fêtes et à des cérémonies solennelles, se trouve un autre pylône, puis une cour ornée de piliers-cariatides, renfermant un obélisque de quatre-vingt-onze pieds de haut; plus loin on aperçoit une série de constructions en granit de moindres proportions, entremêlées de débris de péristyles, de portiques, d'obélisques, et qui étaient peut-être les appartements privés des pharaons.

Louqsor est, comme Karnac, un village arabe qui a donné son nom aux ruines antiques au milieu desquelles il s'est établi. Ces ruines sont les restes de deux palais construits, l'un par Ramsès le Grand, l'autre par Aménophis-Memnon, de la dix-hui-

tième dynastie. Ce dernier est le plus ancien ; l'édifice de Ramsès-Sésostris est venu s'y ajouter postérieurement.

Bien que ces monuments forment un ensemble moins considérable que ceux de Karnac, ils présentent le même caractère de puissance et de majesté. L'entrée du palais de Ramsès est d'une grandeur incomparable : on se trouve devant un pylône dont les deux massifs, s'étendant de chaque côté de la porte, n'ont pas moins de deux cents pieds de développement. En avant se dressaient deux obélisques de granit rose, dont l'un décore maintenant la place de la Concorde, à Paris. Contre ce pylône étaient adossées quatre statues colossales, représentant Ramsès le Grand. Il ne reste plus aujourd'hui que deux de ces figures, celles du milieu. Elles sont sculptées chacune dans un seul bloc de granit de Syène, mélangé de rouge et de noir. On a déblayé le sable et les décombres qui les cachaient jusqu'à mi-corps, de sorte qu'on les voit tout entières. Elles sont assises toutes deux sur des pierres cubiques ; l'une d'elles, celle de droite, a le dos appuyé contre un petit obélisque. Elles ont treize mètres de hauteur ; la tête n'a pas moins de quatre mètres et demi ; la poitrine, d'une épaule à l'autre, mesure quatre mètres. L'un des doigts de la main a cinquante-quatre centimètres. Bien qu'elles soient extrêmement endommagées, on reconnaît le haut bonnet, en forme de mitre, dont elles sont coiffées, les colliers qui entourent leur cou, les légendes gravées sur le haut de leurs bras, ainsi que le vêtement collant d'étoffe rayée et plissée, attaché par une ceinture autour des reins et serré aux jambes au-dessus des genoux. Les deux autres statues, — on a retrouvé la tête de l'une d'elles, — étaient sans doute de la même taille et dans la même attitude. Ces quatre colosses semblables, de quarante pieds de haut, solennellement

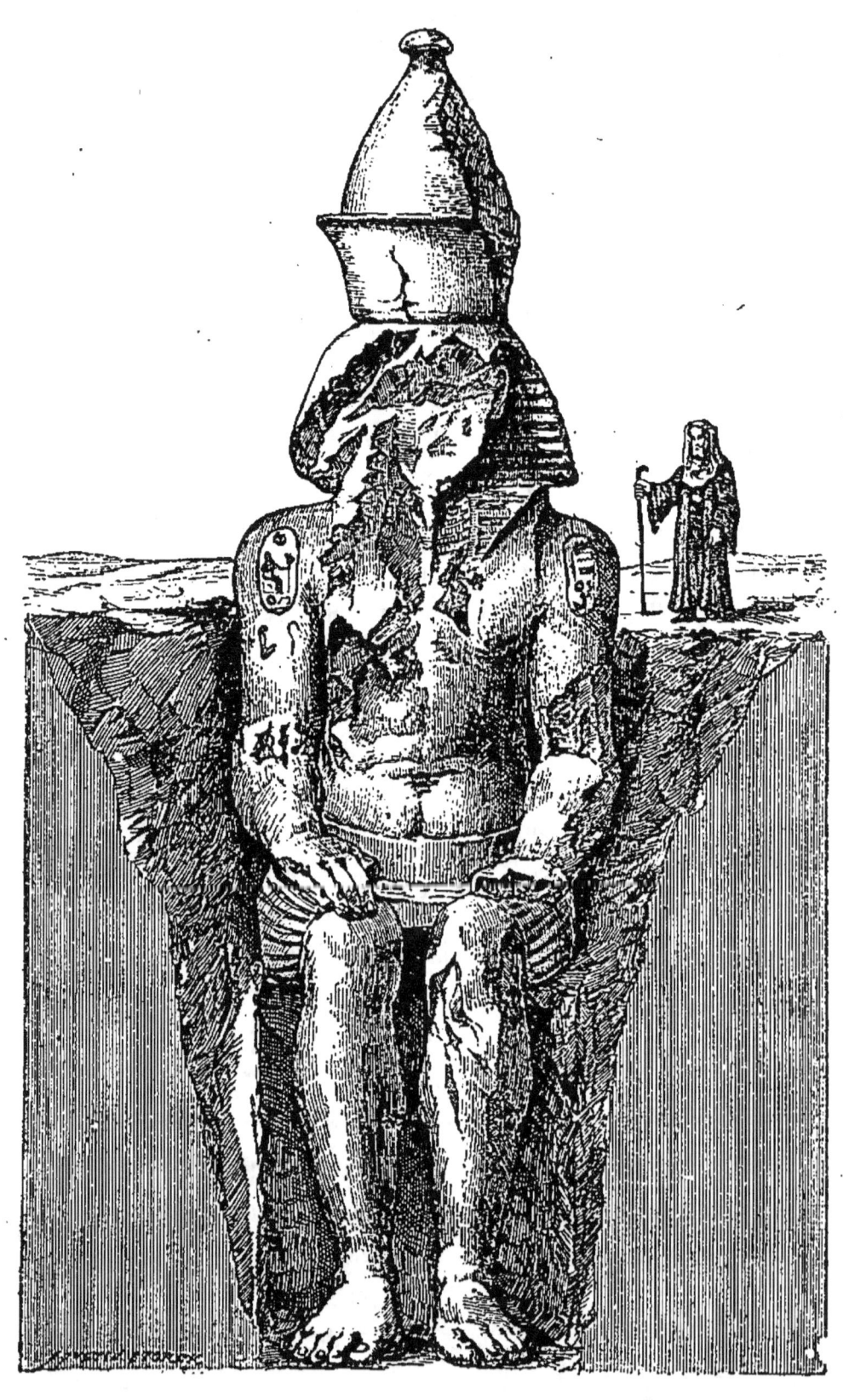

L'un des colosses du palais de Louqsor, avec la fouille qui le dégage

assis devant l'entrée du palais, devaient produire l'effet le plus imposant. — Ce qui reste des deux édifices de Ramsès et d'Aménophis n'offre d'ailleurs qu'un amas confus de ruines qui permet à peine de retrouver l'ancienne ordonnance de ces monuments, et au milieu duquel les Arabes, habitants actuels de Louqsor, ont établi çà et là leurs misérables demeures.

La partie de l'ancienne Thèbes qui s'étend sur la rive gauche du Nil, de Gournah à Medinet-Abou, ne présente pas un moins grand nombre de monuments et de colosses en ruine. Le sol est jonché de débris d'architecture et de sculpture, ou plutôt il en est formé tout entier. Sur les chemins, dans les bois d'acacias, de quelque côté qu'on se dirige jusque sur la limite du désert, on ne marche que sur des morceaux de chapiteaux ou de corniches, sur des fragments de têtes, de torses, de pieds, de mains, en granit rouge ou noir, dont les dimensions sont de beaucoup supérieures à celles de la nature. Parmi les édifices qui ont pu résister aux dévastations des hommes et à celles du temps, celui que l'on rencontre un peu au sud de Gournah, et auquel Champollion a donné le nom de Ramesséum occidental, est un des plus complets et mérite de fixer notre attention.

Le pylône qui précède ce palais était autrefois couvert de bas-reliefs; ceux de la face intérieure sont aujourd'hui seuls visibles; ils représentent, ici un héros de taille colossale fondant avec impétuosité sur ses ennemis, là ce même héros assis sur un trône et des vaincus s'agenouillant devant lui pour implorer sa clémence. Après avoir franchi le pylône, on entre dans une cour carrée d'environ cinquante mètres de côté, qui renferme des tronçons d'une statue gigantesque. C'est une image de Ramsès le Grand. Le plus gros tronçon comprend la tête,

la poitrine et les bras jusqu'au coude. Un autre bloc, voisin du premier, nous montre la moitié inférieure du buste et les cuisses. En explorant les débris dispersés, on a trouvé la main gauche et l'un des pieds. La tête a conservé sa forme; les divers ornements de la coiffure se reconnaissent aisément, mais la face est tout à fait mutilée.

On ne se ferait pas une juste idée de l'énormité de ce colosse, si nous ne donnions par des chiffres la mesure exacte de ses différentes parties : l'oreille a plus d'un mètre de long; la distance d'une oreille à l'autre, du côté de la face, est de deux mètres. Sept mètres mesurent la largeur de la poitrine entre les deux épaules. Le tour du bras au-dessus du coude est de cinq mètres trente centimètres. L'index est long d'un mètre, et l'ongle du grand doigt de dix-neuf centimètres. La largeur du pied au niveau des doigts atteint un mètre quarante centimètres. Quoiqu'elle fût assise, cette statue devait avoir, sans son piédestal qui est encore en place, dix-sept mètres et demi de hauteur. Elle était en granit rose, d'un seul morceau, et pesait plus d'un million de kilogrammes.

On a reconnu que ce prodigieux colosse provenait des carrières de Syène; les traces de son extraction y ont été retrouvées. Or, les carrières de Syène sont à quarante-cinq lieues de Thèbes : comment a-t-on pu transporter si loin une masse d'un tel poids? Des documents précis permettent de faire mieux que des conjectures sur la manière dont s'opéraient ces transports : un chemin solide et uni était établi de la carrière jusqu'au Nil; dans ce court espace, réduit encore au moment des hautes eaux, la statue était traînée par plusieurs centaines et même plusieurs milliers d'hommes attelés à des câbles [1], avec l'aide de rou-

[1] Un bas-relief nous représente un colosse charrié de cette manière : on

leaux de bois successivement introduits sous son socle. On la faisait arriver ainsi sur un bateau plat, lesté d'un poids considérable et maintenu par ce moyen au niveau de la rive du fleuve. Progressivement déchargé, le bateau se relevait et il emportait l'énorme fardeau. Quand le colosse était parvenu à la hauteur du lieu de sa destination, on l'engageait dans un canal dérivé tout exprès du Nil, et on l'amenait jusqu'à l'endroit où il devait être érigé.

Le maniement de masses aussi énormes était une œuvre surhumaine; il exigeait, en l'absence de machines perfectionnées, un déploiement de force extraordinaire; mais on sait que les pharaons, et particulièrement le fastueux Ramsès II, qui écrasait les Hébreux de travaux, qui ordonnait d'immenses razzias d'esclaves parmi les malheureuses populations du Soudan, ne comptaient pas les vies humaines qu'ils sacrifiaient à leurs gigantesques entreprises.

Le Ramesséum contenait encore d'autres colosses; auprès de celui de Ramsès, on en a retrouvé trois, de moindres dimensions : l'un d'eux, de sept à huit mètres de haut, avait la tête en granit rose et le reste du corps en granit noir, bien qu'il fût taillé dans une seule et même pierre. Plus loin, une seconde enceinte, carrée comme la première et entourée de colonnades, nous offre, du coté ouest, un péristyle formé alternativement de colonnes et de piliers-cariatides. Les statues adossées aux piliers sont posées sur un double socle; elles portent une étroite tunique qui descend jusqu'aux pieds; elles tiennent de la main

le voit entouré de cordages et tiré par plusieurs rangées d'hommes; d'autres portent des seaux pour mouiller les câbles et pour graisser le sol factice sur lequel le colosse est traîné. Pour coordonner les efforts de l'attelage humain, un homme, monté sur les genoux de la statue, paraît exécuter soit des signaux, soit un chant ou un battement rythmé.

droite une sorte de fléau ou de fouet, insigne de souveraineté et de protection, et de la gauche un instrument terminé en crochet. Elles sont toutes plus ou moins dégradées; la plupart n'ont plus de tête. Leur hauteur est d'une trentaine de pieds.

Au delà de cette seconde cour, on pénètre dans une vaste salle en ruine; le plafond, soutenu autrefois par soixante colonnes alignées six par six sur dix rangs parallèles, s'est écroulé; quelques parties des murs latéraux qui subsistent encore présentent d'intéressantes sculptures : ici, le siège d'une ville et l'escalade d'un fort; là, des sacrifices à différentes divinités égyptiennes; ces sortes de tableaux sculptés sont entourés d'hiéroglyphes. Deux autres petites salles terminent l'édifice.

Il est impossible de parcourir ce palais sans songer au monument que Diodore de Sicile a décrit d'après Hécatée et qu'il a désigné sous le nom de tombeau d'Osymandias. Bien des traits de la description de Diodore se rapportent avec une exactitude frappante au Ramesséum; nous citerons les principaux : « A l'entrée de cet édifice, dit l'historien, est un pylône bâti de pierres de diverses couleurs et haut de quarante-cinq coudées. En s'avançant, on trouve un péristyle carré; au devant des colonnes, il y a des figures monolithes de seize coudées de hauteur; le plafond, formé d'énormes pierres, est parsemé d'étoiles sur un fond bleu. A la suite de ce péristyle, est un nouveau passage, ainsi qu'un autre pylône, tout semblable au premier, mais orné de sculptures plus parfaites. Près de l'entrée, on voit trois statues taillées dans un seul morceau de pierre de Syène. L'une d'elles, qui représente le roi, est assise : elle est la plus grande de toutes celles que renferme l'Égypte; la mesure de son pied surpasse sept coudées. Les deux autres sont auprès de ses genoux, l'une à droite, l'autre à gauche; elles repré-

sentent la fille et la mère du roi, et sont de dimensions beaucoup moindres que la statue principale. Celle de la mère d'Osymandias a vingt coudées. Cet ouvrage n'est pas seulement recommandable par sa grandeur, mais encore digne d'admiration par l'art qui s'y fait remarquer. Après le pylône, on trouve un péristyle encore plus beau que le premier; on y voit toutes sortes de sculptures en bas-relief, représentant la guerre faite par le roi aux révoltés de la Bactriane : on voit le prince faisant le siège d'une forteresse entourée des eaux d'un fleuve, des captifs ramenés par le roi de son expédition, le triomphe royal et des sacrifices offerts aux dieux au retour de cette guerre. Contre la dernière muraille sont deux statues monolithes assises, de vingt-sept coudées de hauteur. A côté d'elles sont trois portes par lesquelles on sort du péristyle pour entrer dans un édifice soutenu par des colonnes. De là, on passe dans un promenoir environné de salles de toute espèce. L'une d'elles est la bibliothèque sacrée, sur laquelle on lit cette inscription : *Officine de l'âme*. On y voit les images de tous les dieux de l'Égypte; le roi leur présente les offrandes qui conviennent à chacun d'eux. Tout contre la bibliothèque, s'élève une salle plus grande; il paraît que c'est là qu'est déposé le corps du roi... Ensuite on monte dans un lieu qui est véritablement construit en tombeau. Arrivé là, on voit au-dessus du cénotaphe un cercle d'or de trois cent soixante-quinze coudées de tour et d'une coudée d'épaisseur : on a inscrit et réparti dans chaque coudée les jours de l'année, avec le lever et le coucher naturel des astres et les interprétations qu'en tiraient les astrologues égyptiens. On dit que ce cercle fut enlevé par Cambyse et les Perses, à l'époque où ils s'emparèrent de l'Égypte. »

Frappés des nombreuses analogies que présente ce monu-

ment avec le Ramesséum, les membres de la commission d'Égypte n'ont pas hésité à les confondre, mais les savants voyageurs qui depuis ont étudié les ruines de Thèbes, ont émis une opinion contraire. D'après ces derniers, les dimensions du Ramesséum sont inférieures à celles du tombeau d'Osymandias; le nombre et la disposition des salles diffèrent; l'existence de la bibliothèque, avec son inscription : l'*Officine de l'âme,* est plus que douteuse : c'est une invention ou plutôt une réminiscence inspirée par la bibliothèque d'Alexandrie; enfin, le fameux cercle astronomique en or, de six cents pieds de circonférence et d'un pied et demi d'épaisseur, est, selon M. Ampère, une de ces merveilles qui n'ont jamais existé que dans les fables intéressées des prêtres égyptiens et dans l'imagination crédule des voyageurs grecs.

CHAPITRE IV

L'Aménophium. — Les deux colosses d'Aménophis-Memnon.

A peu de distance du Ramesséum, sans quitter la rive gauche du Nil et en se dirigeant vers le sud, on trouve un vaste terrain d'environ dix-huit cents pieds de long, nivelé par le limon qu'y déposent annuellement les débordements du fleuve, recouver de hautes herbes, mais où l'on ne peut méconnaître l'emplacement d'un grand et magnifique édifice. A chaque pas on rencontre des tronçons de colonnes, des fragments de corniches ou de chapiteaux, des membres brisés de statues gigantesques, faisant saillie hors du sol ou gisant dans des excavations opérées par les explorateurs modernes. A l'extrémité de ces ruines, du côté du Nil, se dressent les deux célèbres colosses de soixante pieds de haut, qui dominent toute la plaine de Thèbes, et dont l'un est connu du monde entier sous le nom de *colosse de Memnon*.

Ces deux énormes statues sont les seules qui restent du palais d'Aménophis III, que les Grecs ont confondu avec le Memnon de leurs mythes héroïques, mais on a la preuve que ce monument en renfermait beaucoup d'autres. A environ cent mètres de là, vers le nord-ouest, on a trouvé les morceaux de quatre autres colosses; vingt mètres plus loin, gisent les restes de trois grandes statues en pierre calcaire; en avançant toujours vers le sud-ouest, à un peu plus de cent pas, on rencontre des fragments de deux autres figures; au delà, on découvre un long

tronçon d'un colosse debout, qui devait avoir trente pieds de haut; puis, un buste de statue assise en granit noir; puis, une autre statue en marbre jaune. Quarante mètres plus loin, on a retrouvé encore les restes de deux figures assises en granit rose, et enfin deux personnages debout, dans l'attitude de la marche, hauts de treize mètres. On a pu compter ainsi dix-sept statues colossales, et il y en avait sans doute un plus grand nombre ([1]). La disposition de ces statues, les distances qui les séparent, eur réunion par deux ou par quatre, tout indique qu'elles servaient à décorer un immense édifice, composé de pylônes, de cours, de péristyles, et qui, pour les dimensions et pour la richesse, n'était pas inférieur au palais de Karnac.

Revenons aux deux colosses restés debout, auprès desquels tous les autres, même quand ils étaient entiers, devaient paraître des nains. On peut affirmer qu'autrefois ces statues étaient, non pas isolées comme elles le sont aujourd'hui, mais adossées à la face antérieure d'un pylône servant d'entrée à l'Aménophium et qui s'est écroulé. Elles sont taillées chacune dans un seul bloc de pierre, sorte de grès composé d'une agglomération de cailloux brillants comme l'agathe et liés entre eux par une pâte extrêmement dure. Les immenses piédestaux sur lesquels elles sont placées sont de la même matière, provenant des carrières de la Thébaïde supérieure. Toutes deux représentent un pharaon assis sur un trône, les mains étendues sur les genoux,

([1]) On voit au Musée égyptien de Paris les restes d'une de ces statues d'Aménophis-Memnon. Ce sont deux pieds énormes, long de plus d'un mètre, posés sur un socle carré, le tout en beau granit rose. Sur le socle, en avant, on lit la légende royale d'Aménophis : « *Le dieu bienfaisant, le lion des rois, le soleil seigneur de justice...,*» et vingt-trois noms de peuples vaincus renfermés dans des cartouches sur trois des côtés de ce socle.

A côté se trouve une tête colossale du même roi, haute de 1m.70; également en granit rose, mais très mutilée.

dans l'attitude du repos. Les inscriptions hiéroglyphiques qui se trouvent sur les côtés des deux bases et sur le dossier du trône de l'une des statues, nous apprennent que ce pharaon n'est autre qu'Aménophis III, de la dix-huitième dynastie, qui régna vers l'an 1680 avant l'ère chrétienne.

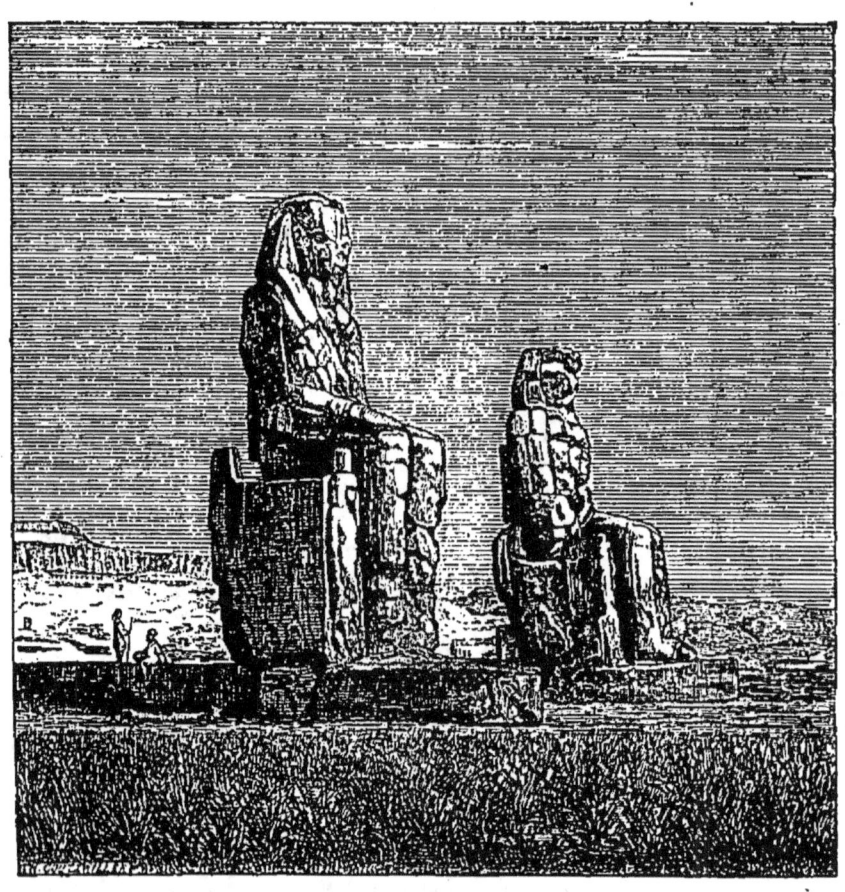

Les deux colosses d'Aménophis-Memnon.

Malheureusement ces colosses sont extrêmement endommagés. Celui du nord, qui est la fameuse statue vocale de Memnon et qui porte dans le pays le nom de *Tàma*, avait été brisé par un tremblement de terre, et toute la partie supérieure, qui était tombée, a été rebâtie sous le règne de l'empereur Septime Sé-

vère. Le colosse du sud, appelé *Châma*, n'a plus de visage; le front, le nez, la bouche, ont disparu; on ne voit plus de la face que les oreilles et une partie de la coiffure. La poitrine, les bras, les jambes, sont fendus, creusés, rongés comme une vieille muraille par l'action du temps. A peine aperçoit-on sur les cuisses les cannelures indiquant l'étoffe rayée du vêtement. Mais on peut juger du soin avec lequel ces deux statues avaient été sculptées par la beauté des deux figures qui décorent la partie antérieure du trône, de chaque côté des jambes, et qui sont beaucoup mieux conservées. Ces figures représentent deux femmes debout, coiffées d'une sorte de boisseau conique et tenant à la main une croix à anse, attribut ordinaire des divinités. On a reconnu en elles la mère et la femme du roi Aménophis, Tmau-Hemva et Taïa. Elles n'ont pas moins de quinze pieds de haut.

On a mesuré la taille des deux colosses, ainsi que les différentes parties de leur corps. Chacun d'eux a, depuis les pieds jusqu'au sommet de la tête, $15^m.59$; en ajoutant $3^m.97$ pour le piédestal, on arrive à une hauteur totale de $19^m.56$ au-dessus du sol ancien. C'est l'élévation d'une maison de quatre étages. La largeur de la poitrine, entre les deux épaules, est de $6^m.17$; l'avant-bras, du coude à l'extrémité de la main, a $4^m.79$, le doigt du milieu $1^m.38$.

Des chiffres seuls peuvent aussi nous donner une idée exacte du poids de ces masses énormes. Le piédestal contient 216 mètres cubes de pierre et pèse 556 093 kilogrammes; la statue, qui renferme 292 mètres cubes, en pèse 749 899, de sorte que l'ensemble du colosse atteint le poids prodigieux de 1 305 992 kilogrammes.

Le colosse du nord, bien qu'il n'ait aucun avantage apparent

sur son voisin et que même il lui soit inférieur, puisque toute une moitié du corps a été visiblement restaurée, a le privilège d'attirer plus particulièrement l'attention des visiteurs, à cause de la réputation de statue parlante dont il a joui autrefois. Le fait sur lequel s'est fondée cette réputation s'est produit peu de temps après que la statue eut été brisée à la hauteur du ventre par un tremblement de terre, en l'an 27 avant notre ère; il fallut une cinquantaine d'années pour qu'il fût remarqué; sous le règne de Néron, il s'était répandu dans le monde romain : Juvénal, Dion Chrysostôme, Lucien, Pausanias, Ptolémée, Pline, Tacite, parlent des sons mélodieux que le colosse dit de Memnon faisait entendre au lever du soleil et que l'on pouvait comparer au bruit d'une corde de lyre qui se rompt. De nombreuses inscriptions, gravées sur le piédestal et sur les jambes de la statue, attestent le fait.

« Ces inscriptions, dit M. Barthélemy Saint-Hilaire dans ses *Lettres sur l'Égypte*, écrites en 1856, sont au nombre de soixante-douze en tout, grecques et latines, datées et non datées. La première est de l'an 44 après Jésus-Christ, l'an X du règne de Néron; la dernière est de cent trente ans plus tard, du règne de Septime Sévère, qui fit restaurer le colosse.

« Il y a peu de ces inscriptions qui soient vraiment curieuses, soit par les personnages dont elles rappellent le nom, soit par le style dans lequel elles sont exprimées. Des familles entières faisaient la partie d'aller entendre la statue parlante. On se levait de grand matin pour arriver à temps et ne pas manquer le moment propice. C'était toujours au lever du soleil que la voix résonnait. Tantôt, c'est la mère et la fille qui tentent l'épreuve, tantôt le mari et la femme avec leurs enfants, ou sans leurs enfants, qu'alors ils regrettent. Le plus souvent ce sont

des militaires qui se rendent aux devoirs de leur charge dans la haute Égypte, ou qui en reviennent. Il y a tel officier de la 3ᵉ légion qui se vante d'avoir ouï le colosse dix ou douze fois. Presque tous les préfets de la province d'Égypte y ont écrit leurs noms plus ou moins connus.

« La plus illustre de toutes ces inscriptions est celle de l'empereur Adrien, qui alla, vers la fin de l'année 130, passer un mois à peu près dans la haute Égypte, avec sa femme, l'impératrice Sabine. Les noms d'Adrien, en lettres moitié grecques moitié latines, et celui de Sabine, en grec, se lisent très distinctement encore. »

Une femme poëte, qui accompagnait les augustes personnages, Julia Balbilla, se chargea de constater le phénomène dont on fut témoin ; elle le fit dans douze vers grecs, dont voici le sens :

« J'avais appris que l'Égyptien Memnon, échauffé par les rayons du soleil, faisait entendre une voix sortie de la pierre thébaine. Ayant aperçu Adrien, le roi du monde, avant le lever du soleil, il lui dit bonjour, comme il pouvait le faire. Puis lorsque le Titan, traversant les airs sur ses blancs coursiers, occupait la seconde mesure des heures marquées par l'ombre du cadran, Memnon rendit de nouveau un son aigu comme celui d'un instrument de cuivre que l'on frappe ; dans sa joie, il répéta ce son une troisième fois. L'empereur Adrien rendit autant de fois à Memnon son salut. Et Balbilla a écrit ces vers pour témoigner de ce qu'elle a vu et entendu. »

Dans une seconde inscription, également en vers, la même Balbilla déclare qu'une autre fois Memnon a consenti à faire entendre sa voix pour Sabine et pour elle-même.

Mais l'inscription qui joint le mieux l'élégance littéraire à la

clarté, est celle d'Asclépiodote, à la fois poëte et intendant impérial. Elle est ainsi conçue :

« Apprends, ô Thétis, toi qui résides dans la mer, que Memnon respire encore, et que, réchauffé par le flambeau maternel, il élève une voix sonore, au pied des montagnes Lybiques de l'Égypte, là où le Nil divise en deux Thèbes aux belles portes, tandis que ton Achille, jadis insatiable de combats, reste à présent muet dans les champs troyens. »

La renommée du colosse parlant grandit encore sous les Antonins; de dévots pèlerins allaient lui offrir des libations et des sacrifices; ils ne doutaient pas que les bruits qu'ils entendaient ne fussent réellement la voix de Memnon, le héros d'Homère, le roi de l'Orient, qui saluait sa mère, l'Aurore, chaque matin au lever du soleil [1].

Il est impossible, après tant de témoignages, de révoquer en doute la réalité de ce singulier phénomène; il s'agit de l'expliquer, ce qui ne présente aucune sérieuse difficulté. On sait qu'il se produit souvent, dans les granits et dans certains marbres composés de matériaux hétérogènes, de brusques craquements, au moment où, après la fraîcheur de la nuit, la chaleur du soleil vient les frapper. Les membres de la commission d'Égypte ont souvent entendu ce genre de bruit en explorant les ruines de Karnac. « Il nous est plus d'une fois arrivé, raconte l'un d'eux, lorsque nous étions occupés à mesurer les monuments ou à dessiner les bas-reliefs dont les parois des murs sont couvertes, d'entendre à la même heure, après le lever du soleil, un léger craquement sonore qui se répétait plusieurs fois. Le

[1] Le quartier de Thèbes où se trouvait l'Aménophium s'appelait les *Memnonia*, mot égyptien qui signifiait le lieu des sépultures. Ce nom explique la confusion qu'ont faite les Grecs, probablement dès l'établissement des Ptolémées en Égypte, de leur Memnon et du Pharaon Aménophis.

son nous a paru partir des pierres énormes qui couvrent les appartements de granit et dont quelques-unes menacent de s'écrouler. Ce phénomène provient sans doute du changement de température presque subit qui se fait au lever du soleil. Les nuits sont toujours fraîches en Égypte; la chaleur se faisant sentir tout à coup à la surface extérieure des pierres, qui en est aussitôt frappée, ne se répartit jamais également dans le reste de la masse, et le craquement, pareil au son d'une corde vibrante, que nous avons entendu, pourrait bien n'être que le résultat du rétablissement de l'équilibre. » Les prétendus accents que modulait autrefois le colosse de Memnon doivent être attribués à la même cause.

Depuis que la statue a été réparée par Septime Sévère et qu'au lieu d'être formée d'un seul bloc de granit, elle est composée, dans sa partie supérieure, de cinq assises de grès superposées, elle ne rend plus aucun son. C'est en vain que les voyageurs qui la visitent aujourd'hui passent de longues heures assis à ses pieds ou sur ses immenses genoux et prêtent patiemment l'oreille dans l'espoir d'assister au renouvellement du célèbre prodige; rien ne trouble le profond silence de la solitude qui les entoure, Memnon est devenu muet.

Médinet-Abou, situé au sud de l'Aménophium, nous présente aussi plusieurs monuments non moins dignes d'intérêt, et particulièrement vers l'ouest, presque au pied de la montagne, les restes d'un magnifique palais construit par Ramsès-Sésostris : parmi ces ruines, on admire de belles galeries entourant de vastes cours et formées par une longue série de gros piliers carrés, auxquels sont adossés des colosses debout, hauts d'environ vingt-cinq pieds, malheureusement fort mutilés pour la plupart.

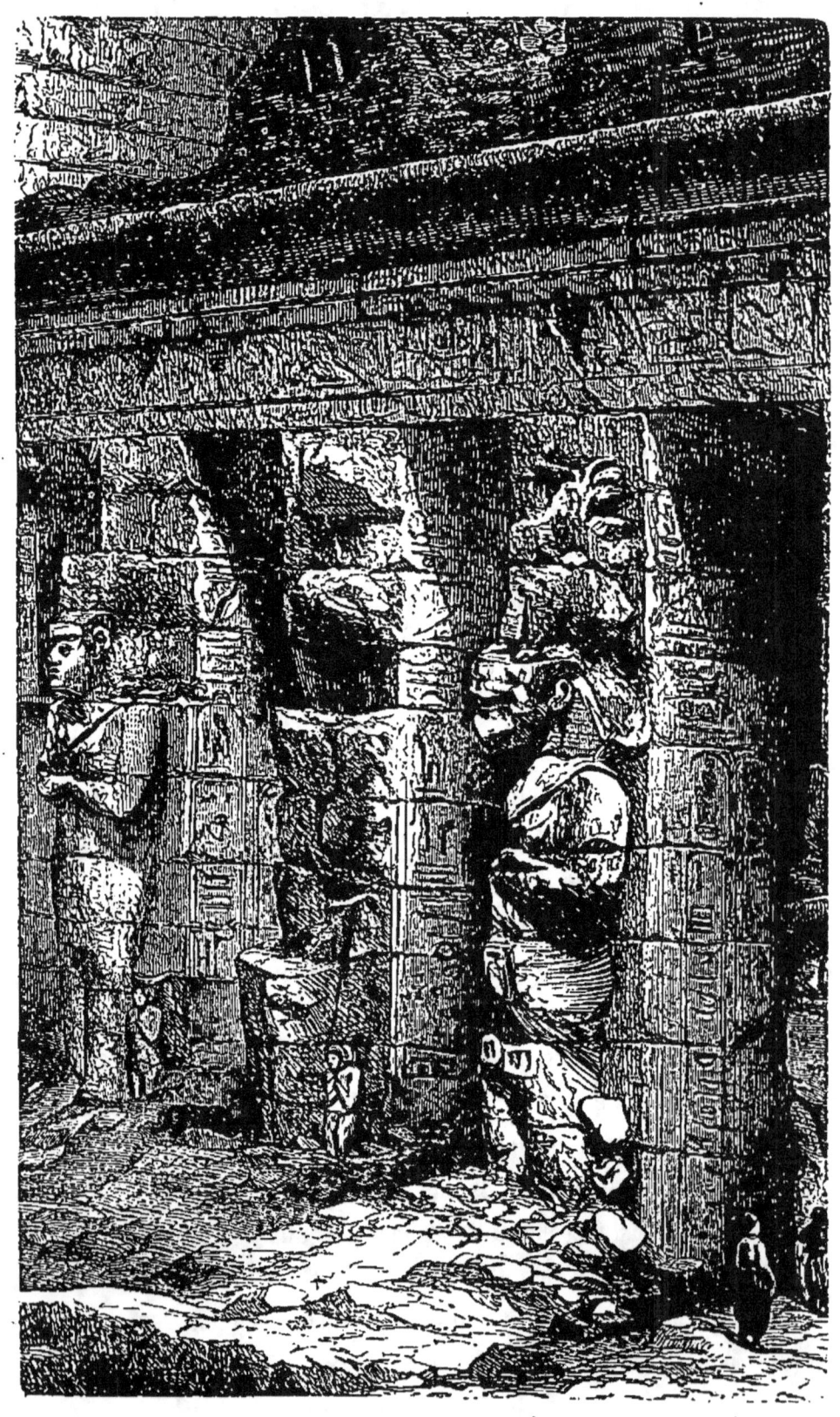

Colosses du palais de Ramsès, à Médinet-Abou.

Telles sont les ruines de Thèbes. Il est impossible de les visiter sans éprouver un sentiment de tristesse; on ne peut s'empêcher de songer à la splendeur de l'ancienne cité et de comparer sa richesse, son animation d'autrefois avec l'état de misère et de solitude auquel elle est réduite aujourd'hui. Là où circulait une foule bruyante, on voit cheminer çà et là quelques hommes indolents; des enfants sauvages, presque nus, vous demandent l'aumône; des femmes fuient en se voilant à l'approche d'un étranger. A la place de tant de somptueux palais, on aperçoit quelques groupes de cabanes sordides. Dans les sanctuaires des temples, dans les chambres royales, se glissent des chacals, des hyènes et des serpents. Les tombeaux souterrains creusés dans les flancs des collines ont été violés; ces grottes sépulcrales, qui renfermaient d'antiques momies de princes et de grands prêtres, sont béantes, et beaucoup d'entre elles sont habitées par des paysans arabes, qui y vivent avec leurs vaches et leurs moutons. Ces hommes, ainsi que l'a constaté un voyageur, M. Maxime du Camp, se servent d'un chapiteau sculpté, creusé en forme de mortier, pour y broyer leur blé; « ils enfoncent les gonds de leurs portes dans le visage des pharaons coiffés du pschent; ils enfument les peintures; ils brûlent dans leurs foyers les boîtes de sycomore où les momies emmaillottées de bandelettes ont reposé pendant vingt ou trente siècles. » Ainsi les hommes unissent leurs efforts à ceux du temps pour effacer les dernières traces de la plus glorieuse cité des temps anciens.

CHAPITRE V

Les temples souterrains d'Ibsamboul et leurs sculptures gigantesques.

Si les merveilles de l'architecture étaient l'objet de notre recherche, les deux beaux temples d'Edfou, les immenses labyrinthes souterrains de Silsilis, le temple d'Ombos, les monuments de l'île de Philæ devraient fixer notre attention ; mais, préoccupés spécialement de la statuaire colossale, nous nous transportons directement de Thèbes en Nubie, à Ibsamboul, où de très-curieux spécimens de cette statuaire nous attendent.

Ibsamboul est célèbre par ses deux magnifiques temples, la merveille de la Nubie. Tous deux sont des *spéos,* c'est-à-dire des temples souterrains. Ils sont creusés dans des rochers d'une grande élévation, véritables montagnes qui plongent dans le Nil leurs parois à pic et qui sont séparées l'une de l'autre par un vaste amoncellement de sable s'inclinant rapidement ou plutôt coulant comme une immense cataracte vers le fleuve. Rien de plus désolé, de plus morne que ce champ de sable ; on n'y aperçoit aucun vestige d'habitation humaine ; à peine y pousse-t-il çà et là quelques broussailles.

Le plus grand des deux temples regarde le nord-est ; il est dédié au dieu Phré (le Soleil). La montagne dans laquelle il fut creusé est en grès brèche ; « elle a été évidée, découpée, ciselée comme une noix, dit M. Maxime du Camp ; les statues, les piliers, les corniches, les poutres, les autels, ont été pris à même le rocher ; rien, dans nos pays, ne peut donner idée du

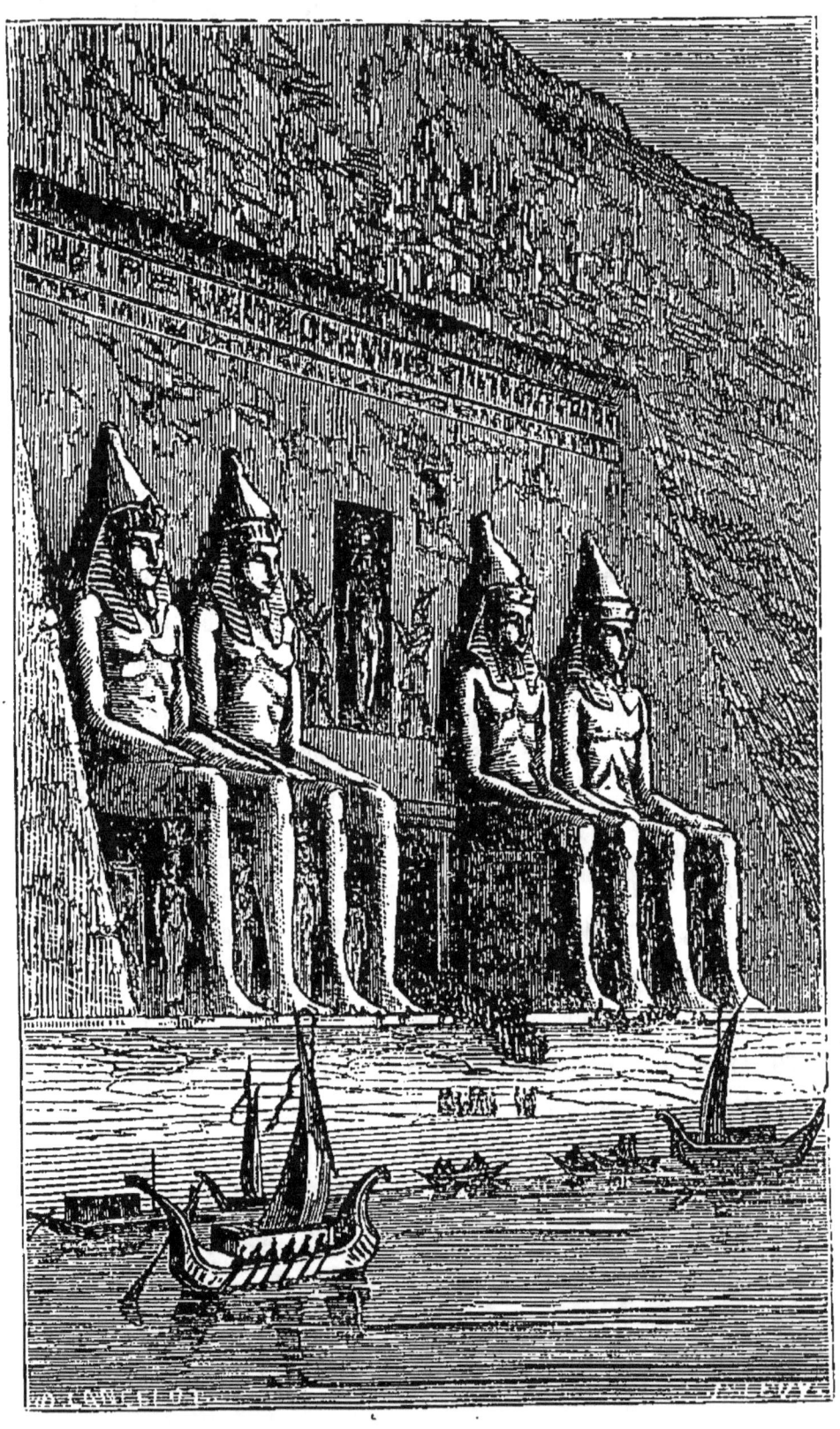

Façade du grand temple d'Ibsamboul (restauration).

travail qu'a dû coûter cette œuvre gigantesque : figurez-vous Notre-Dame de Paris taillée dans un seul bloc de pierre dure. »

En avant du temple, contre la façade et faisant partie de cette façade, se trouvent quatre colosses, représentant Ramsès le Grand, « le directeur de justice, l'approuvé du soleil, le bien-aimé d'Ammon. » Ces statues ont ou plutôt avaient, avant que le sable eût exhaussé le sol, soixante et un pieds de hauteur. Elle sont assises sur des trônes, les mains appliquées sur les cuisses, les bras ornés de bracelets portant le cartouche royal. La tête est surmontée de cette haute coiffure cylindrique en forme de boisseau, appelée le pschent. Le visage a ce caractère de sereine douceur que l'on remarque dans toutes les figures de rois déifiés. Aujourd'hui la première des quatre statues est la seule qui soit encore visible tout entière ; elle ne plonge dans le sable que jusqu'aux chevilles ; la deuxième est brisée à la hauteur des genoux ; la troisième est envahie par le sable jusqu'à la poitrine ; la quatrième y disparaît jusqu'au menton. Même dans l'état actuel, l'aspect de ces colosses est d'une majesté extraordinaire ; on est saisi d'une émotion étrange, qui est presque de l'effroi, en face de ces quatre grandes figures, au milieu d'une solitude et d'un silence complets, entre le Nil roulant ses eaux rapides au fond de son lit escarpé et les rochers noirs qui s'élèvent au-dessus du sable jaune.

Un examen attentif est loin d'être défavorable à ces statues. M. Charles Lenormant les a jugées en ces termes : « Ces masses extra-gigantesques sont traitées d'une manière plutôt large que précieuse, sauf les têtes, auxquelles je n'ai jamais rien vu d'égal pour la vérité, la vie et le modelé. Winckel-

mann n'a pas tracé d'autres règles pour cette beauté calme, qu'il regarde comme le comble de l'art. La Junon Ludovisi, quatre fois au moins plus petite, ne l'emporte pas par le sentiment de l'ensemble, par l'harmonie de tant de parties simultanément étendues. Donnez le mouvement à ces rochers et l'art grec sera vaincu. »

Pour pénétrer dans l'intérieur du temple souterrain, il faut gravir les monticules de sable qui en obstruent l'entrée, franchir la porte réduite à l'état de soupirail et descendre une pente rapide et mouvante, au bas de laquelle on se trouve dans une salle à peine éclairée. Quand les yeux se sont habitués au demi-jour qui y règne, on voit que le plafond de cette salle est supporté par huit piliers, contre lesquels sont adossés des colosses de trente pieds de haut, qui sont encore des portraits de Ramsès-Sésostris. « Ces colosses, dit M. Maxime du Camp, sont tous semblables, coiffés du pschent orné de l'uræus [1], tenant de la main droite une sorte de fouet qui a forme de fléau, et de la main gauche un sceptre court terminé en crochet arrondi. Le contour des yeux est marqué en noir ainsi que le cordon qui rattache la barbe; ils sont vêtus d'une tunique plissée, si légèrement indiquée qu'elle est perceptible seulement à partir des hanches; entre leurs genoux pend un appendice carré, très historié, qui doit être la frange de leur ceinture, dont la plaque reproduit le cartouche pharaonique. La plupart sont mutilés, écornés et défigurés; seul, le dernier de la rangée de droite a conservé son visage intact; j'y vois des yeux grands et durs, un nez droit sensiblement recourbé à la pointe et une belle bouche dont les grosses lèvres semblent sourire. »

[1] Aspic, symbolisant la divinité et la royauté.

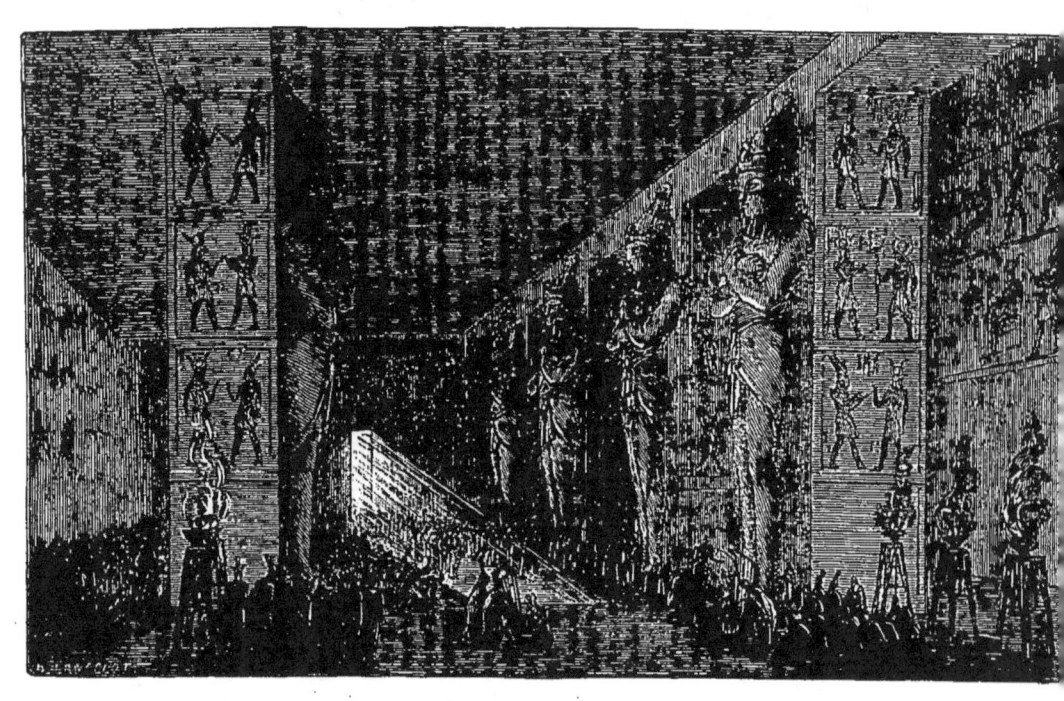

Salle d'entrée du grand temple d'Ibsamboul (restauration).

De cette première salle on passe dans une seconde, puis de celle-ci dans une troisième, où la lumière ne pénètre presque plus et où se trouvent, dans le fond, sur un banc de pierre, quatre statues assises représentant Ramsès en compagnie de trois divinités. Onze autres chambres latérales complètent l'édifice.

Le petit temple d'Ibsamboul, malgré l'infériorité de ses dimensions relativement à celui que nous venons de décrire, produit encore une vive impression. Il est consacré à la déesse Hathor. Sa façade, tournée vers le Nil, est décorée de six colosses debout, hauts de trente et un pieds, placés trois à droite et trois à gauche de la porte. Quatre de ces colosses sont des images de Ramsès; les deux autres représentent sa femme, Nofré-Ari; la reine est au milieu de chacun des côtés de la façade, entre les deux statues du roi. Les espaces qui séparent les colosses sont remplis par des espèces de contre-forts taillés aussi dans le rocher et sur lesquels sont gravés, avec une admirable netteté de contours, les plus beaux et les plus grands hiéroglyphes qui existent : ici, des dieux à tête d'épervier, de cheval, de bélier; là, l'image d'un roi géant, toujours Ramsès, se précipitant avec impétuosité sur un guerrier qu'il va immoler et foulant aux pieds un autre vaincu. L'édifice se compose de trois salles; le plafond de la première, qui est la plus grande, est supporté par six piliers carrés surmontés de têtes de vache et sur les côtés desquels la reine Nofré-Ari figure en regard de son époux, comme son égale et partageant avec lui la gloire de la vie céleste. Les parois de ce sanctuaire, comme celles des diverses salles du grand temple, sont couvertes de bas-reliefs peints, représentant Ramsès, tantôt triomphant de ses ennemis, tantôt rendant hommage aux

dieux et leur apportant en offrande des fleurs et des fruits. Les couleurs de ces bas-reliefs sont encore si fraîches qu'elles font dire aux Arabes : « Il semble que les ouvriers n'ont pas encore eu le temps de se laver les mains depuis qu'ils ont terminé leur travail. »

CHAPITRE VI

Les statues d'or de Babylone. — Les palais de Khorsabad et de Nimroud.

La Mésopotamie, favorisée d'un beau climat, arrosée par deux grands fleuves qui, dans la partie inférieure de leur cours, débordent et répandent périodiquement leurs eaux sur les terres voisines, fertile au point que, selon Hérodote, le blé rapportait en moyenne deux cents et même trois cents pour un, fut en quelque sorte une seconde Égypte. Un peuple s'y établit, y prospéra et, tout en étendant au loin ses conquêtes, se livra aux arts de la paix, construisit de grandes villes et de magnifiques monuments. Deux de ces villes, Babylone et Ninive, situées la première au sud sur l'Euphrate, la seconde au nord sur le Tigre, fameuses dans le monde ancien par leur étendue et par leur beauté, rivales et tour à tour maîtresses l'une de l'autre, furent alternativement le siège de cet empire, qui s'appela tantôt empire Chaldéen, tantôt empire Assyrien.

Babylone et Ninive ont disparu depuis longtemps de la surface de la terre. L'emplacement qu'elles occupèrent n'est plus marqué que par des amas de décombres qui paraissent des élévations naturelles du sol. On ne s'expliquerait pas la destruction complète de ces deux importantes cités, si l'on ne réfléchissait que, construites principalement en briques séchées au soleil, c'est-à-dire en argile crue, elles durent facilement s'effondrer, se dissoudre et finir par se confondre avec le terrain environnant. De minces plaques de pierre sculptées, des

briques émaillées, des poteries, ont pu mieux résister à l'action des siècles que les plus gigantesques constructions.

Nous ne connaissons rien de l'ancienne Babylone. Celle qu'Hérodote et Diodore de Sicile ont décrite, est la ville relativement moderne qu'ont restaurée et embellie, au septième et au sixième siècle avant J.-C., les rois Nabopolassar et Nabuchodorossor. Encore la célèbre cité, au moment où Hérodote la visita, était-elle tombée sous la domination des Perses et avait-elle été ravagée par Darius et par Xerxès. Cependant l'historien grec vante encore la grandeur et la magnificence de Babylone; il parle avec admiration de son immense mur d'enceinte auquel il donne une étendue de quatre cent quatre-vingts stades, une épaisseur de cinquante coudées et une hauteur de deux cents; d'un monument quadrangulaire consacré à Jupiter Belus (Bel-Marodach); d'une haute pyramide composée de huit tours superposées (l'ancienne tour de Babel reconstruite par Nabuchodorossor et dont on voit encore l'immense ruine) [1]; enfin, d'un temple qui renfermait une grande statue assise de Bel. « Devant cette image, dit-il, est une table d'or, aussi très grande; le siège et les degrés sont également en or, et, suivant ce que disent les Chaldéens, on a employé huit cents talents de ce métal à la confection du tout. » Il ajoute qu'il y avait aussi autrefois dans l'enceinte sacrée une statue d'or massif de douze coudées de haut, mais que cette statue, respectée par Darius, fut enlevée par Xerxès malgré la résistance d'un prêtre chaldéen que le roi de Perse fit tuer.

Diodore parle de Babylone avec plus de développement; il est probable qu'il a vu aussi cette ville, mais à cette époque

[1] Cette ruine, énorme amas de briques vitrifiées par le feu, a encore actuellement 46 mètres de hauteur et 710 de pourtour.

elle était en partie ruinée; les résidences royales, les principaux édifices, avaient disparu; des quartiers entiers étaient convertis en champs cultivés. C'est par ouï-dire qu'il a appris ce qu'il rapporte du temple de Belus et des statues colossales qu'il contenait. « On assure, dit-il, que ce temple était extraordinairement élevé et que les Chaldéens y faisaient leurs travaux astronomiques en observant soigneusement le lever et le coucher des astres. Tout l'édifice était construit avec beaucoup d'art, en asphalte et en briques; sur son sommet se trouvaient les statues de Jupiter, de Junon et de Rhéa, recouvertes de lames d'or. Cette statue de Jupiter représentait ce dieu debout et dans l'attitude de la marche; elle avait quarante pieds de haut et pesait mille talents babyloniens. Celle de Rhéa, assise sur un char d'or, avait le même poids que la précédente; sur ses genoux étaient placés deux lions, et à côté d'elle étaient figurés d'énormes serpents en argent, dont chacun pesait trente talents. La statue de Junon, représentée debout, pesait huit cents talents; elle tenait dans la main droite un serpent par la tête et dans la main gauche un sceptre garni de pierreries. Devant ces trois statues était placée une table d'or plaqué, de quarante pieds de long sur quinze de large, et pesant cinq cents talents. Sur cette table étaient posées deux urnes du poids de trente talents; il y avait aussi deux vases à brûler des parfums, dont chacun pesait trois cents talents, et trois cratères d'or, dont l'un, consacré à Jupiter, pesait douze cents talents babyloniens, et les deux autres chacun six cents. Tous ces trésors furent plus tard pillés par les rois de Perse. »

Quelle était, au point de vue de la beauté, la valeur de ces statues colossales, citées plutôt que décrites par Diodore et par Hérodote, nous l'ignorons; mais il est probable que, si elles

s'étaient conservées jusqu'à nos jours, nous ne trouverions en elles que des idoles informes. On n'a découvert jusqu'ici dans les ruines de Babylone, — dont on a repris récemment l'exploration, — qu'une seule statue; c'est un groupe colossal représentant un lion qui dévore un homme. Ce groupe, sculpté dans une pierre volcanique et qui servait à la décoration du palais de Nabuchodorossor, est de la facture la plus grossière. Le prophète Daniel parle d'une statue d'or, élevée dans la plaine de Doura par le roi Nébucadnézar (Nabuchodonossor), et qui avait soixante coudées de hauteur sur dix de largeur: M. Étienne Quatremère a fait justement remarquer que ces dimensions accusent une ignorance complète des proportions du corps humain. On ne trouve ni plus de science ni plus de goût dans les petites figures, au corps grêle et aux gestes gauches, que l'on voit représentées sur certaines pierres gravées. On peut donc affirmer que la sculpture babylonienne ne sortit jamais de l'enfance.

Jusqu'à ces derniers temps, on possédait encore moins de renseignements sur Ninive, la capitale de l'empire assyrien, que sur Babylone. Détruite une première fois sous Sardanapale (789 av. J.-C.) par le Mède Arbace et le roi de Babylone Phul-Balazou, le Bélésis des Grecs, puis bientôt rebâtie avec magnificence par l'usurpateur Saryukin et par son fils, le célèbre conquérant Sannachérib, cette ville fut de nouveau prise et saccagée en l'an 606 par Cyaxare, roi des Mèdes, avec l'aide du Babylonien Nabopolassar. Cette fois sa ruine fut complète et définitive; ses habitants l'abondonnèrent, et on l'oublia au point que, dans les siècles suivants, on ne savait même plus l'endroit qu'elle avait occupé. Hérodote et Strabon la placent sur le Tigre, Diodore de Sicile sur l'Euphrate. Les prophètes

hébreux, Nahum et Sophonie, avaient dit d'elle : « Ninive sera anéantie, changée en un désert aride, et on se demandera : Où est maintenant cette demeure des lions ? » Cette prédiction s'est accomplie à la lettre.

C'est seulement de nos jours qu'après un ensevelissement de vingt-quatre siècles, Ninive est sortie de terre avec ses grands palais, ses innombrables bas-reliefs et ses statues colossales. Cette résurrection, qui a comblé une grande lacune de l'histoire de l'humanité, est due aux patientes recherches de deux consuls français, MM. Botta et Victor Place, et d'un voyageur anglais, M. Layard. M. Botta, consul à Mossoul, explora le premier, en 1843, le monticule sur lequel était bâti le petit village de Khorsabad, et il y découvrit les ruines d'un édifice que l'on suppose être le palais de Saryukin, bâti par ce prince sur la rive orientale du Tigre, à peu de distance et au nord de Ninive. Plus récemment, M. Victor Place, par de nouvelles fouilles, est parvenu à dégager complètement ce monument, dont on connaît maintenant toutes les parties.

Le palais de Khorsabad est construit, comme tous les palais assyriens, sur une plate-forme artificielle, rectangulaire, élevée d'environ quinze mètres au-dessus du sol environnant et entourée d'une muraille fortifiée de place en place par des tours. Cette plate-forme, longue de trois cents mètres dans un sens et de cent cinquante dans l'autre, ayant par conséquent quarante-cinq mille mètres de superficie, était occupée tout entière par des constructions que séparaient des cours et qui formaient trois bâtiments distincts, « correspondant, dit M. Lenormant, aux trois divisions que présente encore aujourd'hui toute habitation luxeuse de Bagdad ou de Bassora : le *sérail* ou palais proprement dit, qu'habitent les hommes et où se trou-

vent les appartements de réception (*sélamlik*) ; le *harem* et le *khan*, c'est-à-dire les dépendances de service, ce que nous appelons dans nos châteaux français les *communs*. » Derrière le harem s'élevait une tour ou pyramide de quarante-trois mètres d'élévation, composée de sept étages égaux en hauteur, mais diminuant progressivement de diamètre. Cette tour, qui s'appelait *Zikurat*, était un observatoire sur le sommet duquel les prêtres astrologues interrogeaient les astres.

Les salles composant les divers bâtiments s'alignaient en enfilade autour des cours ou le long des larges terrasses qui bordaient extérieurement l'édifice. La plupart de ces salles sont de médiocre étendue ; celles qui servaient aux réceptions et aux cérémonies sont très longues, mais étroites ; la plus vaste a cent quinze pieds de longueur sur trente seulement de largeur : cette disposition est due sans doute à l'impossibilité de construire avec des briques ou en pisé des voûtes d'une longue portée. Les murs de ces galeries sont revêtus de plaques de pierre hautes de trois mètres et entièrement couvertes de bas-reliefs. Quelquefois les sculptures occupent toute la hauteur des plaques, mais le plus souvent elles forment deux zones séparées par un bandeau d'inscriptions de cinquante à soixante centimètres d'épaisseur. Au-dessus des bas-reliefs et jusqu'au plafond, peu élevé d'ailleurs, les murs sont décorés de briques émaillées. Toutes les grandes portes ouvrant soit sur les cours intérieures, soit sur les esplanades extérieures, sont décorées de statues colossales représentant des taureaux ailés à tête humaine de quinze pieds de hauteur. La partie supérieure de ces portes n'existe plus, mais on sait qu'elle était en forme de voûte et décorée de briques peintes et émaillées. Les toits qui recouvraient les différentes parties de l'édifice sont entièrement dé-

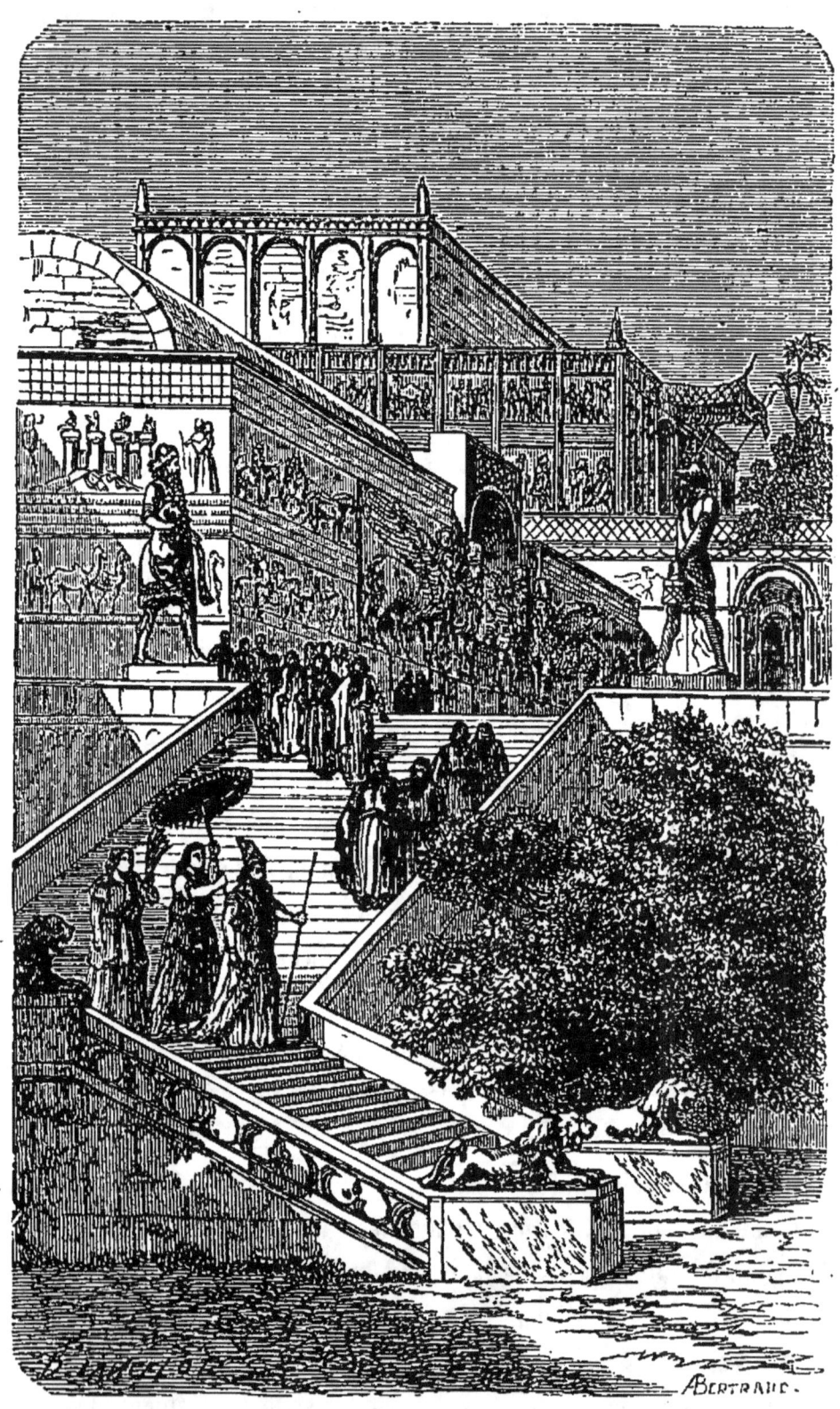

Le palais de Khorsabad (restauration).

truits ; on a lieu de supposer qu'ils étaient plats, en terrasse, et bordés par un feston de créneaux. L'ensemble du palais de Khorsabad, tel que M. Thomas, l'habile architecte adjoint à M. Place, l'a restitué dans ses beaux dessins, présente tout à fait l'aspect d'une construction arabe.

Deux autres monticules voisins, celui de Koyoundjik, qui est l'emplacement même de Ninive, et celui de Nimroud, dont l'identité avec Kalach est incontestable, ont été explorés par M. Layard. Nous emprunterons au savant anglais la description vivante et pittoresque qu'il a donnée des ruines de Nimroud. « Supposons, dit M. Layard, que nous sortons de ma tente près du village (de Nimroud) dans la plaine. En approchant du monticule, on n'aperçoit aucune trace de construction, si ce n'est une petite hutte de boue couverte d'herbe desséchée, bâtie pour la commodité de mes travailleurs chaldéens. Nous montons cette colline artificielle, mais nous ne voyons pas les ruines ; pas une pierre ne dépasse le niveau du sol ; il n'y a devant nous qu'une vaste plate-forme unie, tantôt revêtue d'une luxuriante moisson d'orge, tantôt nue, aride, hérissée de quelques rares et maigres buissons. Au loin apparaissent de petits monticules bas et noirs, entourés de gazons jaunis, et du sommet duquel s'échappent de minces colonnes de fumée : ce sont les tentes des Arabes. Quelques misérables vieilles femmes ramassent la fiente des chameaux et de menues branches sèches. Une ou deux jeunes filles au pas ferme, à la stature élevée, atteignent justement le haut de la colline, avec une cruche d'eau sur l'épaule et un fagot de broussailles sur la tête. De tous côtés surgissent, comme s'ils sortaient de dessous terre, de longues files d'êtres à l'aspect sauvage, aux cheveux en désordre, à peine vêtus d'une courte chemise, sautant et cabriolant ou cou-

rant çà et là en jetant des cris comme des fous. Chacun d'eux porte une corbeille, et, arrivé sur le bord de la colline, verse son contenu, dont la chute produit un nuage de poussière. Il s'en retourne ensuite, toujours gambadant et chantant, faisant danser sur sa tête sa corbeille vide, puis disparaît soudain dans les entrailles de la terre d'où il était sorti. Ces hommes sont des ouvriers employés à enlever les décombres des ruines.

» Nous allons descendre dans la principale tranchée. Après avoir fait une vingtaine de pas, nous nous trouvons tout à coup devant une paire d'énormes lions ailés à tête humaine formant les deux côtés d'un portail. Dans ce labyrinthe souterrain, tout est bruit et confusion; les Arabes courent dans différentes directions, les uns avec des corbeilles pleines de terre, les autres avec des cruches d'eau qu'ils apportent à leurs compagnons; les Chaldéens, vêtus de leurs habits rayés et coiffés de leurs étranges bonnets coniques, creusent avec des pics la terre durcie, soulevant à chaque coup un épais nuage d'une fine poussière. Les sauvages accords de la musique kurde se font entendre au loin, et, s'ils parviennent jusqu'aux oreilles des ouvriers, les Arabes les accompagnent en chœur de leur chant, entonnent leur cri de guerre et travaillent avec un redoublement d'énergie. Laissant derrière nous une petite chambre où les sculptures nous étonnent par la rudesse de l'exécution, nous repassons entre les grands lions ailés et nous entrons dans les ruines de la salle principale. Des deux côtés nous voyons de gigantesques figures ailées, quelques-unes avec des têtes d'aigle, d'autres entièrement humaines et tenant dans leurs mains de mystérieux symboles. A gauche est un autre portail également formé de lions ailés; l'un d'eux est tombé en travers de l'entrée et nous laisse juste la place de nous glisser le long de la muraille. Au

delà du portail, voici une figure ailée, puis deux tables de pierre décorées de bas-reliefs, mais si endommagées qu'on peut à

Grand personnage ailé tenant une pomme de pin (bas-relief).

peine distinguer les sujets de ces sculptures. Nous avançons toujours, mais ici toute trace de mur disparait; nous ne voyons

plus que la paroi de terre de la tranchée; il en est de même du côté opposé de la salle. Cependant, en examinant avec attention ces parois de terre, nous parvenons à découvrir des vestiges d'une solide construction en briques crues et en argile; ces matériaux décomposés ont repris l'aspect informe de la terre qui les constitue. Les tables d'albâtre qui recouvraient ces murs sont tombées, et nous marchons sur une couche de débris de bas-reliefs en pierre tendre. Nous les relevons pour la première fois après tant de siècles, et nous recherchons avec une ardente curiosité quel événement nouveau de l'histoire assyrienne, quelle coutume inconnue ces précieux fragments nous révèlent. Après avoir marché environ l'espace d'une centaine de pieds dans cette longue salle jonchée de sculptures, nous atteignons une autre porte formée de gigantesques taureaux ailés en pierre calcaire jaune; l'un d'eux est intact, mais son compagnon est tombé sur le flanc et brisé en plusieurs morceaux; la grande tête humaine qui le surmontait gît à nos pieds. Nous pénétrons sans nous détourner dans la partie de l'édifice à laquelle conduit ce portail, et nous nous trouvons aussitôt en présence d'une figure ailée tenant à la main une fleur, qu'elle semble présenter comme une offrande au taureau ailé. A la suite de cette sculpture viennent huit beaux bas-reliefs, représentant une scène de chasse, dans laquelle un roi perce de ses flèches un lion et un taureau sauvage, et le siège d'un château fort que l'on bat en brèche avec des béliers. Arrivés au fond de la salle, nous apercevons une sculpture magnifique : deux rois se tiennent debout de chaque côté de l'arbre sacré, gardé par deux figures ailées. En avant de ce bas-relief se trouve une sorte d'estrade de pierre, sur laquelle était sans doute placé le trône du monarque assyrien, lorsqu'il donnait audience à ses courtisans, ou bien recevait

l'hommage de ses ennemis vaincus. En sortant de cette salle par la porte de gauche, décorée d'une couple de lions, nous nous trouvons bientôt arrêtés par un ravin profond; sur la muraille qui le domine sont sculptées des figures de captifs portant des tributs, et, au bord même du ravin, gisent deux énormes taureaux et deux figures ailées d'à peu près quatorze pieds de hauteur.

» Forcés de retourner sur nos pas, puisque le ravin ferme les ruines de ce côté, nous sortons par l'ouverture flanquée des taureaux en pierre jaune, et nous pénétrons dans une grande chambre entourée de personnages à tête d'aigle. Ici plusieurs sorties, toujours gardées par des taureaux ou bien par des figures de génies et de grands prêtres, s'offrent à nous; de quelque côté que nous tournions, nous nous trouvons au milieu d'un dédale de chambres, et, si l'on n'avait une parfaite connaissance des détours de ce labyrinthe, on ne tarderait pas à s'y égarer.

» Les décombres restant généralement accumulés dans le milieu des chambres, l'excavation tout entière consiste en une multitude de couloirs étroits formés d'un côté par une paroi revêtue de plaques d'albâtre sculptées, et de l'autre par une muraille de terre dans laquelle on aperçoit de nombreux morceaux de vases brisés et de briques peintes des plus brillantes couleurs. Nous pourrions errer à travers ces galeries pendant une heure ou deux, toujours attirés par de nouveaux sujets de surprise et d'admiration : ici, ce sont des rois accompagnés du long cortège de leurs eunuques et de leurs prêtres; là, des files de figures ailées portant des pommes de pin ou d'autres emblèmes religieux et en adoration devant l'arbre mystique; à chaque instant, des figures colossales de taureaux ou de lions. Enfin, cédant à la fatigue, nous sortons de l'édifice souterrain

par une tranchée placée à l'opposite de celle par laquelle nous sommes entrés, et nous nous trouvons de nouveau sur la plate-forme. C'est en vain que maintenant nous cherchons autour de nous une trace des merveilles que nous venons de voir, et nous serions tentés de croire que nous avons fait un rêve, ou que nous avons écouté le récit de quelque fantastique conte d'Orient. Si quelqu'un vient plus tard fouler cette colline, quand l'herbe aura recouvert les ruines du palais assyrien, il pourra me soupçonner d'avoir raconté une vision. »

CHAPITRE VII

Les grands taureaux ailés à tête humaine. — Les étouffeurs de lions. Caractère réaliste de la sculpture assyrienne.

Après avoir parcouru, sur les pas des explorateurs de Khorsabad et de Nimroud, les ruines des palais assyriens, fixons maintenant notre attention sur les grands taureaux ailés à tête humaine qui décoraient les principales portes de ces monuments et dont notre Musée du Louvre possède quatre magnifiques échantillons. Ces colosses sont sculptés dans une énorme dalle de pierre, haute de cinq à six mètres, large d'autant et épaisse d'un mètre environ. Ils pèsent de trente-cinq à quarante mille kilogrammes. Leur nombre n'est pas moins surprenant que leur volume; à Khorsabad, on a compté jusqu'à vingt-six paires de ces monolithes, qui sont à la fois des statues et des bas-reliefs, car la partie antérieure, c'est-à-dire la tête, le poitrail et les deux jambes de devant, est taillée en ronde bosse, tandis que tout le reste du corps ne forme qu'une saillie sur la surface plate de la dalle de pierre.

Ces monstres, qui tiennent à la fois de l'homme, du quadrupède et de l'oiseau, ont, malgré ce bizarre mélange de formes hétérogènes, un air de puissance, une sorte de beauté, dont il est impossible de ne pas être frappé. La tête est coiffée d'une tiare cylindrique, sur laquelle s'enroulent deux et quelquefois trois paires de cornes. Les traits du visage sont fortement accentués et non sans noblesse; les yeux, très grands, laissent saillir les prunelles; le nez, sensiblement busqué, se

termine par des narines bien ouvertes ; sur la bouche gracieusement découpée et relevée dans les coins se dessine un mystérieux sourire, expression indéfinissable de bonté mêlée d'ironie. Une longue barbe, frisée sur les joues, puis massée en rouleaux parallèles qu'entrecoupent des rangées horizontales de boucles, descend sur la poitrine; les oreilles, quoique courtes, sont celles d'un taureau; une longue et épaisse chevelure s'amoncelle derrière le cou en un volumineux chignon bouclé. Deux grandes ailes d'aigle, qui partent des épaules, se déploient au-dessus du corps jusqu'à la hauteur du sommet de la coiffure. Le corps du taureau est modelé avec soin; les saillies des côtes, les larges muscles des cuisses et les tendons des jambes sont scrupuleusement indiqués. Des rangées de poils frisés s'étendent le long du dos, des flancs et au bord externe de la cuisse. Une particularité singulière, c'est que le taureau a cinq jambes et que l'on n'est nullement choqué de cette anomalie, qui le plus souvent passe inaperçue. Quand on regarde l'animal de face, on n'aperçoit que les deux jambes de devant, placées sur le même plan, du taureau-statue ; et quand on le regarde de profil, l'une des jambes de devant se trouvant masquée par l'autre, on ne distingue que les quatre jambes du taureau bas-relief, qui se présente alors dans l'attitude de la marche. Si, par un subterfuge aussi hardi qu'adroit, l'artiste ninivite n'avait pas ajouté une cinquième jambe, le taureau vu de profil n'aurait eu que trois jambes visibles et aurait paru défectueux.

De quel être surnaturel ces animaux fantastiques étaient-ils la représentation? Quelques savants ont vu en eux l'image du grand dieu assyrien Bel-Mérodach, mais cette assertion a été contestée. Il est plus probable que les taureaux ailés ne représentaient aucune divinité déterminée. Il faut plutôt les regarder

comme des génies réunissant les attributs les plus précieux que l'esprit humain a pu concevoir : l'intelligence suprême, dont la tête humaine est le symbole, la force invincible et l'omniprésence, exprimées l'une par le corps robuste du taureau, l'autre par les ailes rapides de l'aigle. Ces génies, qui portaient le

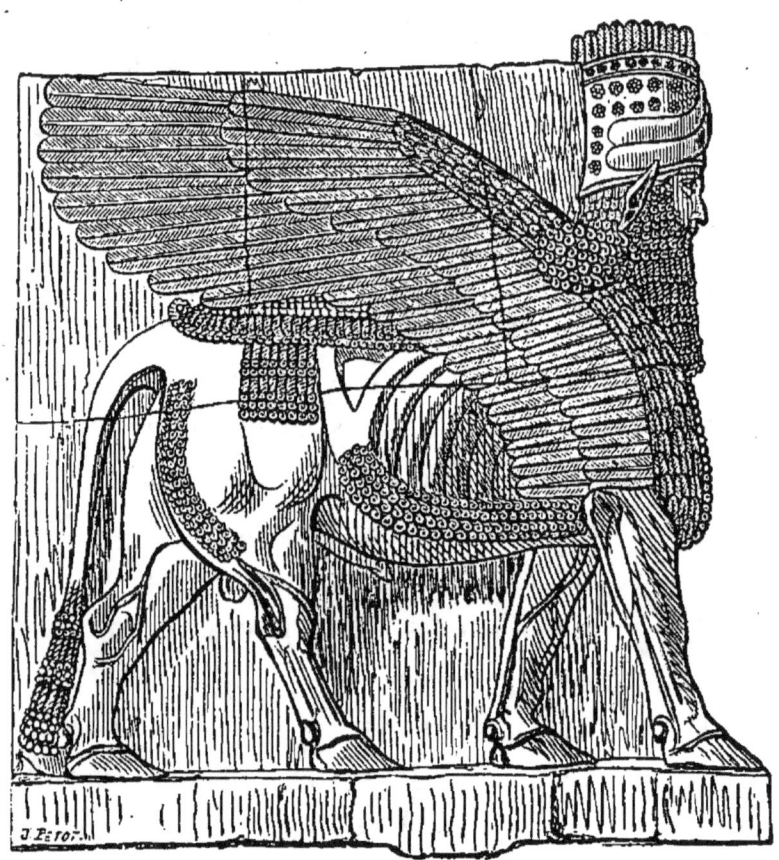

Taureau ailé à tête humaine.

nom de *Kirubi*, rappellent les *chérubins* qui décoraient l'arche d'alliance et ceux qui gardaient l'entrée du jardin d'Éden. Ils étaient placés aux portes des villes et des palais comme des gardiens sûrs et vigilants, comme des représentants de la puissance et de la protection divines. Ils sont les analogues des sphinx égyptiens. La vérité de cette explication semble prouvée

par une inscription en caractères cunéiformes, dans laquelle de savants interprètes ont vu une sorte d'invocation du roi Assarhaddon ainsi conçue : « Que le taureau gardien, le génie qui protège la force de ma royauté conserve à toujours mon nom joyeux et honoré jusqu'à ce que ses pieds se meuvent de leur place. » Telle était sans doute aussi la signification de ces lions ailés à tête humaine ou de ces simples lions de dimensions colossales découverts par M. Layard dans les ruines des monuments de Nimroud.

A côté et en dehors des taureaux ailés dont nous venons de parler, on a trouvé sur les murs du palais de Khorsabad, à droite et à gauche des portes principales, des figures humaines colossales, se présentant de face et tenant un lion qu'elles semblent étouffer. Ces figures, dont deux ont été transportées au Louvre, sont sculptées en haut-relief. Leur aspect est formidable. Le visage n'a plus cette expression de majesté souriante que nous avons remarquée sur la face des taureaux à tête humaine. Les traits sont plus épais, plus grossiers; il y a dans l'énergie dont ils sont empreints quelque chose de brutal; c'est la force tout animale d'un athlète. Ces personnages ont la tête nue, aplatie par une lourde chevelure qui descend très-bas sur le front et tombe de chaque côté sur l'épaule en un chignon massif. La barbe est, comme à l'ordinaire, frisée sur les joues et sur le menton, puis, devant la poitrine, bouclée par étages en rouleaux compactes. Le costume se compose d'une longue robe échancrée sur le devant et à manches ouvertes, bordée d'une large frange et en partie recouverte par une écharpe brodée qui passe sur l'épaule droite. En dessous de cette robe, on aperçoit, par l'échancrure, le bas d'une tunique qui descend seulement jusqu'au genou. Les bras nus sont ornés de brace-

lets au-dessus des coudes et aux poignets. Les pieds sont

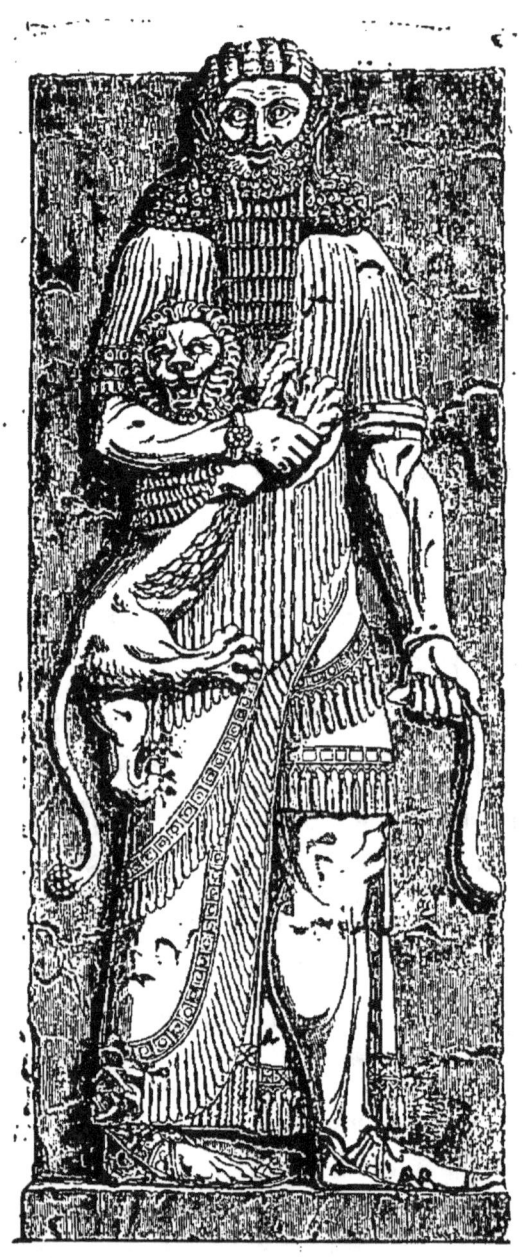

Étouffeur de lions.

chaussés de sandales à quartier relevé et attachées par des courroies sur le cou-de-pied. C'est le bras gauche qui, replié,

tient et serre le lion. Le bras droit est pendant; il est armé d'un instrument doublement recourbé en forme d'S et dont la poignée figure une tête de veau. Le lion, petit relativement au géant qui le porte, paraît écrasé par l'étreinte qu'il subit. Sa gueule ouverte semble rugir de douleur et de rage; ses griffes se crispent; celles de derrière s'enfoncent convulsivement dans le vêtement de son bourreau. On reconnaît dans ce lion, très différent de celui d'Afrique, l'espèce qui habitait autrefois les plaines de la Mésopotamie et dont on rencontre encore aujourd'hui quelques représentants; sa crinière courte est indiquée d'une manière conventionnelle par deux cercles de mèches entourant la tête et par des rangées de losanges imbriqués sur les épaules.

On s'accorde à voir dans ces personnages, auxquels on a donné le nom d'étouffeurs de lions, la représentation d'Adar, l'Hercule assyrien, « le terrible, le seigneur des braves, le maître de la force, le destructeur des ennemis, le dompteur des désobéissants, l'exterminateur des rebelles. »

Toutes les autres sculptures qui décoraient les palais assyriens étaient des bas-reliefs, recouvrant, comme nous l'avons dit, non-seulement les murs extérieurs du monument, mais les parois intérieures de la plupart des salles. La saillie de ces bas-reliefs est très-faible; elle varie de un à trois centimètres; d'un peu loin, on n'aperçoit sur la pierre qu'un simple dessin, une sorte de gravure au trait, mais quand on approche, on reconnaît que les détails anatomiques des parties nues des figures, ainsi que les ornements et les broderies des vêtements, sont indiqués avec un soin scrupuleux. Dans ces sculptures, tous les personnages sont de profil; les uns, occupant toute la hauteur des plaques de gypse et dépassant de plus d'un tiers

la taille humaine, représentent des rois avec le sceptre et l'épée, ou bien des génies ailés tenant des attributs symboliques tels que la pomme de pin, le vase à anse, une gazelle, une fleur; ils ont souvent la partie moyenne du corps traversée par une large bande de caractères cunéiformes. Les autres, beaucoup plus petits, expriment des scènes animées, une bataille, le siège d'une ville, le passage d'une rivière, un massacre d'ennemis vaincus, un défilé de captifs apportant des tributs au roi, ou bien une chasse au lion, au bœuf sauvage, et même des tableaux de la vie domestique. L'ensemble des bas-reliefs d'un palais était l'histoire, gravée sur la pierre, du roi qui l'avait bâti; c'était l'*illustration* par la sculpture des faits racontés sur les mêmes murs par l'écriture cunéiforme.

Il suffit de jeter un coup d'œil sur l'un de ces bas-reliefs pour reconnaître combien la sculpture assyrienne diffère de celle des Égyptiens. Tandis que ceux-ci se plaisaient à simplifier la nature, la réduisaient à ses éléments essentiels et caractéristiques, les Assyriens, au contraire, s'attachaient au détail, le rendaient avec un soin minutieux jusqu'à l'exagérer : ils n'omettaient dans une figure ni un muscle, dont ils faisaient une corde saillante, ni une mèche des cheveux ou de la barbe, ni le dessin de l'étoffe d'un habit. Ni les uns ni les autres n'étaient de fidèles interprètes de la nature, les premiers pour la considérer de trop loin, les seconds pour l'observer de trop près. Les Égyptiens étaient idéalistes avec excès, les Assyriens réalistes à outrance. Au point de vue de la grandeur morale, de la hauteur d'inspiration, l'avantage est incontestablement à l'art égyptien; mais pour la vérité matérielle, pour le mouvement et la vie, c'est l'art assyrien qui l'emporte.

Cette opposition de tendances artistiques répond à celle qui

existait dans le tempérament et dans le caractère des deux nations. Les Égyptiens avaient le corps et les membres grêles, les attaches fines, la tête petite; ils étaient portés à la contemplation, à l'ascétisme : aussi ont-ils représenté leurs dieux ou leurs rois assis ou couchés comme des sphinx, rêveurs, immobiles, morts ou en possession de l'éternel repos de la vie céleste. Les Assyriens, au contraire, étaient trapus, ils avaient la tête forte, le cou épais, la poitrine large, les membres musculeux et gros; ils étaient actifs, énergiques, ils aimaient la guerre et on les a justement appelés les Romains de l'Asie : c'est pourquoi, comme le fait remarquer M. Place, les êtres surnaturels sculptés sur les murs des palais « sont debout, occupés à une fonction ou en marche comme les taureaux ailés vus de profil. Le roi, sauf le cas où il est assis sur son trône pour recevoir des hommages, paraît toujours en mouvement, à la guerre, à la chasse, frappant de ses armes les ennemis ou les lions, dirigeant ses grands travaux de construction. »

Ce qui, outre sa valeur propre, donne une importance capitale à la sculpture assyrienne, c'est qu'elle a été, non-seulement un art original, mais encore un art générateur. C'est d'elle que procède l'ancienne sculpture perse; on retrouve les modèles et les procédés ninivites, perfectionnés par un ciseau plus souple et plus fin, dans les bas-reliefs du magnifique palais construit par Darius à Persépolis et dont les murailles de marbre, décorées de taureaux ailés gigantesques, de personnages élégamment drapés, font encore l'admiration des voyageurs. En second lieu, on ne conteste plus que la sculpture assyrienne ait été l'origine du plus grand art du monde, l'art grec, honneur qui avait été à tort attribué uniquement à l'Égypte. Les enseignements des artistes assyriens se sont trans-

mis aux populations de l'Asie Mineure; on les reconnaît dans les rudes bas-reliefs de dimensions colossales sculptés sur des rochers à Jaseli-Kaïa en Cappadoce, à Giaour-Kalesi en Phrygie, à Nymphio en Lydie; de là ils ont pénétré dans l'Hellade. Il n'est pas besoin de suivre pas à pas cette filiation pour constater l'étroite parenté qui existe entre les œuvres ninivites et celles des Hellènes de l'époque archaïque; cette ressemblance apparait au premier coup d'œil. « Le célèbre bas-relief primitif d'Athènes, connu sous le nom vulgaire de Guerrier de Marathon, fait observer M. Lenormant, semble détaché des parois de Khorsabad ou de Koyoundjik. »

CHAPITRE VIII

La statuaire colossale en Grèce. — L'Apollon d'Amyclée. — La Minerve du Parthénon.

Nous venons de dire que les artistes grecs ont imité les Assyriens par l'intermédiaire des peuples de l'Asie Mineure; il ne pouvait en être autrement; ils devaient profiter des exemples offerts par les nations qui les ont précédés dans la culture des arts, et avec lesquelles ils s'étaient trouvés en contact. Mais ce serait méconnaître le génie essentiellement original des Grecs, que de voir en eux de simples imitateurs des Orientaux. Ils n'ont emprunté qu'un point de départ; ils se sont ouvert une voie nouvelle. Ce qu'ils se sont approprié, ce sont surtout des procédés techniques, c'est en quelque sorte la partie matérielle de la sculpture. Ils n'ont pas tardé à transformer les modèles qu'ils avaient reçus, à produire des œuvres personnelles dont le type n'existait nulle part; les premiers ils ont découvert, et pour ainsi dire inventé le beau; ils sont les véritables créateurs de l'art.

M. Saint-Marc Girardin a éloquemment exprimé, dans son *Cours de littérature dramatique*, cette métamorphose merveilleuse qu'ont subie les ouvrages de la statuaire orientale, enchaînée par d'inflexibles traditions, sous le libre ciseau des sculpteurs grecs.

« N'oublions pas, dit-il, ce que l'art grec a fait des dieux qui lui étaient venus de l'Asie. Je les vois encore, ces dieux bizarres et monstrueux, avec leurs difformités pleines d'allé-

gories mystérieuses; je les vois monter sur les vaisseaux de Cécrops et de Danaüs et aborder aux rivages de la Grèce; mais dès qu'ils ont touché cette terre merveilleuse, peu à peu leurs formes s'épurent, leurs traits s'embellissent. Que sont devenus, dieux de l'antique Égypte, vos bras roides et immobiles, vos jambes attachées l'une à l'autre, vos corps accroupis sur leurs sièges de porphyre et dont ils semblaient ne point pouvoir se séparer? Vos gestes se sont assouplis, vos pieds marchent, vos bras s'arrondissent, vos mains s'ouvrent, vos lèvres parlent, vos yeux voient; vous n'êtes plus de hideuses images et d'étranges symboles faits pour effrayer la terre plutôt que pour l'instruire. En passant du domaine de l'allégorie, qui est savante, compliquée et difforme, dans le domaine de l'art, qui vise à la simplicité et à la beauté, les dieux ont pris la forme des plus beaux d'entre les humains, et c'est dans cette beauté humaine qu'ils ont trouvé la divinité, car ils ont charmé et élevé l'âme qui les contemple... Ne me parlez donc plus des cent mamelles de la Diane d'Éphèse, enveloppée dans sa gaîne mystique, vain emblème qui, pour révéler la fécondité de la nature, ne vaut pas la beauté de la Vénus génératrice qu'a sculptée la statuaire et qu'a chantée la poésie. Ne me parlez pas des cent bras des Titans, pauvre image de la force, auprès du mouvement de sourcils que Phidias a donné à son Jupiter Olympien pour remuer le monde. L'allégorie orientale tourmentait et défigurait la forme pour lui donner un sens; l'art grec la spiritualise par la beauté, et, à mesure que la matière s'épure en s'embellissant, elle parle à l'âme un langage que celle-ci entend mieux. »

Mais la sculpture grecque n'a pas produit du premier coup des chefs-d'œuvre. Les ouvrages où elle s'est d'abord essayée

étaient empreints d'une raideur et d'une uniformité que l'étude de la nature a plus tard corrigées. La religion, qui d'abord l'employa, n'était pas intéressée à hâter ses progrès; elle se contenta longtemps d'idoles grossières, qui n'avaient besoin que d'être consacrées pour satisfaire la naïve piété des croyants. C'étaient des pièces de bois informes, auxquelles on donna ensuite une tête sculptée, des bras adhérents au corps et des pieds rapprochés l'un de l'autre.

Plus tard ces simulacres se perfectionnèrent; les yeux, primitivement indiqués par une simple ligne, s'ouvrirent, les bras se détachèrent du corps, les pieds se séparèrent comme pour marcher. On rendait des soins à ces représentations de la divinité comme à des créatures humaines; on les lavait, on les frottait, on s'efforçait de les rendre belles en les peignant de couleurs brillantes et en les drapant de riches étoffes; on leur mettait des diadèmes et des couronnes, des chaînes de cou et des boucles d'oreilles. Plus on les ornait, et plus on croyait donner une haute idée de la puissance divine et augmenter la confiance des adorateurs.

L'art de forger les métaux, de les battre et de les repousser au marteau, s'étant communiqué de l'Asie Mineure à la Grèce, on fit aussi des idoles en or et en bronze : tels étaient le Jupiter colossal d'or battu, consacré à Olympie et fabriqué aux frais des riches Corinthiens, et l'Apollon d'Amyclée. Ce dernier consistait en une colonne de bronze, pourvue d'une tête, de mains et de pieds. La tête était casquée; l'une des mains tenait un arc, l'autre une lance. Une tunique, que l'on renouvelait chaque année, dissimulait la rigidité du corps et tombait jusque sur les pieds. Le visage était doré. Cette statue avait pour piédestal un tombeau, celui d'Hyacinthe, construit en

forme d'autel. Elle avait trente coudées, c'est-à-dire quarante-cinq pieds de hauteur. Un trône gigantesque fut plus tard élevé derrière l'idole, qu'il entourait, comme un chœur, de trois cô-

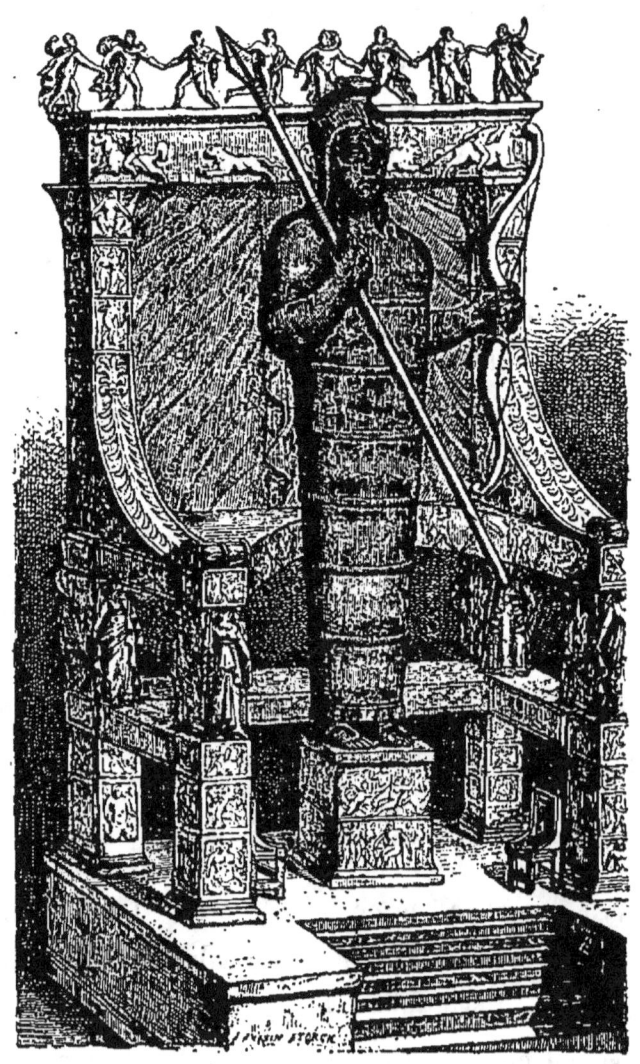

L'Apollon d'Amiclée ; restitution de Quatremère de Quincy.

tés. Ce trône était un véritable monument; il était revêtu tout entier d'ivoire et d'or; quatre statues, deux Grâces et deux Saisons, en formaient les pieds. Des sièges étaient rangés à droite et à gauche dans l'intérieur de cette espèce de chapelle.

Des bas-reliefs, divisés en quarante-deux compartiments, et représentant des dieux et des déesses, des personnages fabuleux ayant donné leurs noms aux montagnes et aux fontaines de la Laconie, en décoraient les surfaces. Le tombeau d'Hyacinthe était également orné de sculptures. Ce trône, dont l'élévation devait égaler au moins celle de la statue, était l'ouvrage de Batyclès de Magnésie, un des maîtres les plus célèbres de l'école asiatique, qui, après la prise de Sardes, s'était retiré avec ses élèves chez les Spartiates, alliés de Crésus. Bien que la beauté du monument d'Amyclée ait été sans doute justement vantée, la réunion de ce siège magnifique et de ce colosse rigide qui ne pouvait s'y asseoir avait quelque chose de barbare et ne devait satisfaire ni l'esprit ni les yeux.

Mais, en Grèce, la religion ne s'obstina pas, comme elle le fit en Égypte, à conserver indéfiniment les images symboliques léguées par la tradition. Après avoir d'abord recherché uniquement, pour la représentation de la divinité, l'énormité des dimensions et la richesse des ornements, elle comprit le prestige de la forme et eut recours à la statuaire qui, appelée à reproduire le corps humain pour célébrer les athlètes vainqueurs dans les jeux publics, avait étudié de près la nature et accompli d'immenses progrès. Ce fut Phidias qui, le premier, à la grandeur linéaire et à la splendeur matérielle entreprit d'ajouter le véritable idéal, celui de la beauté de la forme et de l'expression : il y réussit de façon à illustrer à jamais lui-même et sa patrie.

Doit-on s'étonner qu'un si grand artiste ait adopté le genre colossal, qu'il n'ait pas dédaigné de joindre l'impression matérielle tenant à la grandeur des lignes à l'impression morale venant de l'harmonie des proportions? Nous ne le croyons pas.

Outre qu'il n'était peut-être pas libre d'abandonner des traditions respectées, pourquoi eût-il renoncé à un moyen de parler tout ensemble aux sens et à l'esprit? Ne pensera-t-on pas, avec Quatremère de Quincy, que, se proposant de représenter la supériorité de la nature divine sur la nature humaine, l'artiste trouvait une ressource de plus dans cette frappante disproportion du dieu avec tout ce qui l'environnait, avec l'enceinte même qui le renfermait?

Les deux plus célèbres statues de Phidias, celles qui ont le plus occupé les historiens et les critiques, sont la Minerve du Parthénon et le Jupiter d'Olympie. Toutes deux sont colossales et ont passé de tout temps pour les chefs-d'œuvre de la statuaire chryséléphantine, c'est-à-dire en or et en ivoire.

Chacun sait que le Parthénon ou temple de la Vierge, situé dans l'Acropole et rebâti sous Périclès, était le plus bel édifice d'Athènes et l'un des plus beaux de la Grèce. Il était tout en marbre. Il formait un rectangle allongé, entouré d'une colonnade, simple sur les côtés, double sur les deux façades. Une frise régnait à l'extérieur au-dessus des colonnes, et une autre sous le péristyle ; chaque façade était surmontée d'un fronton. Le Parthénon avait soixante-neuf mètres de long et trente de large ; sa hauteur ne dépassait pas dix-huit mètres.

Ces dimensions pourront paraître petites si on les compare à celles de nos églises, mais il faut se rappeler que les temples grecs n'étaient pas, comme les nôtres, des lieux de culte et de réunion pour la foule ; ils étaient la demeure d'une divinité ; on y conservait les présents offerts à l'idole, et les prêtres seuls y pénétraient. Les actes du culte, c'est-à-dire les sacrifices, se faisaient sous les portiques ou devant le temple, et le peuple y assistait du dehors.

L'intérieur du Parthénon était divisé en trois nefs; c'est dans celle du milieu, la plus grande, que se trouvait la statue de Minerve; on voit encore l'emplacement du piédestal, sorte de pavement en tuf faisant contraste avec les dalles de marbre qui forment le sol environnant. Ce pavement a six mètres et demi de long sur deux et demi de large; le piédestal le dépassait visiblement d'environ soixante-quinze centimètres dans tous les sens; on distingue la place des crampons qui servaient au scellement. On attribue au piédestal une hauteur de huit ou dix pieds; la statue en avait trente-sept; l'élévation totale du monument devait donc être de quarante-cinq à quarante-sept pieds : c'est, à quelques pieds près, celle du plafond du temple.

Plusieurs auteurs anciens ont laissé des renseignements assez précis sur la Minerve du Parthénon. Pausanias, le plus explicite d'entre eux, nous apprend que la déesse, faite d'ivoire et d'or, était debout, vêtue d'une tunique talaire, avec une tête de Méduse en ivoire sur la poitrine; son casque était surmonté, au milieu, d'un sphinx, et, sur les côtés, de griffons; elle tenait d'une main sa lance, auprès de laquelle on voyait le serpent sacré Eriththonius, et de l'autre une Victoire, haute d'environ quatre coudées; à ses pieds était posé son bouclier. Platon, dans l'*Hippias*, parle des yeux de la déesse, dont la pupille était figurée par des pierres précieuses. Pline ajoute que Phidias avait ciselé sur le côté convexe du bouclier le combat des Amazones et, sur le côté concave, la guerre des dieux et des géants, ainsi que sur la semelle des sandales la lutte des Centaures et des Lapithes : ce dernier détail paraîtrait invraisemblable si l'on ne réfléchissait que, la chaussure de la Minerve étant la chaussure tyrrhénienne dont la semelle avait quatre doigts d'épaisseur, cette semelle devait avoir, dans la statue du

Parthénon, qui était six ou sept fois plus grande que nature, une hauteur d'environ vingt-six doigts, c'est-à-dire de quinze ou seize pouces, surface plus que suffisante pour des ouvrages de ciselure. Pline dit encore que le sujet sculpté sur le piédestal de la statue était la naissance de Pandore et de vingt autres divinités. Enfin nous apprenons, dans la *Vie de Périclès* par Plutarque, que Phidias avait introduit dans le combat des Amazones, représenté sur le bouclier, sa propre figure sous les traits d'un vieillard levant à deux mains une grosse pierre, et aussi le portrait de Périclès, frappant de ressemblance, bien que le visage fût en partie caché par la main qui lançait un javelot.

Toutefois ces renseignements, puisés dans les écrits des anciens, seraient tout à fait insuffisants pour nous permettre de nous représenter la Minerve du Parthénon, si de savants archéologues n'avaient entrepris de la recomposer, en consultant d'autres statues de cette déesse qui existent encore dans les musées de Rome et de Naples, ainsi que d'antiques monnaies sur lesquelles sa figure est empreinte. Quatremère de Quincy a tenté le premier de restituer la Minerve dans les beaux dessins de son grand ouvrage sur la statuaire chryséléphantine. Il nous la montre s'appuyant de la main droite sur le sommet de sa lance et portant la Victoire sur sa main gauche étendue. Une égide garnie d'écailles et bordée de serpents, avec le gorgonium au milieu, couvre le haut de la poitrine. Un péplum ajouté, contrairement au témoignage de Pausanias, à la tunique talaire, forme trois étages de draperies. Le casque, surmonté de trois aigrettes, présente, outre le sphinx et les deux griffons, une rangée de huit chevaux sortant à mi-corps, et, sur les garde-joues relevées, deux pégases. Le bouclier tourne

vers le spectateur son côté concave, de sorte qu'il faudrait passer derrière la statue pour voir le combat des Amazones sculpté sur le côté convexe. A droite, aux pieds de la déesse, se trouve le serpent sacré; à gauche, la lance repose sur un sphinx de bronze. La base est décorée d'une série de bas-reliefs représentant, conformément au texte de Pline, non-seulement la naissance de Pandore, mais encore celle de vingt autres divinités.

M. Beulé, dans son livre sur l'*Acropole d'Athènes*, a donné à son tour une interprétation de la Minerve, et sa description, où le sentiment de l'artiste s'unit à la compétence de l'érudit, mérite d'être citée : « La Minerve, dit M. Beulé, n'était point une de ces madones d'Italie écrasées sous le poids de l'or et des joyaux. En cherchant à m'en retracer l'image, ce n'est point le jeu des matières précieuses qui me préoccupe, c'est la pensée qui leur a donné la vie; et cette pensée, toujours simple et sublime, sera sous l'or et l'ivoire ce qu'elle eût été sous le bronze et sous le marbre.

» J'irai aussi tout d'abord vers la villa Albani, mais pour y voir la vraie, la seule Minerve qu'elle possède, cet admirable chef-d'œuvre que des dieux naguère en vogue ont injustement rejeté dans l'ombre. Ce que je réclamerai au nom de Phidias, c'est cette tête calme et puissante, cette bouche qui ne sait point sourire, mais qui respire la sagesse et la persuasion; ces yeux d'une sérénité invincible, ces traits sévères qui n'ont de féminin qu'une idéale pureté; c'est la chevelure qui encadre le front de ses flots pressés et que le casque ne peut contenir; le cou enfin et la ligne des épaules, qui tiennent à la fois de l'Hercule et de la vierge. Voilà ce que je me figure facilement dans des proportions colossales, tant la grandeur absolue qui rehausse déjà le marbre y porte naturellement l'esprit. Le ton

chaud et harmonieux de l'ivoire donnera aux traits de la déesse je ne sais quel éclat doux et quelle grâce moins austère. Les yeux n'ont point le globe éteint et morne des statues ordinaires. A une hauteur de quarante pieds, personne ne distingue les pierres précieuses ; mais on voit briller l'éclair de l'intelligence divine et les deux rayons qui annoncent la vie.

» Je ne parle point des bras de la Minerve albane, qui sont modernes ; mais je lui emprunterais encore cette belle et large poitrine, dont les seins, gonflés par la force et non par la volupté, soulèvent la lourde égide qui les presse. Je voudrais l'égide plus ample encore et retombant derrière les épaules, comme je ne l'ai vue qu'à Munich. Sans revenir à la pesanteur symétrique de la Minerve d'Égine, que la tradition ait encore toute sa force ; que l'égide soit toujours la peau de chèvre et ne manque point d'une certaine raideur ; que l'or qui la formera sorte plus rouge des fourneaux des teinturiers, pour rappeler le vermillon dont les femmes libyennes la peignaient. Au milieu, on voit la tête de Méduse en ivoire, et plus grande que nature. Mais ce n'est pas un monstre, comme on l'a représentée dans la décadence de l'art. Les serpents ont quitté sa chevelure pour orner les bords de l'égide ; c'est une admirable jeune fille. Telle, du moins, l'art grec la concevait...

» Pour le reste des vêtements, il nous faut quitter la Minerve albane... La Minerve du Parthénon avait le costume des vierges : la tunique tombante, serrée autour de la taille par un simple nœud, par deux serpents, si l'on veut, ces gardiens de tous les trésors... Mettez la robe et le manteau : il faut que les draperies prennent de la consistance, de la pesanteur ; au lieu qu'en imitant la simple tunique de lin, l'or court sur tout le corps en mille plis souples et légers...

» Pour le casque, l'on doit aussi s'en tenir à Pausanias... Je ne vois pas comment on peut chercher une copie de Phidias sur un tétradrachme qui n'a ni les griffons ni le sphinx, ou sur une pierre gravée qui a seulement le sphinx, avec une profusion d'ornements dont Pausanias ne dit pas un mot. La tête paraît déjà suffisamment chargée par ces trois monstres, sans qu'on y ajoute quatre pégases et huit chevaux...

» Quant au type de la Victoire, ce morceau si admirable, selon Pline, je ne le chercherais pas sur les monnaies romaines, mais au Parthénon même, sur le fronton oriental... Son mouvement ne fera point glisser la tunique, agrafée solidement sur l'épaule; mais, tournée vers la déesse, elle étend ses deux beaux bras d'ivoire et lui présente la couronne qui la consacre invincible. Ses ailes battent à demi; les plis de sa tunique d'or s'agitent derrière elle en gracieuses ondulations et laissent à découvert les pieds et le bas des jambes, comme sur le fronton... »

M. Beulé admet que, sur le piédestal, Phidias avait sculpté, outre la naissance de Pandore, celle de vingt divinités, peut-être Apollon et Diane sur leur île flottante, Vénus sortant des ondes, Bacchus de la cuisse de Jupiter, Minerve de son cerveau, les fils de Léda de leur coquille brisée, etc. Toutefois il avoue que l'absence de données précises rend, sur ce point, toute affirmation et même toute conjecture téméraire.

Mais la restauration la plus intéressante du chef-d'œuvre de Phidias est la statue d'ivoire et de vermeil qui a été exécutée, pour M. le duc de Luynes et sous sa savante direction, par un sculpteur éminent, M. Simart. Cette statue, qui a figuré à l'Exposition universelle des beaux-arts en 1855, est placée maintenant au château de Dampierre. On peut la considérer comme la restitution la plus heureuse qui ait été tentée; tous

les monuments de l'antiquité qui pouvaient être consultés ont été ingénieusement mis à profit par ses auteurs, et, depuis, la découverte de la statuette du temple de Thésée, faite par M. Lenormant, est venue lui apporter, sur bien des points, une nouvelle et décisive confirmation.

La Minerve de M. de Luynes a trois mètres de hauteur. L'ivoire qui forme le visage est d'un ton mat et doux; au lieu de repousser la lumière, il se laisse pénétrer par elle et reproduit plus fidèlement l'aspect de la chair que le froid éclat du marbre. Une pierre d'iris simule la prunelle de l'œil et donne au regard quelque chose de vivant qui impressionne. La bouche est ferme et sérieuse; une gravité sévère, un calme majestueux, sont empreints dans tous les traits. La tête est coiffée d'un casque à trois aigrettes, orné du sphinx, des deux griffons et des huit chevaux, emprunté au beau camée d'Aspasius, qui se trouve au Musée impérial de Vienne, et aux tétradrachmes d'Athènes. La déesse porte des pendants d'oreilles et un collier. Elle est vêtue d'une longue robe qui tombe à grands plis sur ses pieds, et que recouvre, seulement à mi-corps, une courte et légère tunique serrée à la taille par une ceinture. De la main gauche, qui est tombante, elle s'appuie sur son bouclier et soutient sa lance; de la droite, elle supporte la Victoire, qui, demi-nue, se tourne vers elle et lui présente une couronne. Du même côté, au-dessous du bras levé, est placé le serpent, qui se redresse d'un air menaçant en ouvrant la gueule et dardant sa langue. Enfin, par une interprétation meilleure du texte de Pline, M. de Luynes a simplifié la scène sculptée sur le piédestal; il s'est borné à y faire représenter la naissance de Pandore : les vingt autres divinités l'entourent et lui apportent des présents.

Ce curieux et bel essai de sculpture chryséléphantine n'a pas demandé moins de huit années d'étude et de travail. Deux défenses d'éléphant, de cinq pieds de longueur, ont servi à former le visage, le cou, les bras, les pieds de la Minerve et le torse nu de la Victoire. La lance et le bouclier sont seuls en bronze doré; tout le reste est en vermeil. On a doré la tunique d'argent au moyen de la galvanoplastie, en la plongeant dans un bain de douze mille francs d'or. On assure que cette statue a coûté deux cent cinquante mille francs et que sa valeur intrinsèque atteint cent mille francs.

Dans la Minerve colossale de Phidias, il est évident que les parties nues avaient trop d'étendue pour pouvoir être faites en ivoire plein, bien que les anciens tirassent de l'Inde et surtout de l'Afrique des dents d'éléphant d'une grosseur énorme. Mais on possédait certainement alors l'art, perdu depuis, de diviser ces dents, coupées par tronçons cylindriques, en tranches circulaires que l'on déroulait et aplanissait de manière à obtenir des plaques d'ivoire dont la largeur allait jusqu'à quarante et même cinquante centimètres. Quand ces plaques avaient été sculptées, non au ciseau, mais avec la râpe, le grattoir et le burin, de façon à reproduire les différentes parties du modèle, on les appliquait sur une forme en bois et on les y fixait au moyen d'une colle très-solide. L'assemblage de toutes ces pièces était fait avec tant d'exactitude, qu'il était impossible d'apercevoir les joints. Le métal, l'or surtout à cause de son grand prix, était lui-même façonné en lames minces, repoussées au marteau et ciselées, que l'on plaquait sur la forme de bois. La statue était donc en réalité une statue de bois, soutenue intérieurement, car elle était creuse, par une armature en fer. La légèreté relative de ces figures et la possibilité de les ren=

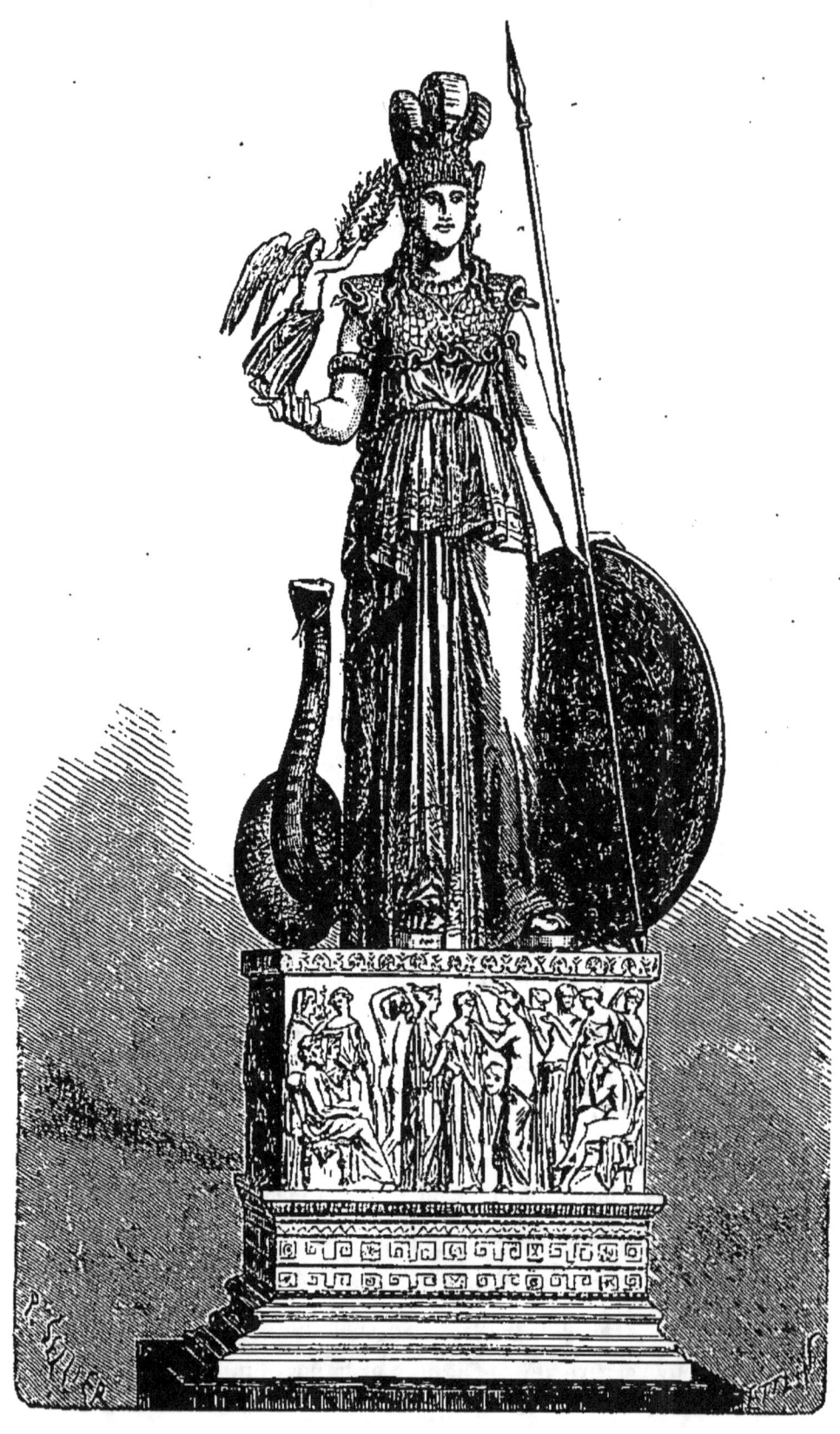

La Minerve du Parthénon, de MM. de Luynes et Simart.

forcer avec un squelette de fer expliquent que la Minerve ait pu porter sur sa main tendue une Victoire de six pieds de hauteur.

Un ouvrage si compliqué exigeait une surveillance et des soins continuels. Il fallait frotter avec de l'huile les parties en ivoire. Quand la statue était placée dans un lieu sec et brûlant, comme l'Acropole, on entretenait l'humidité nécessaire en répandant de l'eau autour du piédestal. Ailleurs, au contraire, à Olympie, par exemple, où le sol environnant était couvert de marais, on combattait l'influence des exhalaisons humides par des arrosages d'huile. Il fallait aussi visiter de temps en temps et réparer l'intérieur du colosse : la disposition des lames d'or qui formaient le vêtement, et que l'on pouvait facilement démonter, se prêtait à cette opération. Le jour où l'on faisait ainsi l'examen et en quelque sorte la toilette de la Minerve, jour qui revenait tous les ans au mois de mai, la statue était enveloppée de voiles, et c'était un deuil pour la ville : le peuple s'imaginait que la déesse, se dérobant à ses regards, cessait de le protéger.

Qu'est devenue la Minerve du Parthénon ? Divers témoignages permettent d'affirmer qu'au quatrième siècle de notre ère elle était encore dans son temple. Julien, obligé de quitter Athènes, ne partit pas, dit-on, sans invoquer une dernière fois la déesse. Selon les uns, c'est Constantin qui, jaloux d'embellir la nouvelle capitale de l'empire et en même temps de hâter la ruine du paganisme, se serait emparé de la Minerve, ainsi que d'une multitude de statues célèbres, pour les transporter à Byzance ; ou bien, d'après Eusèbe, cet empereur l'aurait fait briser, parmi beaucoup d'autres idoles, pour en recueillir le métal et les matières précieuses. D'autres prétendent que la Minerve a été détruite par Alaric, quand le farouche roi des Goths

a parcouru et dévasté la Grèce; mais un historien grec de l'époque, Zozime, déclare au contraire qu'Alaric a épargné Athènes, à cause d'une autre Minerve colossale, ouvrage de Phidias, qui se dressait, la lance levée, sur les remparts de l'Acropole, et dont la vue le frappa de terreur ou de respect.

Aucune de ces diverses conjectures ne peut être vérifiée, et le sort de la Minerve du Parthénon reste un problème insoluble. Ce qui est certain, c'est qu'elle a péri, ainsi qu'une foule d'œuvres d'art admirables, dont la destruction, due à une fureur brutale ou à une inepte insouciance, est pour l'humanité un malheur et une honte irréparables, comme leur création a été pour elle un impérissable titre de gloire.

CHAPITRE IX

Le Jupiter d'Olympie. — Autres statues colossales de Phidias.

La renommée du Jupiter d'Olympie était, en Grèce et dans tout le monde ancien, plus grande encore que celle de la Minerve du Parthénon. Rien, au témoignage de Pline, ne pouvait rivaliser avec cette statue, où le génie de Phidias s'était surpassé. Quintilien déclare qu'elle semblait avoir ajouté quelque chose à la religion publique, tant la majesté de l'œuvre paraissait égale à celle de la divinité. Les Grecs, dit Ottfried Muller, en l'abordant, croyaient se trouver face à face avec Jupiter lui-même. La voir était considéré par tous comme un bonheur, et par les dévots comme un remède souverain contre tous les maux; quitter la vie sans l'avoir vue passait pour un malheur presque aussi grand que de mourir sans être initié aux mystères.

Le temple de Jupiter était situé au pied d'une colline, le mont Kronius, dans une vallée arrosée par l'Alphée. Cette vallée n'avait nullement l'aspect sévère que donne en général au Péloponèse un sol hérissé de rochers abrupts, déchiré de ravins sauvages, brûlé par le soleil; c'était, au milieu de campagnes fertiles, une oasis de verdure dont la vue disposait à la paix et au recueillement. Le temple était compris, avec plusieurs autres édifices religieux et de nombreuses statues, dans un vaste enclos planté d'oliviers et de platanes, lieu sacré qu'habitaient seuls les dieux et leurs ministres.

Ce temple était un monument rectangulaire, entouré de colonnes, avec deux façades et deux portiques, comme le Parthénon. Les portes étaient en bronze; au sommet de chaque fronton s'élevait une Victoire en or, et à chaque angle un trépied du même métal. Les ruines de cet édifice ont été retrouvées par les membres de l'expédition scientifique de Morée, et on a pu les mesurer exactement. Leur longueur est d'un peu plus de soixante-dix mètres, leur largeur de vingt-neuf. Pausanias donne au temple soixante-huit pieds grecs d'élévation, c'est-à-dire 20m.86.

La statue de Jupiter occupait la nef du milieu. Elle représentait le dieu assis sur un trône. Elle avait, des pieds au sommet de la tête, quarante pieds de hauteur et cinquante-deux en comprenant le soubassement qui la supportait. Aussi Strabon dit-il que le dieu n'aurait pu se lever de son siège sans emporter avec lui la toiture du temple. D'après le témoignage d'auteurs anciens qui ont vu le Jupiter d'Olympie, la statue, grâce à ses proportions, paraissait encore plus colossale qu'elle ne l'était réellement; plus on la regardait, plus elle semblait grandir aux yeux du spectateur; elle sortait en quelque sorte des bornes de la nature et se perdait dans l'infini.

Quatremère de Quincy a entrepris de faire pour le Jupiter Olympien ce qu'il avait fait pour la Minerve du Parthénon; il l'a reconstitué dans un dessin colorié, en s'appuyant sur les données de Pausanias, qui a laissé une description assez détaillée de la statue et particulièrement du trône sur lequel elle était assise. Ce trône était d'une magnificence extraordinaire. C'était un assemblage éblouissant d'or, d'ivoire, d'ébène, de pierres précieuses et de figures sculptées ou peintes; les peintures étaient dues au pinceau de Panœnus, frère de Phidias. Les

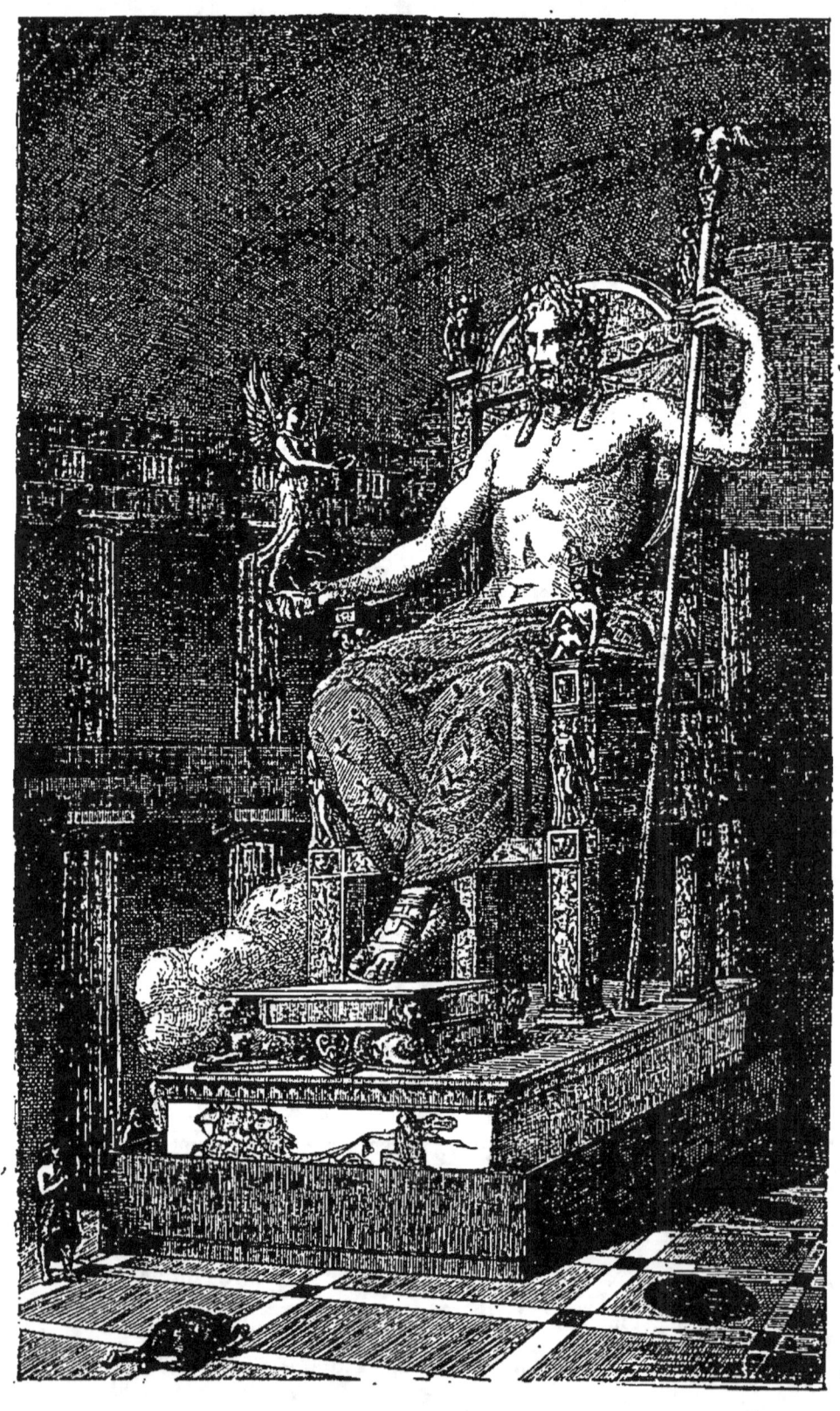

Le Jupiter d'Olympie, restitué par Quatremère de Quincy.

quatre pieds du trône, que reliaient les uns aux autres autant de traverses, étaient décorés chacun de quatre Victoires, et il y avait encore, selon Pausanias, deux autres Victoires en avant de la partie inférieure de chaque pied. Quatremère a formé des quatre Victoires un groupe de cariatides occupant la partie supérieure des pieds, au-dessus des traverses ; quant aux deux autres Victoires, il a pris le parti de les réduire à ces figures que l'on voit au bas des autels, et qui, n'ayant que la moitié supérieure d'un corps de femme, se terminent par des ornements.

Les bras du trône étaient formés par des sphinx enlevant de jeunes Thébains placés au sommet des deux pieds antérieurs. Sur celle des traverses qui s'étendait de l'un à l'autre de ces pieds, il y avait huit figures représentant des luttes athlétiques ; on voyait sur les autres les compagnons d'Hercule s'apprêtant à combattre les Amazones ; le nombre des personnages était en tout de vingt-neuf, et Thésée faisait partie des compagnons d'Hercule. Le dossier du trône s'élevait au-dessus de la tête du dieu ; Phidias y avait sculpté d'un côté les Grâces, de l'autre les Heures, les unes et les autres au nombre de trois. Le marchepied était orné de lions d'or, auxquels Quatremère a fait jouer le rôle de supports, et qui présentent leurs têtes aux quatre angles ; sur les faces, des bas-reliefs figuraient le combat de Thésée contre les Amazones. Des dieux et des déesses, Phébus sur son char, Jupiter et Junon, Vénus sortant de la mer et reçue par l'Amour, Apollon et Diane, Minerve et Hercule, étaient sculptés sur le piédestal.

On ne pouvait, comme à Amyclée, pénétrer dans l'intérieur du trône ; des barrières en forme de murs en interdisaient l'accès aux visiteurs. Ces barrières étaient couvertes de peintures, ouvrage de Panœnus.

Mais ce trône, malgré sa richesse et la beauté de ses sculptures, ne devait pas retenir longtemps l'attention du spectateur. C'était sur le dieu lui-même que l'admiration se fixait sans pouvoir se lasser. Le Jupiter avait sur la tête une couronne d'olivier en or, le feuillage de l'olivier étant celui dont on formait les couronnes des vainqueurs aux jeux olympiques. Sa main droite soutenait une Victoire, faite comme lui d'or et d'ivoire, couronnée et tenant une bandelette. De la main gauche il portait un sceptre composé de plusieurs métaux et surmonté d'un aigle. Le manteau qui, dans l'interprétation de Quatremère, laissait à découvert le buste du dieu et drapait seulement de ses larges plis la partie inférieure du corps, était d'or; Panœnus y avait peint des figures d'animaux et de plantes, principalement des lis. La chaussure était également en or.

On ne peut douter que la principale beauté du Jupiter Olympien ne fût dans l'expression du visage. Un auteur ancien rapporte que Phidias, à qui son frère Panœnus demandait où il avait trouvé le modèle de cette incomparable figure, répondit qu'il avait été frappé de ces vers d'Homère : « Le fils de Saturne approuva d'un froncement de sourcils ; la chevelure ambrosiaque du Maître du monde s'agita sur sa tête immortelle; tout l'Olympe trembla. » Une bonté, une affabilité paternelle mêlée à une majesté redoutable, telle devait être l'expression de ces traits divins.

Plusieurs représentations de Jupiter, que l'antiquité nous a léguées, le Jupiter Veraspi, les bustes de la villa Médicis et du Vatican, peuvent nous aider à nous faire une juste idée du chef-d'œuvre de Phidias. « Contemplons le buste du Vatican, dit M. Ch. Lévêque dans son livre sur *la Science du beau* ; regardons ce front vaste, d'une élévation singulière, renflé vers le

milieu et comme gros de l'éternelle pensée ; cette chevelure abondante aux boucles innombrables, mais harmonieuses, qui tantôt s'arrangent en diadème au sommet de la tête, tantôt s'élancent des tempes, semblables à des rayons, tantôt retombent et flottent le long des joues et jusque sur les épaules ; regardons ces yeux enfoncés dans leur orbite, sous un sourcil proéminent dont l'ombre mystérieuse atténuerait le feu de la prunelle, si elle existait encore, pour ne lui laisser qu'un éclat adouci ; ces narines ouvertes, superbes de fierté et pourtant bienveillantes ; ce sourire de mansuétude et d'ineffable tendresse auquel la barbe, quoique riche et vigoureuse, mais soigneusement écartée, permet de s'épanouir et de se répandre ; regardons ce cou et ces épaules d'athlète, mais d'athlète divin, qui triompherait sans combat ; et partout je ne sais quelle fleur d'immortelle jeunesse : tel et plus beau, plus idéal, plus divin encore était le Jupiter d'Olympie. »

On ne saurait craindre de concevoir une idée exagérée de la beauté de l'œuvre de Phidias ni de l'enthousiasme qu'elle inspirait aux compatriotes du grand artiste. C'était une tradition répandue en Grèce (Pausanias l'a recueillie) que Phidias, après avoir achevé le Jupiter, avait prié le maître des dieux de lui faire connaître par un signe s'il approuvait son ouvrage, et qu'à l'instant la foudre avait grondé sur le temple et était venue, comme un témoignage de l'approbation divine, frapper le pavé au devant de la statue, à l'endroit où depuis on plaça un vase d'airain.

Le Jupiter Olympien et la Minerve du Parthénon ne sont pas les deux seules statues colossales qu'ait faites Phidias. Il a reproduit plusieurs fois ces deux personnifications de la divinité, les plus chères à la Grèce religieuse, surtout la Minerve, qui,

au temps d'Anaxagore et de Périclès, était déjà devenue la représentation la plus élevée de l'Intelligence suprême. Toutes les vertus entraient dans la composition de ce personnage divin, comme le fait observer justement M. A. Maury : Minerve « ne représentait pas seulement, comme vierge, la chasteté ; elle était encore invoquée comme l'intelligence qui invente, crée et conserve, comme la prudence qui dicte les décisions et les arrêts, comme la force, comme le courage qui naît du sentiment de la force, comme la vertu guerrière qu'enfante le courage. » Partout on voulait avoir de la main de Phidias l'image de cette déesse, à Pellène, à Platée, à Elis, à Lemnos ; l'artiste la reproduisit au moins huit ou neuf fois, en lui donnant sans doute, selon la vertu particulière qu'elle devait exprimer, une attitude et une physionomie différentes.

La Minerve de Pellène, en Achaïe, passait pour l'un des plus anciens ouvrages de Phidias. Elle était en or et en ivoire. On n'a aucun renseignement sur ses dimensions, mais on sait que Phidias avait ménagé sous son piédestal une excavation propre à entretenir dans l'intérieur de la statue un air humide pour empêcher les assemblages de se désunir. Quatremère en conclut avec vraisemblance qu'elle devait être colossale. La Minerve Martiale de Platée égalait et peut-être surpassait en grandeur celle du Parthénon. Le corps de la déesse était en bois doré, la tête, les bras et les pieds en marbre pentélique. Elle fut faite, dit-on, avec le produit des dépouilles échues aux Platéens après la bataille de Marathon.

Mais la plus colossale de toutes les Minerves de Phidias était l'Athéné Promachos qui, placée dans l'Acropole d'Athènes entre les Propylées et le Parthénon, s'élevait au-dessus de ces deux monuments, de façon que l'aigrette de son casque était aperçue,

dit-on, des marins qui doublaient le cap de Sunium. Ottfried Muller attribue à cette statue une hauteur de cinquante à soixante pieds sans le piédestal. Elle était tout entière en bronze. C'est d'elle que Zozime a écrit que sa vue jeta la terreur dans l'âme d'Alaric et le détourna du pillage d'Athènes. On peut donc se la représenter, non pas calme, impassible comme la Minerve du Parthénon, mais dans l'attitude d'une guerrière qui, levant son bouclier et brandissant sa lance, se précipite au combat. Cette statue n'était pas achevée quand Phidias mourut; elle fut terminée seulement un siècle après par Mys, qui cisela, d'après les dessins de Parrhasius, le combat des Centaures et des Lapithes sur le bouclier, ainsi que les autres reliefs du monument de bronze.

Il faut compter encore au nombre des œuvres colossales de Phidias le Jupiter de Mégare, auquel le grand artiste travailla avec un Mégarien du nom de Théocosme, sans doute un de ses élèves. Cet ouvrage demeura aussi inachevé; il devait être exécuté tout entier en or et en ivoire; mais les Mégariens, subitement obligés à des préparatifs de guerre, durent économiser leurs deniers et employer, pour terminer leur statue, des matières moins précieuses : tandis que la tête du Jupiter était en ivoire, on remplaça pour le reste du corps, ainsi que pour les sculptures du trône sur lequel le dieu était assis, l'ivoire et l'or par l'argile et le plâtre.

Enfin la Némésis du bourg de Rhamnus, dans la plaine de Marathon, attribuée par certains à Agoracrite, élève de Phidias, fut, selon Pausanias, l'œuvre du maître lui-même, et, au dire du même auteur, un bloc de marbre de Paros, apporté à Marathon par les Perses avec l'orgueilleuse prétention d'en faire le trophée de leur victoire, servit précisément à former la déesse

de la Vengeance. Cette statue, placée dans un temple, sur une éminence voisine de la mer, avait une quinzaine de pieds de hauteur. Elle portait sur la tête une couronne formée de figures de cerfs et de petites Victoires. Sa main gauche tenait une branche de pommier et sa main droite une coupe. Elle n'était point ailée, non plus qu'aucune des statues anciennes de Némésis. Le piédestal était décoré de bas-reliefs; on y voyait Léda conduisant sa fille Hélène à Némésis, Tyndare et ses fils, Agamemnon, Ménélas et Pyrrhus, fils d'Achille. Pausanias y signale aussi une figure d'homme à cheval, qu'on appelait le Cavalier. La Némésis de Rhamnus était célèbre dans l'antiquité; Varron la regardait comme le chef-d'œuvre de la sculpture.

Si l'on se rappelle que la célèbre Minerve Lemnienne, qui passait pour la plus belle de toutes, l'Apollon en bronze de la citadelle d'Athènes, la Vénus Uranie dans le temple de ce nom, la statue de la mère des Dieux, la Vénus céleste en or et en ivoire, la Minerve Ergané, également en or et en ivoire, font aussi partie de l'œuvre de Phidias, qui en outre avait été chargé par Périclès de la direction de tous les travaux décrétés par les Athéniens, on ne comprend pas qu'un seul homme ait pu suffire à une pareille tâche. On se l'expliquera pourtant, si l'on réfléchit que la sculpture chryséléphantine, à laquelle il s'appliqua surtout, se prêtait à une grande division du travail, et que l'artiste, après avoir fait ses modèles, n'ayant plus qu'à en surveiller l'exécution confiée à de nombreux ouvriers et à des élèves déjà expérimentés, pouvait mener de front plusieurs ouvrages à la fois.

CHAPITRE X

La Junon d'Argos. — Le Mausolée. — Le colosse de Rhodes.
La Melpomène. — Les colosses de Monte Cavallo.

A côté de Phidias et de son plus célèbre ouvrage, le Jupiter d'Olympie, il faut citer Polyclète et son œuvre principale, la Junon d'Argos. Les écrivains anciens mettaient les deux sculpteurs et les deux statues presque sur la même ligne. La Junon d'Argos était un peu moins grande que le Jupiter, mais elle ne lui était inférieure ni par la richesse de la matière et de l'ornementation, ni par la beauté des formes. La déesse était assise sur un trône. Sa tête était ceinte d'une couronne sur laquelle se détachaient en relief des Grâces et des Heures. D'une main elle tenait un sceptre, de l'autre le fruit du grenadier, symbole de la grande déesse Nature. Le voile de la fiancée, signe de sa séparation d'avec le reste du monde, mais rejeté en arrière, comme il convient à l'épouse, devait faire partie de son costume. Tout le corps était chastement enveloppé, excepté la figure, le cou, le haut de la poitrine et les bras, que faisait ressortir la blancheur de l'ivoire. Sa physionomie, selon Ottfried Muller, exprimait la beauté dans toute son éclatante et inaltérable fraîcheur ; les formes, arrondies sans être trop pleines, commandaient le respect, mais sans dureté ; on y sentait à la fois la force et la jeunesse d'une matrone se plongeant sans cesse dans une fraîche et intarissable virginité. Maxime de Tyr a dit de cette statue : « Polyclète a fait contempler aux Argiens la reine des dieux dans toute sa majesté. »

Praxitèle, dont le nom se place au même rang que ceux de Polyclète et de Phidias, ne rechercha pas dans ses ouvrages le genre d'effet qui résulte de la grandeur démesurée des lignes. Il ne se préoccupa pas d'exprimer la puissance et la majesté divines. L'harmonie charmante des proportions, la grâce attrayante

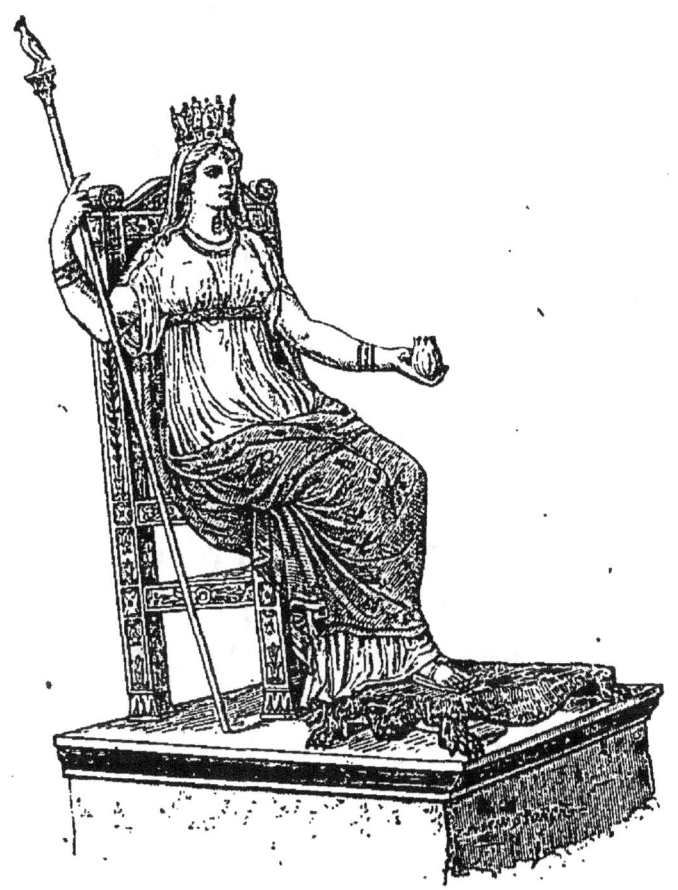

La Junon d'Argos.

des formes, furent l'objet de sa prédilection : aussi s'attacha-t-il aux sujets aimables tirés du cycle de Bacchus, de Vénus et d'Eros. Mais un monument gigantesque, le fameux tombeau de Mausole, roi de Carie, dont les sculptures sont dues au ciseau d'artistes grecs contemporains de Praxitèle et appartenant à la même école, mérite de fixer notre attention.

Chacun sait que ce tombeau, construit à Halicarnasse, l'an 355 avant Jésus-Christ, par les ordres d'Artémise, veuve de Mausole, fut mis au nombre des sept merveilles du monde et qu'il donna son nom à tous les monuments funèbres remarquables par leur grandeur et par leur beauté. Il était situé, à-mi-côte d'une colline regardant la mer, sur une vaste esplanade carrée de plus de cent mètres de côté. Une sorte de temple quadrangulaire, dont chaque face avait environ cent pieds et qu'entouraient des colonnes ioniques au nombre de trente-six, formait le soubassement de l'édifice; au-dessous, une chambre souterraine renfermait la sépulture royale. Les intervalles des colonnes étaient remplis par trente-six statues, représentant alternativement des héros et des lions; ces derniers étaient de grandeur naturelle, les figures de héros étaient colossales. La frise de cette partie du monument était décorée d'admirables bas-reliefs représentant un combat de héros grecs contre les Amazones. Pline nous apprend que les bas-reliefs de la face orientale étaient l'œuvre de Scopas, que Bryaxis avait sculpté ceux du côté nord, Timothée ceux du midi, et Léocharès ceux du couchant. Au-dessus de cette construction, haute de vingt-cinq coudées, s'élevait une pyramide d'une hauteur égale, composée de vingt-quatre degrés. Un quadrige colossal de marbre, placé sur le sommet de la pyramide, couronnait le tombeau, dont l'élévation totale était de quarante-trois mètres. Deux statues debout, celles de Mausole et d'Artémise, dépassant de plus d'un tiers les proportions humaines, occupaient le char, dont les chevaux avaient un harnais d'airain. Ce quadrige et les deux figures qu'il portait étaient l'ouvrage d'un cinquième sculpteur, nommé Pythis.

Grâce aux fouilles faites en 1857 à Halicarnasse par M. Charles Newton, vice-consul anglais à Mytilène, le Musée britannique

possède de nombreux et précieux débris du Mausolée. Le plus important et le plus complet de ces débris est, avec les beaux bas-reliefs de la frise, la statue de Mausole lui-même, qui, brisée en cinquante-sept morceaux, a pu être rétablie, sauf les bras, sans aucune addition moderne. Le roi est vêtu d'une longue tunique et d'un manteau, dont les plis sont du plus grand style. Le visage est large, carré, un peu lourd, mais beau de puissance et de sérénité. La manière dont le manteau est drapé diffère de celle des Grecs et indique un prince asiatique; la chaussure semble appartenir à quelque statue assyrienne.

On a également retrouvé la figure colossale d'Artémise, sauf la tête; une statue de femme assise, de même dimension, mais très mutilée; enfin des fragments de deux des chevaux du quadrige, ainsi qu'un homme à cheval, plus grand que nature, et qui se trouvait sans doute à l'un des angles de la colonnade.

Lysippe reprit les traditions de Polyclète et de l'école de Sicyone; il se plut à la représentation de l'énergie corporelle, de la beauté et de la vigueur virile des héros. Hercule et le roi de Macédoine, Alexandre le Grand, furent plusieurs fois reproduits par lui. L'Hercule Farnèse, ouvrage de l'Athénien Glycon, mais copié sur l'original de Lysippe, nous donne une haute idée du génie de ce sculpteur[1]. La statue, par ses dimensions, peut à peine passer pour colossale; mais, grâce aux proportions que l'artiste a su donner à certaines parties du corps, elle étonne, elle produit sur nous l'impression de l'énorme, et l'idée de co-

[1] On ne découvrit d'abord que le torse de cet Hercule, et Michel-Ange fut chargé par Paul III de le compléter. Le grand artiste, après avoir ébauché un modèle en argile, détruisit son ouvrage, déclarant qu'il n'ajouterait pas même un doigt à une telle statue. Un sculpteur moins timoré, Guglielmo della Porta, fit la restauration. Mais un peu plus tard les jambes furent retrouvées, de sorte que l'on put rétablir entièrement, sauf la main gauche, le bel ouvrage de Glycon.

losse vient naturellement à l'esprit de celui qui la regarde. Hercule est debout; le corps, incliné en avant, un peu affaissé, porte par le creux de l'aisselle sur l'extrémité de la massue, dont le gros bout est appuyé sur un rocher. Le bras gauche est pendant, le droit est replié en arrière, soutenu par la saillie des reins. La tête du héros est petite, car ce n'est pas la tête qui est le siège de la force; les pieds ni les mains n'avaient non plus besoin de sortir des proportions normales; mais le cou, les épaules, la poitrine, le dos, les bras, les jambes, sont énormes, comme il convenait à un tueur d'hommes, à un dompteur de bêtes féroces, toujours occupé à gravir des rochers, à parcourir les profondeurs des forêts, à errer sur les grands chemins. Il est visible qu'Hercule est fatigué; il revient de quelque expédition aventureuse, sans doute d'une course pénible aux jardins des Hespérides, dont il tient les pommes dans sa main droite; il s'est arrêté, échauffé, haletant; il s'est débarrassé de sa peau de lion, qu'il a négligemment jetée sur sa massue, et, immobile, il respire. Toutes ses veines sont encore gonflées, tous ses muscles tendus et palpitants. Winckelmann les compare à une agglomération de collines pressées. Le type d'Hercule, personnification de la force et du travail, était trouvé; tous les artistes qui voulurent ensuite le représenter n'eurent plus qu'à imiter.

Lysippe fut, selon Plutarque, le seul sculpteur à qui Alexandre le Grand permit de reproduire ses traits, parce que « lui seul savait imprimer sur l'airain l'âme du prince et son caractère, avec la forme de son visage. » Rappelons ici la proposition extravagante de l'architecte Stasicrate (Vitruve l'appelle Dinocrate), qui, trouvant les statues et les bustes d'Alexandre indignes d'un tel modèle, alla trouver le prince et lui dit : « Pour moi, j'ai conçu le projet de faire de vous une statue indestructible. Elle

aura des fondements inébranlables. Le mont Athos, dans la Thrace, présente, par son élévation, sa largeur et la disposition de ses parties (¹), les moyens d'en former une statue que l'art rendra parfaitement ressemblante à Alexandre. De ses pieds, elle touchera la mer. D'une main, elle tiendra une ville de dix mille habitants; elle aura dans l'autre un vase d'où sortira un fleuve qui ira se jeter dans la mer. Laissons l'or, le bronze, l'ivoire et toutes ces petites figures que le premier venu peut acheter ou voler. » Alexandre eut la sagesse de répondre à Stasicrate : « Laissez le mont Athos tel qu'il est. Le Caucase, la mer Caspienne, l'Imaüs, que j'ai franchis, me feront assez connaître. Mes actions seront mes statues. »

Lysippe fit aussi des images de dieux; Pline cite, parmi ses innombrables ouvrages, un Jupiter colossal qui se trouvait à Tarente, et qui avait quarante coudées de hauteur. L'auteur latin ajoute que l'équilibre de cette statue gigantesque avait été établi de telle sorte qu'on pouvait la mouvoir avec le doigt, et que cependant elle résistait aux plus fortes tempêtes. Le moyen employé par l'artiste pour la protéger consistait, disait-on, dans une colonne placée à peu de distance, et qui brisait le vent du côté où son action était le plus redoutable.

Sous les successeurs d'Alexandre, le goût du colossal devint dominant, et les statues démesurées se multiplièrent de toutes parts. La plus fameuse fut celle d'Apollon, à Rhodes, œuvre de Charès de Linde, élève de Lysippe, et qui mérita d'être rangée parmi les merveilles du monde. Pline parle d'elle en ces termes : « Ce colosse avait soixante-dix coudées de haut. Cinquante-six ans après, il fut renversé par un tremblement de terre. Mais,

(¹) Le mont Athos a 1940 mètres de hauteur et 115 kilomètres de circonférence.

tout gisant qu'il est, on l'admire encore : peu d'hommes peuvent embrasser son pouce ; ses doigts sont plus grands que la plupart des statues. Les crevasses de ses membres entr'ouverts sont de vastes cavernes ; au dedans, on voit des pierres énormes, dont le poids devait, dans la pensée de l'artiste, assurer la stabilité de la masse. Il avait coûté, dit-on, douze ans de travail et trois cents talents, produit de la vente des machines de guerre que Démétrius, fatigué de la longueur du siège, avait laissées devant Rhodes ([1]). »

On a essayé, d'après ces indications, de déterminer aussi exactement que possible la hauteur du colosse. En supposant au pouce de la statue cinq pieds neuf pouces de circonférence, — c'est à peu près la mesure du volume qu'un homme de grande taille peut embrasser, — on trouve, par les proportions connues des sculpteurs ([2]), que le colosse devait avoir cent trente et un pieds de haut. La seconde dimension fournie par Pline confirme ce calcul. L'index d'un homme de cinq pieds neuf pouces a communément trois pouces de longueur, et il est la vingt-quatrième partie de sa hauteur. Cette proportion donne cent trente-deux pieds. On a aussi calculé que la statue, qui était en bronze, devait peser quinze cents quintaux.

Bien que les auteurs anciens, pas plus Strabon que Pline, n'aient rien dit de l'attitude du colossal Apollon de Rhodes, c'était naguère, et c'est encore aujourd'hui, une opinion com-

([1]) Démétrius, fils d'Antigone, assiégea la ville de Rhodes à cause du refus qu'elle avait fait de renoncer à l'alliance de Ptolémée Soter. Ce dernier étant venu au secours de ses alliés, l'assiégeant fut forcé de renoncer à son entreprise. C'est pour témoigner leur reconnaissance à Apollon, leur dieu tutélaire, que les Rhodiens lui élevèrent une statue d'une grandeur extraordinaire.

([2]) Le pouce d'un homme de cinq pieds neuf pouces a trois pouces de circonférence.

munément reçue que cette statue était placée à l'entrée du port de la ville, un pied sur chaque bord du chenal, de façon que les vaisseaux passaient à pleines voiles entre ses jambes écartées. Aux doutes que soulève d'abord dans l'esprit un fait aussi peu vraisemblable, on répond par cette circonstance atténuante que les navires des anciens étaient beaucoup plus petits que les nôtres.

L'origine de cette bizarre tradition est connue de tous ceux qui se sont avisés de la trouver suspecte et de l'examiner : elle date des temps modernes; un naïf écrivain du seizième siècle, Blaise de Vigenère, en est l'auteur. Dans ses *Commentaires sur les Tableaux de Philostrate,* qu'il a traduits, Vigenère dit sans citer aucune autorité : « Le colosse étoit planté à la bouche du port, jambe deçà, jambe delà, et par entre deux passoient jusqu'aux plus grandes barques sans désarborer ni caller leurs voiles. » Bien que déjà, au siècle dernier, un archéologue estimé, le comte de Caylus, dans un mémoire adressé à l'Académie des inscriptions et belles-lettres, ait démontré l'invraisemblance et la fausseté de cette hypothèse, l'étrangeté de l'invention en a fait le succès, et un grand nombre de livres classiques l'ont admise comme un fait indiscutable. On a trop facilement oublié que les rares témoignages qui nous restent sur ce sujet sont contraires à l'assertion de Vigenère : ainsi, Philon de Byzance, mécanicien du troisième siècle avant Jésus-Christ, qui, dans un petit traité des sept merveilles du monde, a célébré avec enthousiasme le colosse de Rhodes, non seulement ne fait aucune allusion à l'écartement prodigieux des jambes de la statue, mais encore parle du piédestal de marbre blanc qui la supportait, et qui, dit-il, dépassait les plus grandes statues de la ville : cette base unique ne prouve-t-elle pas le rapprochement des deux

pieds? Un autre auteur, qui écrivait au cinquième siècle de notre ère, Lucius Ampellius, prétend que le gigantesque Apollon de Rhodes était posé sur une colonne de marbre et debout dans un quadrige, ce qui ne dément pas moins le préjugé vulgaire. — On ne doit pas avoir plus de confiance dans l'opinion, également gratuite, d'un compilateur du dix-septième siècle, Urbain Chevreau, qui, de la situation supposée du colosse de Rhodes à l'entrée du port, a cru pouvoir conclure que la statue servait de phare et portait un fanal dans sa main levée.

Nous avons dit ce que le célèbre ouvrage de Charès de Linde n'était pas; il est regrettable que l'absence de documents nous mette dans l'impossibilité d'indiquer ce qu'il était. Toutefois il existe des médailles et des monnaies provenant de l'île de Rhodes et portant une figure dans laquelle il est peut-être permis de voir une représentation du fameux colosse : c'est une image du Soleil, dieu protecteur de Rhodes, fondateur mythique de la race de ses vieux rois; il est debout, les deux pieds joints, vêtu d'une longue robe tombant jusqu'à terre et la tête ceinte de rayons. Contentons-nous d'ajouter à cette courte description le témoignage de Philon de Byzance, qui loue l'illustre élève de Lysippe, auteur du colosse, d'avoir « fait un dieu semblable à un dieu et donné un second soleil au monde. »

Après avoir été renversé par un tremblement de terre cinquante-six ans après son érection, ainsi que nous l'apprend Pline, le colosse de Rhodes demeura, dit-on, près de neuf cents ans dans cet état, et c'est seulement en 672 après Jésus-Christ qu'il fut détruit par les Arabes. S'il faut en croire les historiens byzantins, Mauriah, l'un des lieutenants d'Othman, troisième calife de l'Islam, fit briser l'énorme statue de bronze et en vendit les morceaux à un juif, qui en chargea neuf cents chameaux.

L'Apollon de Charès de Linde n'était pas le seul colosse que Rhodes possédât; on en comptait dans cette seule île plus de cent, d'une grandeur moins prodigieuse sans doute, mais dont chacun, au dire de Pline, eût pu faire la gloire d'une ville.

Que devinrent ces innombrables statues de bronze et de marbre dont la Grèce, ses îles et ses colonies, étaient couvertes? Les unes furent saccagées et détruites dans les fureurs de la guerre; les autres furent enlevées par les conquérants qui dominèrent sur ces merveilleuses contrées. Les monarques macédoniens commencèrent cette œuvre de spoliation pour orner leurs palais; les généraux romains la continuèrent pour donner de l'éclat à leurs triomphes : on vit figurer, dans l'un de ces triomphes, celui de Fulvius Nobilior sur les Étoliens, deux cent quatre-vingt-cinq statues en airain et deux cent trente en marbre, et dans un autre, celui de Paulus Emilius, deux cent cinquante chariots remplis d'objets d'art; tandis que les soldats pillaient et volaient, leurs chefs se faisaient livrer les trésors des temples. Les proconsuls imitèrent l'exemple des généraux victorieux; ils embellirent soit leurs propres maisons, soit les édifices publics de Rome, aux dépens des provinces qu'ils gouvernaient; Verrès s'est fait un nom dans l'histoire par l'excès de ses rapines. La fantaisie toute-puissante des empereurs ne pouvait avoir plus de scrupules; ce fut un pillage sans frein. Caligula envoya en Grèce un agent avec l'ordre de faire transporter à Rome les plus belles statues de toutes les villes, y compris le chef-d'œuvre de la statuaire colossale, le Jupiter Olympien de Phidias, qui n'eût pas été épargné si les architectes n'en eussent déclaré le déplacement impossible. Néron, pour peupler les jardins et les salles de sa maison dorée, prit à Delphes cinq cents statues, après avoir fait abattre toutes celles des vainqueurs aux jeux publics, qu'il con-

sidérait comme des rivaux et dont il était jaloux. Ottfried Muller n'évalue pas le nombre des ouvrages de sculpture enlevés ainsi à la Grèce par les Romains à moins d'une centaine de mille.

C'est ainsi que tant d'anciennes statues grecques ont été trouvées en Italie et surtout à Rome. Nous en citerons deux que

La Melpomène.

possède notre Musée du Louvre et qui attirent l'attention par leur beauté autant que par leur taille. La première, la Pallas dite de Velletri, découverte en 1797, est demi-colossale; elle a 3m.5 de hauteur. Elle est debout, coiffée d'un casque, enveloppée d'un péplum et d'une tunique qui tombe à longs plis jus-

que sur les pieds. Son bras droit, nu et levé, devait s'appuyer sur une pique; dans sa main gauche, elle soutenait probablement une Victoire. Il est impossible de décrire l'expression grave, austère, solennellement triste, de cette noble figure qu'ombrage la visière du casque. La seconde, désignée sous le nom de Melpomène, est une véritable géante. Elle a au moins quatre mètres de haut. Une tunique retenue par une large ceinture et une chlamyde agrafée sur les épaules couvrent ce corps puissant. On dit que l'avant-bras et la main qui portent le masque tragique sont des restaurations modernes. Le visage, aux traits larges et ouverts, offre un mélange de sévérité et de douceur aimable. Les cheveux, disposés en grandes masses, sont allégés par la variété avec laquelle l'adroit ciseau du sculpteur les a fouillés. Cette énorme statue, qui, dans le lieu qu'elle occupe aujourd'hui, laisse désirer un peu plus d'élégance et de grâce, ornait, dit-on, le théâtre de Pompée; là elle était parfaitement à sa place, ce qu'elle a d'apparente lourdeur devait disparaître, l'immensité de ce théâtre exigeant des objets propres à donner à sa décoration plus d'ampleur que de finesse.

Nous n'omettrons pas non plus les deux colosses de marbre qui se trouvent à Rome, sur la place du Quirinal, devenue celle de Monte Cavallo. Ces deux groupes antiques, retirés des décombres des thermes de Constantin, ont été placés par le pape Sixte V de chaque côté d'un obélisque en granit rose provenant du mausolée d'Auguste. Chacun d'eux, haut de quatre mètres environ (sans le piédestal qui en double la hauteur), représente un cheval qui se cabre, qui s'enlève des deux pieds de devant, et un homme nu, le manteau rejeté sur le bras gauche, s'apprêtant à saisir l'animal rebelle. Guillaume Coustou s'est inspiré de ce modèle pour ses Chevaux de Marly. Mais dans le groupe

antique il y a moins de disproportion entre l'homme et le cheval : les dompteurs de Coustou sont des écuyers, ceux du sculpteur grec sont des héros, Castor et Pollux ou Alexandre le Grand. Les noms de Phidias et de Praxitèle sont gravés sur les piédestaux, mais ils y ont été mis, dit-on, du temps de Constantin et ne prouvent rien. Ce qui n'est pas contesté, c'est que l'œuvre, par la composition et le mouvement, par l'exécution des deux figures humaines, — car les chevaux sont altérés par de nombreuses restaurations, — est digne de ces grands maîtres.

CHAPITRE XI

La sculpture romaine. — Les colosses de Néron et de Domitien. — La tête de Lucilla. — Les deux groupes du Tibre et du Nil.

Les Romains ne se contentèrent pas d'enlever, comme nous venons de le voir, et d'entasser sous leurs portiques, dans leurs villas, d'anciennes statues grecques, précieuses par leur beauté et par la célébrité de leurs auteurs, mais qui n'étaient pour eux qu'un luxe longtemps condamné par d'austères censeurs. Ce peuple positif, plus pratique qu'artiste, voulut avoir une statuaire nationale, politique; il lui fallut des dieux à lui pour la prospérité de sa religion, et, pour l'entretien de son patriotisme, des statues de ses grands citoyens, tant qu'il resta libre, de ses maîtres, quand il ne le fut plus. C'est à des artistes étrangers qu'il s'adressa en tout temps pour se procurer les uns et les autres.

Les premiers dieux des Romains furent des figures en argile et en bois fabriquées par des ouvriers toscans, qui eux-mêmes étaient des imitateurs des sculpteurs grecs et surtout des sculpteurs péloponésiens. La première statue en bronze faite à Rome fut une Cérès, érigée en l'an 486 avant Jésus-Christ, et dont les frais furent pris sur la fortune du consul Spurius Cassius, accusé par le Sénat d'aspirer à la tyrannie et précipité de la roche Tarpéienne. Mais c'est à partir de la guerre contre les Samnites, quand la domination romaine s'étendit sur la Grande-Grèce, que l'on commença à élever aux dieux, comme offrandes, des statues et des colosses avec le produit du butin de la guerre.

Pline nous apprend que le consul Carvilius, après la défaite des Samnites, qui avaient juré de vaincre ou de périr, fit fondre, avec le cuivre de leurs casques et de leurs cuirasses, le Jupiter Capitolin, « dont les dimensions étaient telles qu'on pouvait le voir du temple de Jupiter Latin », et que les limures du colosse servirent à couler la statue du consul, qui était placée aux pieds du dieu. Le même écrivain cite, parmi les anciens colosses italiens, l'Apollon toscan qui se trouvait dans la bibliothèque du temple d'Auguste, et qui, de l'orteil à la tête, n'avait pas moins de cinquante pieds : on ne sait, ajoute Pline, ce que l'on doit admirer davantage, la beauté du bronze ou celle des formes de la statue.

A mesure que le goût de l'art, développé par la vue des chefs-d'œuvre enlevés à la Grèce vaincue, se répand chez les particuliers, que la magnificence des triomphes et le luxe des jeux augmentent, et que s'établit l'usage de perpétuer la mémoire des citoyens qui ont bien mérité de la patrie en plaçant leurs images dans les lieux publics, on voit les statues se multiplier et les artistes grecs affluer à Rome. Les noms de Pasitèle, d'Archésilas, de Lysias, de Diogène, de Pythéas, sculpteurs et fondeurs célèbres à cette époque, nous révèlent leur origine.

Mais c'est surtout sous l'empire, quand les temples, les théâtres, les cirques, les colonnes et les tombeaux magnifiques remplissent les places de Rome, que les statues abondent. Cette époque est particulièrement celle des statues colossales : ce ne sont plus des dieux qu'elles représentent, ce sont des empereurs déifiés, même de leur vivant, par leur propre orgueil ou par l'adulation de leurs courtisans. Agrippa, ministre et gendre d'Auguste, sous le prétexte d'élever un temple à tous les dieux, consacre en réalité ce temple à l'empereur, dont il expose l'image

colossale sous le péristyle du Panthéon, d'un côté de la porte d'entrée, tandis que de l'autre côté figure sa propre statue, colossale également. A Césarée, le roi Hérode garda moins de ménagements : il bâtit un temple dans lequel il fit représenter Auguste sous la forme et dans les dimensions du Jupiter Olympien, avec la déesse Roma, imitée de la Junon d'Argos. Caligula, se voyant obéi et adoré même dans ses vices et dans ses crimes, n'hésita pas à se croire et à se déclarer dieu. Pour multiplier son image sacrée, il prit les plus belles statues grecques, surtout celles des grands dieux, des Jupiters, des Apollons, et leur fit enlever la tête, qu'il remplaça par la sienne. Il avait d'ailleurs un temple à lui, un collège de prêtres, une statue d'or que tous les jours on habillait comme il s'habillait lui-même, et des sacrifices dans lesquels on n'immolait que des oiseaux rares, des paons, des faisans, des poules de l'Inde et de l'Afrique. Plus jaloux encore de ses prétendus talents que de sa puissance, Néron voulut laisser d'un artiste tel que lui, qu'il jugeait sans égal, une image incomparable. Il eut recours d'abord au pinceau, comme à un instrument plus souple et plus fidèle, et il se fit peindre dans des dimensions jusque-là inconnues : le portrait avait, suivant Pline, cent vingt pieds de hauteur. Mais ce tableau sans pareil n'eut qu'une courte durée ; exposé dans les jardins de Marius, il fut détruit par un incendie. Néron fit alors venir à Rome le sculpteur Zénodore, qui avait exécuté avec beaucoup d'habileté un Mercure gigantesque pour la ville gauloise des Arvernes, et lui commanda une statue dont la grandeur atteignit les limites du possible. Zénodore fit un colosse en bronze haut de cent dix pieds (trente-cinq mètres soixante-cinq centimètres), et qui représentait l'empereur avec les attributs du Soleil : une couronne composée de sept rayons ornait sa tête.

« J'ai admiré moi-même, dit Pline, non seulement le modèle en argile de la figure, dont la ressemblance était parfaite, mais encore l'agencement de toutes les petites pièces qui formaient le squelette de l'ouvrage. » Cette statue qu'aucune autre n'égalait, excepté le colosse de Rhodes, était placée devant la façade de la

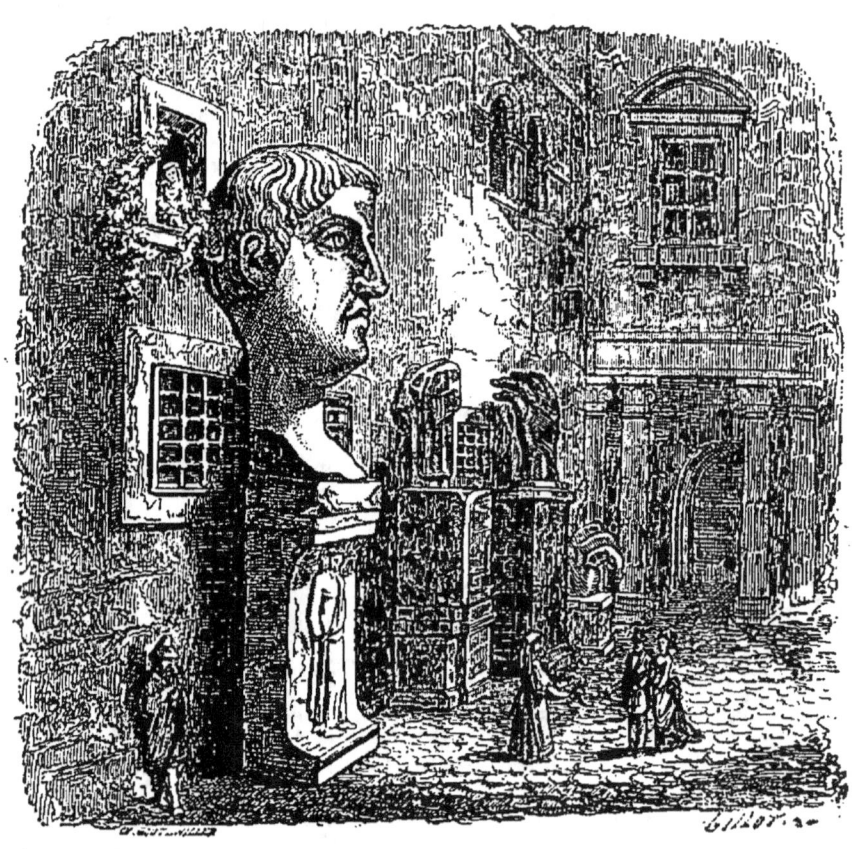

Fragments de colosses au Capitole.

Maison dorée, palais de Néron ; elle fut transportée ailleurs, sous Vespasien, à l'aide de vingt-quatre éléphants, et c'est elle qui, déplacée une seconde fois, donna son nom au plus grand amphithéâtre de Rome, le Colosseum, bâti dans son voisinage ; plus tard, Commode se l'appropria en faisant substituer son portrait à la tête de Néron.

Une statue de Vespasien, haute de trente coudées, se dressait près du temple de la Paix. Un buste de Titus, beaucoup plus grand que nature, a été retrouvé et figure au Musée de Naples. Domitien, qui se croyait un grand général, voulut avoir sa statue équestre sur le Forum, et, pour qu'elle fût au niveau de sa valeur guerrière, il la fit faire colossale : le vainqueur des Germains, vêtu de la chlamyde, le glaive au côté, foulait le Rhin sous les pieds de son cheval ; de la main gauche il portait une Pallas, de la droite il offrait la paix. Stace, dans un de ses poèmes, a célébré cette statue avec l'emphase d'un poète de cour : « Quelle est, dit-il, cette masse imposante, ce colosse qui s'élève surmonté d'un colosse, embrassant le Forum latin ? » Il nous montre l'impérial cavalier dominant tous les temples de Rome, baignant son front dans l'air pur du ciel ; il décrit le cheval, fier et majestueux comme son maître, levant la tête et prêt à s'élancer : « Sur son cou se hérisse une épaisse crinière ; son poitrail vigoureux palpite de vie et ses flancs présentent une large surface aux formidables éperons. » Stace ne manque pas de le comparer, pour la grandeur, au cheval de Troie, et de lui donner la supériorité : « Pergame, ouvrant ses remparts, dit-il, n'aurait pu le recevoir dans son sein. »

Une statue colossale de Trajan surmontait la fameuse colonne qui porte le nom de cet empereur, et sur laquelle s'enroulent, en vingt-trois tours de spire, sur une hauteur de quarante mètres, de beaux bas-reliefs en bronze composés de deux mille cinq cents figures humaines, entremêlées de chars, de chevaux, de machines de guerre, d'armes de toute sorte. Sous Adrien, dont le tombeau monumental est devenu le château Saint-Ange, les images du jeune favori Antinoüs, représenté tantôt en Mercure ou en Bacchus, tantôt en Osiris, remplirent le monde. Plusieurs de

ces figures, statues ou bustes, sont colossales. On peut voir l'une d'elles au Louvre : c'est un buste de quatre-vingt-quatorze centimètres de hauteur ; les traits, d'une pureté parfaite, sont empreints de cette jeunesse aimable et de cette grâce sérieuse que le ciseau grec a données au visage de Bacchus. Malheureusement les orbites des yeux sont vides aujourd'hui ; les globes qui les remplissaient autrefois étaient sans doute formés d'un marbre coloré ; peut-être des pierres précieuses y étaient-elles enchâssées pour imiter les nuances et l'éclat de l'iris de l'œil. La coiffure semble appartenir à une tête de femme ; les cheveux, relevés par masses symétriques sur le front, forment des espèces de festons retenus par un lien tortueux qui paraît être une tige de lotus. Plusieurs trous, disséminés dans la chevelure, étaient probablement destinés à recevoir des fleurs de cette plante, que l'on disposait en guirlande. Les épaules devaient être enveloppées de draperies en bronze doré, suivant la méthode adoptée par les anciens dans leurs ouvrages de sculpture polychrome.

Les fouilles d'Ostie ont mis au jour une tête colossale de Marc-Aurèle, et récemment (en 1847) on a trouvé dans les ruines de Carthage un marbre de proportions tout à fait gigantesques, que l'on croit être le portrait de Lucilla, fille de cet empereur et femme de Lucius Verus. Cette énorme tête est une des curiosités du Musée du Louvre, auquel elle a été donnée en 1853 par le consul de France, M. de Laporte. Elle n'a pas moins de deux mètres de hauteur. Les traits, accentués et ouverts, ne sont pas sans ressemblance avec ceux de Marc-Aurèle, dont le buste est placé tout auprès ; mais l'expression est tout autre : pensive et noble chez le père, elle est enjouée, frivole chez la fille ; les yeux, ronds et gros, ont quelque chose d'étonné, d'inconscient, dénotant l'absence de toute pensée sérieuse et même de toute

pensée. On ne retrouve pas dans cette figure sans caractère la femme audacieuse que l'on accusa d'avoir empoisonné son mari, et qui fut mise à mort pour avoir conspiré contre son frère Commode. (¹)

Cette tête faisait sans doute partie d'une statue en pied qui devait avoir pour le moins quatorze ou quinze mètres de haut; elle n'est pas un fragment, car l'arête qui limite le cou est régulière : évidemment elle n'est pas le résultat d'une rupture, elle a été taillée ainsi. « Il est assez probable, dit M. de Longpérier, qu'elle était encastrée dans un corps de bronze, et bien qu'on n'ait pas retrouvé de fragments des pieds et des avant-bras, on pense qu'ils étaient également de marbre blanc. Ce genre de fausse sculpture chryséléphantine, bien connu et fort en usage dans l'antiquité, produisait un effet agréable en laissant aux chairs éclairées par le soleil leur transparence et leur éclat rosé, que faisait ressortir l'éclat opaque du vêtement de métal. Lucille, colossale et diadémée, vêtue d'une robe d'or, — car le bronze était doré, et non vert ou brun comme le bronze moderne, — Lucille avait l'aspect de la Junon céleste. »

Toutes ces représentations démesurées de la majesté impériale ne suffirent pas à un Gallien; il conçut l'idée de montrer à l'univers son image, exécutée dans des proportions doubles de celles du colosse de Néron et du célèbre Apollon de Rhodes Cette statue, haute de plus de deux cents pieds, devait être érigée sur le mont Esquilin. Elle eût été debout sur un char magnifique, et eût tenu dans sa main une pique renfermant un escalier

(¹) Il existe à la villa Borghèse deux bustes colossaux de Lucilla, bien différents de notre portrait du Louvre. L'un de ces bustes surtout a une expression d'énergie implacable; le dédain est sur les lèvres; le sourire, amer et cruel, est celui de Némésis.

tournant qui eût permis de monter jusqu'au sommet. La mort empêcha Gallien de réaliser ce projet insensé.

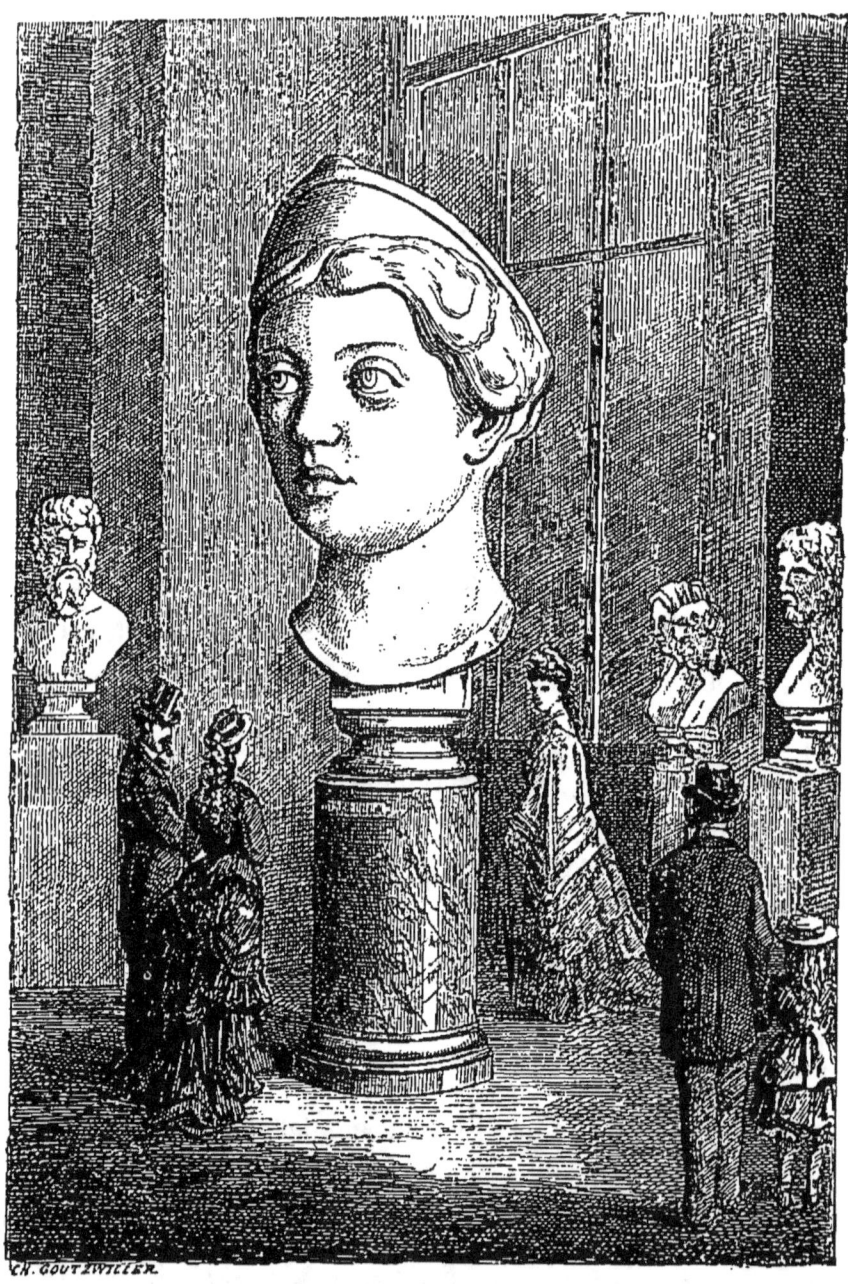

La tête colossale de Lucilla (Musée du Louvre).

Mais les statues-portraits, soit d'empereurs, soit de person-

nages marquants, ne furent pas les seules productions de la statuaire sous l'empire romain. Des divinités, des personnifications symboliques, considérées plutôt comme objets d'art que comme objets de culte, contribuèrent à décorer les édifices publics, et, parmi ces œuvres, toujours dues à des artistes grecs, plusieurs étaient d'un grand mérite. Telles sont ces deux belles statues colossales représentant le Tibre et le Nil, découvertes au quinzième siècle dans les débris de la Rome des Césars. Le Tibre, que possède le Musée de Paris, est bien ce majestueux vieillard dont parle Virgile, « le dieu de ces eaux qui arrosent de grasses campagnes et lavent les hauts remparts de cités célèbres. » Il est au repos, à demi couché sur son lit tranquille; son visage, encadré d'épais cheveux tombants et d'une longue barbe que l'eau semble alourdir, respire le calme et la sérénité; mais on sent que dans ce vaste corps nu réside une force redoutable et que sa colère serait terrible; le fleuve paisible pourrait devenir torrent. Son bras droit replié tient une corne d'abondance, emblème de la fécondité dont il est l'auteur, et abrite la louve allaitant les deux jumeaux Romulus et Rémus; une rame repose dans sa main gauche.

Le groupe du Nil, qui est au Vatican (on en voit une copie dans le jardin des Tuileries), n'est pas moins remarquable. Il révèle une science aussi grande, une main aussi exercée, mais peut-être une pensée trop ingénieuse, trop compliquée. « C'est aussi, dit M. Ménard, un vieillard à longue barbe, à demi couché dans une attitude pleine de nonchalance et de noblesse; sa main droite porte un faisceau d'épis; la gauche, appuyée sur le sphinx, tient une corne d'abondance. La crue de seize coudées, nécessaire pour les bonnes récoltes, est figurée par seize petits enfants qui folâtrent joyeux autour de lui. Les uns jouent avec le cro-

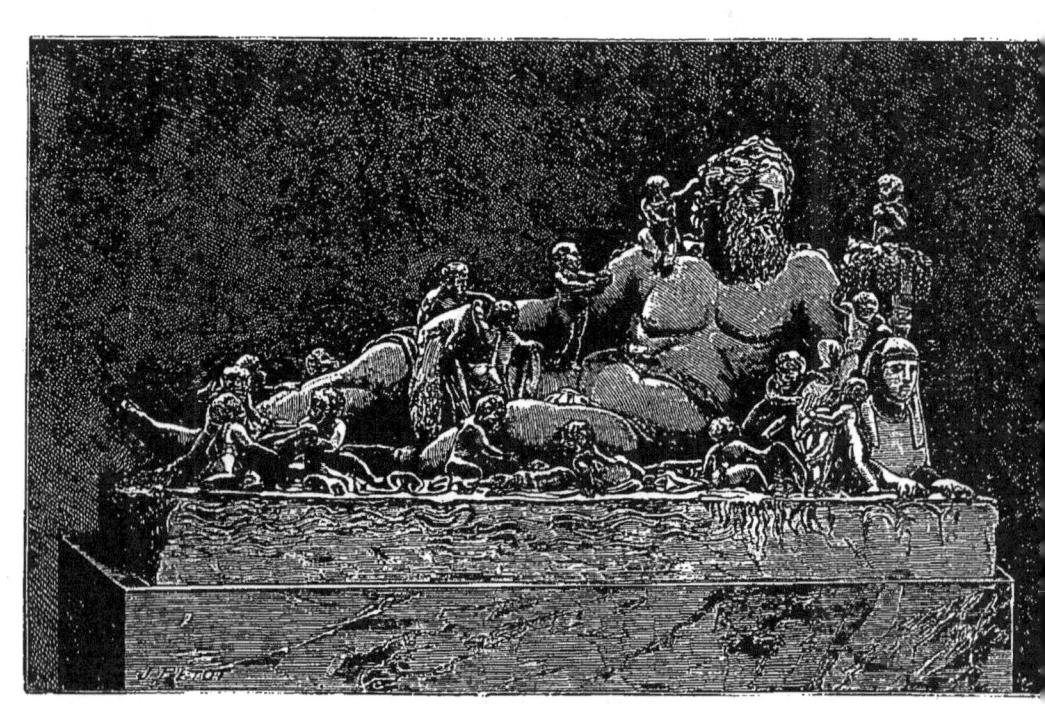

Le Nil (Musée du Vatican).

codile et l'ichneumon ; les autres cherchent à escalader la corne d'abondance ou assiègent les membres du dieu qui les contemple d'un œil paternel. Les eaux s'élancent avec impétuosité en soulevant un coin de la draperie, qu'un des enfants s'efforce de ramener pour cacher le mystère des sources inconnues... Les bas-reliefs de la base représentent des combats de crocodiles contre des ichneumons, ou des hippopotames, des ibis, des fleurs de lotus, des plantes de diverses espèces, et ces petits peuples nains que la tradition plaçait dans les contrées lointaines qu'arrose le Nil. »

Nous citerons encore une belle statue en bronze doré, de dimensions colossales, qui a été trouvée, il y a quelques années (en 1864), dans les fondations d'une construction nouvelle au palais Pio, c'est-à-dire sur l'ancien emplacement du temple de Vénus Victrix et du théâtre de Pompée : elle gisait à huit mètres de profondeur, dans une espèce de fosse entourée d'un mur et sous de larges dalles formant au-dessus d'elle un plafond. Cette statue, qui figure maintenant parmi les plus précieux monuments du Vatican, représente Hercule jeune, tenant de la main droite sa massue, et, dans la gauche, les pommes du jardin des Hespérides ; au bras gauche est suspendue la peau de lion. Les uns ont voulu voir dans cette figure un portrait de Pompée, d'autres ont cru y reconnaître Domitien, d'autres, quelqu'un des empereurs du quatrième siècle ; quoi qu'il en soit, l'artiste qui l'a faite s'est inspiré d'un excellent modèle grec de l'école de Lysippe. On peut conjecturer que ce colosse a été violemment arraché de sa base et jeté par terre : de là les fêlures et les déformations que présente le front ; puis on l'aura emporté et enfoui avec soin, sans doute dans l'intention de le soustraire aux outrages et de le relever plus tard.

Sous les derniers empereurs, la sculpture déchut rapidement, elle perdit et le goût et la science, et finit par tomber dans la plus grossière barbarie. La magnificence romaine ne se déploya plus que dans la construction d'arcs de triomphe, de thermes et de cirques. L'abandon de Rome par les empereurs, au quatrième siècle, fut la ruine de l'architecture elle-même; le luxe public, qui seul est grand, périt; les arts se réfugièrent et s'éteignirent dans les raffinements mesquins de la vie privée. Dès lors la capitale du monde ne fut plus qu'une relique précieuse, une curiosité; on vint de loin la visiter comme un musée. Mais quel musée! Au cinquième siècle, Claudien épuise tous les termes de l'admiration pour décrire à Stilicon cette ville aux sept collines hérissées de temples, de colonnes, de statues, et opposant de toutes parts aux rayons du soleil l'éblouissant éclat de l'or. Un siècle plus tard, après Alaric, après Genseric, dont on a beaucoup exagéré les ravages, sous la domination de Théodoric, Cassiodore nous apprend que Rome était encore « peuplée de statues »; Procope affirme que « le Forum en était rempli, qu'on y voyait les œuvres de Phidias, de Lysippe, de Myron »; enfin, une curieuse statistique monumentale de Rome à cette époque, récemment retrouvée, et dont l'auteur s'appelait Zacharia, constate qu'il existait quatre-vingts grandes statues de dieux en or ou dorées, soixante-six statues d'ivoire, vingt-deux grandes statues équestres et trois mille sept cent quatre-vingt-cinq statues en bronze, d'empereurs et de généraux.

Tous ces trésors disparurent, détruits ou enfouis, pendant le moyen âge. Depuis la fin du quinzième siècle, un grand nombre d'entre eux ont revu le jour, exhumés par la curiosité passionnée des artistes et des savants, et ils remplissent aujourd'hui les musées de l'Europe, particulièrement de l'Italie. On peut affir-

mer que ce qui reste à découvrir n'est pas moins considérable. Le sol de la Rome moderne n'est autre chose qu'une accumulation de débris de la Rome antique. Partout où l'on pose le pied dans cette ville incomparable, on peut se dire que l'on foule le gisement d'un chef-d'œuvre, ou, du moins, d'un ouvrage inappréciable pour l'art ou pour l'histoire.

CHAPITRE XII

L'Inde. — Les grottes d'Éléphanta. — La Trimourti colossale et ses gardiens.

En passant de l'art de l'Égypte et de l'Assyrie à celui de la Grèce, nous avons franchi une grande distance : il y a bien plus loin encore des monuments de la Grèce et de l'Italie à ceux de l'Inde. Dans l'Inde, nous nous trouvons transportés sur un sol tout nouveau ; nous avons quitté le domaine du goût, de la raison, de la mesure, de l'harmonie, pour le royaume de l'imagination pure et de la fantaisie. L'Iliade n'a pas plus de rapports avec cet immense conte de fées appelé le Ramayana que le Parthénon avec une pagode, que la Vénus de Milo ou l'Apollon du Belvédère avec les divinités à trois têtes, à six et à douze bras de l'Olympe indien. Nous avons rompu avec cet idéal qui consiste dans le réel embelli, et nous voici en présence d'un idéal tout différent, créé par le rêve, et qui n'a presque plus de lien avec la nature. L'extraordinaire dans les formes et dans les proportions, l'infini dans l'invention et dans le caprice, tel est le caractère des productions du génie hindou. Là aussi nous pouvons éprouver le sentiment du beau ; mais, dans ce sentiment, l'étonnement, la stupéfaction, auront une plus grande part que l'admiration réfléchie.

Aucun monument n'est plus capable de produire sur nous cette impression de surprise et de stupeur que le célèbre temple souterrain d'Éléphanta où nous conduit notre recherche des statues colossales. On sait qu'Éléphanta est une petite île située sur la

côte occidentale de l'Hindoustan, à côté des autres îles de Bombay et de Salsette. Les Européens lui ont donné le nom qu'elle porte à cause d'un éléphant sculpté dans un bloc de rocher, et dont on voit encore les restes à deux cent cinquante pas de la rade, sur le penchant de la montagne. Cet éléphant, que MM. Erskine et Kall ont mesuré, avait quatorze pieds de longueur du front à la naissance de la queue, et huit pieds de hauteur; il portait un tigre sur son dos. Au siècle dernier, le tigre existait encore; depuis, il est tombé et s'est brisé; l'éléphant lui-même a perdu sa tête et son cou; il s'est fendu dans toute sa longueur sur le dos, et, il y a quelques années, il menaçait de s'écrouler tout à fait.

Au delà, en débouchant d'un étroit défilé, on arrive sur une esplanade découverte, et l'on se trouve devant le portail d'un temple creusé dans la montagne. Ce portail se compose de quatre piliers ou plutôt de deux piliers et deux pilastres laissant entre eux trois passages sous un rocher recouvert de buissons sauvages et de lianes pendantes; de là, l'œil plonge dans les profondeurs du sanctuaire. « La longue file des colonnes qui, par l'effet de la perspective, ont l'air de se toucher de chaque côté, dit Langlès; le toit aplati du rocher qui ne semble préservé de sa chute que par ces piliers massifs dont les chapiteaux sont comprimés et aplatis en apparence par le poids qu'ils soutiennent; l'obscurité répandue dans toute l'étendue du temple, où le jour ne pénètre que par les trois entrées; l'aspect imposant et mystérieux des figures gigantesques rangées le long de la muraille et taillées, comme le temple même, dans le roc vif; tout ce spectacle, joint à l'incertitude désespérante répandue sur l'histoire de ces monuments, semble plonger votre imagination dans l'océan des siècles, et vous pénètre de ce respect religieux qu'on éprouve à la vue des travaux d'un âge inconnu. »

Franchissons l'entrée de l'excavation et avançons dans la vaste salle qui s'ouvre devant nous. Cette salle est à peu près carrée ; elle a environ trente-neuf mètres de profondeur sur quarante de largeur ; elle paraît d'autant plus grande que le plafond en est très bas : il n'a pas plus de six ou sept mètres de hauteur. Seize pilastres, taillés dans les parois de cette grotte artificielle, et vingt-six piliers isolés, soutiennent le poids de la montagne. Les piliers sont à égale distance les uns des autres et rangés par lignes droites et parallèles ; quoique courts et épais, ils ne sont pas sans élégance : chacun d'eux se compose d'un piédestal cubique et d'un fût rond, cannelé, renflé au tiers de sa hauteur et s'amincissant vers le sommet ; ce fût est surmonté d'un chapiteau également cannelé, en forme de coussin aplati. Sur chaque rangée de chapiteaux s'appuie ou plutôt semble s'appuyer une poutre de pierre qui fait saillie hors du plafond. Plusieurs de ces piliers, au nombre de huit, ont été brisés ; mais, comme l'édifice tout entier est d'un seul morceau, les chapiteaux et la partie supérieure des fûts ne sont pas tombés, ils sont restés attachés au plafond et suspendus en l'air, comme la clef pendante d'une voûte gothique.

Au fond de la salle, en face de l'entrée, dans un enfoncement de la muraille qui forme une sorte de chapelle, un gigantesque ouvrage de sculpture attire nos yeux. C'est un buste à trois têtes, occupant toute la hauteur de la paroi de pierre dans laquelle il est sculpté ; selon Langlès, il représente la *Trimourti*, c'est-à-dire la trinité des Hindous, réunion en un seul corps des trois dieux Brahma, Vichnou et Siva, le créateur, le conservateur et le destructeur de toutes choses. Quoique ces figures soient mutilées, on a cru reconnaître dans celle de gauche le dieu Siva ; il tient à la main le serpent, un de ses symboles or-

Intérieur du grand temple d'Éléphanta.

dinaires; le reptile dresse la tête, comme s'il écoutait ce que le dieu lui dit. Le visage de Siva exprime la sévérité, peut-être même la colère; le nez est droit, un peu busqué; le front, bombé, présente une proéminence entre les deux yeux : cette proéminence rappelle le troisième œil par lequel Siva irrité lance la flamme destinée à dévorer l'univers. Des moustaches ornent la lèvre supérieure, et de chaque côté de la bouche sort une espèce de croc ou de défense qui dépasse la lèvre inférieure. Les oreilles sont cachées par les cheveux; parmi les ornements de la coiffure, on remarque une tête de mort, un serpent, des fleurs et une branche d'arbuste dont les feuilles sont disposées par trois comme celles du trèfle. Auprès de la tête de Siva, on aperçoit dans la muraille deux trous étroits, allongés, placés l'un au-dessus de l'autre parallèlement, dans lesquels deux personnes pourraient s'introduire et s'étendre sans être vues d'en bas.

La figure du milieu n'a d'autre expression que celle du calme et de la paix. Ses oreilles, démesurément longues et aplaties par en bas, pareilles à celles de certains mendiants hindous [1], sont ornées de pendeloques. Le bonnet qui la coiffe est couvert de dessins fantastiques. Le bras droit est mutilé, mais on distingue encore la main qui tient cette espèce de patère dont Brahma se sert pour ses purifications religieuses. Le poignet porte un bracelet grossier, et le cou un collier où pend un large bijou. — Le visage de la troisième figure est également doux et paisible. Ce personnage porte aussi une haute coiffure décorée de bijoux, et sa main gauche tient un lotus épanoui.

M. Erskine et, depuis, d'autres savants, ont contesté l'explication donnée par Langlès de ce buste à trois têtes. Ils ont vu

[1] Ces mendiants, au moyen de poids, parviennent à donner aux lobes de leurs oreilles un développement prodigieux.

dans cette statue, non pas l'image de la Trimourti, mais celle de Siva, qui, très anciennement, était représenté avec trois visages, alors que, dieu suprême des peuplades de la côte de Cambaye, il jouissait seul des attributions et des hommages que plus tard il fut obligé de partager avec Brahma et Vichnou.

La chapelle, profonde d'une douzaine de pieds, dans laquelle se trouve ce buste colossal, était autrefois fermée par une porte, dont on voit encore dans le roc la rainure et les gonds, ou du moins les trous que ces gonds occupaient. A droite et à gauche de ce sanctuaire, se dressent deux grandes figures, hautes de treize à quatorze pieds et d'un aspect imposant : ce sont évidemment les gardiens de la divinité à triple visage. Le personnage de droite est coiffé d'un bonnet orné d'une face fantastique et monstrueuse, dont la bouche est armée de longues défenses. De grands anneaux pendent à ses oreilles et un collier entoure son cou; sur ses épaules flotte une sorte de bandeau; un ornement semblable à une mince verge de métal; dont l'extrémité est pendante, fait deux fois le tour de chacun des avant-bras; les reins sont ceints d'une écharpe d'étoffe, et un baudrier très lâche, attaché par derrière, tombe sur le ventre; les membres inférieurs ont été brisés : on en voit les fragments épars sur le sol. A côté de ce géant se tient une autre figure, plus petite de moitié, c'est-à-dire ayant à peu près six pieds de hauteur, aux formes ramassées et trapues; elle a les grosses lèvres, la face aplatie et les cheveux crépus des Éthiopiens; des boucles d'oreilles, un collier et une draperie passée autour des reins, composent son costume : c'est un de ces démons nains, appelés Pitchâtchah, que les Hindous donnent pour serviteurs à Siva. — L'autre grand personnage, placé à gauche de l'entrée de la chapelle, diffère peu de celui que nous venons de décrire.

Ces deux groupes ne sont pas les seules sculptures qui dé-

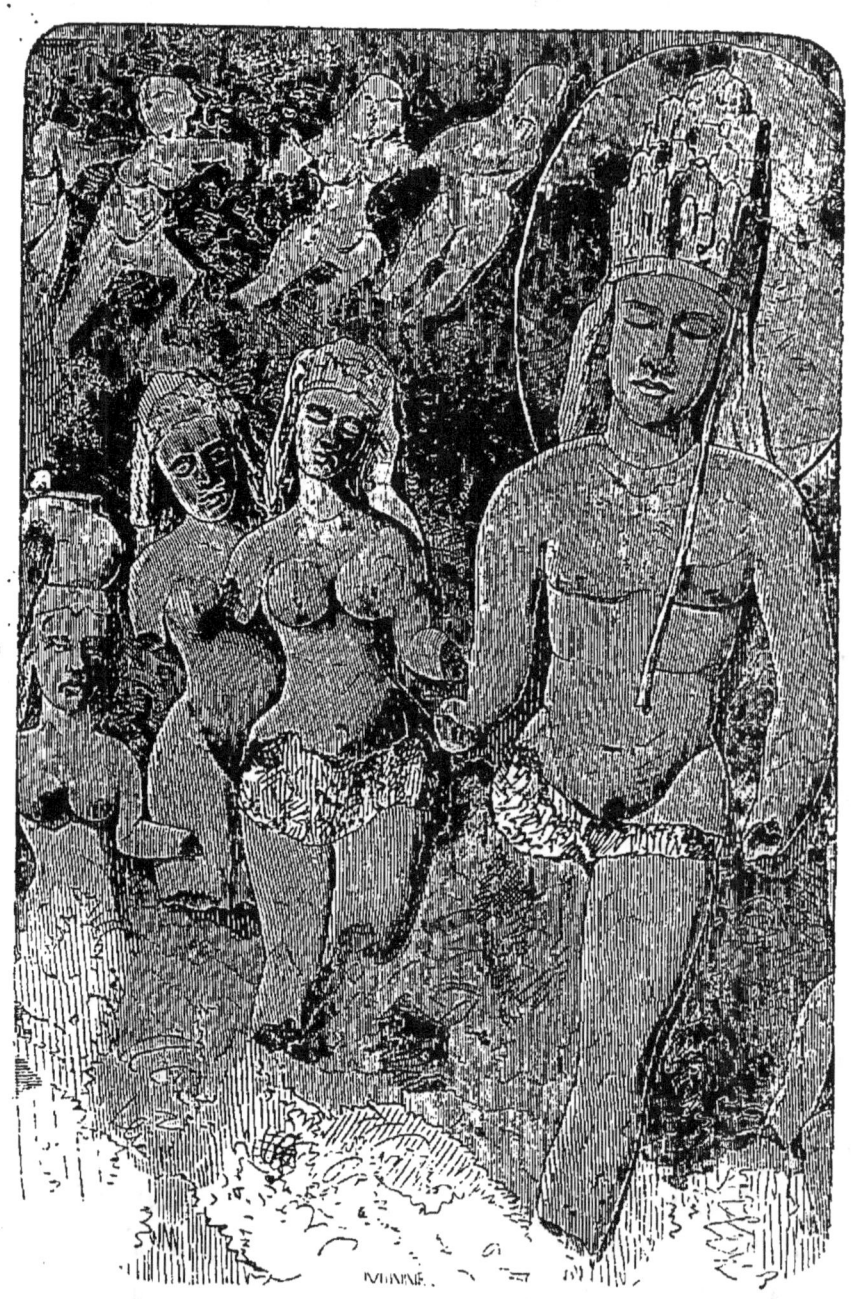

Mariage de Siva et de Pârvati (bas-relief).

corent le temple; de quelque côté que l'on tourne les yeux, on

aperçoit, sur les parois, des panneaux contenant des bas-reliefs ; tout le pourtour de la salle en est couvert. Ces bas-reliefs représentent des personnages mythologiques, dont les principaux, remarquables par leur grande taille, sont entourés de figures plus petites : ce sont le plus souvent Siva et Pàrvati, tantôt unis en une seule personne douée d'une conformation mixte empruntée aux deux sexes, tantôt séparés et s'apprêtant à contracter leur mariage : Brahma lit les textes sacrés qui doivent sanctionner cette union ; une servante, placée derrière Pàrvati, semble la pousser vers son époux ; d'autres servantes l'escortent, portant des miroirs, des vases, des chasse-mouches et divers attributs. Au-dessus des deux divinités planent des messagers célestes ; au-dessous rampent les représentants du monde inférieur, des nains, des démons, des animaux fabuleux.

Quand on fait le tour de cette vaste salle, on s'aperçoit que, dans les parois latérales, s'ouvrent, l'une en face de l'autre, deux excavations s'enfonçant profondément dans la montagne, mais de moindres dimensions ; si l'on traverse l'une d'elles, on arrive dans un couloir qui conduit au dehors : là se trouve une entrée avec une façade pareille à celle par laquelle nous avons pénétré dans le temple ; la seconde excavation a, du côté opposé, une issue et un portail semblables.

Aucun voyageur, ancien ou moderne, n'a visité les grottes d'Éléphanta sans éprouver un vif sentiment d'admiration. Quoique le temps y poursuive sans cesse son œuvre de destruction, accélérée par les pluies torrentielles et périodiques qui y pénètrent et minent la base des piliers, dont plusieurs, nous l'avons vu, sont déjà détruits, cet édifice souterrain conserve un aspect grandiose et mystérieux dont il est impossible de n'être pas frappé. M. de Lanoye, qui l'a vu il y a peu d'années, en parle

en ces termes : « J'avais lu bien des descriptions pompeuses de ce temple creusé dans le roc; mais, quelle que fût mon attente, la réalité la surpassa de beaucoup. Les dimensions de ce souterrain me parurent plus vastes, ses proportions plus nobles, ses sculptures plus élégantes que je n'avais osé l'imaginer. Les statues mêmes, les colossales images qui s'élèvent de chaque côté des sanctuaires ou chapelles creusées latéralement à la nef principale, sont exécutées avec une hardiesse naïve et un grâce qui perce encore à travers leur état de vétusté et de dégradation. »

La même île renferme encore, à la distance d'environ un quart de mille, plusieurs excavations du même genre, rapprochées les unes des autres et d'une vaste étendue; mais elles sont à demi comblées par l'immense quantité de terre qu'y ont apportée les torrents, et les statues colossales qui les décorent sont enfouies dans ce dépôt jusqu'à la ceinture.

CHAPITRE XIII

Les excavations d'Ellora. — Le Keylas, temple sculpté dans une montagne.

Ellora est un village situé entre la ville d'Aurungabad et la rivière Godavary; il se compose de quelques centaines de masures, habitées par de pauvres cultivateurs et par un grand nombre de brahmanes. A la distance de deux ou trois cents pas environ s'élève une chaîne de collines qui, en se recourbant, forme un grand arc de cercle : c'est dans cette espèce d'amphithéâtre que se trouvent les excavations d'Ellora, la création la plus extraordinaire de l'ancien art hindou.

Ainsi que le fait observer Victor Jacquemont, qui a visité cette contrée et que nous prendrons pour guide, on peut approcher des temples souterrains sans que rien annonce leur présence : les collines rocheuses qui les recèlent sont couvertes de lianes et d'arbustes qui souvent en masquent l'entrée, et d'ailleurs on n'y monte que par des sentiers étroits, tortueux, profondément encaissés. Quand on est parvenu sur un point culminant, alors on aperçoit de place en place, sur les flancs de la montagne, aussi loin que le regard peut s'étendre, des ouvertures larges et basses, régulièrement percées en forme de portiques, des rangées de fenêtres, des façades sculptées, des escaliers qui disparaissent dans la profondeur des escarpements : on croit voir une ville fantastique bâtie par des êtres surnaturels.

Lorsqu'on aborde les grottes sacrées par le côté septentrional, on rencontre d'abord celle qui porte le nom d'Adnâte-Subbah.

C'est une petite chambre carrée, très basse, dont le plafond est supporté par six piliers; au fond, dans un réduit où la lumière pénètre à peine, on distingue une grande figure nue, assise sur un piédestal, les jambes croisées, les mains jointes et posées sur les cuisses. D'autres personnages de grande taille sont sculptés en bas-relief sur les murs, mais ils sont enfoncés jusqu'aux genoux dans la terre qui s'est amassée à la hauteur d'un mètre sur le sol de la caverne.

En se dirigeant vers le sud le long de la colline escarpée, on arrive au temple de Djaggernâte. Ici, la base du rocher est coupée à pic sur une longueur d'environ vingt mètres, et, dans cette paroi artificielle, on a creusé deux vastes salles, l'une au-dessus de l'autre. La salle inférieure est presque entièrement comblée de terre; à peine y pourrait-on pénétrer en rampant; son plafond, très épais, qui sert de plancher à l'étage supérieur, est soutenu par des colonnes dont on n'aperçoit plus que les chapiteaux au-dessus de la couche de terre accumulée autour de leurs fûts. Un escalier taillé dans le roc conduit à la salle d'en haut, qui, ouverte dans toute sa longueur sur l'escarpement de la colline, se trouve parfaitement éclairée; cette longueur est de dix-huit mètres, sur quinze de profondeur et quatre seulement de hauteur. Douze colonnes supportent le plafond, chargé de toute la hauteur de la montagne. Ces colonnes, massives, mais d'une richesse d'ornementation qui en dissimule la lourdeur, sont disposées de façon à former une nef centrale entourée de bas côtés. Au fond se trouve une chambre beaucoup plus petite qui contient la statue colossale de Djaggernâte, assise, les jambes croisées et les mains jointes, comme celle d'Adnâte, et derrière elle, à droite et à gauche, dans de moindres proportions, deux figures de femmes tenant une sorte d'éventail, ses gardiennes. Le même groupe est

reproduit plusieurs fois sur les murailles de la grande salle. Tous les personnages, debout et assis, n'ont d'autre vêtement qu'une ceinture, et portent sur leur poitrine nue, de l'épaule gauche au côté droit, le cordon brahmanique. Si, après avoir descendu l'escalier qui mène à l'étage supérieur de cette singulière construction, on examine la façade, on remarque qu'elle ne présente d'autre partie pleine que la bande de rocher ménagée entre les deux salles superposées, et qu'au-dessus de la longue ouverture de la salle d'en haut règne une sorte de frise couverte de sculptures représentant une multitude de figures d'hommes et d'animaux.

Le troisième temple qui se présente à nous est celui d'Indra ; il est plus compliqué que les deux précédents ; il ne se compose pas simplement d'une ou deux salles souterraines. Ici la montagne a été entaillée sur une étendue de quinze mètres environ, non seulement dans le sens de la longueur, mais encore dans celui de la profondeur : il en résulte une échancrure carrée, une sorte de cour fermée au fond par un escarpement perpendiculaire d'une vingtaine de mètres de hauteur, et bordée de chaque côté par une muraille également taillée à pic qui va s'élevant graduellement de l'entrée vers le fond. Cette cour n'est pas vide ; au milieu se trouve un petit temple, très richement et très capricieusement sculpté, accompagné, à gauche, d'un obélisque, et à droite, d'un éléphant plus grand que nature : ces trois monuments ont été taillés dans des blocs de rocher ménagés exprès et font partie de la masse de la montagne. En outre, au fond de la cour, dans la roche perpendiculaire, sont creusées deux grandes salles superposées comme celles de la grotte consacrée à Djaggernâte. Le souterrain d'en bas est informe ; il semble n'avoir été qu'ébauché. La salle supérieure est d'une magnificence admi-

rable; les colonnes qui en soutiennent le plafond, carrées et légèrement pyramidales, reposent sur des socles cubiques couverts d'élégantes sculptures; elles ont pour chapiteaux des espèces de vases bombés et cannelés, surmontés d'une couronne, et dont la base s'implante dans le fût de la colonne. Les murs sont ornés de figures en bas-relief, la plupart assises, quelques-unes debout et dans des attitudes variées; certains groupes de femmes ont l'air de former des danses. Au fond de la salle s'ouvre une niche renfermant l'idole colossale d'Indra, dans la même posture que celles de Djaggernâte et d'Adnâte. Deux figures debout, également colossales, placées comme en sentinelle de chaque côté de l'entrée, gardent ce sanctuaire. Enfin, dans la paroi qui borne la cour du temple à gauche, on trouve une autre salle contenant aussi une grande idole accroupie. Un passage souterrain conduit de cette salle dans les grottes de Djaggernâte qui, elles-mêmes, communiquent avec celle d'Adnâte. On a pu remarquer, dans ce premier groupe de temples, l'absence de ces figures fabuleuses, de ces représentations symboliques et monstrueuses qui abondent dans la mythologie hindoue.

Ces figures étranges vont nous apparaître dans les monuments que nous rencontrerons maintenant en suivant vers le sud les sinuosités de la chaîne de collines.

La première excavation qui se trouve sur notre chemin est celle de Doumar-Leyna. Elle est ouverte dans la base de la montagne, naturellement escarpée en cet endroit, sur une étendue de quinze à vingt mètres, et elle est aussi profonde que large; elle n'a que quatre ou cinq mètres de hauteur. Quand on a pénétré dans cette grande salle, on aperçoit, vers le fond, un bloc massif qui soutient, comme un pilier, le vaste plafond de la grotte; ce bloc est creusé à l'intérieur et l'on y entre en montant quelques

marches : c'est une chapelle contenant l'image de Mahadéo ou Siva. Outre l'ouverture de la façade, trois passages ou vestibules donnent dans la salle principale et, entre les épaisses colonnes qui les en séparent, laissent pénétrer la lumière. A l'entrée de chacun de ces vestibules, on voit deux animaux couchés, sculptés grossièrement, mais dans lesquels cependant une crinière entourant le cou et un bouquet de poils terminant la queue permettent de reconnaître des lions. La décoration de ce sanctuaire est magnifique; les piliers, les colonnes, sont chargés de sculptures; depuis le sol jusqu'au plafond, tous les murs sont couverts de bas-reliefs, trop nombreux pour que nous puissions entreprendre de les décrire : on y reconnaît ici Rawana avec ses dix bras supportant ou peut-être s'efforçant d'ébranler l'Olympe de Mahadéo; là le même Mahadéo assis avec son épouse Pârvati et entouré de figures plus petites et tenant à la main des chasse-mouches. C'est de ce tableau des noces du dieu que le temple a tiré son nom de *Doumar-Leyna*, qui veut dire *palais nuptial*.

Nous ne ferons que traverser rapidement les quatre grottes suivantes, qui forment un groupe distinct, d'une moindre importance, et sans nous arrêter davantage dans celles qui portent les noms de *Nil-Khant* et de *Ramissouer* ou plutôt de *Râma-Isouara*, bien que cette dernière soit décorée avec une richesse et une originalité admirables, nous donnerons au *Keylas* ou *Kailâça*, palais de Siva, l'attention que mérite ce monument, le plus grand et le plus magnifique de tous ceux que renferment es collines d'Ellora. En cet endroit, la montagne, dont le flanc forme un talus de trente ou quarante mètres d'élévation, a été entaillée et déblayée sur une largeur de cinquante mètres et une profondeur de quatre-vingts. Ce travail a produit une vaste cour, ouverte en avant sur la plaine d'Ellora, encaissée des trois autres

côtés entre les immenses murailles verticales taillées dans le roc.

Mais cet espace n'a pas été évidé tout entier; on y a ménagé un énorme bloc de soixante-cinq mètres de long dans lequel on a sculpté avec une patience et une habileté merveilleuses une suite de pagodes et de palais. On a fait là, dans des proportions gigantesques, un travail semblable à celui qu'on pratique dans un morceau de bois dur ou d'ivoire.

Il faut être monté sur le haut de la colline pour se rendre compte de l'ensemble du Keylas. De là on voit que cet édifice ou plutôt ce groupe d'édifices se compose d'abord d'un portail relié de chaque côté à la montagne par une muraille crénelée, puis d'un petit temple carré, enfin d'un temple très grand qui, par sa forme pyramidale, par son architecture compliquée, rappelle les belles pagodes modernes de Bénarès. Ce grand temple, dont le sommet s'élève au niveau de la montagne, c'est-à-dire à une hauteur de quatre-vingt-dix pieds, est flanqué de quatre autres monuments beaucoup plus petits et plus bas. Tous ces divers édifices communiquent entre eux à chacun de leurs étages soit par des escaliers et des passages souterrains, soit par des galeries extérieures.

Le portail qui sert d'entrée est percé de chambres auxquelles on arrive par des escaliers latéraux, et il est surmonté d'une sorte de balcon ou plutôt de tribune. Quand on l'a franchi, on se trouve dans une cour et l'on a devant soi le petit temple : il est précédé de deux éléphants plus grands que nature, placés de chaque côté en face l'un de l'autre; un peu en arrière, se dressent deux obélisques de treize mètres et demi de hauteur, élégamment découpés. Les murs intérieurs de ce temple sont ornés de bas-reliefs, surtout du côté du portail, où l'on voit la déesse Pârvati aux huit bras, assise sur un trône de lotus entre

deux éléphants nains qui lèvent leur trompe au-dessus d'elle comme pour lui rendre hommage. Au centre de la salle supérieure se trouve, sur un piédestal peu élevé, le bœuf sacré Nandi, monture ordinaire de Siva; il a la tête tournée vers la grande pagode.

Celle-ci forme un massif quadrangulaire beaucoup plus long que large, se terminant par un sommet en forme de mitre, qui s'élève, comme nous l'avons dit, à une trentaine de mètres. Sa façade a pour base une rangée d'éléphants jouant le rôle de piliers et auxquels des lions accroupis servent de chapiteaux. Tous ces éléphants, se présentant de face, serrés les uns contre les autres et baissant la tête comme s'ils fléchissaient sous le poids de l'édifice, produisent un effet extraordinaire, d'autant plus qu'un soubassement pareil, c'est-à-dire composé d'éléphants mêlés à des lions, à des tigres, à des animaux fantastiques, règne tout autour de la pagode et se continue le long des quatre chapelles dont elle est flanquée. Au-dessus de ces étranges et colossales cariatides, on aperçoit une suite ininterrompue de bas-reliefs, encadrés dans des compartiments, et représentant des scènes nuptiales empruntées à la légende de Siva, ou bien des épisodes tirés de l'histoire de Vichnou et de la grande lutte de Rama contre le géant de Ceylan. Des troupes de singes et d'ours figurent dans ces batailles. Les combattants sont armés d'arcs et de sabres droits comme ceux dont on se sert encore dans cette partie de l'Inde. On voit des guerriers montés sur des éléphants, d'autres sur des chars traînés par des chevaux. Les figures n'ont en général pas plus de trente centimètres de hauteur, mais leur nombre est incalculable et leur variété indescriptible. Une corniche, une file de colonnettes entre lesquelles sont percées des ouvertures, et au-dessus un entablement découpé à jour, surmontent cette ceinture de bas-reliefs. La déco-

ration intérieure du temple n'est pas moins riche que celle de l'extérieur. La salle principale, beaucoup plus haute que les sanctuaires souterrains que nous avons vus jusqu'ici, a pour soutiens seize piliers et autant de pilastres taillés en forme de figures humaines dont la taille atteint une dizaine de mètres. Des tableaux sculptés, semblables par le style, les proportions et les sujets, à ceux des autres temples brahmaniques d'Ellora, couvrent les murailles. Quant aux petites pagodes ou chapelles qui entourent le grand temple central, chacune d'elles est couronnée par un groupe de dieux, d'hommes et d'animaux étagés en pyramide.

La série des monuments que nous venons de décrire ne constitue pas le Keylas tout entier. Dans les escarpements artificiels qui les enferment de trois côtés sont creusées de nombreuses salles souterraines disposées sur deux et trois étages, les unes dépourvues d'ornements, les autres soutenues par des colonnes d'une richesse extrême et couvertes de sculptures.

Tel est ce prodigieux monument; mais pour bien en sentir toute la grandeur et l'étrangeté, il faut, comme le fait observer Jacquemont, un effort de l'esprit. « Il est nécessaire, dit ce voyageur, de se représenter qu'il a fallu creuser de main d'homme dans le flanc des montagnes cette vaste cour où ces temples s'élèvent et les sculpter dans le roc qui occupait jadis cet espace. On dirait d'abord des temples bâtis, comme le sont tous les édifices humains, de pierres apportées d'ailleurs, taillées séparément et assemblées, et alors leurs dimensions, quoique grandes pour un monument indien, ne le sont pas assez pour frapper un Européen, qui n'y admire que l'excessive originalité et la richesse de leur architecture. Mais quand il vient à observer que toute cette complication de pagodes, de colonnes, de dômes

effilés en mitre qui s'implantent les uns sur les autres et atteignent jusqu'à trente mètres de hauteur au-dessus de l'aire d'où il les contemple; que toute cette bizarre structure n'a pas un joint, et qu'il réfléchit que ce n'est qu'une seule masse de roc sculptée sur place, continue avec la masse même de la montagne, alors le Keylas grandit tout à coup dans l'esprit, qui, au lieu d'un édifice humain, n'y voit plus qu'une sculpture de géants. »

Le même auteur a calculé, d'après des mesures prises par lui-même, que, pour construire le Keylas, on avait dû déblayer plus de cent mille mètres cubes dans le roc vif. « Ce n'est, fait-il remarquer, que la vingtième ou trentième partie de la masse des pyramides d'Égypte, mais dans les pyramides il n'y a que du travail et ici il y a un art prodigieux. Il a fallu une intelligence supérieure pour concevoir une structure si compliquée dans une masse de rocher; mais pour l'en faire sortir avec toute la richesse d'exécution de ses détails et la symétrie correspondante de ses parties, il a fallu un nombre considérable d'ouvriers fort adroits, dirigés, surveillés constamment dans leur travail par des chefs habiles. »

Il importe aussi de constater que la roche de laquelle le Keylas a été dégagé est très cohérente, souvent très dure, et qu'il était impossible de la faire éclater par grandes masses. On a dû l'entamer par les procédés les plus lents et les plus laborieux, à coups de pic ou avec une pointe d'acier et un marteau, comme on l'a fait dans une des grottes du temple d'Indra qui n'a pas été terminée et où les éclats trouvés sur le sol sont en moyenne plus petits que la main. Les cent mille mètres cubes excavés au Keylas ont donc exigé un travail et un temps dont on a peine à se faire une idée.

Les collines d'Ellora recèlent encore dans leurs flancs plu-

sieurs temples souterrains, situés au sud du Keylas; nous citerons seulement celui de *Tine-Tâl*, dont la façade est percée de trois rangées de fenêtres, — au nombre de dix par rangée, — et qui renferme à chaque étage une statue colossale de Bouddha, assise et escortée de deux figures debout également colossales, ainsi que des bas-reliefs reproduisant, dans de nombreux compartiments de la muraille, l'idole principale; le temple de *Dô-Tâl*, qui n'a que deux étages et présente d'ailleurs les mêmes sculptures; la grotte de *Biskerma*, voûtée comme une cathédrale gothique, avec des nervures saillantes rappelant la membrure d'un vaisseau, et où se trouve l'image d'un Bouddha assis sur un large segment de sphère entre ses deux gardiens; enfin le *Dhair-Wara*, grande salle de vingt-cinq mètres de profondeur sur seize de large et entourée de sanctuaires dédiés à la même divinité.

A quelle époque remontent les temples d'Ellora, dont les uns sont incontestablement brahmaniques et les autres bouddhistes? Victor Jacquemont admet qu'ils ont pu être l'œuvre collective de plusieurs sectes contemporaines que les chefs du pays protégeaient également, « sans doute, dit-il, parce que chacune de ces sectes était unie aux autres par un assez grand nombre de croyances et d'institutions communes pour ne former ensemble qu'une seule nation et une seule religion. » Mais quant à déterminer l'âge précis de ces monuments, c'est un problème qui n'a pu être résolu. M. Erskine ne les fait pas remonter au delà de huit cents ans, mais Jacquemont, se fondant sur ce fait que la tradition de l'origine de ces édifices était déjà effacée deux siècles plus tard, lors de l'invasion du Deccan par les Mahométans, puisque leurs historiens n'en font aucune mention, juge cette date beaucoup trop moderne et croit devoir attribuer aux temples d'Ellora la plus haute antiquité.

CHAPITRE XIV

Les Tirthankars géants de Gwalior. — L'idole de Mandar. — Les rochers sculptés de Mahabalipourum. — Le bœuf de Tanjaour. — Le tchoultry de Tremal-Naïk.

En quittant les collines d'Ellora, remontons vers le nord et gagnons la célèbre montagne qui domine la vallée du Chumbul et sur le sommet de laquelle est assise l'antique cité de Gwalior : de nouveaux sujets d'étonnement nous y attendent.

Cette montagne est haute de cent vingt mètres et longue d'environ quatre kilomètres. Depuis le milieu de son sommet aplati jusqu'à son flanc occidental, elle a été fendue perpendiculairement dans toute sa hauteur par une convulsion du sol : il s'est formé ainsi un ravin étroit, profond, resserré entre deux murailles à pic, dans lequel le soleil pénètre à peine et où de nombreuses sources entretiennent une riche végétation. Les sectateurs de la religion djaïna (¹) ont choisi ce ravin, que les Hindous appellent l'Ourwhaï, pour retraite et pour lieu de culte; ils s'y livraient à la méditation, y célébraient leurs mystères; ils y ont sculpté, sur les deux parois du rocher qui enserre la vallée, les images colossales de leurs saints divinisés, les *Tirthankars*, c'est-

(¹) La religion djaïna a de l'analogie avec le bouddhisme. Elle supprime le dieu créateur et considère la nature comme existant éternellement par elle-même. L'âme poursuit ses transmigrations jusqu'à ce qu'elle arrive au repos et au bonheur éternels. La nudité est considérée comme le symbole du dépouillement et de la pureté. — Il paraît établi que le djaïnisme a précédé le bouddhisme, et que ce dernier lui a emprunté une partie de ses doctrines. Les bouddhistes reconnaissent dans Mahavira, dernier Tirthankar djaïna, le précepteur du fondateur de leur religion, Çakya-Mouni.

à-dire les *purs*. « Il serait difficile, dit M. Louis Rousselet, de trouver, même dans l'Inde, un site plus merveilleusement adapté par la nature pour servir de temple à une des religions primitives de l'homme. Aujourd'hui encore, lorsqu'on pénètre dans ce ravin, que les Anglais ont étrangement baptisé la **Vallée heureuse,** on est frappé par l'aspect grandiose de ce temple naturel. Un air froid et humide vous enveloppe, et à travers les branches entrelacées des lianes, on voit se dresser dans l'ombre de mystérieuses figures, aux yeux rougis, aux faces de sphinx. Quelles devaient être les terreurs du néophyte conduit pour la première fois dans ce sanctuaire, contemplant avec un pieux effroi ces immenses autels, ces idoles, ces cavernes d'où jaillissaient d'étranges lumières, alors que l'Européen lui-même, avec son scepticisme, ne peut s'empêcher de tressaillir en pénétrant dans cette mystérieuse vallée ! »

Rien, en effet, n'est plus extraordinaire et plus imposant que ces deux parois perpendiculaires de rocher, hautes de quatre-vingt-dix ou cent pieds, et qui présentent une immense file de personnages sculptés. La paroi de gauche surtout en est couverte sur une longueur de cinq cents pas. Les personnages sont de dimensions variées ; les uns n'ont qu'un pied de hauteur, les autres sont des géants de soixante pieds. Les Tirthankars sont représentés debout, les bras pendants, ou bien assis, les jambes croisées, dans l'attitude méditative habituelle aux Bouddhas. Ils ont le corps entièrement nu, des membres raides et mal proportionnés ; la face large et courte, avec des yeux énormes et des lèvres épaisses, rappelle celle des sphinx de l'Égypte. Le lobe de l'oreille, démesurément allongé, pend jusque sur l'épaule. La tête est coiffée d'une mitre ronde, ornée de petites boules : quelques voyageurs ont vu là, non pas un bonnet, mais une cheve-

lure crépue comme celle des nègres, et ont cru retrouver dans ces idoles le type africain. Chaque statue est placée sur un autel et abritée dans une niche surmontée d'un dais. Un des groupes les plus importants est celui du Tirthankar Adinath, qui passe pour le fondateur de la religion djaïna. Un peu plus loin, on remarque la statue de Parusnath, enfoncée dans une niche profonde et qui atteint soixante pieds de hauteur. On trouve aussi dans le rocher plusieurs chambres carrées, qui servaient sans doute de demeure aux prêtres.

La muraille de droite est moins riche en sculptures, mais elle contient une curieuse caverne : plusieurs arceaux taillés dans le roc en forment l'entrée, et elle renferme trois statues de Tirthankars, hautes de vingt pieds. Il faut, pour y pénétrer, franchir un amas de débris provenant de la façade en partie écroulée.

Tel est l'Ourwhaï, ou plutôt tel il était il y a peu d'années, quand M. Rousselet l'a visité pour la première fois. Depuis (en 1867) le même voyageur, rendant de nouveau visite à cette gorge célèbre, dont la nature et l'art humain avaient contribué à faire une merveille, ne l'a plus reconnue : les beaux arbres avaient été abattus ; les statues, qui dataient, les unes de douze et de quinze cents ans, les autres de plus de deux mille, volaient en éclats sous la pioche des terrassiers ; le ravin se remplissait de décombres. C'étaient les Anglais qui, violant sans scrupule l'asile doublement sacré d'un art et d'une religion antiques, étaient en train de construire une route dans cette partie de la montagne.

Mais l'Ourwhaï ne renfermait pas tous les monuments intéressants qui ont fait la célébrité de Gwalior. Sur la face sud-est de la même montagne, on trouve une paroi de rocher taillée perpendiculairement, longue d'environ deux cents pas, et qui présente des excavations et des sculptures non moins remar-

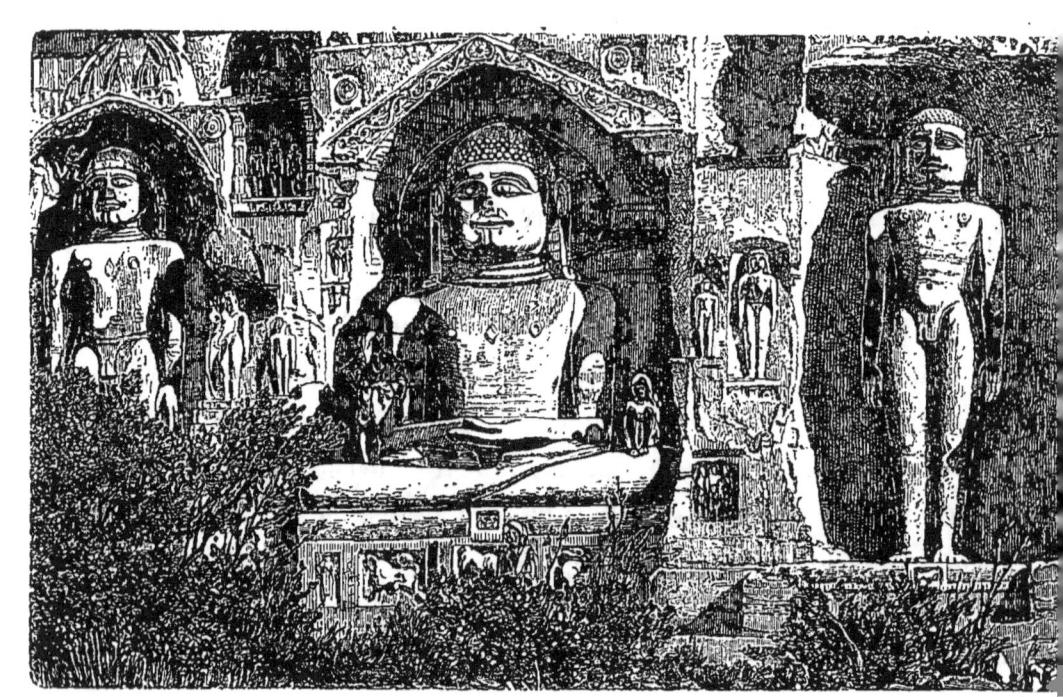

Colosses de l'Ourwhaï.

quables. Celle de ces excavations que l'on rencontre la première en longeant le talus de gauche à droite est une large niche fermée en avant par un mur peu élevé et percé de portes ; au fond, on aperçoit neuf statues de Tirthankars, qui n'ont pas moins de trente pieds de hauteur, mais qui sont privées de leurs têtes ; on dit qu'elles ont été mutilées ainsi par les musulmans. De là on passe dans une petite salle occupée par une idole accroupie, et dont une porte intérieure donne sur un étang s'enfonçant dans la profondeur de la montagne. En suivant un trottoir de pierre qui borde l'étang, on arrive dans une chambre plus grande qui contient aussi une statue assise, entourée d'ornements sculptés ; cette statue, image d'Adinath, mesure trente-cinq pieds de hauteur ; le coussin sur lequel elle repose porte une longue inscription ; d'une fenêtre à pilastres percée au sommet de la façade, un jet de lumière tombe sur la face de l'idole. Un peu plus loin, dans une vaste niche, s'alignent neuf colosses debout, surmontés chacun d'un dais de pierre richement sculpté. Puis vient une suite d'excavations, — on n'en compte pas moins de douze, — dont chacune abrite, comme les précédentes, une ou plusieurs statues colossales ; la taille de la plupart de ces statues varie entre vingt et trente pieds ; M. Rousselet en cite une dont la figure, exactement mesurée par lui-même, atteint deux mètres de haut. Quelques-unes ont la tête entourée d'une auréole de serpents ; d'autres portent sur le sommet de la mitre dont elles sont coiffées une branche divisée en trois rameaux, représentation de l'arbre de la science, que l'on retrouve parmi les symboles mystiques des bouddhistes. Les rares voyageurs qui ont visité ces curieux monuments du côté sud-est du Gwalior, peu connus même des habitants du pays, ont été surpris de leur état de conservation ; la pierre, les couleurs mêmes dont elle est parfois enduite, sont

presque intactes ; on donnerait à peine deux ou trois siècles d'existence à ces sculptures dont plusieurs en ont jusqu'à dix-huit et vingt.

De Gwalior, dont nous n'épuiserons pas les trésors archéologiques, de peur de lasser l'attention du lecteur, transportons-nous à quelques lieues au sud de Bhâgulpore, l'ancienne Tchampa, située sur la rive droite du Gange. Là se dresse un pic isolé, escarpé, haut de deux cents mètres, auquel les indigènes donnent le nom de mont Mandar ; en approchant de sa base, on trouve de nombreux fragments de sculptures épars sur le sol, des colonnes renversées et brisées autour d'un petit étang à demi desséché, et l'on en conclut que cet endroit, aujourd'hui complètemement désert, devait être autrefois habité, ou du moins fréquenté, comme lieu de culte, par des prêtres et par des pèlerins. Un escalier, taillé dans le roc, vous invite à gravir la montagne ; arrivé à la hauteur d'une centaine de mètres, c'est-à-dire à la moitié de la hauteur totale du pic, on se trouve en présence d'une tête colossale sculptée dans le rocher et encadrée dans une sorte de niche. Cette figure, assez informe, a de six à sept mètres de haut. Elle repose sur une base en forme d'estrade, et elle est couronnée d'un diadème découpé en grossiers festons. On ignore absolument et la date et la signification de cette idole, aujourd'hui abandonnée. M. Rousselet, qui l'a vue, raconte que, curieux d'en connaître l'origine, il a consulté le livre de l'ancien voyageur chinois Hiouen-Thsang, et qu'il y a trouvé la légende suivante recueillie par le naïf, mais consciencieux pèlerin : Un jour, un pâtre pénétra dans une des cavernes de la montagne, et il y découvrit des fruits merveilleux qu'il déroba ; comme il se préparait à sortir, il aperçut un Génie qui gardait l'entrée de la caverne, et, pour cacher son larcin, il se hâta d'avaler les

fruits ; aussitôt son corps grandit, grandit démesurément, jusqu'à remplir toute l'ouverture de la caverne. « Par la suite des temps, dit Hiouen-Thsang, il s'est changé peu à peu en pierre,

L'Idole de Mandar.

mais il a conservé la forme humaine. Cette pierre existe encore aujourd'hui. » M. Rousselet n'hésite pas à penser que cette légende s'applique à l'idole de Mandar, dont l'antiquité remonte-

rait ainsi aux premiers siècles de notre ère, peut-être même à des temps encore plus reculés, puisque déjà au septième siècle son origine était tombée dans l'oubli.

La partie méridionale de l'Hindoustan abonde aussi en rochers sculptés. Nous ne pouvons passer sous silence ceux qui avoisinent le bourg dévasté de Sadras, sur la côte de Coromandel, et qui, par leur nombre et leur variété, ici formant des pagodes richement ciselées, là représentant, quelquefois dans des proportions gigantesques, les diverses divinités du panthéon hindou, font naître dans l'esprit l'idée d'une antique ville pétrifiée. Nous devons mentionner surtout les curieux rochers de Mahabalipourum, situés un peu plus au nord sur la même côte, et à un quart de mille de la mer : le plus grand de ces rochers a de quatre-vingt-dix à cent pieds de longueur, et sa surface entière est un vaste bas-relief. Deux éléphants, d'une exécution irréprochable, figurent dans cet étonnant tableau. L'un, le plus grand, a, d'après l'*Oriental annual,* soixante-dix pieds deux pouces anglais de longueur ; l'autre, qui est une femelle, est un peu plus petit et placé en arrière. Entre leurs jambes on voit plusieurs petits folâtrant ensemble. « On ne peut, — dit le journal anglais que nous venons de nommer, — contempler sans admiration les poses aisées, naturelles, animées, et l'effet saisissant de ce groupe colossal. Il y règne un air de vie, de vérité, une harmonie, qui font que ce chef-d'œuvre est à la nature animale ce que les statues antiques sont à la nature humaine ; c'est, en un mot, une œuvre sans égale. » M. Ed. de Warren, qui a longtemps séjourné dans l'Inde au service de l'armée anglaise et qui a vu ce bas-relief ainsi que les autres sculptures de Mahabalipourum, n'éprouve pas un moindre enthousiasme, et il s'écrie : « C'est littéralement à chaque pas qu'on reste confondu devant ces

preuves de la perfection où les arts s'étaient élevés dans ces contrées lointaines, à des époques antérieures de bien des siècles à la civilisation de l'Europe et quand nos ancêtres vivaient presque à l'état de nature dans nos forêts encore vierges. »

Quittons les montagnes et les rochers sculptés sur place pour aborder quelques statues formées de blocs de pierre rapportés, et qui, par leur valeur artistique ou leur caractère original, aussi bien que par leurs dimensions, méritent notre examen. L'une est un bœuf colossal que nous offre la principale pagode de la ville de Tanjaour. On sait que le bœuf et la vache sont considérés dans l'Inde, ainsi qu'ils l'étaient en Égypte, comme des animaux sacrés; les Hindous voient en eux le symbole de la fécondité de la terre; le lait et le beurre fournis par la vache, précieux aliments de l'homme, passent aussi pour des offrandes agréables aux dieux; peut-être, d'ailleurs, selon l'observation de M. F. Lenormant, cet animal, avec son attitude tranquille, majestueuse, et, en apparence, pensive, a-t-il été adopté par les brahmanes comme un emblème de la vie de paix, de gravité et de méditation dont leur loi religieuse leur fait une obligation. La grande pagode de Tanjaour étant dédiée à Siva, et le bœuf étant, sous le nom de Boswa-Nandi, la monture de cette divinité, on comprend la présence de l'image vénérée à l'entrée de l'enceinte qui entoure le temple. L'animal sacré est taillé dans un énorme bloc de porphyre brun; sa couleur est absolument celle du bronze. Il a treize pieds anglais de hauteur et seize de longueur, depuis le poitrail jusqu'à l'extrémité de la croupe; la grosseur du corps, au niveau du poitrail et du cou, mesure vingt-six pieds. On évalue son poids à deux cents milliers, et il a dû être transporté à la place qu'il occupe d'une carrière éloignée de plus de trente lieues, ce qui fait que les Hindous, plutôt que de croire à la réa-

lité d'une opération aussi difficile, préfèrent lui attribuer une origine miraculeuse.

Dans les jours de fête, les prêtres et la foule des dévots se réunissent autour de cette idole, lui suspendent au cou des guirlandes et des couronnes, l'enduisent de différentes couleurs, et principalement de fiente de vache délayée dans de l'eau, matière douée, dans l'esprit des croyants, d'une vertu purificatrice. Langlès raconte que, suivant une tradition répandue à Tanjaour, la pluie ou la sécheresse, l'abondance ou la disette de l'année, dépendent de la bienveillance ou de la colère du bœuf sacré. On prétend aussi que toutes les nuits il se lève, quitte son piédestal et se promène autour de la pagode, et, soit pour constater le miracle, soit pour éclairer le dieu dans sa promenade nocturne, on dispose autour de lui un grand nombre de lampes ou bien on allume des tas de fiente de vache desséchée.

Les statues qui décorent le *tchoultry* ou hospice de Tremal-Naïk, dans la ville de Madhourah, sont également dignes d'attention. Ce tchoultry, quoique abandonné et déjà ruiné, est moderne; il date seulement du dix-septième siècle. Il est compris, avec un palais et une pagode, dans une forteresse dont l'enceinte est si vaste qu'on ne peut en faire le tour en moins de deux heures. Le radjah dont ce monument porte le nom, Tremal-Naïk, le construisit en 1623 dans une intention pieuse; il s'engagea, au cas où les brahmanes lui céderaient l'idole de la pagode pour la loger dans le tchoultry qu'il se proposait de bâtir, à faire de cet hospice le plus bel édifice du monde : les brahmanes acceptèrent le contrat, et le monarque n'épargna rien pour tenir sa promesse. Il consacra à la construction du tchoultry vingt-deux années de travaux et dépensa plus de vingt-quatre millions de francs, bien que chaque village du royaume fût obligé de fournir

gratuitement un nombre d'ouvriers proportionné à celui de ses habitants.

La sculpture entre pour beaucoup dans la magnificence de ce monument, qui forme un parallélogramme très allongé, et qui est tout entier en granit gris. Le toit plat, plus élevé vers le milieu dans quelques parties, est supporté par cent vingt-quatre piliers, disposés sur quatre rangs. Chacun de ces piliers, formé d'un seul bloc de pierre, sauf le chapiteau, est couvert de figures sculptées, empruntées à la légende sacrée des Hindous ou bien à l'histoire, plus ou moins authentique, de la famille du fondateur du monument. Sur l'un deux, par exemple, on voit une curieuse image de la trinité indienne, exprimée par trois corps distincts soutenus sur une seule jambe. Une autre face du même pilier présente un groupe bizarre d'animaux, dans le bas un éléphant, et au-dessus deux monstres fantastiques, dont l'un, colossal, a un corps de cheval avec une trompe d'éléphant.

Sur un autre pilier, le second à droite, Tremal-Naïk est représenté, dans des proportions gigantesques, avec ses quatre femmes, aussi grandes que nature. Au-dessus, on aperçoit d'autres statues de femmes, beaucoup plus petites, destinées sans doute à rappeler le nombreux harem du prince. On peut remarquer qu'une des quatre femmes principales porte un sillon sur la cuisse : c'est, paraît-il, la marque d'une blessure qu'elle reçut de son époux. Un jour que celui-ci lui montrait avec orgueil le magnifique édifice qu'il venait d'élever, au lieu de l'admirer, elle le compara dédaigneusement à l'écurie de son père; le monarque irrité tira son poignard et l'en frappa à la cuisse.

Un troisième pilier nous montre un ancien souverain de Madhourah, le radjah Pandi, accompagné des étranges serviteurs que lui prête la légende. On raconte que ce prince, étant un jour

à la chasse dans une forêt, rencontra une troupe de sangliers, et tua le père et la mère. Un dieu, sollicité par sa femme, qui se prit de pitié pour les petits, privés de leurs parents et condamnés à mourir de faim, se métamorphosa en truie, et allaita les marcassins. Ceux-ci, par la vertu du lait divin, devinrent des êtres raisonnables; ils acquirent même un corps humain, mais ils conservèrent la tête du sanglier. Cette difformité n'empêcha pas le roi de les admettre dans son palais, où ils remplirent avec succès les fonctions d'huissiers de la chambre.

Un autre monarque, Abitche Pandi, dresse sa taille, également colossale, contre un quatrième pilier, et les figures qui l'entourent rappellent un épisode fabuleux de sa vie. Ce prince avait voué une dévotion particulière au dieu Tchaka-Linga, qui se plaisait à opérer, sous la forme d'un pandara, des métamorphoses miraculeuses : il vieillissait les jeunes, rajeunissait les vieux, rendait l'ouïe aux sourds, la vue aux aveugles, déplaçait les rochers et les arbres. Un jour, Abitche Pandi rencontra le pandara et lui demanda un miracle qui attestât son pouvoir divin : le dieu changea aussitôt une pierre en un gros éléphant qui vint manger une canne à sucre dans la main du radjah.

Les autres piliers sont décorés de sujets analogues, et toutes ces sculptures différentes, disposées symétriquement et maintenues par leurs proportions dans une certaine unité, loin d'offenser le regard, ne font qu'ajouter à la magnificence de l'aspect général.

CHAPITRE XV

La grotte de Doumballa et le grand Bouddha couché. — Les idoles monstrueuses du culte et des fêtes brahmaniques.

L'île de Ceylan, où le bouddhisme s'est établi il y a plus de vingt siècles, et où cette religion, expulsée de l'Hindoustan par le brahmanisme, subsiste encore aujourd'hui, possède des temples et des statues célèbres par leur beauté et par leur grandeur. Ce n'est pas dans les villes de la côte, occupées et transformées par les Européens, que l'on rencontre ces monuments ; on les trouve dans l'intérieur de l'île, au sein des régions montagneuses et boisées de l'ancien royaume de Kandy. Il existait autrefois, à Abhayaguiri, une pagode dont la coupole était plus élevée que le dôme de Saint-Paul à Londres ; quoique dégradée par les siècles, elle a maintenant encore deux cent trente pieds de hauteur. Sur la façade de la plupart de ces temples, de chaque côte de la porte, se dressent des statues de pierre, raides et solennelles, comme pour en défendre l'entrée aux profanes ; au fond du sanctuaire obscur, on aperçoit, à la lueur de quelques lampes, une colossale image de Bouddha, toute dorée, quelquefois couchée, le plus souvent assise les jambes croisées et ayant l'air de méditer, ou bien levant la main à la manière du maître qui enseigne.

Les montagnes de Ceylan recèlent aussi de curieux temples souterrains, comparables à ceux d'Ellora et d'Éléphanta. Le plus

célèbre est celui de Doumballa, creusé dans un rocher haut de quatre cents pieds. Il se compose de deux salles, dont l'une n'a pas moins de cent soixante-douze pieds de long sur soixante-quinze de large; sa hauteur est, à l'entrée, de vingt et un pieds, mais elle va en diminuant à mesure qu'on se rapproche du fond. Quand on pénètre dans cette grotte, on respire un air frais comme celui d'une cave, mais lourd, suffocant et qui semble ne s'être pas renouvelé depuis des siècles. Au milieu, on distingue, dans une obscurité que la flamme vacillante des torches ne dissipe qu'à demi, une gigantesque statue de Bouddha couchée sur un lit. Cette statue a quarante-sept pieds de longueur. Le corps du dieu, le lit et l'oreiller sur lequel il repose, sont d'un seul morceau. Il est impossible, dit un voyageur, de ne pas ressentir une profonde impression en présence de ce géant endormi, accueillant avec un placide sourire les pygmées qui viennent troubler son repos séculaire.

On serait tenté de croire que les bouddhistes de Ceylan attribuaient et attribuent encore à la personne de Gôtama-Bouddha (ou Çakya-Mouni) les dimensions colossales qu'ils ont données à son image, car ils ont conservé et ils vénèrent comme une relique une dent qu'ils prétendent lui avoir appartenu, et qui n'a pas moins de cinquante-quatre millimètres de longueur sur vingt-sept de diamètre.

Cette dent a son histoire ou plutôt sa légende. Quand Gôtama-Bouddha fut mort dans l'Inde, à l'âge de quatre-vingt-un ans, et que ses restes eurent été consumés sur un bûcher, un de ses disciples retira la dent des cendres et la porta dans le royaume de Kalinga, où pendant plusieurs siècles elle opéra des miracles. Aussi devint-elle l'objet de la convoitise de plusieurs rois du pays, qui se la disputèrent. Dans une de ces guerres, les

ennemis du culte de Bouddha s'emparèrent du précieux talisman, et l'enfouirent au fond d'une fosse qu'ils comblèrent de terre : la dent merveilleuse se fraya elle-même une issue souterraine et reparut au jour. Une autre fois, jetée dans une mare croupissante, elle la changea aussitôt en un lac aux eaux limpides et couvertes de fleurs de lotus. Les ennemis de la relique la reprirent de nouveau et voulurent la broyer sur une enclume de fer, mais elle s'enfonça dans l'enclume, d'où les prières d'un bouddhiste zélé purent seules la faire sortir. Enfin, comme elle était devenue encore la cause d'une guerre, la fille du roi dont on assiégeait la capitale cacha le trésor dans ses cheveux, s'évada de la ville et s'embarqua pour Ceylan, où elle remit entre les mains du roi de cette île, l'an 309 de notre ère, l'objet sacré de tant de poursuites. Depuis lors, la dent de Bouddha est déposée dans la chapelle d'un temple attenant à l'ancien palais des rois de Kandy. Là, sur une table d'argent couverte de brocart, se trouve un coffre d'argent doré, dont la forme élevée rappelle celle d'une pagode. Ce coffre, haut de plus d'un mètre, en contient cinq autres de même forme et en or massif; le cinquième et le sixième sont, de plus, incrustés de rubis et d'autres pierres précieuses; le sixième, par conséquent le plus petit, renferme la dent.

En outre, les Singhalais croient posséder une empreinte du pied de Bouddha, et cette empreinte a près de deux mètres de long : c'est une cavité que l'on observe sur le sommet du pic d'Adam, à sept mille quatre cent vingt pieds au-dessus du niveau de la mer, lieu où il est admis que le Bouddha, après ses neuf cent quatre-vingt-dix-neuf métamorphoses, s'est élancé vers les régions célestes. Avant les bouddhistes, les brahmanes avaient considéré la même cavité comme la trace du pied de Vichnou; depuis, les étrangers établis à Ceylan, et qui ont placé

dans cette belle île le paradis terrestre, n'ont pas manqué de s'approprier à leur tour l'empreinte sacrée et d'y voir le dernier vestige des pas d'Adam avant sa chute.

La grotte de Doumballa renferme d'autres images de Bouddha, une cinquantaine environ, plus grandes que nature, mais qui n'attirent guère les yeux du visiteur, tout occupé de l'imposant colosse que nous avons décrit.

Nous ne quitterons pas l'Inde sans parler de ces idoles, monstrueuses par leurs formes et par leurs dimensions, dont le culte donne lieu actuellement encore, parmi la population hindoue, à de si étranges cérémonies. Les images informes et colossales de Djaggernâte (un des noms de Siva), de son frère et de sa sœur, sont au premier rang parmi les plus vénérées; on les fête dans la ville de Puri, située sur la côte de la province d'Orissa, avec une pompe extraordinaire. Un temple magnifique, enfermé dans une enceinte de six cent vingt pieds de long sur six cents de large, et dont la porte principale est flanquée de lions gigantesques, sert de demeure aux idoles. Ce temple se compose de nombreux bâtiments; les plus importants sont deux hautes pyramides, s'élevant l'une en avant, l'autre en arrière; dans l'intervalle se trouvent un troisième monument, également pyramidal, mais plus petit, et plusieurs autres, plus bas encore, terminés par des plates-formes ou par des dômes. La pyramide antérieure a cinq étages; la postérieure, qui la domine de beaucoup et qui est le vrai temple, en a onze. La hauteur de cette dernière est de deux cents pieds, et sa plus grande largeur seulement de quarante-cinq. Ces deux pyramides sont couvertes, sur les quatre faces, depuis la base jusqu'au sommet, de figures sculptées, assises ou debout, représentant des dieux, des déesses, des génies de la religion de Brahma. Tout l'édifice d'ailleurs, à

Idoles de Djaggernâte dans le temple de Puri.

l'intérieur comme à l'extérieur, est décoré d'une multitude de personnages et d'animaux sacrés; de quelque côté que le regard se porte, c'est un fourmillement d'éléphants, de griffons, de monstres de toute espèce.

L'idole de Djaggernâte, ainsi que celles du frère et de la sœur de ce dieu, sont déposées dans la pyramide la plus haute, où elles reposent sur une vaste plate-forme de marbre. Elles consistent en trois lourds morceaux de bois grossièrement équarris; des traits grimaçants, de gros yeux ronds, un nez pointu comme un bec d'oiseau, forment le visage, peint de couleurs criardes; on ne peut rien imaginer de plus hideusement grotesque.

Ces colossales et affreuses poupées sont l'objet des soins les plus attentifs. Djaggernâte a toute une armée de prêtres et d'officiers attachés au service de sa personne; on en compte environ six cent quarante. L'un lui fait son lit, l'autre le réveille chaque matin; celui-ci lui présente un cure-dents et de l'eau pour se rincer la bouche; d'autres lui peignent les yeux, lui offrent son repas, lavent son linge, tiennent l'inventaire de ses robes, lui portent son ombrelle, viennent le prévenir de l'heure où commence l'adoration. Cent vingt prêtresses danseuses forment un corps de ballet pour l'amuser. On conçoit que, pour un si grand dieu, pour sa famille et pour sa maison, il faille une nourriture abondante : quatre cents familles de cuisiniers sont employées à y pourvoir. En somme, on évalue à trois mille le nombre des prêtres de Djaggernâte.

Douze fêtes sont célébrées chaque année à Puri en son honneur. Celle qui attire le plus grand nombre de fidèles est la fête des Chars, le *Roth Jattra*. Ce jour-là, les trois idoles sortent de leur sanctuaire, et, traînées sur des chars, vont se faire adorer dans le temple de Gondicha, à deux milles de distance.

Ces chars sont des machines énormes, imposantes de loin par leur masse et d'une apparente magnificence, grâce aux brillantes couleurs des dais qui les surmontent et qui sont bariolés de raies rouges, vertes, jaunes, mais en réalité fabriqués grossièrement et décorés sans goût. Celui qui est destiné à Djaggernàte lui-même a quarante-cinq pieds de hauteur, et il repose sur seize roues de sept pieds de diamètre. Les deux autres chars sont un peu moins hauts. Tous trois, dit le missionnaire Lacroix, à qui nous empruntons ces renseignements, « sont environnés d'une galerie de huit pieds de large, où trépignent des prêtres en délire qui provoquent par leurs gestes violents et par leurs harangues les transports de la multitude et reçoivent les offrandes qu'on leur jette de tous côtés. »

« Au jour marqué, raconte le même voyageur, après des prières et des cérémonies diverses, on fait sortir les dieux de leur temple d'une manière qui, certes, est peu en rapport avec eur prétendue dignité. L'idole sœur est portée à force de bras, mais c'est avec des cordes attachées à leur cou que l'on voit apparaître, à la porte des Lions, Djaggernàte et son frère. Pendant qu'une partie de ces prêtres tirent les cordes, d'autres cherchent à maintenir les lourdes divinités debout ou les poussent par derrière d'une façon si impertinente et avec des gestes si comiques, qu'on dirait que leur unique but est de divertir les spectateurs.

» Après mainte aventure, les idoles arrivent à leurs chars. Ici nouveaux labeurs : les chars sont hauts et il faut y monter; une sorte de pont de planches, qui, du sommet des chars, descend à terre, favorise l'ascension des divinités. On les tire, on les pousse, on s'évertue, et bientôt elles sont placées sur leur trône. »

Alors on complète leur toilette; après leur avoir adapté des pieds, des mains et des oreilles d'or, on les pare d'une écharpe écarlate. Cependant les nombreuses bandes de villageois, qui sont venus pour aider les habitants de Puri à traîner les dieux et qui bivouaquent sous des tentes aux abords du temple, se tiennent prêts; au signal donné, ils se précipitent sur les énormes câbles attachés aux trois chars; la foule imite leur exemple, et, bientôt ébranlées par les efforts réunis de ces immenses attelages humains, les lourdes machines se mettent en marche.

« La joie frénétique qui éclate sur tous les visages, dit M. Lacroix, l'aspect des maisons, des temples, des arbres, des rues où fourmillent des multitudes enthousiastes, le bruit de mille tamtams, le craquement des chars, les cris éclatants qui s'élèvent incessamment au milieu du tonnerre continu de la fête, le radjah, son resplendissant appareil, ses ombrelles sacrées, ses larges éventails, son imposante garde du corps, les dix éléphants de l'idole aux clochettes retentissantes, à la housse écarlate parsemée de paillettes d'or, les prêtres à l'œil hagard, aux gestes forcenés, qui hurlent et chantent sur les galeries des chars, le pas pesant et uniforme d'une multitude qui se fraye un passage à travers d'autres multitudes; tout ce vacarme, toute cette pompe et toutes ces misères, tout l'ensemble enfin de cette étrange scène ébranle l'âme et fait sur elle une impression qu'on ne saurait décrire. »

Autrefois cette fête ne se terminait jamais sans que plusieurs des assistants, exaltés par le fanatisme, se fissent volontairement écraser sous les roues du char de Djaggernate. Ces horribles sacrifices n'ont plus lieu aujourd'hui; l'autorité anglaise les a interdits. Toutefois, le Roth Jattra n'a pas cessé d'être fatal à un trop grand nombre de ces malheureux pèlerins qui, encou-

ragés par des prêtres missionnaires et croyant accomplir une œuvre méritoire, se rendent par milliers à Puri des provinces les plus éloignées et périssent en route de fatigue, de chaleur ou de faim.

Une autre fête qui n'attire pas une moindre affluence de spectateurs, et dans laquelle de colossales idoles jouent aussi un grand rôle, est celle qui porte le nom de *Ramlaïla*; elle se célèbre tous les ans, au mois d'octobre, à Hyderabad, la ville la plus peuplée de l'Inde méridionale. Cette cérémonie consiste dans une représentation grandiose et grotesque à la fois du drame religieux qui fait en partie le sujet de la célèbre épopée nationale, le Ramayana : Rama, — l'une des incarnations de Vichnou, — allant avec son frère Luckmann combattre Ravana, roi de Ceylan, qui lui a ravi son épouse Sita, et finissant par reconquérir celle-ci, après avoir défait et tué son ennemi, avec l'assistance d'une armée de singes commandée par Hanouman.

Les préparatifs de cette fête guerrière durent plusieurs semaines. On construit d'abord une enceinte, représentant le fort que Rama et Luckmann doivent assiéger. Puis divers colosses, images des dieux qui vont se livrer bataille, sont successivement amenés sur d'énormes chariots traînés par la foule et prennent place les uns dans l'enceinte, les autres au dehors. Ces colosses sont accompagnés de leurs troupes, c'est-à-dire de bizarres figures d'animaux, chevaux ou éléphants, fabriqués en terre glaise et en paille, et contenant de la poudre dont l'explosion doit les faire sauter. Enfin arrive le terrible Ravana, sous la forme d'un géant de trente ou quarante pieds de hauteur; c'est aussi un mannequin renfermant à l'intérieur un système compliqué de feux d'artifice. On n'a rien négligé pour rendre ce monstre aussi effroyable que possible : il a huit ou neuf têtes, une quantité de bras

et de mains brandissant toutes sortes d'armes plus formidables les unes que les autres. Pendant ces apprêts, la plaine s'est remplie de spectateurs, et l'on entend de tous côtés, jour et nuit, l'explosion des pétards mêlée aux sons effrayants des trompes et des tamtams. « On dirait, — dit l'auteur de *l'Inde anglaise*, M. Ed. de Warren, — un camp de cent mille Bohémiens. Aussi loin que la vue peut s'étendre, ce ne sont que tentes, que banderoles, que voitures de toute espèce, que groupes aux mille couleurs, aux mille costumes, aux armes de toutes les époques, la lance, le bouclier, la cotte de mailles, le fusil à mèche, le tromblon. Tout ce monde s'agite, gesticule, rit, fume, chante et crie. C'est une mer mouvante de têtes d'hommes et d'animaux. »

Quand tout est prêt, la guerre commence; la fusillade retentit et elle continue pendant plusieurs jours ; Rama et Luckmann, ou plutôt les bandes qui se sont mises de leur parti, attaquent Ravana avec acharnement, mais ils sont constamment repoussés jusqu'au dernier jour de la fête, où le général Hanouman vient à leur aide avec son armée de singes pour enlever la forteresse. Cette armée de singes est représentée par quelques centaines de masques, portant de longues queues, plus hideux les uns que les autres, et qui cabriolent, hurlent, miaulent, glapissent comme des démons. Le dernier acte de cette féerie guerrière a lieu quand le soir est venu. Le fort est pris d'assaut; les chevaux et les éléphants s'embrasent, à la grande joie de la multitude; puis, « au plus fort de la fusillade, dit M. de Warren, le feu se communique au géant principal, à Ravana lui-même, qui saute en l'air avec une explosion épouvantable. Un nombre prodigieux de feux d'artifice, les plus admirables du monde, s'échappent simultanément de tout son corps; ses têtes, ses

bras, ses armes, retombent avec fracas dans toutes les directions, et dans l'épaisse fumée qui enveloppe tous les objets et au milieu de laquelle le fort disparaît, on ne distingue plus que les effrayantes figures des idoles rendues plus horribles encore par l'obscurité et les sombres lueurs qui les entourent : c'est une de ces scènes qui frappent vivement l'imagination, qu'il est impossible de décrire, et qui cependant ne s'effacent jamais de la mémoire. »

CHAPITRE XVI

Les pagodes de Bangkok. — Un Bouddha de cinquante mètres. — La chaussée des géants à Angcor. — Le temple de Boro-Boudor.

C'est encore à la religion, et à la religion de Bouddha, adoré, comme à Ceylan, sous le nom de Gôtâma, que sont dus les monuments et les statues les plus remarquables qui frappent l'attention du voyageur dans l'Indo-Chine. Il est impossible de se faire une idée de la beauté ou plutôt de la magnificence des pagodes de Bangkok, la capitale du royaume de Siam. Telles de ces pagodes ont coûté jusqu'à deux cents quintaux d'argent, c'est-à-dire plus de quarante millions de francs, et l'on en compte onze dans l'enceinte de la ville et une vingtaine au dehors. Chacune d'elles — nous parlons des plus grandes — n'est pas seulement un temple renfermant la statue du dieu, c'est un assemblage d'édifices divers, c'est une sorte de monastère dans lequel habitent des prêtres au nombre de quatre ou cinq cents avec un millier d'enfants employés au service du culte. Une pagode royale, d'après la description de Mgr Pallegoix, consiste en un grand parc contenant une vingtaine de belvédères de forme chinoise ; plusieurs grandes salles dont une destinée à la prédication ; deux temples magnifiques, l'un pour l'idole de Bouddha, l'autre pour les exercices religieux des bonzes ; deux ou trois cents petites maisons construites en briques et en bois, habitations des prêtres ; des jardins et des étangs ; une douzaine de pyramides revêtues de porcelaine et dont quelques-unes ont

deux ou trois cents pieds de hauteur; des mâts de pavillon surmontés d'un cygne doré avec un étendard découpé en forme de crocodile; enfin des statues de granit ou de marbre venant de la Chine.

La plus belle pagode de Bangkok est celle de Wat-Chang; elle s'élève, en dehors de l'enceinte du palais du roi, sur la rive droite du Ménam. De loin elle apparaît comme une agglomération de clochetons inégaux, de belvédères, de kiosques, de terrasses, émergeant d'un sombre massif de verdure, car elle est entourée d'un bois touffu. La première impression que l'on éprouve en abordant ses murs est peu favorable; on y voit des rangées de maisonnettes presque en ruine formant des ruelles malpropres où circulent des hommes en robe jaune, à l'air indolent et abruti, à l'aspect misérable, et une foule d'enfants déguenillés. Mais quand on a monté quelques marches, on se trouve sur une terrasse de marbre et l'on aperçoit, au milieu d'une foule de flèches et de toits pointus, une magnifique pyramide qui s'élève à plus de deux cents pieds. Cette pyramide, d'après M. de Beauvoir, qui l'a décrite dans son *Voyage autour du monde*, est formée, à la base, d'un tronc de cône à cent cinquante gradins; puis elle devient une tour sexagonale percée de lucarnes reposant chacune sur trois trompes d'éléphant; au-dessus d'une couronne de tourelles s'élance un gracieux clocher dont le sommet s'arrondit en coupole; ce clocher est encore surmonté d'une flèche de bronze doré qui s'épanouit dans les airs en une vingtaine de branches torses : aux rayons du soleil, le tout forme une seule masse scintillante; l'émail des faïences, les milliers de rosaces vernissées qui se détachent sur l'albâtre, flamboient; on est ébloui, émerveillé, on se croit transporté dans les régions fantastiques du rêve.

Quand on pénètre dans l'intérieur de ce monument, on y voit, entre les colonnades concentriques qui le soutiennent, des centaines d'autels ornés d'une multitude de petites statues de Bouddha en or, en argent, en cuivre, en porphyre. La grande statue du dieu réside dans un autre temple, situé à gauche du précédent et dont le toit, composé de cinq étages, est revêtu de tuiles bleues, vertes et jaunes. Une immense porte à deux battants, toute en laque incrustée de nacre, s'ouvre au milieu de la façade et laisse voir un colossal Bouddha en maçonnerie enluminée. Assis, les jambes croisées, sur un siège de quinze mètres de haut, coiffé d'une mitre, avec d'énormes yeux blancs qui donnent à sa large face une solennité effrayante, il a lui-même une douzaine de mètres. Le sommet de sa tête se trouve donc à vingt-sept mètres au-dessus du sol. Aux pieds de la divinité sont étalées des coupes de bronze où brûle l'encens, des corbeilles remplies de fruits et une quantité de statuettes, deux ou trois cents peut-être, rangées en bataille sur cinq rangs. Des bas-reliefs, représentant les diverses tortures de l'enfer bouddhiste, et des peintures, décorent les murailles.

Une autre pagode, sur la rive gauche du fleuve, renferme un Bouddha plus gigantesque encore. C'est celle de Xétuphon. Dans une immense salle, entourée de colonnes de bois de teck, le dieu est couché tout de son long ; il mesure cinquante mètres depuis l'épaule jusqu'aux pieds. Cet énorme corps, construit en maçonnerie, est entièrement doré. Il est couché sur le flanc droit ; sa tête, qui est à environ vingt-cinq mètres du plancher, s'appuie sur le bras droit replié ; le bras gauche est étendu le long de la cuisse. Ses yeux sont en argent, ses lèvres en émail rose ; une couronne d'or rouge entoure son front. Une longue estrade, ou plutôt une terrasse, dorée et ornée de sculp-

tures, lui sert de lit. M. de Beauvoir, à qui nous empruntons ces détails, ajoute : « Nous avons l'air de Lilliputiens autour de Gulliver, et quand nous essayons de grimper sur lui, nous disparaissons tout entiers dans ses narines ; un seul de ses ongles est plus haut que nous. Nous demeurons confondus devant cette construction de Titans, dont l'architecture n'aura pu être payée que par les trésors d'un Crésus. Jamais culte n'a vu un pareil déploiement de richesses, car ce revêtement gigantesque de l'or le plus pur vaut des milliards : chaque feuille plaquée, et il en a fallu des milliers, est de près de deux pieds carrés et pèse, nous dit-on, quatre cent cinquante onces d'or. » Un jour mystérieux, crépusculaire, tamisé par d'antiques vitraux, vient se jouer sur les nappes du précieux métal, donne aux colonnes de teck des proportions fantastiques et fait des parois du temple couvertes de mosaïques multicolores un firmament parsemé d'étoiles brillantes. Ce lieu a quelque chose de surnaturel. Tant de grandeur, de luxe, d'étrangeté, produit sur le visiteur une impression ineffaçable.

Les ruines d'Ajuthia, monceau de temples écroulés, près de Bangkok, sont encore un témoignage frappant de l'ancienne splendeur de cette contrée. Ces ruines couvrent un espace de plusieurs milles. On peut apprécier par les pans de murs restés debout, par les restes de dômes et de pyramides qui dominent la masse des décombres, l'importance des édifices dont ils faisaient partie. Il y a quelques années, un voyageur, M. Henri Mouhot, a trouvé dans une vaste niche effondrée dont la base seule subsiste, une statue de Bouddha haute de dix-huit mètres. Au premier abord, cette statue lui parut en bronze, mais il reconnut bientôt qu'elle était construite en briques et simplement revêtue de plaques d'airain de trois centimètres d'épais-

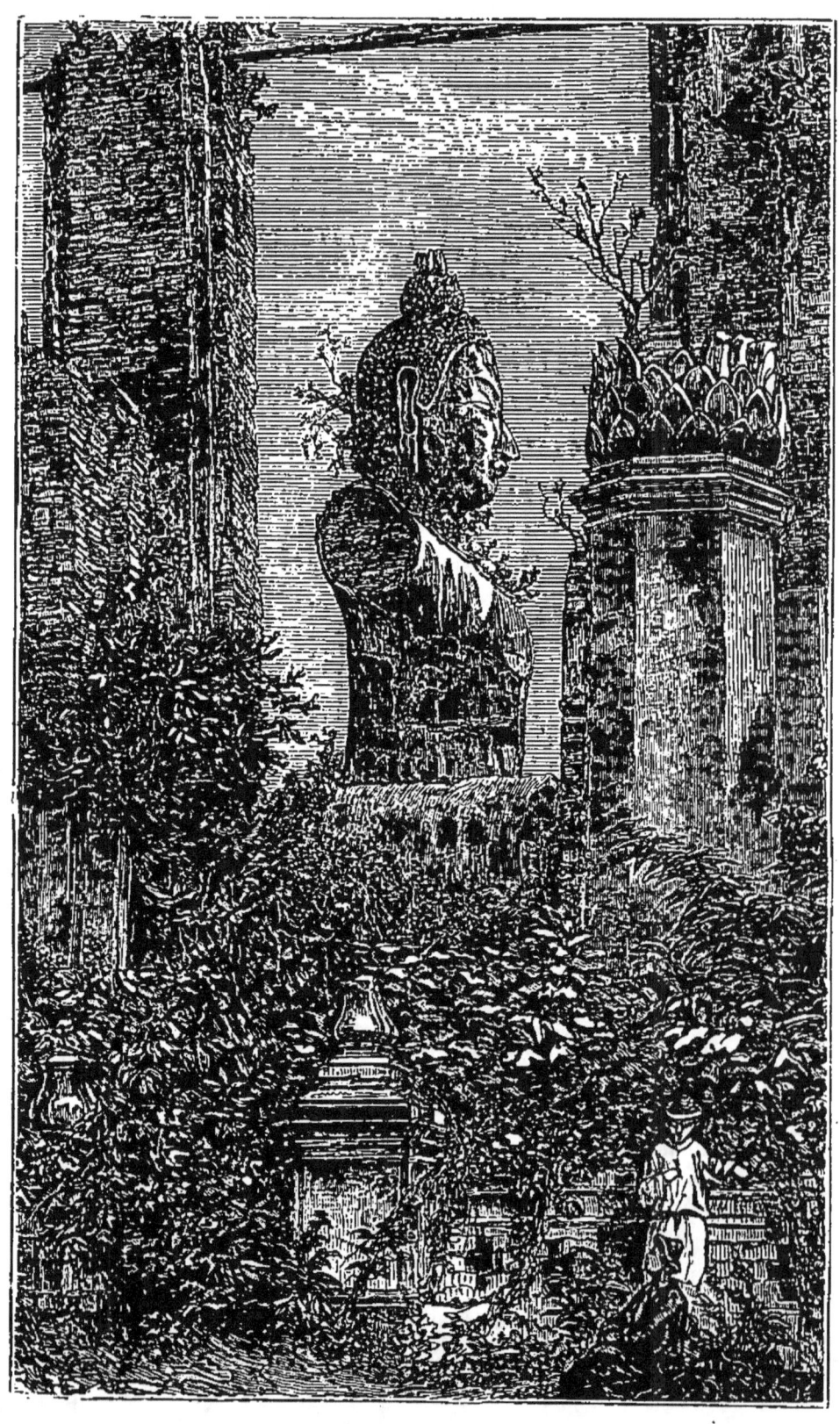

Ruines d'un portique et d'un colosse de Bouddha, à Ajuthia.

seur. Mgr Pallegoix assure que les idoles colossales abondent dans les ruines d'Ajuthia et qu'on n'y a jamais fait de fouilles

Les deux gardiens de la salle d'audience.

sans en découvrir quelques-unes d'une grande valeur : une seule d'entre elles a fourni vingt-cinq mille livres de cuivre, deux mille d'argent et quatre cents d'or. L'orfraie et le vautour

nichent aujourd'hui dans les amas de pierres et de broussailles où ces ouvrages extraordinaires sont ensevelis.

Nous ne quitterons pas Bangkok sans signaler les deux personnages gigantesques postés comme des sentinelles à la porte de la salle des audiences, dans le palais du roi. Tous deux sont en granit; leur taille est d'environ vingt-cinq pieds. L'artiste chinois qui les a sculptés s'est sans doute proposé de leur donner un aspect terrible en les coiffant d'un haut bonnet pointu, en faisant grimacer horriblement leur visage, qu'encadrent deux énormes oreilles droites et effilés, et en les affublant d'une sorte de costume guerrier. Leurs mains s'appuient sur un long bâton décoré comme un sceptre, et ils sont précédés chacun de deux lions fantastiques, aussi peu imposants que leurs maîtres.

Même après les étonnantes pagodes de Bangkok, les murailles et surtout les avenues sculptées d'Angcor, dans le Cambodge, paraîtront une œuvre des plus grandioses. Cette ancienne ville est entourée d'un mur d'enceinte en pierre formant un rectangle un peu plus long que large; car il a, d'après les mesures données par M. Francis Garnier, trois mille huit cents mètres dans un sens et trois mille quatre cents dans l'autre. Son développement total est donc de quatorze mille quatre cents mètres. Il est haut de neuf mètres et repose sur un glacis qui a de quinze à vingt mètres de largeur. Cinq constructions massives sortent de l'alignement du mur et font saillie, trois au milieu de trois des côtés, deux sur le quatrième côté. Dans chacune de ces constructions avancées, qui sont reliées à l'enceinte par des galeries couvertes, est percée une porte monumentale. La galerie étant plus étroite que le massif formant portail, il résulte de cette différence de diamètre un angle rentrant de chaque côté. Chacun de ces angles est rempli par trois têtes d'éléphant co-

Chaussée des Géants, à Angcor (restauration).

lossales, s'appuyant sur leurs trompes tombantes comme des colonnes. Au-dessus de la porte s'élève une haute tour pyramidale, flanquée de deux autres tours plus petites. Les quatre côtés de ces tours sont décorés chacun d'une énorme face humaine; autrefois une cinquième tête, surmontée d'une tiare dorée, en occupait le sommet : ces têtes n'existent plus aujourd'hui.

Ce n'est pas tout; en dehors et tout autour de ce magnifique mur d'enceinte, règne un fossé large de cent vingt mètres, profond de quatre ou cinq, qui autrefois était rempli d'eau et sur lequel étaient jetés cinq ponts en pierre conduisant aux cinq portes. Ces ponts sont maintenant en ruine, mais deux d'entre eux, l'un aboutissant à la porte de l'ouest, l'autre à celle du sud-est, sont mieux conservés et nous permettent, par les portions restées intactes, de nous les représenter tels qu'ils étaient jadis.

C'est une chaussée en maçonnerie large d'une quinzaine de mètres et percée à sa base d'arches étroites pour laisser couler les eaux du fossé. Deux parapets d'une fantaisie, d'une originalité sans égale, bordent les deux côtés de cette chaussée. Chacun d'eux est formé par une file de géants, au nombre de cinquante-quatre, qui, tous assis et tournés vers l'extérieur, soutiennent entre leurs genoux et entre leurs bras une longue rampe de pierre imitant le corps d'un serpent. Cette étrange balustrade se termine par sept ou neuf têtes, qui se redressent et rayonnent en éventail à l'entrée du pont. Les géants les plus rapprochés des portes sont plus grands que les autres et ont ou plusieurs têtes, ou une tête à plusieurs faces. Ceux de la porte du sud-est représentent des personnages au visage sévère, vêtus avec luxe et coiffés de la tiare. Ils diffèrent complètement de ceux

qui se trouvent à la porte de l'ouest et auxquels une bouche énorme, des yeux saillants, des traits grimaçants, donnent un aspect grotesque. La plupart de ces derniers sont décapités; une vingtaine seulement sont restés entiers.

« Que l'on redresse par la pensée, dit M. Francis Garnier, ces quatorze kilomètres de belles et hautes murailles avec leurs glacis et leurs fossés revêtus de pierre, leurs cinq portes grandioses que gardent cinq cent quarante géants; que l'on essaye de traduire par des chiffres cet amoncellement de matériaux, ce déplacement de terres, et l'on se fera une idée grande et juste de cette puissance cambodgienne dont, il y a quelques années, on avait oublié jusqu'à l'existence. »

C'est aussi une conception pleine de grandeur et qui fait honneur à l'art hindou, que le temple de Boro-Boudor, à Java. Ce monument, qui date du huitième siècle de notre ère, est situé au centre d'une vaste vallée entourée au loin d'un cercle de hautes montagnes, et il a la forme d'une pyramide. Il consiste en un monticule naturel sur les flancs duquel on a construit une série de murs régulièrement étagés, de manière à former huit gradins ou terrasses depuis la base jusqu'au sommet. Son plus grand diamètre est de cent huit mètres, sa hauteur de trente-six. Sur chacune de ces terrasses sont rangées des statues de Bouddha, abritées sous des espèces de cloches ou de coupoles en granit découpées à jour. Ces statues sont au nombre de cinq cent cinq. Quatre escaliers majestueux, de cent cinquante marches chacun, gravissent les quatre côtés opposés de l'édifice, et conduisent à la grande coupole qui le couronne. Sous cette coupole se trouve un Bouddha colossal resté inachevé à dessein, dans cette pensée, dit-on, que la main de l'homme ne doit pas prétendre à représenter d'une manière complète les traits de la

Un géant à neuf têtes, à Angcor.

divinité. En un mot, le temple de Boro-Boudor est une colline pyramidale, parée, ornementée, servant, suivant l'expression de M. de Beauvoir, « d'étagère gigantesque à des idoles protégées par des globes en dentelle de pierre et qui sont disposées sur l'extrême bord de chaque terrasse comme les sentinelles des donjons du moyen âge. » Tous les murs sont couverts de sculptures, tant à l'intérieur qu'à l'extérieur ; on n'y trouve pas la plus petite place vide. On y a compté quatre mille bas-reliefs, représentant l'antique histoire des Hindous, la Création de l'homme, le Déluge, les nombreuses incarnations de Bouddha, ainsi que des scènes de chasse, de guerre, de navigation, d'agriculture. La variété des arabesques, des ciselures, des ornements de toute sorte, est indescriptible.

Bien que, depuis le quinzième siècle, le bouddhisme ait été remplacé à Java par l'islamisme, les habitants viennent encore, en de certaines occasions, faire leurs dévotions au temple de Boro-Boudor. Madame Ida Pfeiffer a constaté que les Javanaises particulièrement continuent à y adorer l'image de Bouddha ; elles y font des pèlerinages, elles adressent des prières au dieu, les jeunes filles pour lui demander la réalisation de leurs secrets désirs, les mères, avant ou après leurs couches, pour l'implorer ou le remercier. La destruction du temple, qui va croissant chaque année et qu'un tremblement de terre peut achever en un moment, mettra seule fin à ce mélange de l'ancien culte avec le nouveau.

CHAPITRE XVII

Le couvent des Mille Lamas à Pékin et la grande statue du temple. — Les tombeaux des empereurs Mings. — L'avenue d'animaux gigantesques.

La Chine, quoique voisine de l'Inde par sa position géographique, est bien éloignée d'elle par le génie de ses habitants. Si l'Hindou, comme nous l'avons vu, dans ses ouvrages d'architecture et de sculpture, aime à prodiguer les ornements, il subordonne toujours le détail à l'ensemble, il recherche les grands effets, il veut frapper, étonner, produire des impressions fortes, et il y parvient par la grandeur des dimensions soit en profondeur, soit en hauteur; il creuse les montagnes, il sculpte les rochers; il s'approprie les grandes œuvres de la nature et il les décore. Le Chinois n'a pas ces hautes visées; son imagination se renferme dans un domaine beaucoup plus étroit; il aime le joli plutôt que le beau; le mot de sublime ne peut s'appliquer en aucune façon aux ouvrages sortis de ses mains. Ingénieux, patient, adroit, il excelle dans les détails; pour dessiner, ciseler, enluminer, broder, il est sans rival. Le monstrueux fait partie de ses conceptions, mais c'est le monstrueux dans le petit. Quand il veut effrayer, il risque de faire rire; l'horrible, pour lui, confine au grotesque. Il ne poursuit la grandeur ni dans l'espace, ni dans le temps; ses constructions sont en général petites, et, faites principalement en bois, elles ne durent pas. Ses maisons ont l'air de tentes qui, dressées aujourd'hui, seront levées demain, comme si ce peuple se souvenait encore d'avoir été nomade. Tous ses monuments, palais et temples,

avec leurs toits retroussés, leurs couleurs vives, leurs vernis brillants, leurs clochettes suspendues aux corniches, leurs banderoles flottantes, avec les paysages en miniature, grottes, collines, rivières, cascades artificielles, qui les entourent, ressemblent à des colifichets d'étagère. Les travaux d'utilité publique, chaussées, ponts, fortifications, ont seuls une véritable grandeur.

Un voyageur a dit que la plus belle des pagodes de Canton ou de Pékin est à la dernière de celles de Bangkok ce qu'une petite ville de Bretagne est à Paris. Toutefois le temple principal du couvent des Mille Lamas, à Pékin, qui appartient au culte bouddhiste réformé, bien plus florissant aujourd'hui que l'ancien culte, n'est pas indigne d'intérêt, tant par le beau colosse qu'il renferme que par l'extrême richesse de sa décoration. Quand on approche de ce temple, on traverse une foule de statues d'animaux, lions, tigres, éléphants, accroupis sur des socles de granit. On monte l'escalier qui conduit au péristyle et l'on se voit encore escorté par une multitude d'animaux aux formes fantastiques, tels que des dragons, des chimères, des licornes, dont l'enchevêtrement compose les deux balustrades. La façade de l'édifice est construite tout entière en bois sculpté et verni. Lorsqu'on a pénétré dans l'intérieur et que les yeux se sont habitués à l'obscurité qui y règne, car les châssis de papier qui servent de fenêtres éclairent encore moins que les vitraux coloriés de nos églises, on est frappé de la profusion des ornements qui tapissent la vaste salle. Tout est en bois, murs, plafond, corniches, et toutes les poutres, toutes les saillies, tous les panneaux, sont taillés, ciselés, fouillés à jour. « C'est, dit M^{me} de Bourboulon ([1]), un entrelacement inouï de

([1]) M^{me} de Bourboulon a visité le temple des Mille Lamas en 1861, et a laissé des notes qui ont été publiées dans *le Tour du Monde*.

feuilles, de fruits, de fleurs, de branches mortes, de papillons, d'oiseaux, de serpents. » De place en place, au milieu de cette luxuriante végétation en bois sculpté, apparaît un monstre à la tête humaine ouvrant une large bouche et montrant ses longues dents pointues.

Tout le fond du sanctuaire est occupé par une gigantesque statue de Bouddha en bois doré. Sa hauteur est de soixante-dix pieds. Elle est assise sur une espèce d'autel en forme de cône renversé. Son visage, régulier et placide, n'a d'autre défaut que la grandeur disproportionnée des oreilles. Aux côtés du colosse se trouvent deux autres statues beaucoup plus petites, complétant la trinité bouddhique, et, tout autour, une quantité de dieux inférieurs et de génies. Devant toutes ces divinités s'étend une grande table chargée de vases, de chandeliers et brûle-parfums en bronze doré.

De hauts pilastres carrés divisent les côtés du temple en plusieurs chapelles contenant d'autres images de dieux. Les autels qui supportent ces idoles sont précédés de gradins ornés de cassolettes où brûlent des parfums, et de coupes en cuivre destinées à recevoir les offrandes des fidèles. Dans chaque chapelle, au-dessus de la tête des dieux, est tendu un magnifique pavillon en étoffe de soie brodée d'or, d'où pendent des banderoles couvertes d'inscriptions, et d'élégantes lanternes en papier peint de diverses couleurs.

Mais c'est aux heures où se célèbre le culte que l'aspect du temple est surtout imposant. Le grand lama, chef de la communauté, revêtu d'une chape violette, coiffé d'une mitre et tenant un long bâton en forme de crosse, prend place sur un siège doré en face de l'autel. Les simples lamas arrivent en ordre et s'accroupissent, par rangs de dix, sur des bancs très

bas recouverts de nattes; ils sont tous en robe jaune avec une ceinture de soie rouge, pieds nus. Le gong retentit : le grand lama s'agenouille sur un coussin, les prêtres et les assistants

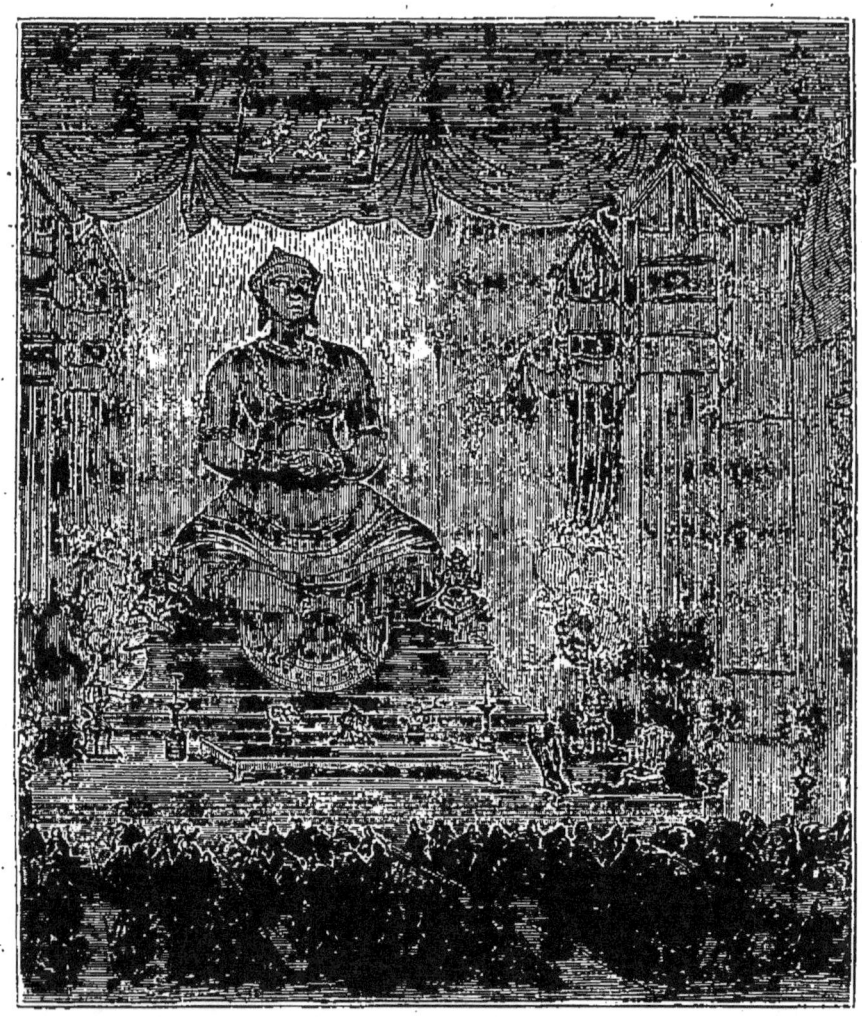

Bouddha colossal dans le temple des Mille Lamas, à Pékin.

se prosternent, les mains étendues en avant, dans la posture d'une profonde adoration. Puis, au son de clochettes qu'agite un sacristain, les lamas récitent à demi-voix leurs prières, les yeux fixés sur un cahier en papier de soie déroulé devant eux.

Un nouveau coup de gong se fait entendre et les chants commencent ; c'est une sorte de psalmodie, où deux chœurs se répondent alternativement. Tout à coup plusieurs instruments, un tambour, un bassin de cuivre, une sorte de crécelle et des conques marines, auxquels se joignent le gong et les clochettes, éclatent avec fracas, tandis que le grand lama lève les bras au ciel comme pour bénir, et que les prêtres inclinent la tête jusqu'à toucher le sol du front. Un témoin de cette scène déclare que le son des cloches, les prosternements, les chants sacrés entrecoupés d'intervalles de profond silence, l'odeur de l'encens, et enfin le costume des officiants, lui ont vivement rappelé la pompe émouvante du culte catholique dans une grande église.

L'art religieux a produit à Pékin un autre monument qui mérite d'être mentionné : c'est le temple du Ciel, vaste rotonde de cinq cents mètres de circonférence, surmontée de deux toits superposés, en forme de chapeaux chinois. Quatre escaliers de marbre conduisent à autant de grandes portes; des balcons blancs, en marbre, se détachent sur le revêtement de l'édifice, qui est en carreaux de faïence d'un bleu d'azur parsemé d'étoiles d'or, avec des encadrements de bois enduits de laque rouge. La toiture est également en tuiles bleues, imbriquées comme les écailles d'un lézard. Une sorte de gerbe en cuivre doré se dresse, comme un plumet, au sommet de cette étrange construction. Dans l'intérieur, des statues de dieux en bois doré, dont plusieurs sont de taille gigantesque, sont rangées sur des autels. Mais le temple du Ciel est aujourd'hui abandonné; les hautes futaies du parc qui l'entoure ne sont fréquentées que par les oiseaux sauvages, dont les cris aigus retentissent sous leurs voûtes obscures; les tuiles vernies de la toiture, les faïences émaillées des murailles, se fendent et s'écaillent; le sanctuaire

est désert; les idoles colossales sont rongées des vers et tombent en poussière sous la main qui les touche.

Un des monuments où le génie chinois, généralement plus minutieux que hardi, a pris peut-être l'essor le plus vaste et où la sculpture est venue le plus largement en aide à l'architecture, est celui qui a été élevé au dix-septième siècle en l'honneur des empereurs de la dynastie des Mings; il est situé au nord de Pékin, près des montagnes, à peu de distance de la ville de Tchang-ping-Tcheou. Ce monument, ou plutôt ce groupe de monuments, consiste en quatorze grands tombeaux ou temples disséminés dans un site admirable et précédés d'une immense avenue formée d'une série de portiques et de deux files d'animaux gigantesques sculptés en granit.

Nous emprunterons au *Tour du Monde* la description, donnée par Mme de Bourboulon, de cette étonnante agglomération d'édifices et de statues échelonnés avec une remarquable entente de la décoration au milieu du paysage le plus pittoresque :

« Au sortir de la ville (de Tchang-ping-Tcheou), dans la direction du nord-est, le pays commence à devenir plus accidenté; l'œil est flatté de l'aspect des collines couvertes d'arbres verts, pins et mélèzes, entremêlés de rochers de granit; le bord de la route est planté de ricins qui agitent au vent leurs larges panaches verts.

» Bientôt après, poursuit Mme de Bourboulon, nous descendons dans un chemin creux, où l'on ne voit rien que deux hautes murailles de terre jaune et de pierres.

» La route continue ainsi pendant quelque temps jusqu'à un carrefour auquel on arrive par un pont délabré jeté sur un torrent rocailleux.

» Sur une hauteur, devant nous, nous apercevons une réu-

nion de monolithes gigantesques, en pierre de taille et d'une architecture bizarre. Six pierres brutes d'un seul morceau en forment les colonnes : elles sont supportées par des piédestaux carrés, couverts de sculptures mythologiques et décorés de figures de lions de grandeur naturelle. Ces six colonnes sont couronnées de douze pierres de la même dimension, posées d'aplomb et cimentées, ou supportées par des socles en pierre, de manière à former cinq ouvertures carrées dont les plus basses sont celles des deux extrémités et la plus haute celle du milieu. Au-dessus de chaque ouverture sont cinq toits à la chinoise, recouverts de tuiles vernissées et dorées, et au-dessus de chaque colonne, pour masquer le vide, six autres petits toits en miniature, construits sur le même modèle. Ce monument a peu d'épaisseur; les pierres en sont immenses, mais plates; cela fait l'impression d'un décor en bois comme ceux de nos fêtes publiques.

» C'est l'entrée de la sépulture des Mings, et le point de départ d'une large chaussée pierrée qui s'étend à perte de vue au milieu d'une plaine nue et aride.

» Cependant, dès que nous avons gravi l'escarpement, on voit se dessiner, noyé dans une brume lointaine, un grand amphithéâtre de collines boisées.

» Les Chinois sont grands maîtres en décor; ils ont établi ces simples monolithes pour attirer l'attention, et non pour faire deviner les magnificences qui attendent les visiteurs; ils ont su graduer l'admiration dans tout ce merveilleux ensemble de constructions.

» La colline s'abaisse à partir du monument que nous venons de voir, et la chaussée s'élève graduellement au-dessus des plaines environnantes.

» Nous parcourons ainsi cinq ou six cents pas, et peu à peu l'horizon s'élargit devant nous ; enfin nous franchissons une brusque dépression de terrain, et un cri d'admiration s'échappe de toutes les bouches.

» Sur notre côté, en contre-bas, la vallée paraît couverte de monolithes funéraires de toutes formes et de toutes dimensions ; devant nous un arc de triomphe en marbre blanc, percé de trois portes monumentales, celle du milieu laissant entrevoir une véritable armée de monstres gigantesques, rangés sur les bords de la chaussée, dont ils paraissent défendre l'entrée ; plus loin, au bout de cette chaussée qui s'élève à une grande hauteur au-dessus du sol, d'autres arcs de triomphe ; puis, sur une colline qui paraît à pic de la distance où nous sommes, au milieu d'un magique amphithéâtre de forêts de pins séculaires, une réunion grandiose de temples, de kiosques, de pagodes, s'étendant à perte de vue ; enfin, pour couronner ce magnifique panorama, les clochetons et les coupoles d'un vaste édifice en marbre blanc qui domine tout le paysage : les tuiles dorées de tous ces monuments scintillent au soleil, en opposition avec la sombre verdure des arbres.

» Mais nous sommes bientôt rappelés à la réalité par l'agitation inusitée de nos chevaux.

» Au moment où la cavalcade débouche sur la chaussée bordée de statues, nous ne sommes plus maîtres de nos montures, qui bronchent et qui renâclent à la vue de tous ces monstres grimaçants ; les uns sont emportés dans la plaine, les autres sont forcés de descendre et de conduire leurs chevaux par la bride.

» C'est qu'on ne peut rien voir de plus saisissant que ces

lions, ces tigres, ces éléphants, ces rhinocéros, ces buffles, cinq ou six fois plus grands que nature, couchés ou debout sur de larges piédestaux, ouvrant leurs gueules menaçantes, peintes en couleur de sang, et qui semblent rouler dans leurs orbites de pierre l'émail blanc de leurs yeux.

» Vus un à un, ils sont plutôt grotesques, comme toutes les sculptures chinoises, mais l'ensemble en est effrayant.

» A mesure que nous descendons dans le fond de la vallée, aux bêtes féroces succèdent les animaux domestiques, les fidèles serviteurs de l'homme, dont ils annoncent la présence : les chevaux, les chameaux, les bœufs; puis enfin, à quelques pas de l'arc de triomphe qui termine cette avenue magique, les statues des sages, des grands mandarins et des empereurs de la dynastie des Mings, dont les restes sont inhumés dans les caveaux des temples funéraires que nous apercevons sur la colline devant nous.

» Ce dernier arc de triomphe rappelle, pour la forme et les proportions, l'arc de triomphe de l'Étoile à Paris : il est percé sur ses quatre faces de portes monumentales et cintrées; la voûte en est couverte de sculptures mythologiques. Au milieu, on remarque sur un socle de pierre une tortue gigantesque, portant sur son dos un obélisque de marbre chargé d'inscriptions : c'est un monument élevé à la mémoire d'un des ministres les plus dévoués d'un empereur Ming. »

Ce beau portique franchi, madame de Bourboulon et les autres voyageurs qui l'accompagnaient suivirent une chaussée longue d'environ cinq cents mètres, bordée d'une épaisse forêt d'arbres séculaires, et arrivèrent devant la muraille qui défend l'accès de la sépulture des Mings. Ils pénétrèrent dans l'enceinte

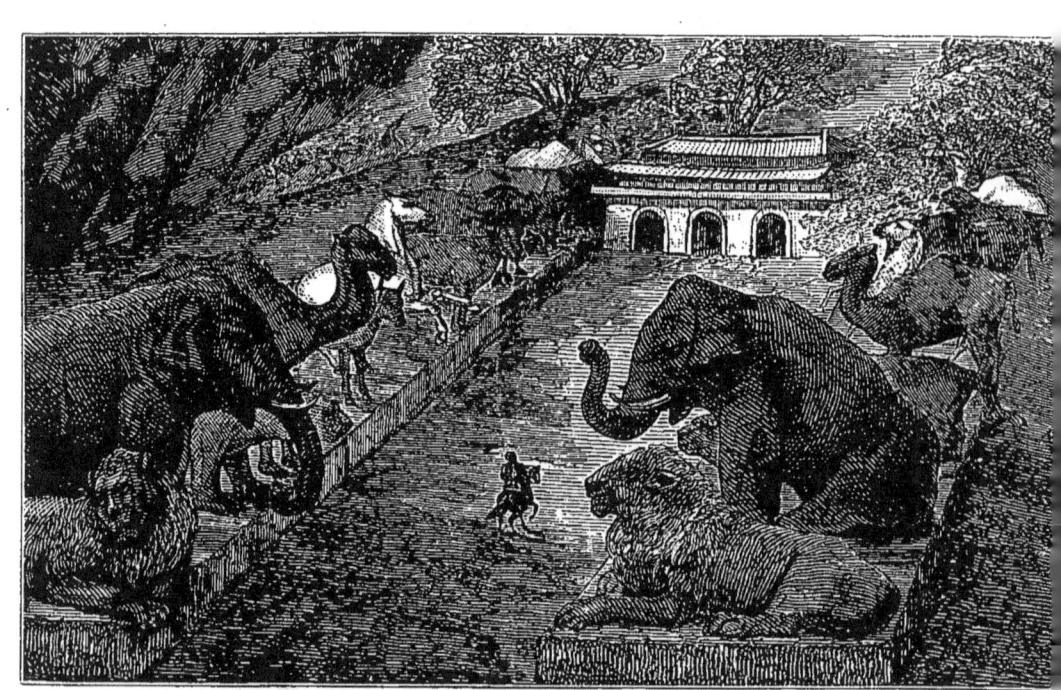

L'avenue d'animaux gigantesques.

sacrée, dont un gardien leur ouvrit la porte, et, après avoir monté quelques marches, ils se trouvèrent dans une immense cour carrée, dallée de marbre blanc, tapissée de gazons verts encadrés de cyprès et d'ifs taillés, avec quatre temples placés dans les angles. Un autre escalier, de trente marches, les conduisit sur une seconde terrasse, semblable à la première, mais bordée à droite et à gauche de deux massifs de cèdres énormes, abritant sous leur sombre verdure huit temples à coupoles rondes. Chacun de ces temples est peuplé d'idoles monstrueuses, aux faces grimaçantes, en bois peint et doré, au nombre desquelles se trouve la Trinité chinoise avec ses six têtes et ses six bras; cette dernière occupe la place d'honneur, au fond du sanctuaire.

Enfin, sur une troisième plate-forme, toute en marbre blanc et entourée de balustrades également en marbre et sculptées à jour, s'élève le grand mausolée que l'on aperçoit du fond de la vallée et qui forme le point culminant de cet échafaudage de monuments et de forêts. Ce tombeau, le plus grand et le plus riche de tous, est celui de l'empereur Hioung-Lo. Pour le bien voir, on monte sur une quatrième terrasse qui domine sa base, mais que dépasse de beaucoup son immense coupole se terminant par une pyramide pointue, couverte d'écailles comme un serpent et surmontée d'une boule dorée. Sur quelque point de cette coupole que l'on porte les yeux, on aperçoit une profusion inouïe d'ornements de toute sorte, de dessins en saillie ou en creux; le marbre est fouillé, brodé comme une dentelle.

De cette hauteur, la vue est merveilleuse : on découvre au-dessous de soi la longue avenue montante de portiques et de colosses, le mur de l'enceinte sacrée s'étendant à perte de vue sur les flancs de la montagne, toutes les pagodes et les jardins

des terrasses inférieures, et, à droite et à gauche, les treize autres mausolées des empereurs Mings disséminés parmi les cimes des grands arbres.

Le voyageur retrouve, devant cette création grandiose, les profondes impressions que lui ont fait éprouver les monuments de l'Inde et que ceux de la Chine lui laissent en général regretter.

CHAPITRE XVIII

Le Daïboudhs colossal de Kamakoura. — Les deux gardiens du temple d'Hatchiman. — Extinction du grand art religieux en Chine et au Japon.

Les idoles colossales n'abondent pas moins au Japon qu'en Chine. Celles qui méritent le mieux ce nom par leur taille vraiment extraordinaire sont encore des images de Bouddha, dont la religion est pratiquée par la grande majorité du peuple japonais. Les autres statues, représentant des divinités secondaires, des saints ou des héros divinisés, sont de dimensions moindres ; elles ne dépassent pas en général les proportions normales de l'homme, et le plus souvent ne les atteignent pas. Le plus fameux de ces colosses est celui du Daïboudhs, c'est-à-dire du grand Bouddha, qui est regardé comme le chef-d'œuvre de la sculpture japonaise.

Cette statue se trouve près de Kamakoura, qui, après avoir été une cité florissante, n'est plus aujourd'hui qu'un petit village. Elle n'est pas enfermée dans un temple ; elle est en plein air, sous le ciel, mais l'épaisse végétation qui l'entoure et l'enveloppe comme de murailles de verdure lui forme une sorte de sanctuaire. Le chemin qui y conduit s'éloigne des maisons du village et se dirige vers la montagne ; il serpente d'abord entre deux haies d'arbustes, puis monte quelque temps en droite ligne pour tourner de nouveau au milieu du feuillage et des fleurs : tout à coup, au bout de l'allée, on voit apparaître une énorme divinité d'airain, assise, les mains jointes, la tête légè-

rement inclinée en avant, comme plongée dans une méditation extatique. « Le saisissement involontaire que l'on éprouve à l'aspect de cette grande image fait bientôt place à l'admiration, dit M. Aimé Humbert dans son bel ouvrage sur le Japon. Il y a un charme irrésistible dans la pose du Daïboudhs, ainsi que dans l'harmonie des proportions de son corps, dans la noble simplicité de son vêtement, dans le calme et la pureté des traits de sa figure. Tout ce qui l'environne est en parfait rapport avec le sentiment de sérénité que sa vue inspire. Une épaisse charmille, surmontée de quelques beaux groupes d'arbres, forme seule l'enceinte du lieu sacré, dont rien ne trouble le silence et la solitude. A peine distingue-t-on, cachée dans le feuillage, la modeste cellule du prêtre desservant. L'autel, où brûle un peu d'encens aux pieds de la divinité, se compose d'une table d'airain, ornée de deux vases de lotus, du même métal et d'un travail excellent. Les marches et le parvis de l'autel sont revêtus de longues dalles formant des lignes régulières. L'azur du ciel, la grande ombre de la statue, les tons sévères de l'airain, l'éclat des fleurs, la verdure variée des haies et des bosquets, remplissent cette retraite des plus riches effets de lumière et de couleur. »

La statue seule a une hauteur de cinquante pieds; elle s'élève à près de soixante avec le socle qui la supporte. Sa tête a trente-deux pieds de circonférence. Elle est parfaitement conforme à l'image sacramentelle du grand réformateur hindou, telle que l'ont fixée les prêtres bouddhistes, et qui doit posséder cent seize caractères distinctifs, trente-six principaux et quatre-vingts secondaires. C'est ainsi, d'après la tradition sacrée, que le sage joignait les mains, les doigts allongés pouce contre pouce; qu'il avait les jambes ployées et ramenées l'une sur

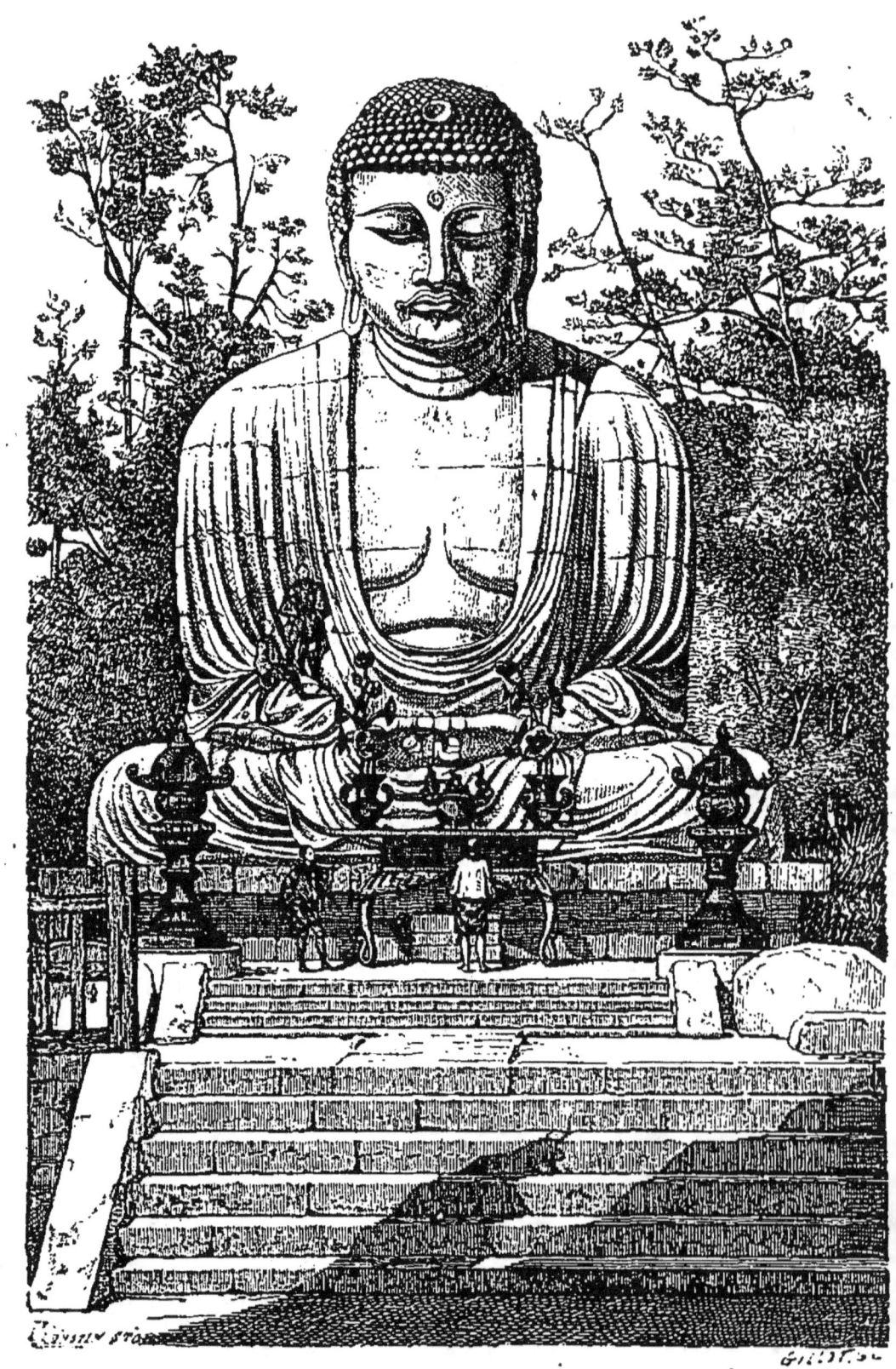

Le Daïboudhs de Kamakoura.

l'autre, le pied droit posé sur le genou gauche. Voilà bien son front large et uni, sa coiffure composée d'une multitude de boucles courtes, la protubérance qui déformait un peu le sommet du crâne, enfin la petite touffe de poils blancs qui se trouvait entre les sourcils et qui n'a pu être indiquée sur le métal que par une petite excroissance arrondie. Les îles de Ceylan et de Java, où s'est réfugié le bouddhisme expulsé de l'Inde, ne possèdent pas une reproduction plus accomplie du héros de la vie ascétique.

Parmi les nombreuses images représentant les divinités secondaires de la mythologie bouddhique, l'une des plus remarquables se trouve dans un temple situé également à Kamakoura, sur un promontoire qui domine la mer. Quand vous pénétrez dans ce temple, vous n'y apercevez d'abord rien qui attire particulièrement votre attention; vous y voyez, comme dans tous les autres sanctuaires, de banales statues dorées dressées sur le maître-autel, puis dans une chapelle latérale un personnage tenant un marteau de mineur et représentant, dit-on, le dieu des richesses. Mais bientôt les prêtres qui vous accompagnent vous font passer derrière le maître-autel, et là, dans une chambre étroite, complétement obscure, haute comme l'intérieur d'une tour, ils allument deux lanternes qu'ils hissent au haut d'un mât. Alors, à la clarté douteuse de ces lumières, qui brillent comme deux étoiles dans l'ombre du plafond, vous distinguez devant vous une énorme statue en bois doré qui remplit presque toute la cellule. Cette idole a de trente à trente-cinq pieds de hauteur; elle tient dans la main droite un sceptre et et dans la gauche une fleur de lotus; son front est surmonté d'une tiare couverte de trois rangées de figures humaines. L'apparition subite de ce colosse, dans ce mystérieux réduit, au

milieu des ténèbres, a quelque chose de surnaturel dont il est impossible de n'être pas frappé. Cette divinité appartient à la classe des Amidas, des Quannons, espèces d'anges médiateurs qui transmettent au ciel les prières des hommes et intercèdent pour eux.

Il existe dans la même localité un autre temple où ces divinités inférieures sont préposées à la garde de l'entrée; mais alors elles affectent des formes monstrueuses, effrayantes peut-être pour des yeux japonais, ridicules pour les nôtres, et dont des couleurs criardes accentuent encore la laideur. Ce temple est en quelque sorte le panthéon des gloires militaires du Japon; il renferme de nombreux trophées de guerre; il est dédié à Hatchiman, l'un des anciens princes conquérants, révéré comme le patron des soldats. Une allée de grands cèdres conduit à un premier parvis qui, par un escalier de quelques marches, communique avec une esplanade entourée d'une clôture. C'est sur cette esplanade que se trouve la loge des gardiens du temple, c'est-à-dire de deux idoles placées de chaque côté de la porte percée dans l'épaisseur du bâtiment qu'elles occupent. Une grille les défend de l'approche du public. Toutes deux, plus grandes que nature, massives, informes, sont sculptées en bois et revêtues, de la tête aux pieds, d'une couche de vermillon. Elles accueillent les visiteurs avec une affreuse grimace, sans doute pour les disposer à ne pénétrer qu'avec un sentiment de respectueuse terreur dans le lieu sacré. Chose singulière, les énormes bustes de ces statues sont tout tiquetés de boulettes de papier mâché, que les fidèles leur ont lancées en passant. Ce procédé ne doit pas être considéré comme une irrévérencieuse espièglerie : « C'est, au contraire, de la part des pèlerins, dit M. Humbert, un acte très sérieux, au moyen duquel ils font

parvenir à son adresse une prière écrite sur la feuille de papier mâché ; et quand la lettre doit être recommandée, ils apportent en offrande et attachent à la grille dont les statues sont entourées une paire de chaussures en paille appropriées aux pieds des deux colosses. Ces chaussures, suspendues par milliers aux barreaux de la grille, devant y demeurer jusqu'à ce qu'elles tombent de vétusté, on peut se figurer l'agréable coup d'œil que présente cette garniture. »

Le temple d'Hatchiman est d'ailleurs digne d'admiration par la disposition grandiose de l'ensemble et par la beauté du site qu'il occupe. Trois élégants portails sont espacés dans la longue avenue de cèdres qui y conduit. Au milieu du premier parvis, on a creusé deux grands étangs ovales réunis par un canal que traversent deux ponts parallèles. L'étang de droite est couvert de lotus blancs, celui de gauche brille de lotus rouges ; on voit passer, dans les eaux transparentes, entre les touffes de feuilles et de fleurs, des bandes de poissons aux écailles de pourpre et des tortues au dos noir qui font plier sous leur poids les tiges des plantes aquatiques. Au-dessus du deuxième parvis, où se trouvent les colosses, s'élève encore une haute terrasse soutenue par un mur de construction cyclopéenne, et sur laquelle sont construits le temple principal, interdit aux visiteurs étrangers, et les maisons des bonzes, entourées d'une véritable forêt de cèdres et de pins : de cette terrasse on aperçoit les étages inférieurs de l'édifice, les étangs, les ponts, les portails à demi cachés dans la verdure, et, au-dessous, la mer bleue parsemée d'îles.

Tous ces grands monuments de l'art religieux, temples et statues, appartiennent à des époques plus ou moins reculées, au Japon comme en Chine. Le temps les détruira, et ils ne seront pas remplacés ; on peut prévoir le moment où il n'en res-

tera plus trace. En Chine, un grand nombre de sanctuaires sont abandonnés; les images colossales de Bouddha en bois doré y sont rongées des vers et se détruisent; leurs prêtres vivent méprisés, oisifs et misérables. Depuis longtemps déjà, uniquement occupés des intérêts matériels, les Chinois ont renoncé à leurs anciennes croyances, sans profit pour un spiritualisme plus pur. Un missionnaire français, le père Huc, raconte une conversation qu'il eut un jour sur le christianisme avec un lettré qu'il voulait convertir : « Sans doute, lui répondit son interlocuteur, la religion chrétienne est belle et élevée; mais je suis d'avis qu'il n'est pas bon pour l'homme de s'adonner à des préoccupations excessives. Pourquoi augmenter les sollicitudes de la vie? Nous avons un corps, un corps que nous voyons, que nous touchons; il faut le vêtir, le nourrir, le mettre à l'abri des injures de l'air, le soigner à chaque instant du jour. Devons-nous donc, après cela, nous inquiéter d'une âme que nous ne voyons pas? Pourquoi s'occuper de deux vies à la fois? Quand un voyageur traverse une rivière, il ne doit pas avoir deux barques et mettre un pied sur chacune, car il risque de tomber dans l'eau et de se noyer. » Et le père Huc assure que tous les Chinois faisant partie de la classe instruite lui eussent tenu le même langage. Quand un peuple pense ainsi, les hautes conceptions artistiques l'abandonnent; l'art, qui vit d'idéal et qui n'a rien à faire avec le bien-être, cède la place à l'industrie.

Au Japon, c'est le gouvernement qui, dans son impatience de rompre avec le passé et de réformer tout d'un coup la nation, a entrepris d'abolir le bouddhisme, malgré l'attachement que la foule montre encore pour ce culte : il fait démolir les temples, briser les statues. Les plus beaux sanctuaires de Yédo, de Ka-

makoura, ont été récemment renversés; la place qu'ils occupaient n'est plus marquée que par des décombres, amas confus de piliers richement sculptés et laqués, d'idoles dorées, de vases et de candélabres de bronze mis en pièces et gisant pêle-mêle. Les hautes classes assistent avec indifférence à la destruction de ces monuments, expression d'une croyance qu'elles ne partagent plus. Ceux-là seuls qui, au point de vue de l'histoire et de l'art, s'intéressent à ces précieuses antiquités, en déplorent la perte. On ne fait plus et on ne fera plus de temples nouveaux; l'architecture et la sculpture sacrées ont vécu. On se borne à fabriquer de vulgaires figurines, de petites images de dieux grimaçants, assis sur des dragons, brandissant des sabres, curiosités d'étagère, véritables jouets d'enfants que le peuple, encore superstitieux, achète à bas prix. Ainsi, dans l'extrême Orient, les anciens dieux s'en vont, le sentiment du divin ne paraît pas leur survivre, et l'on se demande avec inquiétude à quelle source nouvelle ces grandes sociétés puiseront désormais les hautes pensées qui peuvent susciter et entretenir l'art.

CHAPITRE XIX

Les tertres en forme d'animaux, dans l'Amérique du Nord. — Les « maisons du Soleil et de la Lune », au Mexique. — Les idoles aztèques. — Le dieu Huitzilopochtli et sa femme Téoyamiqui.

Les plus anciens, les plus mystérieux monuments que le nouveau continent offre à la curiosité de l'artiste et de l'historien sont ces monticules artificiels, de dimensions énormes, que l'on rencontre fréquemment dans le Wisconsin, dans l'Illinois, dans les vallés de l'Ohio et du Mississipi, ouvrage de peuples primitifs et inconnus auxquels les savants anglo-américains ont donné le nom de *Mound-Builders* (constructeurs de tertres). Ces tertres paraissent être tantôt des travaux de défense militaire, ou peut-être des enceintes consacrées à des rites religieux, tantôt des lieux de sépulture.

Les plus nombreux sont circulaires ou elliptiques; quelques-uns, diversement contournés, ressemblent à des animaux gigantesques : on a cru y reconnaître la forme de l'élan, du buffle, de l'ours, du renard, de la loutre, du glouton, du lézard, de la tortue, et même la forme humaine.

« Au nombre de ces tertres symboliques les plus renommés, dit M. le docteur Joly dans le journal scientifique *la Nature*, nous en citerons deux surtout qui méritent de fixer l'attention des archéologues et des ethnologistes. L'un, situé dans la vallée du Mississipi, porte le nom de *Tertre de l'Alligator* (Alligator-Mound); l'autre, le *Tertre du grand Serpent* (great Serpent's-

Mound), occupe le point extrême d'une langue de terre, formée à la jonction de deux rivières qui viennent se jeter dans l'Ohio. Le premier de ces animaux, très artistement dessiné, n'a pas moins de deux cent cinquante pieds de longueur du bout du nez à l'extrémité de la queue. Des excavations, faites sur divers points de l'image, ont prouvé que sa carcasse intérieure se compose d'un amas de pierres d'un volume considérable, sur lequel on a modelé les contours avec une terre argileuse très fine.

» Le grand Serpent du comté d'Adam (Ohio) est représenté avec la bouche ouverte et au moment d'avaler un œuf dont le grand diamètre n'a pas moins de cent pieds. Le corps du reptile se courbe en gracieuses ondulations, et la queue s'enroule en triple tour de spirale. L'animal entier mesure mille pieds ; c'est là une œuvre unique dans le nouveau monde, et sans analogue dans l'ancien continent. »

Quelque surprise que fassent éprouver ces étranges constructions, dont l'enthousiasme des explorateurs a peut-être aidé à préciser les formes et à exagérer la perfection artistique, c'est au Mexique que l'on trouve les seuls monuments, vraiment dignes de ce nom, laissés par les anciens habitants de l'Amérique. On est allé jusqu'à comparer ces monuments à ceux de l'Égypte, à cause de leurs dimensions extraordinaires, de leur aspect massif et imposant : il est incontestable qu'ils révèlent, chez la nation qui les a conçus et exécutés, une industrie, une puissance, une civilisation dont les indigènes actuels n'ont conservé aucun reste ni même aucun souvenir.

Quand on sort de Mexico et qu'on suit la vallée en se dirigeant vers l'est, on rencontre, à quelques lieues de la ville, deux importants édifices dont l'âge se perd dans la nuit des

temps préhistoriques ; on les attribue aux Toltèques, peuple inconnu dont l'établissement dans ces contrées a précédé celui des Aztèques : ce sont les deux pyramides de San Juan de Teotihuacan. Les Indiens les appellent encore aujourd'hui, comme les appelaient leurs ancêtres, « les maisons du Soleil et de la Lune. » Elles étaient consacrées à ces deux divinités. Une abondante végétation recouvre leur surface, et, sans cacher leur forme générale, dissimule leur disposition par assises superposées, au nombre de quatre, et subdivisées en petits gradins d'un mètre de haut. La plus grande des deux pyramides, la maison du Soleil, s'élève à cent soixante et onze pieds, sur une base de six cent quarante-cinq ; celle de la Lune a trente pieds de moins. Un escalier de larges pierres de taille conduit à leur sommet. Tout autour se dressent dans la plaine plusieurs centaines de petites pyramides de vingt-cinq à trente pieds d'élévation, régulièrement alignées en forme d'avenues aboutissant aux quatre faces des deux grandes. On a constaté avec surprise que ces quatre faces sont orientées avec une exactitude mathématique d'après les quatre points cardinaux. Les petites pyramides étaient, suivant la tradition, dédiées aux étoiles et servaient de sépulture aux chefs de la nation.

Sur la plate-forme qui termine les deux grandes pyramides s'élevaient des autels abrités par des coupoles en bois et supportant des statues colossales en pierre, revêtues de lames d'or. Les Aztèques, successeurs des Toltèques, s'étaient approprié leurs monuments religieux, et ils les prirent pour modèles de ceux qu'ils construisirent eux-mêmes.

C'était aussi une image sacrée qui surmontait l'antique *téocalli* ou temple de Cholula, situé dans la partie septentrionale de l'État de Puebla, sur un plateau nu élevé de plus de deux

mille mètres au-dessus du niveau de la mer. Cette image représentait le dieu de l'Air, Quetzalcoatl, personnage légendaire vénéré pour la sainteté de sa vie, sorte de Çakya-Mouni américain, investi de l'immortalité et élevé au rang des dieux supérieurs. L'édifice sur le sommet duquel l'idole était placée est une pyramide semblable à celles de Teotihuacan, mais les surpassant beaucoup en grandeur. Haut de cent soixante-douze pieds comme la maison du Soleil, il a, à sa base, treize cent cinquante pieds de large. Ce monument extraordinaire, composé de couches de briques alternant avec des couches d'argile, a donc, comme le fait observer M. A. de Humboldt, trois mètres de hauteur de plus que la troisième des grandes pyramides égyptiennes du groupe de Gisch, celle de Mycérinus, et pour la largeur il est presque double de celle de Chéops. Si, pour nous faire une idée de sa masse énorme, nous préférons le comparer à des objets plus connus, figurons-nous un carré quatre fois plus grand que la place Vendôme, couvert d'un monceau de briques s'élevant à une hauteur double de celle du Louvre.

A la place de l'autel et de la statue de Quetzalcoatl, les Espagnols ont construit sur la cime de la pyramide, plate-forme de quatre mille deux cents mètres carrés, une petite église consacrée à la Vierge et qui est peut-être, de tous les temples du globe, le plus rapproché du ciel. Du pied de cette chapelle on jouit d'une vue incomparable, décrite par M. de Humboldt : on voit se déployer au-dessous de soi une plaine couverte de riches moissons, des plantations d'aloès et d'agaves, des jardins, des fermes, des villages, Cholula avec sa grande place couverte d'Indiens et ses églises aux clochetons élancés, et devant soi une ceinture de montagnes bleues qui dominent la Sierra de Tlascala, le Popocatepetl et le pic d'Orizaba, trois cimes plus

élevées que le mont Blanc et dont deux vomissent encore des flammes.

A l'époque de la conquête du Mexique par les Espagnols, les monuments religieux abondaient dans l'empire de Montézuma. Les villes, les champs, les bois, les chemins étaient parsemés de temples, d'autels, d'idoles. Torquemada porte à quarante mille le nombre de ces monuments, et il en attribue deux mille à la capitale seulement. Zumarragua, le premier évêque de Mexico, affirme que les seuls franciscains en détruisirent, dans l'espace de huit ans, plus de vingt mille. Le plus vaste et le plus célèbre de ces édifices était le grand téocalli de Tenochtitlan (l'ancien Mexico). Cortés et ses compagnons, qui le visitèrent en hôtes et en amis et qui devaient un peu plus tard le brûler, après la prise de la ville, furent frappés de son immensité. Des jardins, des fontaines, des couvents d'hommes et de femmes, soixante-dix-huit petits temples consacrés à diverses divinités, étaient compris dans son enceinte formée par une muraille de huit pieds de haut, que surmontaient une multitude de niches imitant des créneaux, et que décoraient des reliefs figurant des serpents entrelacés. Une ville de cinq cents feux, au dire de Cortés, aurait pu tenir dans cette espèce de place forte. Au centre s'élevait le temple, massive pyramide tronquée à cinq étages, large à sa base de deux cent quatre-vingt-dix pieds et haute de cent dix. Cet énorme bloc de pierre, sur lequel un escalier permettait de monter, servait de base à deux chapelles en forme de tours, hautes de plus de cinquante pieds et contenant deux idoles monstrueuses : l'une était l'image de Tezcatlipoca, la première des divinités aztèques après Teolt ou l'Être suprême invisible ; l'autre représente Huitzilopochtli, le dieu de la guerre, protecteur de l'empire et à qui le temple

était particulièrement dédié. A la vue de ces idoles, Cortés ne put contenir son indignation et demanda à Montezuma comment un prince qui paraissait aussi sage pouvait adorer d'abominables démons. Tout près de là, on voyait un objet plus repoussant encore: c'était, sur le pavé taché de sang, la pierre des sacrifices, en jaspe vert, sur laquelle on immolait au dieu Huitzilopochtli des victimes humaines, choisies parmi les prisonniers de guerre. Cette cruelle cérémonie s'accomplissait avec une solennité formidable : la victime était amenée, étendue sur la table de jaspe et maintenue par des prêtres ; le sacrificateur, paré d'une coiffure de plumes et de joyaux, lui fendait la poitrine avec un couteau de pierre et arrachait le cœur, qu'il présentait d'abord au Soleil pour le jeter ensuite au pied de l'autel de l'idole ; puis il reprenait ce cœur sanglant et l'offrait à l'idole elle-même en l'introduisant dans sa bouche ou en le lui frottant sur les lèvres ; enfin il le brûlait et en recueillait les cendres. Le corps, après que la tête en avait été détachée, était jeté du haut de la plate-forme. Le peuple tout entier, assemblé autour du temple, assistait à cette boucherie.

Un pareil culte, destiné à inspirer la terreur, révèle assez ce qu'étaient les idoles auxquelles il s'adressait. Elles ne pouvaient être une image idéalisée de l'homme, comme les dieux des peuples civilisés qui demandaient à la contemplation de formes nobles et belles des sentiments de respect et d'amour. Elles devaient être et elles étaient en effet d'informes et hideux symboles, un assemblage confus de traits affreux, menaçants, d'attributs guerriers, d'armes meurtrières. « La férocité des mœurs sanctionnée par un culte sanguinaire, dit M. A. de Humboldt, la tyrannie exercée par les princes et les prêtres, les rêves chimériques de l'astrologie et l'emploi de l'écriture symbolique, ont

contribué à perpétuer la barbarie des arts et le goût pour les formes incorrectes et hideuses. Ces idoles, devant lesquelles ruisselait journellement le sang des victimes humaines, réunis-

Idole aztèque (face antérieure).

saient dans leurs attributs ce que la nature offre de plus étrange. Le caractère de la figure humaine disparaissait sous le poids des vêtements, des casques à têtes d'animaux carnassiers et des serpents qui entortillaient le corps. Un respect religieux pour les signes faisait que chaque idole avait son type individuel, dont

il n'était pas permis de s'écarter. Ainsi le culte perpétuait l'incorrection des formes, et le peuple s'accoutumait à ces réunions de parties monstrueuses que l'on disposait d'après des idées

Idole aztèque (face postérieure).

systématiques. Cet accouplement de signes symboliques bizarres formait des êtres purement fantastiques. »

L'une de ces idoles, appartenant précisément au grand téocalli de Mexico, et probablement celle devant laquelle se faisaient les sacrifices humains, fut retrouvée, en 1790, sous le

pavé de la *plaza Mayor*, ancien emplacement du temple. Des ouvriers la découvrirent en fouillant le sol pour construire un aqueduc souterrain. Depuis, elle avait été transportée dans les bâtiments de l'Université et enfouie de nouveau dans un des corridors du collège, par l'ordre des professeurs, religieux dominicains, qui ne jugeaient pas prudent d'exposer cet ancien fétiche national aux yeux de la jeunesse mexicaine ; mais M. A. de Humboldt obtint qu'on la déterrât, et il put l'examiner. Cette idole est colossale. Sa hauteur est de dix pieds, sa largeur de six. Elle ne mérite pas le nom de statue ; c'est plutôt un bloc de rocher, un énorme morceau de porphyre sculpté sur toutes ses faces. Quand on regarde de près cette masse informe, on distingue, à la partie supérieure, les têtes de deux monstres accolés. Chacune des deux figures a deux grands yeux et une large bouche armée de quatre dents. Les bras et les jambes disparaissent sous une draperie entourée de gros serpents. Tous ces accessoires, surtout les plumes qui forment la frange de la draperie, sont sculptés avec beaucoup de soin. Il n'est pas douteux que cette image représente le dieu de la guerre Huitzilopochtli et sa femme Téoyamiqui, dont la fonction était de conduire les âmes des guerriers morts pour la défense des dieux à la maison du Soleil, le paradis des Mexicains, où elle les transformait en colibris. Les têtes de morts et les mains coupées qui couvrent la poitrine de la déesse rappellent les horribles sacrifices offerts au dieu de la guerre et à sa compagne. Les mains coupées alternent avec des espèces de vases qui servaient à brûler l'encens. En dessous du bloc, on voit l'image du Pluton mexicain, Mictlanteuhtli, le maître du séjour des morts, ce qui doit faire supposer que l'idole était soutenue en l'air à une certaine hauteur par deux piliers. Cette disposition permettait sans

doute aux prêtres de faire passer les malheureux destinés à être immolés sous la figure de Mictlanteuhtli.

On a trouvé dans les ruines de Copan, ancienne ville importante du Guatemala, des pierres sculptées analogues à celle que nous venons de décrire, amas confus de signes symboliques, d'ornements bizarres, au milieu desquels l'œil dégage avec

Idole aztèque (face inférieure).

peine une vague forme humaine. On y a découvert aussi, sur des piliers et des tables de pierre, des bas-reliefs représentant des personnages des deux sexes, richement vêtus, debout ou assis dans des attitudes expressives, sculptés et peints avec une évidente recherche de la réalité. Mais c'est à Palenqué que nous verrons les spécimens les plus curieux et les plus complets de l'art indien.

CHAPITRE XX

Les ruines de Palenqué. — Les bas-reliefs du Palais. — Une statue cariatide en porphyre. — Les colosses de l'île de Pâques.

Les ruines de Palenqué, situées dans la province de Chapias, près de la frontière du Yucatan, sont les restes d'une ville détruite, oubliée aujourd'hui et perdue au milieu de sombres et sauvages forêts. Le nom de Palenqué, qui leur a été donné par les voyageurs, est celui d'une petite bourgade voisine. Ces ruines se composent de plusieurs monuments séparés les uns des autres par d'épais massifs de végétation; le plus important d'entre eux est celui qu'on a appelé le *Palais*.

Cet édifice, long et plat, percé de larges ouvertures et surmonté vers sa partie supérieure d'une tour carrée, s'aperçoit de loin au-dessus des arbres de la forêt. Il est assis sur une butte artificielle, oblongue, qui aujourd'hui a l'air d'un amas de décombres, et sur laquelle des touffes de buissons et d'arbustes ont pris racine, mais qui était autrefois une pyramide régulière, revêtue de pierres taillées. Ce vaste soubassement a quarante pieds anglais d'élévation, et, à sa base, trois cent dix pieds de largeur sur deux cent soixante de profondeur.

Le palais, qui occupe le sommet de la pyramide, est nécessairement moins étendu; son développement est, en largeur, de deux cent vingt-huit pieds, et en profondeur, de cent quatre-vingts. Sa hauteur ne dépasse pas vingt-cinq pieds. Une lourde corniche saillante, en pierre, le couronne sur ses quatre côtés.

La façade, qui regarde le levant et dont la maçonnerie est revêtue d'une couche de stuc, peinte autrefois de couleurs éclatantes, paraît à jour comme une galerie; elle se compose d'une série de piliers séparés par des portes plus larges qu'eux. Ces portes, au nombre de quatorze, ont chacune environ neuf pieds de largeur; les piliers n'en ont que six ou sept : huit d'entre eux sont écroulés et jonchent la terrasse de leurs débris; les autres sont encore entiers, et l'on peut distinguer les curieuses sculptures qui les couvrent dans toute leur hauteur.

Sur l'un de ces pilastres, le mieux conservé, on voit un personnage debout et de profil; à son attitude et à la recherche de son costume, on reconnaît un souverain. La figure offre un type que l'on ne retrouve chez aucune tribu indienne de ces contrées, et qui, s'il fut fourni au sculpteur par la nature, dut appartenir à une race aujourd'hui disparue : le nez est grand et busqué, le front tout à fait déprimé, les lèvres fortes et le menton fuyant, de sorte que la tête se termine en pointe et que l'angle facial est extrêmement aigu. Une énorme coiffure, dirigée en arrière, et composée de deux volumineux panaches de plumes sortant d'une accumulation d'ornements indéfinissables, est posée sur le sommet du crâne. La poitrine et les bras sont nus, excepté les épaules, qui sont couvertes d'une espèce de pèlerine divisée en petits carrés et bordée d'une garniture de grains sphériques. L'un des bras, le droit, tient une sorte de chapelet ou de collier à longue frange, qui pend, et l'autre un long sceptre surmonté d'ornements symboliques. Une peau de léopard, attachée autour des reins, descend jusqu'au milieu des cuisses; la queue tombe par derrière le long des jambes nues. Enfin un brodequin enveloppe le pied et monte au-dessus de la cheville.

Aux genoux de ce personnage, en avant et en arrière, se

tiennent deux figures assises, les jambes croisées, un bras replié sur la poitrine, la tête et tout le corps nus, sauf une ceinture autour de la taille : leur attitude est celle d'adorateurs ou de suppliants.

Ce tableau sculpté est entouré d'une riche bordure d'ornements variés. Au-dessus de la partie supérieure de ce cadre, on aperçoit trois hiéroglyphes en forme de médaillons, destinés sans doute à expliquer le sujet du bas-relief. Le tout était peint, ainsi que l'attestent les différentes teintes rouges, bleues, jaunes, noires, encore visibles sur la pierre.

Les cinq autres piliers restés debout présentent des personnages et des scènes analogues, mais beaucoup plus gravement endommagés par le temps. Le consciencieux explorateur américain, M. Stephens, dont nous ne faisons que résumer les descriptions, pleinement confirmées depuis par les beaux dessins de M. de Waldeck, suppose avec vraisemblance que cette série de tableaux retraçait l'histoire de quelque grand événement ou de quelque règne glorieux. Quoi qu'il en soit, on peut se faire une idée de l'aspect admirable que devait offrir de loin cette façade quand tous les pilastres étaient intacts et que les peintures qui les embellissaient brillaient de tout leur éclat.

L'intérieur du palais, dont on a eu beaucoup de peine à reconnaître le plan parmi les murs écroulés et l'épaisse végétation qui encombrent le sol, renferme d'autres sculptures, où l'inhabileté involontaire de l'artiste semble se compliquer d'un parti pris de difformité et de laideur. Quand on a franchi la porte d'entrée percée, non au milieu, mais vers la droite, dans le mur de la façade, derrière les piliers, et traversé un corridor, on rencontre un escalier en pierre conduisant à une cour à peu près carrée, longue de quatre-vingts pieds et large de soixante-

dix. De chaque côté de cet escalier, sur le mur de soutènement légèrement incliné, on remarque des figures gigantesques, creusées dans la pierre en bas-relief, les unes debout, les autres assises les jambes ployées sous elles. Ces figures, hautes de neuf à dix pieds, ne sont plus sveltes et élancées comme celles des piliers. Leur visage présente la même bizarrerie de conformation, consistant dans la saillie du nez et l'effacement complet du front, mais les traits sont beaucoup plus lourds; la face est bouffie, toute ronde. La tête, sans cou, s'enfonce dans les épaules; les membres sont trapus, enflés, massifs. Malgré leur riche coiffure, leurs colliers et leurs bracelets, ces personnages appartiennent évidemment à une race qu'on a voulu représenter comme inférieure. Leur posture et leurs gestes tourmentés sont ceux de vaincus, de suppliants. — Au fond de la cour se trouve un autre escalier flanqué de bas-reliefs du même genre et également gigantesques, avec lesquels alternent des espaces nus, occupés seulement par des cartouches d'hiéroglyphes.

A quelque distance du palais, dans les ruines d'une autre construction pyramidale surmontée aussi d'un monument, on a trouvé plusieurs grands tableaux sculptés, d'un caractère religieux, très remarquables par la netteté du trait et même par une certaine élégance de dessin. L'un de ces tableaux, découvert dans l'intérieur d'une chambre, a neuf pieds de large et huit de haut. Il est formé de trois pierres rapprochées. Sur les côtés s'alignent quatre rangées d'hiéroglyphes. Le sujet est une scène symbolique relative au culte national. Deux personnages, drapés d'étoffes souples, dont les plis sont très justement indiqués, sont debout, tournés l'un vers l'autre, tenant dans leurs mains chacun une offrande; ils sont montés sur le dos de deux êtres humains, dont l'un, couché à terre, s'appuie sur ses

coudes, comme écrasé par le fardeau qui pèse sur lui ; l'autre s'arc-boute sur ses mains et sur ses genoux. Entre eux, dans le bas du tableau, on voit deux figures grimaçantes, accroupies, les jambes croisées, toutes deux s'appuyant d'une main sur le sol et soutenant de l'autre au-dessus de leurs têtes une espèce de support très richement décoré. Sur ce support sont posées deux longues lances croisées en forme d'X, au milieu desquelles, à leur point de jonction, est suspendu un masque bizarre : à peine distingue-t-on, parmi des arabesques délicatement contournées, les yeux formés par des volutes et une large bouche avec la langue tirée. C'est à ce masque que les deux principaux personnages paraissent présenter leurs offrandes, qui consistent en deux monstres ayant un corps d'enfant et une tête d'animal fantastique. Les deux grandes figures debout sont d'une justesse et d'une finesse de modelé qui rappellent presque les beaux bas-reliefs égyptiens ; les figures accroupies expriment, par leur attitude, la fatigue, la souffrance physique, avec une clarté saisissante.

Nous mentionnerons enfin un morceau de sculpture en ronde bosse trouvé parmi les débris d'un troisième édifice et le seul de ce genre qui ait été extrait des ruines de Palenqué, où les figures en bas-relief sont pour ainsi dire innombrables. Cette statue est taillée, ainsi que son piédestal, dans un bloc de porphyre très dur ; elle a dix pieds et demi de hauteur. Le personnage qu'elle représente est debout, les bras repliés sur la poitrine. Aucune expression, si ce n'est celle d'un calme impassible, ne ressort ni de son attitude, ni de son visage aux traits froidement réguliers. Il porte une haute coiffure, le long de laquelle montent deux espèces de cornes de taureau et que deux appendices massifs élargissent sur les côtés. Le cou est

entouré d'un collier, simple cordon de pierre sans ornements. La main droite presse sur la poitrine un instrument rectangulaire dont le bord supérieur est dentelé; la main gauche repose sur une tige surmontée d'une face humaine et décorée de dessins symboliques, qui descend entre les deux jambes jusque sur le piédestal.

Les jambes sont enveloppées d'une tunique étroite, collante; sous les pieds, sommairement indiqués, on remarque une figure hiéroglyphique, semblable au scarabée égyptien. Cette statue, dont l'envers est plat et raboteux, était probablement encastrée dans un mur, comme une cariatide, à l'entrée de quelque chapelle, et il y a lieu de supposer qu'elle avait son pendant, enfoui aujourd'hui parmi les décombres et l'inextricable réseau de plantes sauvages qui couvrent la terre.

La description de toutes ces pierres sculptées, de tous ces débris de temples et de palais, ne saurait communiquer au lecteur l'impression profonde que produit sur le voyageur la vue de monuments d'un caractère si étrange, véritablement grandioses par leur ensemble et rendus plus intéressants encore par le mystère de leur passé. « Nous avions sous les yeux, dit M. Stephens dans un élan d'enthousiasme, les traces imposantes de l'existence d'un peuple à part, qui a passé par toutes les phases de la grandeur et de la décadence des nations, qui a eu son âge d'or et a péri isolé et inconnu.

» Les liens qui l'unissaient à la famille humaine ont été brisés, et ces pierres muettes sont les seuls témoignages de son passage sur la terre. Nous vivions dans les ruines des palais de ses rois; nous explorions ses temples dévastés et ses autels renversés; de quelque côté que nous jetassions nos regards, nous retrouvions des preuves de son habileté dans les arts, de

sa richesse, de sa puissance. Au milieu de ce spectacle de destruction, nous faisions un retour vers le passé; notre imagination faisait disparaître la vaste forêt qui dévore ces vestiges respectables; nous reconstruisions par la pensée chaque édifice avec ses terrasses, ses pyramides, ses ornements sculptés et peints, ses proportions hardies; nous ressuscitions les personnages qui nous regardaient tristement du milieu de leurs encadrements; nous nous les représentions parés de riches costumes rehaussés par l'éclat des couleurs, coiffés de gracieuses aigrettes; il nous semblait qu'ils gravissaient les terrasses des palais et les degrés des temples; ces évocations fantastiques réalisaient pour nous les plus brillantes créations des poètes orientaux. Dans le roman de l'humanité, rien ne m'a plus vivement ému que le spectacle de cette cité, autrefois vaste et splendide, aujourd'hui bouleversée, saccagée, silencieuse, trouvée par hasard, ensevelie sous une végétation exubérante, et n'ayant pas même conservé son nom, aussi inconnu que son histoire. »

Si une certaine habileté de main et même un certain goût, qu'il est pourtant impossible de confondre avec le sentiment du beau, nous ont permis de donner encore à la sculpture américaine le nom d'art, il n'en est plus de même pour les ouvrages tout à fait naïfs des sauvages insulaires de la Polynésie. Ces ouvrages, dont l'île de Pâques nous offre les types les plus frappants, ne sont qu'une copie maladroite de la réalité. Toutefois, comme par leur caractère ainsi que par leurs dimensions, qui dépassent la nature, ils manifestent une intention désintéressée et une pensée de grandeur, ils ne sont pas indignes de notre intérêt.

Lorsqu'en 1774 le capitaine Cook approcha de l'île de Pâques, il aperçut avec surprise un grand nombre de colonnes

Statue colossale de l'île de Pâques.

rangées sur le rivage : les unes étaient par groupes de deux, d'autres de trois, de quatre et même de cinq ; plusieurs étaient exhaussées sur des espèces de plates-formes. A mesure que les navigateurs approchaient de la côte, ils distinguaient plus nettement les objets qu'ils avaient pris pour des colonnes : c'étaient de grands blocs de pierre grossièrement taillés ; la partie supérieure représentait une tête et des épaules humaines ; le bas était informe.

A peine débarqué, Cook examina de près ces étranges statues, et particulièrement l'une d'elles, dressée sur un emplacement pavé de dalles carrées. « Sur une tête mal dessinée, dit-il, on aperçoit à peine les yeux, le nez et la bouche ; les oreilles, excessivement longues, sont moins mal exécutées que le reste. Le cou est petit et court, et on ne distingue presque pas les épaules et les bras. Il y a sur le sommet de la tête un énorme cylindre de pierre, placé tout droit, ayant cinq pieds de diamètre et autant de hauteur. Ce chapiteau est formé d'une pierre rougeâtre, différente de celle de la statue. La tête et le cylindre qui la surmonte font, à eux seuls, la moitié de la figure.

» Nous n'avons pas remarqué, ajoute le navigateur, que les naturels rendissent aucun culte à ces colonnes ; ils paraissaient cependant avoir pour elles de la vénération, car ils témoignaient du mécontentement lorsque nous marchions sur l'espace pavé qui les entourait et que nous approchions d'elles pour les examiner... Nous fîmes diverses questions sur la nature de ces pierres à ceux qui semblaient les plus intelligents, et de leurs réponses nous crûmes pouvoir conclure que ce sont des monuments élevés à la mémoire de leurs rois. Les alentours du piédestal ont l'apparence d'un cimetière ; j'y trouvai des ossements humains qui confirmèrent cette conjecture. »

Deux officiers et plusieurs hommes de l'équipage, qui explorèrent l'île, rencontrèrent vers l'est trois plates-formes ou plutôt les ruines de trois plates-formes en maçonnerie. Il y avait eu sur chacune d'elles quatre grandes statues; presque toutes étaient renversées et brisées; on mesura l'une des plus grandes qui, quoique tombée, était entière : elle avait quinze pieds de long et six de large au-dessus des épaules. Chaque statue portait sur la tête une énorme pierre ayant la forme d'une sphère légèrement aplatie.

Plus loin, en parcourant la côte orientale, on trouva une quantité de ces figures gigantesques, les unes groupées sur des plates-formes, les autres isolées. L'une de ces dernières, qui était couchée par terre, n'avait pas moins de vingt-sept pieds de longueur sur huit pieds de diamètre aux épaules, et cependant elle paraissait petite auprès d'une autre qui était debout et dont l'ombre suffisait pour mettre à l'abri du soleil toute la troupe des explorateurs composée de près de trente personnes. Chez quelques-unes, le visage n'était pas mal exécuté; les yeux, le nez, les lèvres, le menton, fortement accentués, étaient une imitation assez exacte de la réalité. Quant au corps, il n'existait pour ainsi dire pas. Les plates-formes, longues de trente à quarante pieds, larges de quinze, hautes de six, de dix et même de douze, qui servaient de base aux statues groupées, témoignaient d'une surprenante habileté de main-d'œuvre; les pierres taillées qui les formaient étaient très-exactement jointes, sans aucun ciment; elles se maintenaient réciproquement, emmortaisées les unes dans les autres, comme les constructions cyclopéennes.

Dans l'opinion de Cook, il était impossible que les insulaires qu'il avait vus, misérables, sans vêtements, occupés du seul

soin de pourvoir à leurs premiers besoins, sans outils, eussent construit ces remarquables ouvrages de maçonnerie, et surtout eussent sculpté et dressé ces énormes blocs de pierre, surmontés d'autres pierres, rondes ou cylindriques, d'un volume et d'un poids si considérables ; de pareils monuments devaient être attribués à un ancien peuple, plus nombreux, plus riche, plus industrieux, assez civilisé pour vouloir et savoir honorer la mémoire de ses chefs par des monuments durables ; il n'y aurait pas invraisemblance à supposer qu'une catastrophe, telle qu'une éruption volcanique, ravagea l'île, détruisit tous les arbres, fit périr les animaux domestiques et précipita les habitants dans l'état de pauvreté et de faiblesse où on les voit tombés aujourd'hui.

Avant le capitaine Cook, en 1712, Roggeween avait trouvé sur le rivage de l'île de Pâques des colosses encore plus grands que ceux dont nous venons de parler ; plusieurs avaient jusqu'à trente et quarante pieds de hauteur. Plus tard, en 1786, la Pérouse en vit encore un grand nombre, mais plus petits, ne dépassant pas quatorze ou quinze pieds, et dont les insulaires actuels, malgré la pauvreté de leurs ressources, ne lui parurent pas, comme à Cook, incapables d'être les auteurs. Il remarqua que toutes les statues étaient faites d'une pierre volcanique très-tendre et très-légère, ce qui avait dû diminuer la difficulté de la taille et de l'érection de ces monuments. L'un des officiers de l'expédition, s'étant avancé dans l'intérieur de l'île, découvrit à côté d'un groupe de bustes gigantesques une espèce de mannequin en jonc de dix pieds de longueur, imitant assez exactement les proportions du corps humain. Cette grande poupée était enveloppée d'une étoffe blanche ; à son cou étaient attachés un filet en forme de panier, contenant de l'herbe sèche,

et une petite figure d'enfant, de deux pieds de long, dont les bras étaient repliés en croix et les jambes pendantes : ce mannequin, qui ne pouvait exister depuis un grand nombre d'années, n'était-il pas destiné à servir de modèle, de maquette pour une statue en pierre? Ne prouvait-il pas du moins que ceux qui l'avaient fabriqué n'étaient pas hors d'état de façonner plus ou moins grossièrement une roche tendre? Cette pensée se présenta à l'esprit de l'officier qui fit cette singulière découverte.

Les colosses de l'île de Pâques, dont un certain nombre étaient encore intacts en 1826, ont été renversés depuis, soit par l'action du temps, soit par les ordres des missionnaires, qui ont cru voir en eux de dangereux vestiges d'idolâtrie.

CHAPITRE XXI

La sculpture religieuse au moyen âge. — Les saint Christophe.
Les statues colossales de Roland.

Il suffit de songer à nos anciennes cathédrales pour ne pas hésiter un instant à reconnaître que le sentiment de la grandeur, loin d'avoir manqué au moyen âge, a été le caractère principal de l'art de cette époque. Ces amas de pierres, à la fois énormes et légers, ces nefs dont l'élévation fatigue le regard, ces colonnes plus hautes que les plus grands arbres, ces tours, ces flèches aiguës qui se perdent dans le ciel, constituent certainement l'une des œuvres les plus extraordinaires, les plus surhumaines de l'homme. Jamais en ce monde une société n'a fait un plus grand effort pour exprimer, avec la plus rebelle des matières, son élan vers l'infini.

La sculpture a prêté son concours à l'architecture dans cette noble entreprise, et, quoiqu'elle se soit faite sa subordonnée, sa servante, elle a joué un rôle important dans l'œuvre commune. C'est elle qui s'est chargée d'expliquer le sens des édifices religieux; elle ne les a pas seulement décorés, embellis, elle les a rendus intelligibles pour tous, même pour les plus ignorants : elle a voulu être et elle s'est appelée elle-même « le livre des illettrés. » Et ce livre que son ciseau a gravé sur la pierre est immense. Toutes les places que l'architecture consentait à lui abandonner, les piliers et les voussures des portes, les intervalles des colonnades, les niches des

façades, le sommet des pignons et jusqu'aux contre-forts, elle s'en est emparée pour y inscrire ses enseignements. Examinez l'extérieur d'une cathédrale, que n'y voyez-vous pas? Voici, à la place d'honneur, le Christ et la Vierge, qui dominent les autres personnages comme ils occupent le rang suprême dans l'histoire sacrée; voici, autour d'eux, les patriarches et les rois, leurs ancêtres, puis les prophètes qui les ont annoncés, les anges qui les ont assistés, les apôtres qui ont suivi Jésus et continué son œuvre, puis un peuple innombrable de saints, de saintes, de martyrs, soutien et gloire de l'Église; voici, à côté de ces figures, maintes scènes de l'Ancien et du Nouveau Testament, faits historiques, légendes, paraboles, prophéties, depuis la création du monde jusqu'au jugement dernier. Tout le christianisme est là, déployé devant vos yeux. Si la Bible se perdait, on la retrouverait en images sur ces murs.

Parmi les innombrables statues dont la sculpture du moyen âge a orné les églises, — Notre-Dame de Paris en possède douze cents, la cathédrale de Reims trois mille, celle de Chartres six mille, — beaucoup sont colossales : telles sont celles que l'on voit généralement alignées en longue file sur toute la largeur de la façade, au-dessus du portail, et qui représentent, non les rois de France comme on l'a cru longtemps, mais les rois de Juda ; telles les figures de Christ bénissant ou d'Ange sonnant de la trompette qui souvent surmontent le pignon de la nef; telles encore celles qui, comme à Reims, garnissent les pinacles des contre-forts.

Il est vrai que ces statues, à la place qu'elles occupent, perdent à nos yeux leurs dimensions colossales, tant elles s'harmonisent avec les parties environnantes et, pour ainsi dire, font corps avec elles. C'est qu'à cette époque les sculpteurs n'ambi-

tionnaient pour leurs ouvrages d'autre honneur que celui de contribuer à l'effet général en s'y perdant. L'édifice qu'ils concouraient à embellir leur paraissait comme un concert dans lequel ils n'avaient qu'à donner leur note, comme un grand poëme auquel ils ajoutaient une page anonyme. Et ils n'étaient pas tentés pour cela de négliger leur travail; ils y employaient toute leur habileté, ils y mettaient tout leur cœur. Qui n'admirerait la parfaite convenance, le charme pénétrant de ces grandes figures, qui abondent à Reims ou à Chartres, exécutées si simplement et pourtant si expressives? Que pouvait-on concevoir de mieux approprié à un temple chrétien que ces visages à la fois graves et doux, ce maintien recueilli, ces gestes pleins de modestie et de mansuétude, ces mains qui se joignent pour prier ou qui s'ouvrent pour accueillir et pardonner, ces longs vêtements aux plis sobres et d'une grâce si chaste?

On s'explique cette abnégation des artistes du moyen âge quand on se rappelle par quels mobiles et dans quelles conditions ils pratiquaient leur art. Au onzième et au douzième siècle, les sculpteurs ou *imagiers* étaient des moines; ils étaient enrégimentés dans des corporations qui obéissaient à des chefs. Quand on construisait quelque part une église, une abbaye, maçons et sculpteurs s'y rendaient comme en pèlerinage et ils taillaient la pierre dans les chantiers mêmes du monument. Ils travaillaient en chantant des cantiques et ne quittaient leurs outils que pour aller à l'autel et au chœur. Leurs supérieurs leur donnaient l'exemple du travail et de l'humilité; ils ne se bornaient pas à tracer les plans de l'édifice et à en diriger l'exécution; ils mettaient eux-mêmes la main à l'ouvrage et s'acquittaient des tâches les plus rudes. On voyait souvent de simples moines remplir les fonctions d'architectes et des abbés se faire

volontairement ouvriers. M. de Montalembert, dans l'Introduction de son *Histoire de saint Bernard*, cite le premier abbé de Bec, Herluin, grand seigneur normand, qui travailla à la construction de son abbaye comme un simple maçon, portant sur son dos la chaux, le sable et les pierres. Un autre Normand, Hugues, abbé de Selby, dans le Yorkshire, fit de même. Un troisième, Hezelon, chanoine de Liège, illustre par sa grande érudition et par son éloquence, mérita le surnom de *cimenteur*, emprunté à l'humble métier qu'il avait voulu exercer. Il est vrai que plus tard, aux treizième et quatorzième siècles, la statuaire passa des mains des moines dans celles des laïques : on s'en aperçoit à l'abandon de plus en plus marqué des types traditionnels, à la variété croissante qui se manifeste dans la physionomie, dans les gestes, dans le costume des personnages, et à la préoccupation évidente d'imiter de plus près la nature. Mais ces artistes laïques, tout en montrant plus d'indépendance et plus d'habileté, n'eurent pas plus d'orgueil ; l'intérêt de la grande œuvre dont un détail leur était confié domina dans leur pensée celui de leur propre ouvrage et de leur renommée ; ils firent des colosses là seulement où il le fallait, pour se conformer aux exigences d'un monument colossal ; ils restèrent docilement soumis à l'ordonnance et aux proportions prescrites par les architectes. Le culte désintéressé de l'art se joignait chez eux à la foi religieuse, ou en tenait lieu.

L'une des figures qui décoraient le plus fréquemment le portail des églises et qui presque toujours affectaient les proportions colossales, était celle de saint Christophe. On la trouvait aussi exposée isolément dans la campagne, sur le bord des routes, dans les carrefours, sur les monticules, comme on y voit encore aujourd'hui l'image du Christ en pierre ou en bois.

Le saint était représenté sous la forme d'un homme robuste à longue barbe, portant l'enfant Jésus à califourchon sur ses épaules, paraissant ployer sous le fardeau et marchant pieds nus dans l'eau en s'appuyant sur un long bâton dont l'extrémité supérieure se couronnait de palmes. Cette étrange figure était comprise de tous, car elle avait son explication dans une naïve et poétique légende, fort répandue dans tout le monde chrétien au moyen âge, et dont voici l'une des versions les plus populaires :

Saint Christophe, avant d'être chrétien, se nommait Offerus. C'était un géant d'une force extraordinaire; il avait douze coudées de haut. Il était très simple d'esprit, mais il avait le cœur bon et généreux. Quand il fut à l'âge de raison, il se mit à parcourir la terre en disant qu'il voulait servir le plus grand roi du monde. On l'envoya à la cour d'un roi puissant, qui se réjouit d'avoir un serviteur aussi fort. Mais un jour, le roi, entendant un troubadour, qui était venu chanter devant lui, prononcer le nom du diable, fit aussitôt le signe de la croix. « Pourquoi as-tu fait ce signe? demanda Offerus. — Parce que je crains le diable, répondit le roi. — Si tu le crains, il est donc plus puissant que toi? Alors je veux servir le diable. » Et Offerus quitta le roi. Après avoir longtemps marché, il rencontra une grande troupe de cavaliers; leur chef, vêtu de noir, s'avança vers lui et lui dit : « Où vas-tu? — Je cherche le diable pour le servir. — C'est moi qui suis le diable; viens avec moi. » Et Offerus suivit le diable. Mais voici qu'un jour, au milieu d'un chemin était plantée une croix, et aussitôt que le diable l'aperçut, il ordonna à sa troupe de prendre une autre route. « Pourquoi cela? demanda Offerus. — Parce que je crains l'image du Christ. — Si tu crains l'image du Christ, c'est que

le Christ est plus puissant que toi. Alors je veux servir le Christ. » Et Offerus s'en alla seul de son côté et continua à voyager. Enfin il rencontra un ermite, à qui il demanda où était le Christ et comment on pouvait le servir.

L'ermite lui répondit que le Christ était partout et qu'on le servait par des prières, des jeûnes et des veilles. « Je ne connais pas ces choses-là, et je ne saurais les faire, répliqua Offerus; enseignez-moi une autre manière de servir le Christ. — Eh bien, dit l'ermite, tu vois ce torrent furieux qui descend de la montagne. Les pauvres gens qui ont voulu le traverser se sont tous noyés. Reste ici, et porte ceux qui se présenteront sur tes fortes épaules; si tu fais cela pour l'amour du Christ, il te reconnaîtra pour son serviteur. — Cela, je puis le faire, répondit Offerus, et je le ferai volontiers pour l'amour du Christ. » Il se bâtit donc une petite cabane sur la rive, et il transportait jour et nuit tous les voyageurs d'un bord à l'autre du torrent.

Une nuit, comme il s'était endormi de fatigue, il s'entendit appeler trois fois par la voix d'un enfant : il se leva, prit l'enfant sur ses épaules et entra dans le torrent. Tout à coup les eaux s'enflèrent et l'enfant devint si lourd, que le géant se sentait accablé sous son poids; il déracina un arbre pour s'en servir en guise de bâton, et rassembla ses forces. Mais les flots grossissaient toujours et l'enfant devenait de plus en plus pesant. Offerus, étonné, leva la tête vers celui qu'il portait et lui dit : « Petit enfant, pourquoi te fais-tu si lourd? il me semble que je porte le monde. » L'enfant répondit : « Tu portes non-seulement le monde, mais Celui qui a fait le monde. Je suis le Christ, ton Dieu et ton maître, celui que tu dois servir. Désormais, tu t'appelleras *Christophe* (c'est-à-dire porte-Christ). — Le lendemain, le tronc d'arbre qui avait servi de bâton à

Christophe et qu'il avait déposé près de la porte de sa cabane, avait pris racine et s'était changé en un palmier garni de feuilles et de fruits.

Notre-Dame de Paris possédait, avant la Révolution, une statue de cet Hercule chrétien. On voit encore aujourd'hui un saint Christophe, de quatre mètres de haut, sur le portail latéral de Notre-Dame d'Amiens. Un grand nombre de ces images de pierre portaient une inscription de deux vers latins exprimant cette croyance populaire que quiconque avait jeté un regard sur le saint, était préservé de mort pour le reste de la journée. Aussi, en temps d'épidémie, ces images étaient-elles visitées quotidiennement par un grand nombre de dévots.

Le sentiment religieux ne fut pas seul, au moyen âge, à s'exprimer par la statuaire. L'idée de la liberté civile, du droit fier d'exister et décidé à se défendre, a voulu s'affirmer aussi dans des œuvres plastiques, durables par la matière, imposantes par les dimensions. Telles étaient ces statues colossales, nombreuses encore au dix-huitième et surtout au dix-septième siècle, dans les villes de l'Allemagne du Nord, et désignées sous le nom de *Rolands* (Rolandsaule). Elles étaient placées tantôt contre la muraille d'un monument civil, tantôt au milieu d'une place publique. On peut voir un de ces Rolands, haut d'environ quinze pieds, sur l'un des côtés de l'hôtel de ville de l'ancienne cité saxonne d'Halberstadt : c'est un guerrier debout, moitié chevalier, moitié bourgeois; sa tête est nue; il est vêtu d'une cotte de mailles qu'une ceinture retient à la taille; ses jambes sont protégées par une armure; un bouclier couvre le haut de la poitrine, et la main droite tient une longue épée. Son attitude, calme et résolue, est celle de la défense plutôt que de l'attaque.

Comment ces figures, qui très-vraisemblablement n'étaient autre chose que des emblèmes constatant la possession de franchises communales, telles que le droit de haute et de basse justice ou bien un droit de marché, ont-elles perdu dans l'opinion publique leur véritable signification, et ont-elles passé pour des représentations du paladin Roland? C'est que les symboles n'offrent pas une prise suffisante à l'imagination populaire, qui ne tarde pas à leur substituer des réalités concrètes; c'est aussi que ces figures étaient gigantesques et que Roland, ainsi que les vaillants guerriers qui entouraient Charlemagne, transfigurés par les chansons, les romans et les chroniques, avaient pris des proportions surhumaines; ils étaient devenus des géants. Il était admis que l'empereur Charles avait huit pieds de haut et la face large d'un pied. Ses repas ne le cédaient en rien à ceux des héros d'Homère. Il était si fort qu'il brisait aisément avec ses doigts quatre fers de cheval à la fois, et qu'il élevait sur la paume de sa main un chevalier tout armé du sol à la hauteur de sa tête; d'un seul coup d'épée, il pourfendait un cavalier bardé de fer jusqu'à entamer le cheval lui-même. Le preux Roland ne lui était pas inférieur; il n'aimait à se mesurer qu'avec des adversaires dignes de lui, tels que le terrible Ferragus, de la race de Goliath, dont la taille était de deux coudées, et qui avait la vigueur de quarante hommes. Il comptait pour rien les ennemis ordinaires et s'ennuyait de perdre son temps à les combattre. Un jour, au retour d'une expédition contre les Bohémiens et les Avares, on lui demandait ce qu'il avait fait dans leur pays : « Que m'importaient ces misérables grenouilles! répondit-il. J'avais l'habitude d'en porter çà et là sept, huit et même neuf embrochés à ma lance et murmurant je ne sais quoi. C'était bien la peine à notre seigneur le roi Karle et à

nous d'aller nous fatiguer contre de pareils vermisseaux ! »

Statue colossale de Roland, à Halberstadt.

Enfin quand Roland se vit perdu, lui et ses compagnons, dans le val de Roncevaux, et qu'il se décida à appeler à son secours

Charlemagne et l'armée, qui s'étaient éloignés, « il sonna son olifant de si grande vertu, qu'il le fendit en deux par la force du vent issu de sa bouche. » Le son en fut entendu à trente lieues de là. Puis, ne voulant pas que sa glorieuse épée, Durandal, tombât au pouvoir des mécréants, il la frappa, pour la briser, sur un long rocher de marbre qui était près de lui; mais l'épée demeura intacte, c'est le rocher qui fut coupé du haut en bas. On montre encore une fente verticale de cent cinquante pieds de longueur sur six cents environ de hauteur qui traverse de part en part un immense banc de marbre noir et qu'on appelle la *brèche de Roland.*

Cette tradition de la taille gigantesque du vaillant neveu de Charlemagne survécut au moyen âge. François Ier, épris de chevalerie, s'en préoccupa, et, trouvant l'occasion de vérifier un fait qui l'intéressait, il en profita : « Lorsqu'il passa par Blaye, à son retour de sa captivité d'Espagne, — raconte Hubertus Thomas Leodius, dans sa Vie du prince palatin Frédéric II, — il voulut descendre dans le souterrain où Roland, Olivier et saint Romain sont ensevelis dans des sépulcres de marbre de dimensions ordinaires. Le roi fit rompre un morceau de marbre qui recouvrait Roland, et tout de suite, après avoir plongé un regard dans l'intérieur, il ordonna de raccommoder le marbre avec de la chaux et du ciment, sans un mot de démenti contre l'opinion reçue. »

Ce qu'avait vu François Ier, le même historien nous l'apprend : « Quelques jours après, dit-il, le prince palatin Frédéric, qui allait rejoindre Charles-Quint en Espagne, ayant en passant salué François Ier à Cognac, vint à son tour loger à Blaye, et voulut aussi voir ces tombeaux. J'y étais avec l'illustre médecin du prince, le docteur Lange; et comme nous étions, l'un et

l'autre, à la piste de toutes les curiosités, nous questionnâmes le religieux qui avait tout montré au prince : — Les os de Roland étaient-ils encore entiers dans le sépulcre, et aussi grands qu'on le disait? — Assurément, répondit-il, la renommée n'a point menti d'une syllabe, et il ne faut pas s'arrêter aux dimensions du sépulcre : si elles n'ont rien de remarquable, c'est que depuis que ces reliques ont été apportées du champ de bataille de Roncevaux, les muscles ont eu le temps de se consumer et le squelette ne tient plus ; mais les os ont été déposés liés en fagot, à telles enseignes qu'il a fallu creuser le marbre pour pouvoir loger les tibias, qui étaient encore entiers.

» Sur ces paroles du moine, nous admirâmes beaucoup la taille de Roland, dont, supposé que le moine eût dit vrai, les tibias, calculés sur la longueur du marbre, avaient trois pieds de long pour le moins.

» Pendant que nous raisonnions là-dessus, le prince emmena le moine d'un autre côté, et nous restâmes tout seuls. Comme le mortier n'était pas encore durci : — Si nous ôtions le morceau de marbre? dit l'un de nous.

» Aussitôt nous voilà à l'ouvrage ; la pierre céda sans difficulté, et tout l'intérieur du tombeau nous fut découvert... Il n'y avait absolument rien qu'un tas d'osselets à peu près gros deux fois comme le poing, lequel, étant remué, nous offrit à peine un os de la longueur de mon doigt. »

Leodius et son compagnon rajustèrent le fragment de marbre et s'éloignèrent ; ils ne savaient que penser des affirmations du moine, qui certainement était de bonne foi, et de la grandeur exceptionnelle attribuée par la croyance populaire aux prétendus os de Roland.

CHAPITRE XXII

Michel-Ange ; ses trois colosses, le David, le Jules II et le Moïse.

S'il y eut jamais un artiste épris du genre de beauté qui résulte de la force et de la grandeur, ce fut Michel-Ange. Il vit les belles œuvres harmonieuses et paisibles de la sculpture grecque, que son siècle retrouvait une à une, et nul ne les admira plus que lui, mais il ne les imita point, pas plus que Dante, qui choisit le doux Virgile pour maître, ne lui ressembla. Ces deux esprits procèdent, non de l'antiquité, mais du moyen âge, non de Virgile et d'Homère, mais de la Bible, et de l'Ancien Testament plus que de l'Évangile ; la douceur et la sérénité ne furent pas leur partage. Michel-Ange surtout ne conçut que le grandiose et le terrible. L'énergie nécessaire aux luttes et aux souffrances de la vie, la mort et les châtiments que le souverain Juge réserve aux coupables, préoccupèrent constamment sa pensée et inspirèrent ses œuvres.

L'austérité de son âme se montrait dans sa manière de vivre. Il passait pour bizarre, farouche et orgueilleux. Il aimait la solitude ; les hommes l'importunaient. Quoique l'argent ne lui manquât pas, il vécut toujours comme s'il eût été pauvre. Il ne songeait qu'à son travail. Souvent il se couchait tout habillé pour ne pas perdre de temps à ôter et à remettre ses vêtements, et il se levait la nuit pour noter, avec le crayon ou le ciseau, les pensées qui lui venaient. Quand il était pressé, ses repas se

composaient de morceaux de pain qu'il mettait dans ses poches le matin et qu'il mangeait sur son échafaud tout en travaillant.

Sa façon de tailler le marbre était d'un Titan. « J'ai vu, dit un écrivain du seizième siècle, Michel-Ange, âgé de plus de soixante ans, avec un corps amaigri qui était loin d'annoncer la force, faire voler en un quart d'heure plus d'éclats d'un marbre très dur que n'auraient pu le faire, en une heure, trois jeunes sculpteurs des plus forts. Il y allait avec tant d'impétuosité et de furie, que je craignais à tout moment de voir le bloc entier tomber en pièces. Chaque coup faisait voler à terre des éclats de trois ou quatre doigts d'épaisseur. » Cette manière violente de travailler venait d'une sorte de fierté et d'impatience qu'il éprouvait à l'égard d'une matière rebelle. Quand il n'était pas content de son ouvrage, il le punissait sans miséricorde en le détruisant. Un jour, il brisa un groupe en marbre presque terminé, pour un défaut qu'il y remarqua. Il traitait ses œuvres imparfaites comme il croyait que le Dieu jaloux traite ses créatures infidèles.

Un tel homme devait sentir le besoin de joindre la grandeur matérielle à celle de l'expression, pour accroître celle-ci. Cette disposition se révéla, en effet, de bonne heure en lui. Un jour, — il était alors tout jeune et débutait dans la pratique de son art, — il tomba beaucoup de neige, chose rare à Florence, et Pierre de Médicis eut la fantaisie de voir faire une statue en neige dans la cour de son palais; Michel-Ange, qui avait été le protégé de son père et qu'il fit appeler, heureux d'avoir à sa disposition une matière docile et qu'il pouvait ne pas épargner, modela un colosse dont le prince fut émerveillé.

Plus tard, Michel-Ange, qui, après le beau groupe de la *Pieta*, était en possession de tout son talent, apprit qu'un

énorme bloc de marbre de Carrare, qui avait été gâté autrefois par Simon de Fiesole, et qui, depuis lors, était resté sans emploi, avait été offert à Léonard de Vinci, et que ce dernier l'avait refusé en déclarant qu'on n'en pouvait rien faire. Aussitôt les dimensions du morceau de marbre, la hardiesse de l'entreprise qu'un grand artiste regardait comme impossible, le tentèrent, et il demanda à se charger de l'œuvre. Le bloc lui fut concédé; il construisit sur la place même un atelier dans lequel il s'enferma, sans permettre à personne d'y pénétrer, et, au bout de dix-huit mois, il avait achevé le David colossal, haut de plus de cinq mètres, que l'on a vu longtemps à Florence devant la porte du Palais-Vieux, et qui a été récemment transporté à l'Académie des beaux-arts (¹). La première pensée de Michel-Ange, qui nous est révélée par un de ses dessins, conservé au Musée du Louvre, avait été de donner à sa statue plus de mouvement en faisant reposer le pied de David sur la tête de Goliath, mais la forme du marbre ne se prêta pas à cette attitude. Tel qu'il est, debout, droit, sans action, sans caractère déterminé, le David excita, quand il parut, une très vive admiration; Vasari en parle en ces termes : « A vrai dire, depuis que le David est en place, il a entièrement éclipsé la réputation de toutes les statues modernes ou antiques, grecques ou romaines. On peut affirmer que ni le Marforio de Rome, ni le Tibre ou le Nil du Belvédère, ni les géants de Monte-Cavallo, ne doivent lui être comparés, tant Michel-Ange a su y réunir de beautés. On n'a jamais vu de pose générale plus gracieuse, ni de plus beaux contours que ceux des jambes. Il est certain qu'après avoir vu cette statue, l'on ne conserve plus de curiosité pour

(¹) Une reproduction en bronze du David, de même grandeur que le modèle, se dresse en plein air sur la place qui porte le nom de Michel-Ange.

aucun autre ouvrage fait de nos jours ou dans l'antiquité par quelque sculpteur que ce soit. » Ces éloges peuvent paraître exagérés ; le David, malgré la noblesse et l'élégance de la forme, la science consommée et le fini du travail, pèche par l'absence d'expression et laisse le spectateur un peu froid ; mais on devra pourtant le compter parmi les ouvrages les plus étonnants de Michel-Ange, si l'on songe dans quelles conditions il a été exécuté, et que l'artiste, comme le dit Vasari, « fit un véritable miracle en donnant l'existence à la mort. »

Dès que Jules II fut élevé au pontificat, il appela Michel-Ange auprès de lui. Ces deux hommes, aussi impétueux l'un que l'autre, étaient faits pour se rapprocher et aussi pour se heurter. Le désir du pape étant de se voir élever de son vivant un tombeau d'une magnificence exceptionnelle, Michel-Ange se mit aussitôt à l'œuvre et présenta un projet qui fut accueilli avec enthousiasme. Il partit immédiatement pour Carrare, afin de se procurer les marbres nécessaires. On rapporte que là, en se promenant sur cette côte escarpée, il remarqua un grand rocher qui s'avançait dans la mer, et que l'idée lui vint de tailler dans ce rocher un colosse énorme, qui eût été aperçu des navires passant au large. Les habitants du pays racontent que les anciens avaient déjà eu la même pensée, et ils montrent dans le roc quelques travaux qui ressemblent à un commencement d'ébauche. Malheureusement le dessein de Michel-Ange ne fut qu'un de ces rêves grandioses qui traversaient sans cesse ce vaste esprit : il ne fut pas exécuté.

Une querelle survenue entre le pape et l'artiste les sépara brusquement et interrompit la construction du mausolée. Ils se revirent à Bologne, dont Jules II venait de s'emparer ; leur colère réciproque s'apaisa, et le gage de la réconciliation fut la com-

mande d'une statue colossale en bronze, trois fois plus grande que nature, reproduisant les traits du pontife guerrier et destinée à être placée sur le frontispice de l'église de San Petronio. Michel-Ange travailla pendant seize mois à cette figure. Avant de quitter la ville, Jules alla voir le modèle en terre; le sculpteur, ne sachant encore ce qu'il mettrait dans la main gauche de la statue, proposa de lui faire tenir un livre. « Comment, un livre! s'écria le pape. Une épée bien plutôt! Je ne suis pas un lettré, moi. » Et comme le bras droit, qui faisait le geste de bénir, avait un mouvement fort énergique, Jules ajouta en riant : « Mais dis-moi, ta statue donne-t-elle la bénédiction ou la malédiction? — Saint-Père, répondit l'artiste, elle menace ce peuple, pour le cas où il ne serait pas sage. »

Le colosse de bronze fut achevé et placé au-dessus de la porte de San Petronio au commencement de l'année 1508; il y resta jusqu'en 1511, époque à laquelle le peuple « ne fut pas sage », se révolta, chassa les partisans du pape et brisa sa statue. Le duc Alphonse de Ferrare en acheta les morceaux, avec lesquels il fit fondre une belle pièce de canon, appelée *la Julienne;* il garda la tête, qui seule avait été épargnée : elle pesait six cents livres, et le duc disait qu'il ne la donnerait pas pour son poids d'or. On ignore ce que cette tête est devenue.

Revenu à Rome, Michel-Ange se remit avec ardeur au mausolée de Jules II. Les renseignements laissés par Condivi et par Vasari nous permettent de nous figurer ce monument tel que l'artiste l'avait conçu. D'après le premier, sur chacune des faces du tombeau se trouvaient quatre prisonniers debout, enchaînés, et entre ces groupes, dans des niches, deux Victoires assises, ayant à leurs pieds d'autres prisonniers renversés. L'entablement qui couronnait cette décoration supportait huit figures assises,

deux sur chaque face, représentant des Prophètes, au nombre desquels était Moïse, et des Vertus. Le sarcophage, placé entre elles, était surmonté d'une pyramide terminée par un Ange tenant un globe.

Vasari ajoute que le nombre total des figures était de quarante, sans compter les enfants et les ornements. Selon lui, il ne devait y avoir sur l'entablement que quatre statues : la Vie active, la Vie contemplative, saint Paul et Moïse ; mais le sarcophage aurait été soutenu par deux figures dont Condivi ne parle pas : le Ciel se réjouissant de ce que l'âme de Jules II était entrée dans la gloire éternelle, et la Terre pleurant la perte de ce pontife.

Mais la mort de Jules II, les préoccupations personnelles de ses successeurs, Léon X, Clément VII, Paul III, qui imposèrent d'autres travaux à Michel-Ange, empêchèrent l'exécution de ce plan gigantesque. Après des discussions et des luttes qui troublèrent pendant de longues années la vie du grand artiste, engagé d'honneur à terminer son œuvre, il fut arrêté que le tombeau serait élevé sous la forme où on le voit aujourd'hui dans l'église de Saint-Pierre aux Liens, et se composerait seulement de six statues : le Moïse, la Vie active et la Vie contemplative, et trois autres figures, dont une, couchée, représentant Jules II.

Le Moïse est la seule de ces statues qui soit tout entière de Michel-Ange. Il avait aussi à peu près terminé une Victoire, qui n'a pu trouver place dans le monument réduit et qui décore maintenant la salle du conseil au Palais-Vieux, et les deux admirables Captifs que possède le musée du Louvre.

Chacun connaît, d'après les reproductions de toute sorte, l'attitude et l'expression que Buonarotti a données à son Moïse : le législateur hébreu est assis, vêtu d'on ne sait quel costume bar-

17

bare. Le front contracté par une pensée orageuse, le sourcil froncé, la bouche saillante et serrée à la fois, donnent au visage une énergie terrible; une barbe, d'une épaisseur et d'une longueur extraordinaires, ruisselle en mèches onduleuses sur la poitrine. Les bras sont musclés comme ceux d'un athlète; le droit s'appuie sur les Tables de la loi, le gauche repose sur la jambe droite; l'autre jambe se retire en arrière et porte sur la pointe du pied, comme si ce géant formidable allait se lever et se dresser devant vous. A aucune époque, l'art statuaire n'a produit une œuvre plus étonnante. « Le Moïse, dit M. Charles Clément, demeure, au milieu des chefs-d'œuvre de la sculpture ancienne et moderne, comme un événement sans pareil. Quoique cette figure soit bien loin d'atteindre et de prétendre à la beauté sereine et tranquille que les anciens regardaient comme le terme suprême de l'art, d'où vient qu'elle produit une irrésistible impression? C'est qu'elle est plus qu'humaine et qu'elle transporte l'âme dans un monde de sentiments et d'idées que les anciens connaissaient moins que nous. Leur art voluptueux, en divinisant la forme humaine, retenait la pensée sur la terre. Le Moïse de Michel-Ange a vu Dieu, il a entendu sa voix tonnante, il a gardé l'impression terrible de la rencontre du Sinaï; son œil profond scrute des mystères qu'il entrevoit dans ses rêves prophétiques. »

On a dit que Michel-Ange, en sculptant la figure de Moïse, s'était souvenu des traits de Savonarole, le prédicateur prophétique et l'héroïque réformateur de Florence. M. Michelet a adopté cette tradition : « Le cœur de Michel-Ange, — dit-il dans son volume de *la Renaissance*, — plein du martyr, l'avait transfiguré ici, et par le trait le plus hardi qui, selon l'histoire, marquait cette physionomie unique : quelque chose du bouc; figure su-

Le Moïse de Michel-Ange.

blimement bestiale et surhumaine, comme dans ces jours voisins de la création où les deux natures n'étaient pas encore bien séparées. Les cornes ou rayons plantés au front rappellent à l'esprit ce bouc terrible de la vision, « qui n'allait qu'à force » de reins et frappait de cornes de fer. » Le pied ému, violent, porte à terre sur un doigt pour écraser les ennemis de Dieu et les contempteurs de la loi. Moïse est la loi incarnée, vivante, impitoyable. Lui seul donna à Michel-Ange une pure satisfaction d'esprit. On conte que quarante ans après, quand on le traîna dans l'église où il devait siéger, son père, qui marchait devant lui, s'indigna de le voir aller si lentement, se retourna, lui jeta son maillet, disant avec tendresse : « Eh ! que ne vas-tu » donc ? Est-ce que tu n'es pas en vie ? »

CHAPITRE XXIII

Le Jupiter Pluvieux de Jean de Bologne. — Le saint Charles Borromée, à
Arona. — Pierre Puget; son saint Sébastien et son Milon de Crotone; son
projet d'Apollon colossal.

La célèbre villa de Pratolino, bâtie vers 1570, à cinq milles
de Florence, par l'architecte Buontalenti pour le duc François
de Médicis, dut sa réputation surtout aux curieuses fontaines
jaillissantes et à l'énorme colosse qui décoraient ses jardins.
Montaigne, qui, dans son *Voyage en Italie,* visita cette belle résidence, en a beaucoup admiré les jets d'eau et particulièrement
les grottes revêtues de stalactites, de madrépores, de coraux,
de coquillages, où tant de surprises, on peut dire de mystifications, attendaient l'étranger.

La grotte du Déluge était une des plus fameuses. On y trouvait des sièges qui vous invitaient à vous asseoir et qui, s'affaissant tout à coup sous votre poids, vous plongeaient dans un bain
inattendu. Plus loin, un escalier semblait promettre de vous
conduire à quelque objet curieux, et vous n'y aviez pas plus tôt
posé le pied qu'un jet d'eau surgissait et vous frappait par derrière. Ici c'était une attrayante sirène qui, si vous alliez à elle,
vous inondait à l'improviste; là un triton qui tirait des sons
d'une conque marine et qui, à votre approche, vous lançait au
visage des bouffées d'eau.

Quelques-unes des bizarres merveilles hydrauliques de ce
Marly toscan subsistent encore; la plupart ont disparu, ainsi

que d'autres chefs-d'œuvre de mécanique, d'un goût encore plus puéril, tels que ces automates dont était garnie la grotte de la Samaritaine, — soldats assiégeant une forteresse et se mouvant au bruit des tambours et du canon, chasseurs poursuivant des bêtes sauvages avec des chiens dont on entendait les aboiements,

Le Jupiter Pluvieux.

berger sonnant de la cornemuse en gardant son troupeau, villageoise sortant d'une chaumière et allant remplir sa cruche à la fontaine, rémouleurs aiguisant des outils, forgerons frappant en cadence sur une enclume, etc. — Mais ce que les années n'ont pu détruire, ni les hommes déplacer, c'est le colosse de

pierre sculpté par Jean de Bologne, qui fait maintenant, avec de beaux massifs d'arbres, le principal intérêt du parc.

On aperçoit de loin cette énorme statue au bout d'une longue avenue que l'on peut comparer à celle du « tapis vert » à Versailles. Elle est placée sur un bloc de rochers qui lui sert de base, au fond d'une pièce d'eau demi-circulaire, et sa tête atteint le sommet des grands sapins qui l'entourent. Le vulgaire lui a donné le nom d'*Apennin*, mais elle représente *Jupiter Pluvieux*. On ne pouvait concevoir une décoration plus grandiose et mieux appropriée au lieu qu'elle occupe. Le dieu est assis, penché en avant. De son front s'échappent de nombreux filets d'eau qui étincellent au soleil et lui font comme un diadème de diamants. Sa barbe épaisse forme un faisceau de stalactites qui descend le long de la poitrine. De sa main droite, repliée en arrière, il se retient à une saillie du rocher, tandis que la gauche, tendue en avant, presse une tête de lion qui vomit un volume d'eau considérable. La taille de ce géant est de vingt et un mètres. Dans l'intérieur de son corps sont creusées plusieurs salles, et sa tête renferme un joli belvédère auquel les prunelles servent de fenêtres.

On dit que les élèves de Jean de Bologne, employés à sculpter les membres énormes de ce colosse, perdirent pour longtemps la justesse du coup d'œil et la notion des proportions normales du corps humain, et que, rentrés à l'atelier, ils gâtèrent plusieurs figures par l'habitude qu'ils avaient contractée d'exagérer la saillie des muscles.

Le Jupiter Pluvieux reçoit aujourd'hui peu de visiteurs étrangers. Il faudrait se détourner de son chemin pour aller le chercher dans des jardins qui ne sont qu'un lieu de promenade et de repos, quand la pensée de Florence, dont on n'est séparé

que par quelques milles, remplit l'imagination du touriste et ne permet pas les retards. Il est au contraire peu de voyageurs en Italie qui ne voient la statue colossale de saint Charles Borromée, située près d'Arona, sur les bords du lac Majeur.

Non seulement cette statue attire par sa position en face d'une vue admirable et par sa taille tout à fait extraordinaire, mais elle excite aussi l'intérêt par la nature du personnage qu'elle représente. La mémoire de saint Charles Borromée est entourée d'une vénération universelle. Ses vertus étaient telles qu'elles n'échappent à l'admiration de personne. A l'humilité, à la tendre charité du chrétien, il joignait le courage d'un héros. Archevêque et cardinal, Charles Borromée déploya une indomptable énergie pour réformer le clergé. Il n'eut pas peur des haines et des vengeances que sa juste sévérité déchaînait contre lui. Un jour qu'il était à genoux au pied de l'autel, un moine lui tira à six pas un coup d'arquebuse; Charles, dont la soutane et le rochet furent déchirés, continua à prier sans détourner la tête, et, plus tard, il s'efforça d'obtenir la grâce de l'assassin. Les Alpes n'avaient pas de rochers, de précipices, d'avalanches qu'il n'affrontât pour visiter son diocèse. Riche, il abandonna tous ses biens à sa famille ; il donnait aux pauvres et à l'Église la plus grande partie des revenus de son évêché. Tous les objets de prix furent bannis de son palais épiscopal; il exclut la soie de ses vêtements. Quand la peste sévit à Milan, il resta au milieu des malades, leur prodiguant, au péril de sa vie, les secours et les consolations. Charles Borromée fut canonisé en 1610 par le pape Paul V; en 1696, le peuple de Milan lui éleva une statue en bronze au lieu où il était né, et on la fit faire immense, comme l'hommage dont on voulait l'honorer.

Cette statue a soixante-six pieds de hauteur; avec le pié-

destal de granit, qui en a quarante-six, son élévation totale atteint cent douze pieds. Elle est l'œuvre de Cérani. La tête, les mains et les pieds seuls sont fondus, tout le reste est repoussé au marteau. Saint Charles étend la main droite pour donner la bénédiction; les traits du visage, fortement accentués, visent évidemment plus à la reproduction de la nature qu'à la beauté idéale. La physionomie, la pose de la tête, légèrement inclinée de côté, expriment une douceur touchante, un mélange de compassion et de tristesse; l'attitude générale est pleine de simplicité et de mansuétude. Cette figure donne l'impression d'un portrait gigantesque plutôt que d'une grande œuvre d'art.

A l'intérieur, la statue contient un massif de maçonnerie qui monte jusqu'au cou et qui supporte l'enveloppe de bronze au moyen de crampons et d'armatures en fer. On peut y pénétrer en appliquant extérieurement une longue échelle jusqu'à une ouverture cachée sous un pli de la robe; on se sert des barres de fer de l'armature comme d'échelons et l'on parvient sur le sommet de la maçonnerie. Durant cette ascension, on se croirait dans une cheminée. Arrivé en haut, on est éclairé par une petite fenêtre percée derrière la tête. La cavité du nez forme une cellule assez grande pour qu'on puisse s'y asseoir à l'aise.

Si la France de Louis le Grand n'eut pas ses colosses comme l'Italie, ce ne fut pas faute d'un artiste capable d'entreprises hardies. Pierre Puget fut toute sa vie tourmenté du désir de faire de grandes œuvres. Il débuta très jeune dans l'art de la sculpture et ses premiers ouvrages furent des poupes de vaisseaux. Il pouvait, sur ces larges surfaces et avec une matière qu'il n'était pas obligé de ménager, contenter son goût pour les vastes compositions. On conserve dans l'arsenal de Toulon plusieurs des grandes figures de bois sculptées par lui. Celles qui

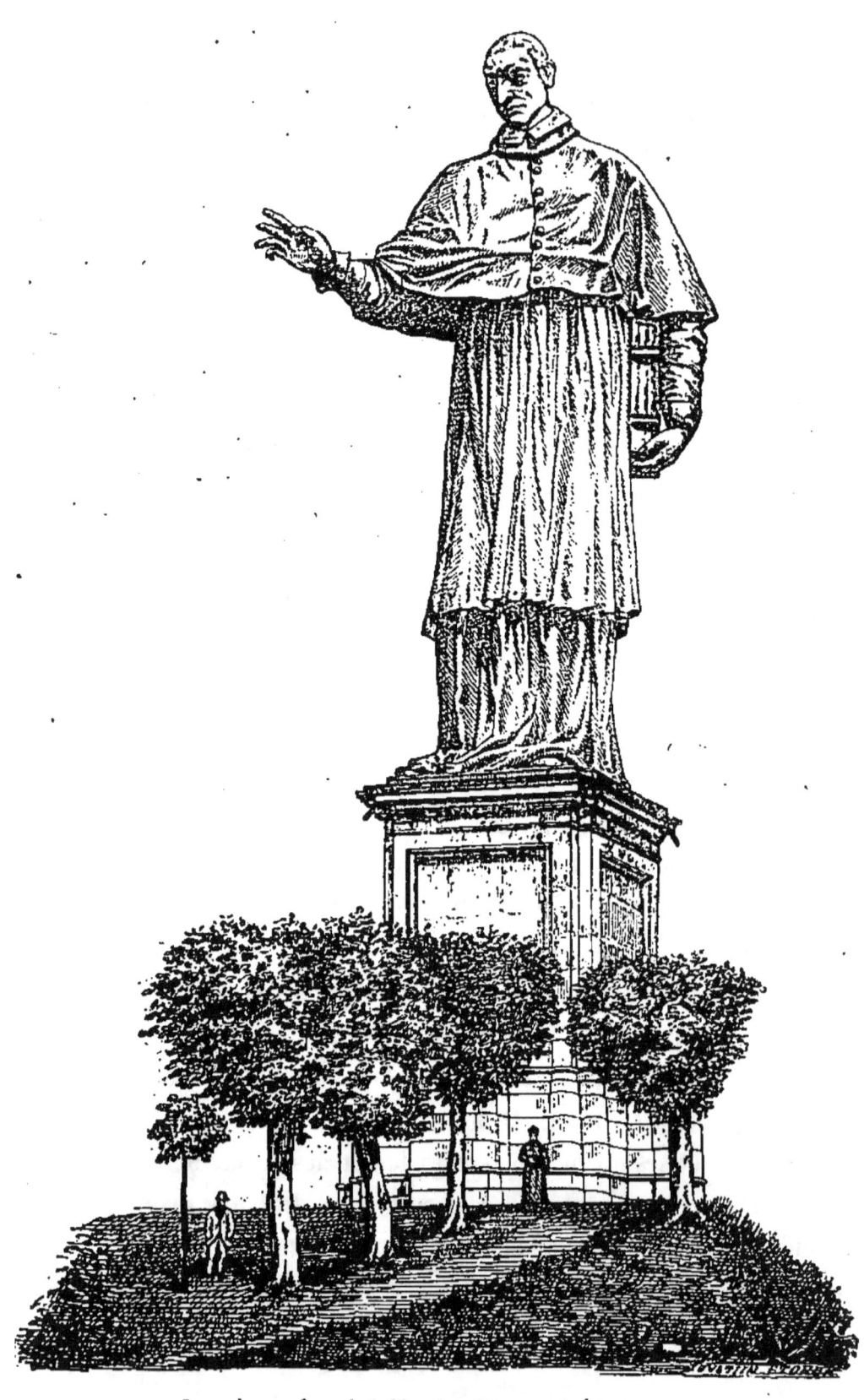

Le colosse de saint Charles Borromée, à Arona.

soutenaient la galerie du *Magnifique* n'avaient pas moins de vingt pieds; les contemporains en admirèrent la hardiesse et la majesté. Malheureusement ce vaisseau périt dans une bataille navale, et les colosses de Puget sont enfouis au fond de la mer.

Quand le sculpteur marseillais, appelé à Gênes par le noble Francesco Maria Sauli pour orner les quatre gros piliers de l'église Sainte-Marie de Carignan, eut enfin l'occasion de tailler le marbre, il demanda des blocs d'une grandeur exceptionnelle et donna à ses statues dix pieds de hauteur. L'une d'elles, le Saint Sébastien, révèle déjà tout le génie de Puget. « Lié par les poignets à un arbre fourchu, — dit M. Léon Lagrange, — le saint expirant s'affaisse sur lui-même; ses jambes fléchissent, tandis que les bras se tendent sous le poids du corps, et ce corps, brillant de jeunesse et de beauté virile, tombe comme une masse inerte déjà envahie par la mort. Cependant un suprême effort gonfle encore la poitrine. La tête renversée en arrière jette au ciel un dernier regard, ce regard des martyrs chargé d'amour et d'espérance. Une longue draperie enveloppe le tronc de l'arbre et soutient les lignes du corps, en supprimant des vides qui eussent choqué l'œil. A gauche, de façon à balancer le groupe, sont les armes du héros, trophée de sa gloire terrestre, un casque richement décoré, une de ces cuirasses romaines que l'on prendrait pour le torse d'une statue mutilée, le bouclier, l'épée et la lance, et sur ces armes la main du sculpteur s'est complu à broder les plus fines ciselures. »

Mais c'est dans le Milon de Crotone dévoré par un lion que l'âme tragique de Puget s'est exprimée avec le plus de hardiesse et de fougue. Loué devant Colbert par le cavalier Bernin comme un sculpteur de premier ordre, l'artiste obtint trois gros blocs de marbre de Carrare destinés aux embellissements de Versailles,

et dans l'un d'eux il tailla le groupe de Milon, qui se voit maintenant au Louvre. La hauteur réelle de cette statue n'excède peut-être pas neuf ou dix pieds, mais l'arrangement des lignes, leur parallélisme voulu, le grand vide que les parties pleines laissent entre elles, l'allongent démesurément, et nulle part l'impression du colossal n'est plus complète. L'attitude donnée à Milon était la plus capable de produire cet effet. L'athlète a la main gauche prise dans le tronc d'un chêne qu'il a tenté de fendre et qui s'est refermé comme un étau. Tandis qu'il s'efforce en vain de se dégager en se rejetant en arrière et en se levant sur la pointe de ses pieds crispés, un lion, qui s'est jeté sur lui, le saisit par derrière, l'embrasse en dressant à demi sa longue et souple échine, lui enfonce ses griffes dans la cuisse et s'apprête à le dévorer. Celui qui autrefois terrassait un bœuf et le portait sur ses épaules, et qui, s'il était libre, étoufferait le lion entre ses bras de fer, ne peut se défendre et va devenir la proie de la bête fauve. Son cou se renverse et se tord ; son front et ses sourcils contractés expriment l'angoisse ; sa bouche pousse un cri de douleur et de rage.

Quand la caisse qui contenait le Milon fut ouverte devant Marie-Thérèse dans le parc de Versailles : « Ah ! le pauvre homme ! » s'écria la reine saisie d'effroi et de pitié. Ce mot et les éloges qui le suivirent trouvèrent de l'écho à la cour, et Lebrun, premier peintre du roi, envoya ses félicitations à Puget : « Sa Majesté m'ayant fait l'honneur de me demander mon sentiment, lui écrivit-il, je n'ai pas hésité à témoigner mon admiration, et j'ai tâché de lui montrer tous les mérites de cet ouvrage ; car, en vérité, cette figure est fort belle. J'espère que vous voudrez bien me donner une part de votre amitié. L'affection d'une personne de vertu comme vous m'est plus chère que celle des

personnes les plus qualifiées de notre cour. » Puget reçut bien-

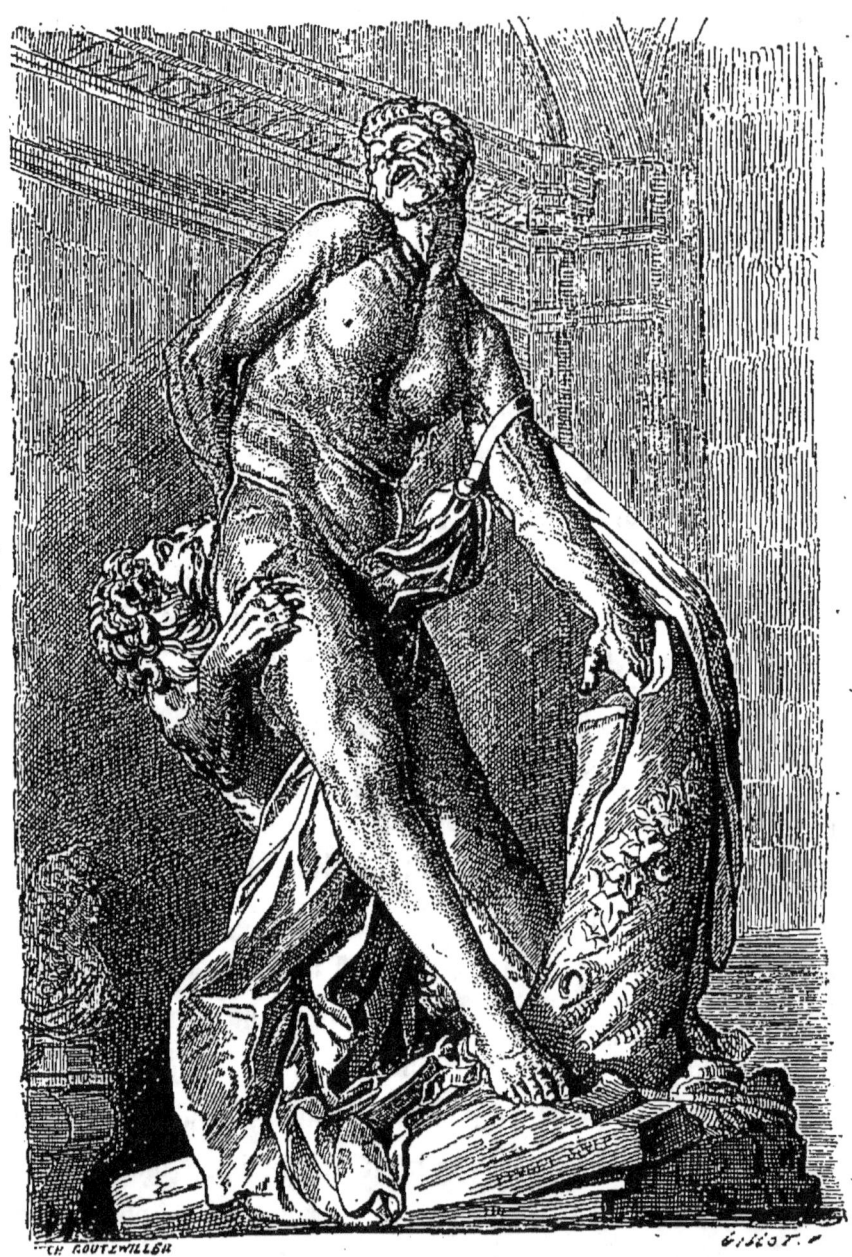

Le Milon de Crotone, par Pierre Puget.

tôt après un témoignage plus flatteur encore. Louvois lui écri-

vit de la part du roi pour lui demander une autre grande figure qui pût faire pendant au Milon, et en même temps pour s'informer de sa position, de ses projets, de son âge. Aussitôt l'imagination de l'artiste s'enflamma, il vit s'ouvrir devant lui une perspective, non pas de faveurs et de distinctions à recevoir, mais de travaux considérables à accomplir. Dans sa réponse au ministre de Louis XIV, il parle de son groupe de Persée et d'Andromède, déjà fort avancé et non moins important que le Milon, et de son bas-relief de Diogène et d'Alexandre, dont il décrit le sujet ainsi que les dimensions; mais ces ouvrages ne sortaient pas assez des données ordinaires, il voudrait faire davantage et se distinguer par des entreprises propres à illustrer leur auteur ainsi que le prince pour qui elles seraient exécutées : une œuvre dont « il se ferait fort de sortir avec honneur » serait, par exemple, un colosse placé au milieu du grand canal du parc de Versailles et qui aurait environ trente-huit pieds de hauteur ; il lui donnerait la figure d'Apollon et une pose telle que, entre ses deux jambes écartées et posées sur deux rochers ornés de tritons, de sirènes, de coquillages, les deux grandes barques du canal pourraient passer aisément. « Ce sont, ajoute-t-il, des desseins dignes de la grandeur du roi, tels que vous les proposeriez vous-même, Monseigneur, qui ne visez qu'à sa gloire et à attirer l'admiration des étrangers par des ouvrages non communs. Je vous supplie de ne pas douter de l'exécution et perfection de celui-ci. Je vous en répondrais au péril de ma vie, si j'avais l'honneur de l'entreprendre... J'ai soixante ans, mais j'ai des forces et du courage pour servir encore longtemps. Je me suis nourri aux grands ouvrages ; je nage quand j'y travaille, et le marbre tremble devant moi, pour grosse que soit la pièce. »

L'Andromède et le bas-relief de Diogène furent terminés et achetés par l'ordre du roi, mais l'Apollon colossal qu'avait rêvé Puget resta à l'état de projet. Plus tard, toujours insatiable de travail et de renommée, il crut tenir enfin l'occasion de se donner carrière dans une œuvre monumentale. Sa ville natale décida d'élever sur une de ses places une statue équestre de Louis XIV, en bronze et de très grandes proportions; le prix en fut fixé à 150 000 livres dans un contrat signé par les échevins de Marseille et par Puget. Ce dernier fit une esquisse en terre cuite, qui existe encore; le cheval, lancé au galop, devait être soutenu par un groupe de nations vaincues. Mais des difficultés survinrent; Puget eut beau défendre ses droits, implorer lui-même à Versailles l'intervention du roi, il n'obtint pas l'exécution du traité. Ce fut pour ce cœur fier et fougueux une déception des plus cruelles. Mais les œuvres qu'il a laissées, le saint Sébastien, le Milon de Crotone, l'Andromède, suffisent à sa gloire. Quand ce dernier groupe fut présenté à Versailles par le fils de l'auteur, François Puget, Louis XIV en comprit la beauté et devança la postérité en disant: « Votre père, Monsieur, est grand et illustre. Il n'y a pas aujourd'hui un artiste en Europe qui puisse lui être comparé. »

CHAPITRE XXIV

Le Pierre le Grand de Falconet. — La Bavaria. — Le colosse d'Arminius.
Le lion de Lucerne.

Comme toutes les statues équestres sont destinées à être élevées sur un piédestal et vues de loin, elles peuvent être notablement plus grandes que nature sans paraître colossales. Beaucoup d'entre elles atteignent dix et douze pieds, quelques-unes quinze pieds de hauteur, et l'on ne s'aperçoit pas qu'elles dépassent les dimensions naturelles. Il faut s'approcher d'elles, presque les toucher, pour se rendre compte de leur grandeur. Il en est une cependant dont les proportions colossales, alliées à l'ampleur du style, ressortent aux yeux du spectateur, et qui mérite d'être citée : c'est la célèbre statue équestre de Pierre le Grand, qui se trouve sur la place Saint-Isaac, à Saint-Pétersbourg, et que Catherine II fit exécuter, en 1766, par le sculpteur français Falconet.

La statue a pour piédestal un rocher auquel on a conservé sa forme abrupte. Primitivement ce bloc de granit était encore plus volumineux; il avait environ quarante pieds de long et plus de vingt tant en largeur qu'en hauteur. Son poids était de deux millions de kilogrammes. Il a été transporté d'un marais éloigné de vingt lieues de la ville. On l'a fait rouler, à force de bras et au moyen de cabestans, sur des boulets en cuivre placés dans des rainures de bois : les cylindres ou boulets en fer forgé ou fondu s'étaient aplatis ou cassés. Tandis que cette énorme roche

cheminait ainsi, quarante tailleurs de pierre, établis sur elle, travaillaient à en réduire les dimensions et à en rectifier les inégalités; une forge y fonctionnait continuellement, et des

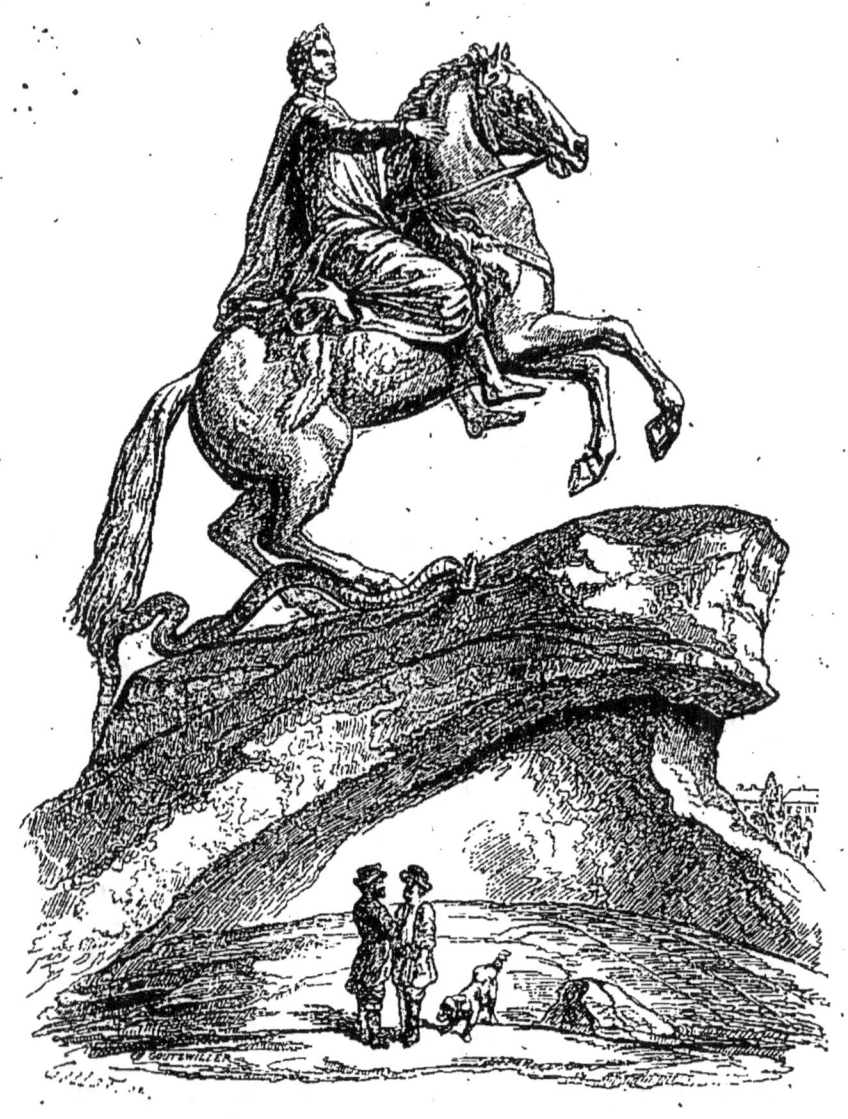

Statue équestre de Pierre le Grand, par Falconet.

tambours, postés sur le sommet, donnaient le signal des manœuvres, réglaient les mouvements, de sorte que les travaux se faisaient avec ordre et en cadence.

Cette statue équestre est coulée en bronze. La figure de Pierre le Grand a 3^m.66, et le cheval 5^m.60 de hauteur. Le groupe entier pèse dix-huit mille kilogrammes. Falconet a donné au tsar, fondateur de Saint-Pétersbourg, législateur et réformateur de l'empire russe, une attitude pleine de majesté et de puissance. Pierre I^er, drapé à la manière antique, la tête ceinte d'une couronne de laurier, retient son cheval, qui se cabre au bord de la roche escarpée; calme sur son coursier fougueux, il a l'air d'évoquer d'un regard créateur sa ville qui s'élève florissante du sein des marais, et il étend vers elle une main dominatrice et protectrice à la fois. Il ne daigne pas remarquer le serpent qui se tord et expire sous le pied de son cheval.

Diderot, qui a vu à Saint-Pétersbourg le modèle de la statue de Falconet, écrit au sculpteur, son ami : « Vous avez fait un sublime monument, l'exécution répond à la noblesse et à la grandeur de la pensée... Le héros et le cheval font ensemble un beau Centaure, dont la partie humaine et pensante contraste merveilleusement par sa tranquillité avec la partie animale et fougueuse. » Et, à propos du reptile qu'écrase le sabot du cheval, il ajoute : « Laissez ce serpent sous ses pieds. Est-ce que Pierre, est-ce que tous les grands hommes n'en ont pas eu à écraser? Est-ce que ce n'est pas le véritable symbole de toutes les méchancetés employées pour arrêter le succès, susciter des obstacles et déprimer les travaux des grands hommes? »

La pose du cheval, qui s'enlève des deux pieds de devant et que rien ne soutient, est d'une grande hardiesse. Elle serait incompréhensible, si l'on ne remarquait que la queue, en bronze plein et très lourde, fait contre-poids et repose, par l'intermédiaire du corps du serpent, sur le rocher.

On prétend qu'avant d'exécuter sa statue, l'artiste en com-

muniqua le dessin à l'impératrice, en lui exposant la difficulté de représenter un homme et un cheval dans une position si hardie, sans avoir un modèle sous les yeux, et que le général Melissino, très habile écuyer, offrit de monter chaque jour un des meilleurs chevaux arabes du comte Alexis Orloff sur un terrain artificiel présentant la forme du roc. Il dressa, dit-on, le cheval à galoper dans cet espace et à s'arrêter court sur le bord en se cabrant, et cette expérience, qui eut un plein succès, permit à Falconet de saisir l'attitude et le mouvement convenables.

Quoi qu'il en soit de la vérité de cette circonstance, et quelque secours que l'artiste ait pu en tirer, il est certain que son principal mérite est dans l'élévation de la pensée qui a présidé à la conception de son œuvre. Falconet a compris que la condition nécessaire d'une statue colossale est de présenter un sens général et en quelque sorte symbolique, et que si elle ne visait qu'à être une copie minutieusement exacte de la nature, elle s'exposerait à devenir une monstruosité choquante. Ce principe avait été méconnu dans la statue de Napoléon Ier, haute de quatre mètres, qui occupait le sommet de la colonne Vendôme, et qui reproduisait trop fidèlement l'empereur dans son costume habituel, avec le petit chapeau mis en travers, la redingote par-dessus l'habit militaire, les épaulettes tombant en avant, les bottes à l'écuyère et une lorgnette dans la main. La distance, en diminuant la figure, atténuait l'inconvénient d'un tel réalisme, mais sans parvenir à en effacer l'effet mesquin. Le manteau flottant que le sculpteur allemand, Christian Rauch, a jeté sur les épaules de son Frédéric II ([1]), pour voiler les détails de l'uniforme, est un trait d'adresse et une preuve de goût qui

([1]) Statue équestre qui se trouve à Berlin. Elle a cinq mètres et demi de hauteur, et quatorze mètres avec son magnifique soubassement.

font honneur à ce célèbre artiste. Sans cet heureux artifice, peut-être sa belle statue paraîtrait-elle simplement un portrait en bronze, un document pour l'histoire, plutôt qu'un monument de l'art.

Cette nécessité de donner une signification générale, un caractère franchement idéal aux statues de très grandes dimensions, a été si bien sentie par les sculpteurs modernes, qu'ils ont presque toujours réservé ces dimensions soit pour des images purement symboliques, soit pour des personnages appartenant à la légende autant qu'à l'histoire et passés à l'état de figures typiques. Les colosses contemporains, étrangers ou français, que leur taille exceptionnelle et leur célébrité désignent à notre attention, la *Bavaria*, l'*Arminius*, le *Lion* de Lucerne, les quatre groupes de l'arc de triomphe de l'Étoile, la *Vierge* du Puy, le *Vercingétorix* d'Alise-Sainte-Reine, se rangent tous dans ces deux catégories de sujets.

La *Bavaria* se trouve près de Munich, au delà du faubourg Louis, à l'extrémité d'une vaste prairie. Elle se dresse sur une éminence gazonnée, en avant de la Ruhmes-Halle, édifice qui est pour la Bavière ce qu'est pour l'Allemagne entière la Walhalla ou palais des héros, sorte de Panthéon où figurent toutes les images des grands hommes qui ont servi la patrie par leur courage ou par leur talent. Ce monument est un portique à trois côtés soutenu par des colonnes dont les chapiteaux ont été modelés sur ceux d'Égine, et qui abrite les bustes des hommes célèbres, au nombre de quatre-vingt.

La statue de la Bavière est l'œuvre du sculpteur Schwanthaler. Elle est en bronze coulé. Elle a environ 15m.79 de hauteur et 24 mètres avec son piédestal ([1]). Son poids est

([1]) La figure a 5 pieds 3 pouces de longueur; le nez, 1 pied 11 pouces; la

de quinze cent soixante-quintaux. C'est une robuste jeune fille, à la contenance à la fois fière et pacifique. Des cheveux abondants, noués au sommet de la tête et ceints d'une couronne de chêne, encadrent son visage. Une peau de bête sauvage

La Bavaria.

couvre le haut du corps; elle ne laisse à découvert que la moitié de la partie supérieure du buste et les bras. Tout le reste est voilé par une longue robe aux plis larges et souples. La main gauche, élevée au-dessus de la tête, tient une couronne civique,

largeur de la bouche est de 15 pouces et celle des yeux de 11. Le bras a 5 pieds 1 pouce de circonférence, et, avec la main, 24 pieds 9 pouces de longueur.

qu'elle propose au plus digne; de la main droite, elle presse une épée contre sa poitrine. A son côté est assis le lion bavarois, haut de huit mètres.

Quand on a monté l'escalier de quarante-huit marches qui conduit au piédestal en granit poli de la Bavaria, on pénétre

Intérieur de la tête de la Bavaria.

dans l'intérieur, et un second escalier de soixante-six marches en pierre vous fait parvenir jusqu'à la hauteur du genou; de là on s'élève, à l'aide de degrés en fonte, jusque dans la tête, où peuvent s'asseoir sur un banc de bronze, non pas, comme on l'a dit, vingt-cinq ou trente personnes, mais seulement cinq

ou six. Des ouvertures, pratiquées à dessein, offrent une belle vue sur la ville et sur les Alpes.

Il fallut, dit-on, cinq années de travaux préparatoires avant de procéder au modelage du colosse. On éleva une tour en charpente, de quarante mètres de hauteur, pourvue à l'intérieur

Intérieur de la tête de la Bavaria.

de tout ce qui est nécessaire pour modeler. Les aides du sculpteur, suspendus à la géante, comme des hirondelles bâtissant leur nid le long d'un mur, y ajoutaient ou en faisaient tomber des masses de plâtre, qui n'en modifiaient pas sensiblement l'aspect. Quand le modèle fut achevé, on le partagea en quinze

morceaux pour la fonte. Cette opération, qui réussit à souhait, ne demanda pas moins de six années (de 1844 à 1850).

Le colosse d'*Arminius* ou d'Hermann se dresse sur le sommet de la Grotenburg, près de Detmold, dans la forêt de Teutoburg, en Westphalie. Ce n'est pas la première fois qu'un hommage de ce genre a été rendu à la mémoire du chef chérusque, de l'implacable ennemi des Romains. Lorsque Charlemagne pénétra chez les Saxons, il trouva dans une de leurs villes, à Hildesheim, une image que les historiens ont appelée Irminsul, et dont le nom tudesque Hermansaule signifiait indistinctement une colonne ou une statue dédiée à Hermann. On raconte que Charlemagne renversa cette figure.

Si tous les moyens sont bons pour arriver à l'accomplissement d'un grand dessein, si la dissimulation et la ruse peuvent être mises au service d'une noble cause sans l'entacher, Arminius est assurément un héros. Il n'eut toute sa vie qu'une pensée : combattre les envahisseurs de sa patrie, reconquérir l'indépendance nationale ; et il déploya dans la poursuite de ce but une volonté et un courage indomptables. Il avait été élevé à Rome, il portait le titre de citoyen romain, il servait dans les armées d'Auguste : ses sentiments germaniques ne furent pourtant pas étouffés en lui, il haïssait secrètement ceux dont il feignait d'être l'ami. Quand le proconsul Quintilius Varus prit le commandement des légions chargées de maintenir dans l'obéissance les nouvelles conquêtes d'outre-Rhin, Arminius sut gagner la confiance du général romain ; il le flatta pour le perdre. Il lui persuada de diviser son armée, de la disséminer en petits corps dans toute la contrée pour mieux en assurer la soumission. Dès que Varus eut suivi ce perfide conseil, les Germains tombèrent sur ces différents postes et les massacrèrent. Le pro-

consul, pour châtier les rebelles, s'engagea, avec les trois légions qui lui restaient, dans l'épaisse forêt de Teutoburg, où l'armée n'avançait qu'avec la plus grande difficulté par des chemins impraticables. Arminius, resté derrière avec les troupes auxiliaires qu'il commandait, assaillit l'arrière-garde ; une bataille générale s'engagea ; les Romains furent défaits, les aigles prises, les trois légions détruites ; Varus, désespéré, se perça de son épée. Quand l'empereur apprit ce désastre, il devint comme fou de douleur ; on dit que, poursuivi jour et nuit par cette pensée, dont rien ne pouvait le distraire, il répétait sans cesse d'une voix troublée : « Varus, rends-moi mes légions. »

Après ce succès mémorable, Arminius continua à lutter contre les Romains, avec des fortunes diverses, pendant douze années ; tous les efforts de Germanicus ne purent l'abattre. En même temps il réprima les guerres civiles qui affaiblissaient la Germanie et délivra ses compatriotes de l'oppression de chefs ambitieux qui se disputaient le pouvoir. Mais, soupçonné d'aspirer lui-même à la tyrannie, il périt assassiné par ses proches, à l'âge de trente-sept ans.

Ce soupçon d'ambition personnelle élevé contre Arminius par les siens n'a pas été adopté ou a été mis en oubli par les Allemands ; ils l'ont également absous des procédés peu loyaux qu'il ne s'est pas fait scrupule d'employer pour parvenir à son but ; ils n'ont vu en lui que le champion de l'indépendance nationale, et aussi le représentant du germanisme en lutte avec l'ascendant des races latines, et, à ce titre, ils l'ont exalté, ils lui ont créé une éclatante popularité. Hermann a été le sujet d'un grand nombre de poëmes, de romans, de drames patriotiques. En 1838, un comité, formé à Detmold, décida l'érection du colosse d'Arminius dans la forêt même qui fut le théâtre de la défaite de

Varus. Une souscription nationale, qui a longtemps langui et n'est parvenue à fournir les ressources nécessaires qu'au bout de près de quarante ans, a pourvu aux frais de cette statue, pour laquelle il n'a pas fallu moins de quatorze mille kilogrammes de bronze. L'exécution en a été confiée à M. Ernest de Bandel, sculpteur bavarois. Le monument mesure quatre-vingt-treize pieds de hauteur, et la statue seule cinquante-quatre pieds et même soixante-quatre, si l'on tient compte des ailes qui surmontent la coiffure d'Arminius. Le socle, découpé en arceaux et couronné d'une coupole, ressemble à une chapelle. Hermann se tient debout sur ce dôme. Il est drapé d'un manteau qui, rejeté en arrière, laisse voir un costume barbare. Son bras gauche replié s'appuie sur le bord d'un grand bouclier dont la pointe repose à terre; sa main droite brandit une épée qui a vingt-quatre pieds de haut et deux de large. Il foule sous ses pieds des aigles romaines et un faisceau de licteur. Des lèvres épaisses et à demi ouvertes, des yeux farouches, une barbe inculte, donnent à ce visage une expression sauvage et dure.

L'inauguration du monument d'Arminius ayant eu lieu seulement il y a cinq ans (le 16 août 1875), on n'a pas manqué de profiter des victoires récentes de l'Allemagne pour lui donner un caractère nouveau et une signification qu'il n'osait pas avoir ouvertement. Un portrait en bronze de l'empereur Guillaume, placé dans une des niches du socle, des inscriptions blessantes pour la France vaincue, font aujourd'hui de ce monument, non plus seulement un inoffensif souvenir historique, mais le symbole d'un patriotisme haineux et provocant.

Honorer le courage désintéressé, l'accomplissement héroïque du devoir, telle est la pensée qui a inspiré la création du monument élevé près de Lucerne aux gardes suisses morts en dé-

fendant le château des Tuileries dans la journée du 10 août 1792. Le roi et sa famille, menacés par l'insurrection, avaient quitté le palais pour se réfugier à l'Assemblée nationale; les Suisses, avec leurs officiers et quelques gentilshommes, demeurèrent à leur poste et résistèrent jusqu'à la mort. Sur un peu plus de neuf cents qu'ils étaient, sept cent cinquante se firent

Le lion de Lucerne.

massacrer. Leur serment les liait à la défense de la royauté; ils dégagèrent leur honneur au prix de leur vie.

Le monument dédié à leur mémoire est situé aux portes de Lucerne, dans un jardin appartenant au général Pfiffer, qui, inspiré par ses glorieux souvenirs de famille, eut le premier l'idée de rendre hommage à l'héroïque fidélité de ses compa-

trioles. Ce monument, dont le célèbre sculpteur Thorwaldsen a composé le modèle en plâtre, et qui a été exécuté par un artiste de Constance, M. Ahorn, consiste en un lion colossal taillé en haut-relief sur la face verticale d'un grand rocher. Le sujet est à la fois très simple et remarquablement expressif. Le lion, blessé mortellement, s'est retiré dans une grotte, figurée par une excavation peu profonde à la surface du rocher. Un tronçon de la lance qui l'a percé est resté enfoncé dans son flanc; il expire en couvrant de son corps un bouclier fleurdelisé et en étendant sa griffe redoutable comme pour essayer de le défendre encore contre de nouvelles attaques.

Les uns ont loué sans réserve la physionomie du lion, empreinte d'une noble douceur, d'un courage tranquille et fier. D'autres ont critiqué l'expression trop marquée de pareils sentiments, qui sont propres à l'humanité, sur la face d'un animal. Un excellent juge, M. Henri Delaborde, dans une étude sur Thorwaldsen, dit à ce sujet : « Que ce lion mourant appuie en signe de dévouement une de ses pattes sur le bouclier royal, il n'y a là qu'une fiction légitime, parce que les termes en sont conformes au naturel même et aux mœurs physiques de l'être représenté. Celui-ci agit dans l'image d'un fait idéal comme il agirait en réalité, s'il avait à défendre ses petits ou sa proie. Mais que sa physionomie exprime une douleur morale qu'il appartient au cœur humain seul de ressentir et au visage humain de refléter, qu'à l'attitude vraisemblable de ce corps vaincu s'ajoute je ne sais quel simulacre de mélancolie, voilà qui dépasse les limites de l'allusion poétique et du moyen permis... Le lion de Thorwaldsen a le tort de paraître trop bien informé... et de s'apitoyer plus qu'il ne convient à une créature de son espèce sur les malheurs d'autrui et sur les siens. »

Le lion a vingt-huit pieds depuis l'extrémité du museau jusqu'à l'origine de la queue, et sa hauteur est de dix-huit pieds. La grotte dans laquelle il est couché a quarante-quatre pieds de long sur vingt-huit d'élévation.

Au-dessous de cette grotte, on lit l'inscription suivante : *Helvetiorum fidei ac virtuti* (A la fidélité et au courage des Helvètes). Au bas sont gravés les noms des officiers et des soldats qui périrent le 10 août et de ceux qui, soustraits à la mort, ont contribué à l'érection du monument. A dix pas de là s'élève une petite chapelle sur l'entrée de laquelle on a inscrit ces deux mots : *Invictis pax* (Paix à ceux qui n'ont pas été vaincus). Une pièce d'eau vive, qui baigne le pied du rocher, et de beaux groupes d'arbres, pittoresquement disposés autour, mêlent la riante sérénité de la nature aux impressions mélancoliques qui se dégagent de ce lieu.

CHAPITRE XXV

Les sculptures de l'arc de triomphe de l'Étoile. — La Vierge colossale du Puy.

Les arcs de triomphe sont, de tous les monuments publics, ceux qui conviennent le moins aux nations modernes, chez qui le cœur et la conscience sont éveillés. Les victoires que ces édifices veulent glorifier nous rappellent toujours le sang qu'elles ont fait verser, et trop souvent les désastres déplorables dont elles ont été suivies. Les guerres que le devoir impose, ne fussent-elles pas heureuses, mériteraient seules d'être rappelées et célébrées.

L'arc de triomphe de l'Étoile n'échappe pas à la vérité de ces réflexions. Commencé dans un temps de gloire militaire, consacré aux victoires de la République et de l'Empire, les succès étaient passés, les retours de fortune étaient venus depuis longtemps, quand ce monument a pu être achevé.

Plaçons-nous en face de l'arc de l'Étoile : toute impression autre que celle du spectacle qui s'offre à nos yeux s'efface, et la grandeur de ce spectacle nous saisit. Jamais édifice du même genre n'a atteint de pareilles dimensions. Il est haut de cent cinquante pieds, large de cent trente-sept, épais de soixante-huit. La grande arcade a quatre-vingt-dix pieds d'élévation et quarante-cinq de largeur : celle de l'arc d'Auguste à Rimini, qui passait pour le plus grand de tous, n'en a que vingt-sept, et celle de l'arc de Septime-Sévère, à Rome, que vingt-trois.

Les sculptures devaient se conformer à ces proportions colossales : les quatre groupes allégoriques en haut-relief, qui forment la principale décoration des deux façades, atteignent trente-cinq pieds de hauteur (exactement 11m.70); les figures qui les composent en ont près de dix-huit (5m.85). Ces groupes ont pour sujets : *le Départ des volontaires* (1792), *le Triomphe* (1810), *la Résistance* (1814), et *la Paix* (1815); mais les statuaires qui les ont exécutés, MM. Rude, Cortot et Étex, tout en restant fidèles à la pensée de représenter ces quatre moments mémorables de notre histoire, ont voulu donner à leurs compositions un sens aussi général que possible; ils ont renoncé à l'exactitude du costume, des armes, de tout ce qui eût porté avec soi un caractère trop particulier, une date trop précise, et que le temps eût trop vite vieilli; ce sont les Austerlitz et les Waterloos du passé et de l'avenir, aussi bien que ceux du dix-neuvième siècle, que leur ciseau a décrits en traits épiques dans ce colossal poëme de pierre.

Un jeune soldat combattant pour son pays vaincu et envahi; son père, blessé, lui embrassant les genoux; sa femme cherchant à le retenir et lui montrant leur enfant qu'on vient de tuer; derrière, un cavalier, frappé à mort, tombant de cheval; au-dessus, un génie poussant le jeune homme à ne pas abandonner la lutte, dépeignent d'une manière saisissante la résistance désespérée, la défaite héroïque dans le groupe de M. Étex. Dans la Paix, ouvrage du même sculpteur, un guerrier remet son glaive dans le fourreau; à sa droite, une jeune mère, rassurée, sourit à son nouveau-né, qui lui tend les bras : la guerre ne lui prendra pas cet enfant, ni cet autre, plus grand, qui lit dans un livre et cherche déjà les bienfaits de l'instruction; à gauche du soldat, un laboureur prépare le soc de sa charrue.

Au second plan, un homme, d'un bras vigoureux, lie avec des cordes un taureau qu'il veut soumettre au joug. Au fond et en haut s'élève, entre des feuillages d'olivier et de chêne, une figure allégorique, calme et forte; elle semble bénir l'ère nouvelle de travail et de prospérité qui commence. Ces deux groupes occupent la façade tournée vers Neuilly.

Les deux autres regardent l'avenue des Champs-Élysées. Celui de Cortot, le Triomphe, nous montre le conquérant couronné par une Victoire, tandis que l'Histoire enregistre ses hauts faits et que la Renommée, planant dans les airs, annonce sa gloire au monde; des villes vaincues, un prisonnier enchaîné, viennent se soumettre au vainqueur. Mais notre attention est attirée par la scène animée qui fait pendant à cette tranquille apothéose. Le génie de la Guerre, les bras levés, un glaive nu à la main, les ailes ouvertes, crie aux armes et vole au combat. Au-dessous, des guerriers se mettent en marche; un chef, revêtu d'une armure, agite en l'air son casque, en signe d'appel; un jeune homme se presse contre lui, impatient de le suivre. A droite, un vieillard reprend son épée et son bouclier; à gauche, un soldat se baisse pour tendre son arc; un autre, tout en marchant, se retourne et, la tête dressée, sonne de la trompette. Des faisceaux de piques, les plis flottants du drapeau national, enveloppent le groupe et participent à son mouvement. L'effet de cette sculpture est indescriptible. La pierre remue, parle, vit. On croit entendre les cris des guerriers, le cliquetis des armures et des épées; on s'attend à voir cette mêlée de statues se détacher de la muraille dont elles font partie et suivre dans l'espace leur irrésistible élan. M. Victor Hugo semble avoir écrit le commentaire de l'œuvre de Rude dans ces strophes emportées :

Oh ! que vous étiez grands au milieu des mêlées,
Soldats ! L'œil plein d'éclairs, faces échevelées
 Dans le noir tourbillon,
Ils rayonnaient, debout, ardents, dressant la tête ;
Et comme les lions aspirent la tempête
 Quand souffle l'aquilon,

Eux, dans l'emportement de leurs luttes épiques,
Ivres, ils savouraient tous les bruits héroïques,
 Le fer heurtant le fer,
La Marseillaise ailée et volant dans les balles,
Les tambours, les obus, les bombes, les cymbales,
 Et ton rire, ô Kléber !

La Révolution leur criait : « Volontaires,
Mourez pour délivrer tous les peuples, vos frères ! »
 Contents, ils disaient : « Oui. »
« Allez, mes vieux soldats, mes généraux imberbes ! »
Et l'on voyait marcher ces va-nu-pieds superbes
 Sur le monde ébloui !

La tristesse et la peur leur étaient inconnues ;
Ils eussent sans nul doute escaladé les nues,
 Si ces audacieux,
En retournant les yeux dans leur course olympique,
Avaient vu derrière eux la grande République
 Montrant du doigt les cieux !

C'est la pureté et la grâce, la bonté compatissante et protectrice que symbolise la *Vierge* du Puy, surnommée la Notre-Dame de France, et, comme la statue est de dimension très colossale et placée à une grande hauteur, ce caractère se manifeste aux yeux du spectateur plutôt par l'ensemble de la forme, par l'attitude générale, que par l'expression du visage. La Vierge est debout sur une demi-sphère, la jambe gauche légèrement fléchie ; son pied droit pose sur le serpent, qui entoure le globe de ses

replis; il l'écrase tranquillement, sans violence et comme à son insu. Une couronne d'étoiles surmonte sa tête. Ses longs cheveux descendent en ondoyant sur les épaules. Elle porte sur son bras droit l'Enfant Jésus, qui lève la main pour bénir le monde.

Cette Vierge, dont le modèle est dû à M. Bonassieux, est la plus grande statue en bronze fondu que l'on connaisse en Europe; elle a seize mètres de hauteur (nous avons vu que la Bavaria n'a que $15^m.79$; le Saint Charles Borromée d'Arona, qui l'emporte en grandeur, n'est coulé qu'en partie). Elle est placée sur le rocher Corneille, et, de cet immense piédestal, elle domine de cent trente-deux mètres la ville du Puy. Un socle haut de sept mètres l'exhausse encore au-dessus du sommet du roc.

On se rendra compte des difficultés exceptionnelles que présentaient la fonte d'une telle masse et son érection sur un rocher si élevé et taillé à pic, quand on saura qu'elle ne pèse pas moins de cent mille kilogrammes. Le poids et la mesure de ses différentes parties ne causeront pas moins d'étonnement. L'Enfant Jésus pèse trente mille kilogrammes, sa tête seule onze cents, et le bras qu'il tient levé six cents. La chevelure de la Vierge, qui se répand sur ses épaules, a une longueur de sept mètres; ses pieds mesurent chacun $1^m.92$. Enfin le serpent, qui se déroule sur la sphère, a dix-sept mètres de long.

Une intéressante brochure de M. Calemard de la Fayette, publiée à l'occasion de l'érection de ce colosse et des fêtes de l'inauguration (le 12 septembre 1860), nous apprend comment de si grands travaux furent menés à bonne fin. Quand le modèle en plâtre de la statue, qui n'avait que $2^m.60$ de hauteur, eut été livré par le sculpteur, on le reproduisit en terre, en lui donnant avec une précision mathématique les proportions qu'il devait atteindre. Le nouveau modèle fut abrité sous une vaste et solide

guérite, et l'on procéda immédiatement au moulage en plâtre. Ce travail terminé, la statue, débarrassée de la baraque qui la

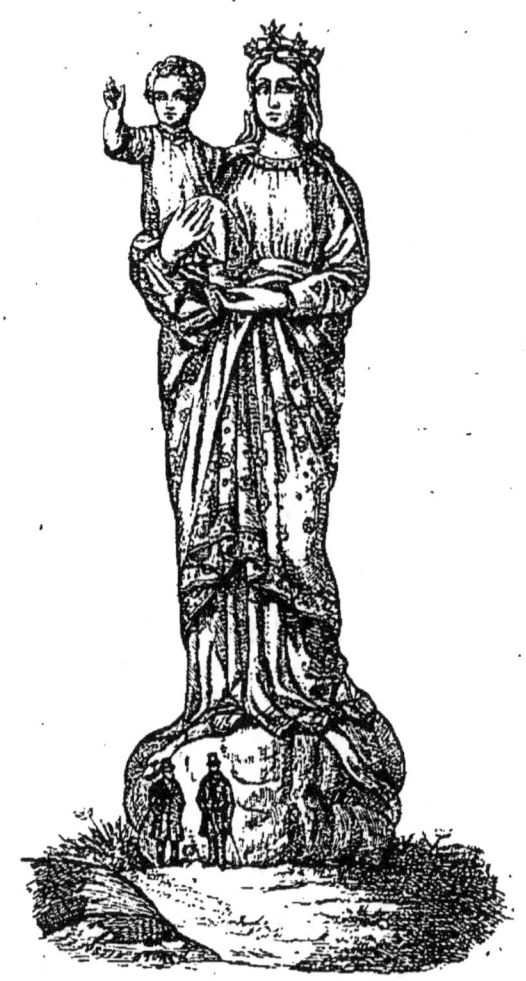

La Vierge du Puy.

renfermait, puis retouchée, corrigée, amenée à sa forme définitive, fut divisée en fragments de dimensions différentes.

C'est dans l'usine de M. Prenat, à Givors, dans le département du Rhône, que l'importante opération de la fonte s'accomplit. Un don du gouvernement, consistant en cent cinquante mille kilogrammes de fonte de fer, produit de la guerre de

Crimée, fut une précieuse ressource. Sciées avec art, déplacées une à une avec des soins infinis, les diverses portions du colosse furent mises à la disposition des mouleurs. Ces vastes fragments donnèrent l'empreinte aux moules de sable dans lesquels le métal en fusion se répandit et prit sa forme. A mesure que l'œuvre de la fonte s'achevait, on réédifiait, sur l'emplacement préparé d'abord pour le modèle, les pièces successivement obtenues. Les incorrections de détail disparurent sous le burin, et la statue se trouva enfin debout telle qu'elle devait être dressée sur le pic de Corneille.

Quand elle fut démontée et que les lourdes pièces métalliques dont elle se composait furent transportées de l'usine de Givors au pied de la montagne, il s'agit de l'ériger sur son gigantesque piédestal, et cette opération dépassant peut-être encore en difficulté tout ce qui avait été fait jusqu'alors. « Hisser sur le rocher à pic ces énormes blocs de fonte, — dit M. Calemard de la Fayette, — les surédifier successivement les uns sur les autres, atteindre enfin aux derniers sommets, c'est-à-dire au front et à la couronne du colosse ; exécuter tout cet ensemble d'ascensions, d'ajustages et de rapports à des hauteurs vertigineuses, non pas seulement au bord de l'abîme naturel formé par les pentes abruptes du roc, mais en présence et pour ainsi dire au milieu de cet autre abîme qui se faisait béant toujours au pied du piédestal, autour de la statue, prêt à croître, prêt à monter sans cesse en plein vide, en plein ciel, à mesure que monterait la statue elle-même, c'était là quelque chose d'effrayant pour le regard, c'était le dernier tour de force à accomplir.

» Grâce aux combinaisons les plus ingénieuses et les mieux calculées, le svelte échafaudage, dont la légèreté faisait frémir

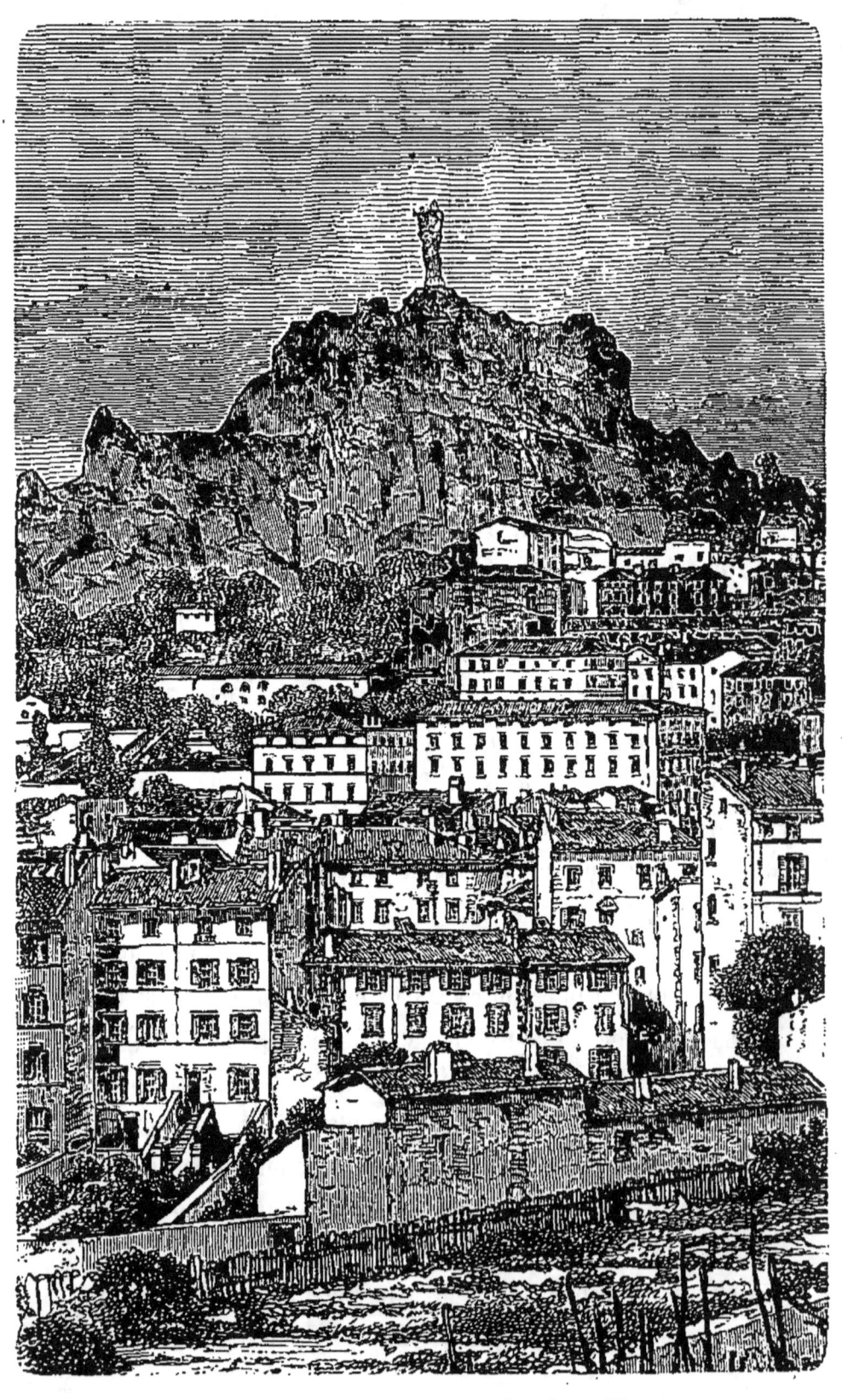

La Vierge du Puy sur le rocher Corneille.

quand on songeait aux masses énormes qu'il s'agissait de hisser, a pu suffire à tout. Toutes les pièces, depuis la première jusqu'à la dernière, ont été enlevées sans nul effort, avec une rapidité surprenante, sans qu'il y ait eu ni accident à craindre, ni même un remaniement ou une modification quelconque à effectuer dans l'appareil primitif. Toutes les pièces ont passé successivement à travers la haute tour qui formait l'échafaudage polygonal solidement serré contre le piédestal et s'élevant à près de vingt mètres au-dessus; toutes les pièces, sans heurt et sans secousses, et par conséquent sans la moindre avarie, sont arrivées à leur place et se sont successivement ajustées avec une précision et une sorte d'aisance qui semblaient tenir de l'enchantement. »

On a établi dans l'intérieur de la Notre-Dame du Puy une série de degrés qui permettent de monter commodément jusqu'à son sommet. Le piédestal sur lequel repose la demi-sphère renferme un escalier en pierre; quand on l'a franchi, on rencontre un autre escalier, plus étroit et tournant, qui monte en spirale au centre de la cavité métallique. Cet escalier n'a pas moins de soixante-quatorze marches; il est divisé en trois étages par des planchers en fonte, s'adaptant exactement au contour irrégulier de la statue; chacun de ces étages est éclairé par plusieurs petites fenêtres qui s'ouvrent ou se ferment à volonté. A partir du troisième étage, qui arrive à la partie la plus large du buste de la statue, une longue échelle en métal et à barreaux plats vous conduit, à travers les épaules, le cou et la tête, jusqu'au niveau de la couronne d'étoiles; là vous soulevez sans peine une sorte de calotte, et vous apercevez, comme du haut d'une colonne ou d'un phare, l'espace immense qui s'étend autour et au-dessous de vous.

On voit que la colossale Vierge du Puy ne fait pas moins d'honneur aux fondeurs, architectes et ingénieurs qui ont contribué à l'exécution de ce monument, qu'au sculpteur dont le modèle a été choisi à l'unanimité par un jury d'artistes parmi les projets présentés au concours par plus de cinquante rivaux.

CHAPITRE XXVI

Le Vercingétorix, à Alise-Sainte-Reine. — Le lion de Belfort.
La Liberté éclairant le monde.

Le *Vercingétorix* d'Alise-Sainte-Reine, ouvrage de M. Millet, se dresse sur une colline nue, dominant l'ancienne cité d'Alésia, qui n'est plus aujourd'hui qu'un village. Il est loin d'égaler par la taille le colosse que nous venons de décrire; mais, comme il est placé sur un socle peu élevé, il nous apparaît avec ses dimensions réelles, qui sont au moins trois fois plus grandes que nature, et il ne perd rien de son aspect imposant.

Une statue était bien due à l'héroïque défenseur de la Gaule. Vercingétorix devrait être aussi populaire en France qu'Arminius l'est en Allemagne. Sa gloire est pour nous plus précieuse encore, car elle est plus pure. La dissimulation et la ruse n'entrèrent pas dans ses desseins. Quand César, pour le séduire, voulut le traiter en ami, lui promit, comme récompense de ses services, le pouvoir et les honneurs, il ne se conduisit pas comme Arminius le fit plus tard envers Varus, il n'accepta pas les bienfaits du Romain, et ce n'est pas dans son camp, à ses côtés et sous le couvert de l'amitié, qu'il trama sa perte. Il lui suscita ouvertement des ennemis, il lui fit une guerre acharnée, mais loyale, et peu s'en fallut qu'il n'entravât la fortune du futur maître du monde : « Alors, dit M. Amédée Thierry, le nom de César, si dangereux à la liberté et au repos des nations, aurait été inscrit dans l'histoire à côté des noms de Crassus et de

Varus pour l'encouragement des peuples et l'éternel effroi des conquérants. »

On aurait pu représenter Vercingétorix vainqueur des Romains à Gergovie, dans la joie du triomphe, le front levé, l'œil fier, le geste dominateur, l'épée haute, et peut-être l'Auvergne réclamera-t-elle un jour cette statue; mais le vaincu d'Alise ne méritait pas moins l'hommage qui lui a été rendu. Vercingétorix s'est montré encore plus grand dans la défaite que dans la lutte et dans le succès; sa vaillante vie a été couronnée par un généreux sacrifice, par le martyre, volontairement accepté. Quand il vit qu'il ne pouvait plus défendre Alise, qu'il fallait se rendre, il lui vint à l'esprit cette pensée que la mort d'un seul, du chef de l'armée gauloise, c'est-à-dire la sienne, suffirait peut-être à la vengeance de César, et que ses malheureux compagnons pourraient à ce prix être épargnés. Plein de cette idée, il réunit ses guerriers; il leur rappela pour quelle cause ils avaient pris les armes : « Cette cause n'était pas la mienne, leur dit-il; c'était la nôtre à tous, c'était la gloire et la liberté de la Gaule. Cependant c'est bien moi qui vous ai poussés à cette guerre et qui vous ai attirés ici. Puisque le sort s'est prononcé contre moi, ma tête vous appartient. Je satisferai les Romains par ma mort volontaire, ou je me livrerai à eux vivant. Délibérez; je ferai ce que vous aurez décidé. » César ayant exigé qu'il se livrât vivant, il se rendit seul au tribunal du consul; il se dépouilla de ses armes, et, sans prononcer une parole, il les déposa aux pieds de son vainqueur. Cette noble conduite ne fléchit pas César; il retint Vercingétorix dans les fers, à Rome, pendant six années; puis, sa rancune n'étant pas encore assouvie, il lui fit trancher la tête par le bourreau.

M. Millet nous a montré le héros gaulois après la défaite,

méditant sur la ruine de sa grande entreprise, envisageant le

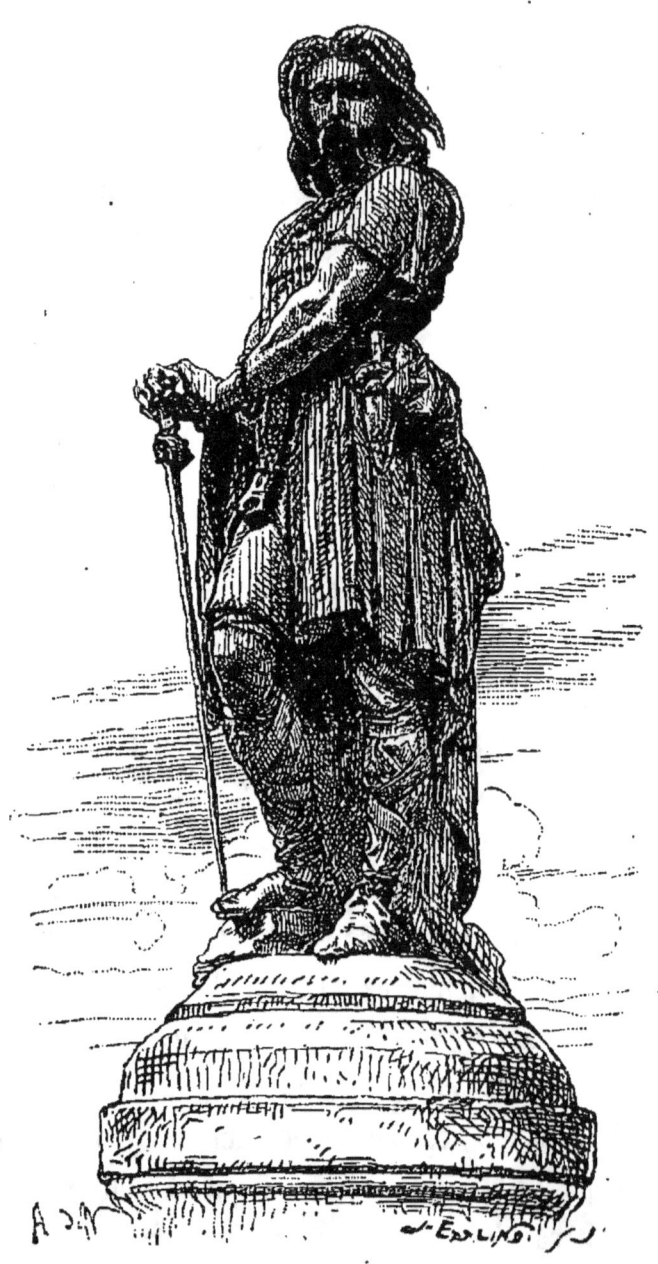

Le Vercingétorix d'Alise-Sainte-Reine, par M. Millet.

malheur réservé à sa patrie et le sort qui l'attend lui-même.

Une douleur profonde, mais calme et fière, est empreinte sur ses traits énergiques. Il incline la tête; son épaisse chevelure, que ne soulève plus le vent des combats, tombe sur les épaules; de longues moustaches ombragent la bouche, que ferme et abaisse la tristesse. Les sourcils sont contractés; le regard est, pour ainsi dire, intérieur. Les bras découragés, se joignent et s'appuient sur le pommeau de l'épée, dont la pointe repose à terre. Il était difficile de mieux rendre par l'attitude le désespoir d'une âme courageuse que la fortune accable sans pouvoir l'abattre. Les teintes sévères du bronze conviennent bien à cette sombre et mâle figure.

Il nous reste à parler de deux ouvrages non encore achevés, mais destinés à occuper une place très importante dans l'histoire de la statuaire colossale, le *Lion de Belfort* et la *Liberté éclairant le monde*. Tous deux ont pour auteur M. Bartholdi. La pensée patriotique qui a conçu le premier de ces deux projets, et le sentiment de fraternité internationale qui a inspiré le second, ont éveillé une sympathie unanime, et c'est aux contributions volontaires du public que sera due l'érection de ces monuments.

Le *Lion de Belfort* se propose de symboliser l'héroïque défense de cette ville, assiégée par les Allemands dans la dernière guerre entre la Prusse et la France. Personne n'ignore ces faits glorieux, et la postérité ne les oubliera pas. La guerre était arrivée à son triste dénouement; la France était écrasée. « Toute la nation avait mis bas les armes, Paris et les départements se déclaraient vaincus, il y avait quinze grands jours que toutes les forces du pays avaient abandonné la partie, et, dans ce coin isolé de l'Alsace, une poignée de braves gens se faisaient encore tuer pour l'honneur.

» Depuis le commandant en chef, M. Denfert, jusqu'au moindre bourgeois de la ville, tous, officiers, soldats, gardes mobiles, mobilisés, habitants, ont bien mérité de la patrie. Ceux mêmes qui n'ont pas eu l'honneur de combattre ont attendu la mort avec un stoïcisme rare.

» Une garnison de dix-sept mille six cents hommes, qui ne comptait pas plus de trois mille soldats de ligne, presque tous conscrits de dépôt, s'est si bien aguerrie en peu de temps, qu'elle ne tenait plus aucun compte du froid, des privations et des dangers. Les approches de la place ont été savamment gardées et défendues. Un siége de cent quatre jours, quatre cent dix mille obus de tout calibre lancés sans interruption durant soixante-treize jours, une épidémie de variole et la contagion des fièvres purulentes, qui tuait un blessé sur deux, ne découragèrent ni la garnison ni la population civile, quoique le général de Treskow, assiégeant, eût interdit la sortie des vieillards, des femmes et des enfants » ([1]).

Les malheureux habitants vivaient enterrés dans leurs caves depuis deux mois et demi; la ville était bouleversée, à moitié détruite; le château était en ruine, mais les pièces des casemates étaient encore sur leurs roues et elles continuaient à tirer.

Le 7 février, l'ennemi, parvenu enfin à s'installer avec de formidables batteries sur des hauteurs qui sont la clef de Belfort, était maître de foudroyer la ville en quelques heures, et, le 13, le général de Treskow fit parvenir au colonel Denfert-Rochereau un télégramme daté de Versailles, signé de M. Picard et de M. de Bismark, qui autorisait le commandant à rendre la place. Mais le colonel refusa de s'en rapporter à une dépêche

([1]) *L'Alsace,* par Edmond About.

venant de l'ennemi; il ne voulut conclure qu'une suspension d'armes, pendant laquelle il correspondit directement avec le gouvernement français; et c'est sur l'ordre envoyé par celui-ci que Belfort ouvrit ses portes. Le 17 février, la garnison sortit de la ville, décimée, exténuée, mais emportant fièrement ses drapeaux, ses armes, ses bagages, rejoignant les lignes françaises et libre de combattre de nouveau dans le cas où la paix ne serait pas conclue. La paix fut conclue; et quelle paix! mais les vaillants défenseurs de Belfort n'y ont pas contribué.

Le lion de M. Bartholdi est l'image de la résistance intrépide, inflexible. Le noble animal était couché à l'ombre de son rocher, quand une première flèche, lancée de loin par le chasseur, l'atteint et tombe à ses pieds; blessé, insulté, il se relève à demi, et, arc-bouté sur ses puissantes pattes de devant, qui foulent le trait insolent, la tête haute, les oreilles couchées, la face froncée par la colère, la gueule ouverte et montrant ses dents terribles, il se dispose à tenir tête à son agresseur : on sent qu'il se cramponne au sol de son repaire; on pourra le cribler de blessures, faire couler tout son sang, il ne cédera pas la place, il mourra plutôt que de reculer d'un pas.

Le modèle en plâtre, que nous avons vu, est d'un grand effet. Il n'est qu'au quart de la grandeur définitive, et, dans le vaste atelier qu'il remplit presque à lui seul, il paraît énorme. Il l'est en effet par les dimensions, il le devient plus encore par le style. L'habile sculpteur a compris les conditions de la sculpture colossale; il s'est visiblement renseigné auprès des Égyptiens, qui l'ont si bien entendue; il a volontairement sacrifié les détails, il les a résumés dans des masses simples, faciles à saisir; il a recherché les amples méplats; il a énergiquement accentué les plans divers et n'en a pas émoussé les arêtes; il a évité les

Le lion de Belfort, par M. Bartholdi.

vides profonds, qui produisent des ombres trop noires et amaigrissent. La crinière, qui descend de chaque côté du cou et qui s'écroule en cascades solides, comme une avalanche, est d'une majesté saisissante.

Le lion de Belfort sera d'une taille gigantesque; il aura seize mètres de hauteur et vingt-huit de longueur. Il sera sculpté dans un bloc de grès rouge des Vosges, et appliqué contre le flanc perpendiculaire du grand rocher gris qui domine la ville et qui sert de base aux bâtiments du fort; monté sur son piédestal, il occupera toute la hauteur de ce rocher. Là, on l'apercevra de loin, par-dessus les toits des maisons. (¹)

La statue de la *Liberté éclairant le monde* a pour origine une noble pensée, doublement patriotique, celle qu'ont eue un certain nombre de Français et d'Américains, fidèles aux souvenirs du passé, de célébrer ensemble avec éclat, par une manifestation commune, le centième anniversaire de la Déclaration de l'Indépendance des États-Unis. Ils se sont proposé de rajeunir, de confirmer ainsi l'ancienne amitié que le sang versé sur les mêmes champs de bataille, pour la même cause, scella jadis entre les deux nations. Le projet d'une statue gigantesque de la Liberté répandant la lumière aux abords du nouveau monde, proposée par M. Bartholdi, a pleinement répondu à l'intention de l'Union franco-américaine et a été adopté par elle.

Dans un appel adressé au public, le Comité directeur français explique ainsi ce projet : « Il s'agit d'élever, en souvenir du glorieux anniversaire, un monument exceptionnel. Au milieu de la rade de New-York, sur un îlot (l'îlot de Bedloe) qui ap-

(¹) Depuis que ces lignes ont été écrites, le lion de Belfort a été achevé. On peut en voir une belle reproduction sur la place Denfert-Rochereau, à Paris.

partient à l'Union des États, en face de Long-Island, où fut versé le premier sang pour l'indépendance, se dressera une statue colossale, se dessinant sur l'espace, encadrée à l'horizon par les grandes cités américaines de New-York, Jersey-City et Brooklin. Au seuil de ce vaste continent, plein d'une vie nouvelle, elle surgira du sein des flots; elle représentera *la Liberté éclairant le monde*. La nuit, une auréole lumineuse, partant de son front, rayonnera au loin sur la mer immense.

» Ce monument sera exécuté en commun par les deux peuples, associés dans cette œuvre fraternelle comme ils le furent jadis pour fonder l'indépendance. Nous ferons hommage de la statue à nos amis de l'Amérique; ils se joindront à nous pour subvenir aux frais de l'exécution et de l'érection du monument qui servira de piédestal. »

Le modèle de la statue est terminé. C'est une femme debout, vêtue d'un péplum aux larges plis et d'une tunique qui l'enveloppe depuis les épaules jusqu'aux pieds. Le bras droit, levé par un mouvement énergique sans violence ni raideur, porte un flambeau fixé dans la main. Le bras gauche est serré contre le corps, l'avant-bras replié en avant, la main à moitié fermée; il soutient des tables sur lesquelles est inscrite la date de la Déclaration de l'indépendance, le 4 juillet 1776. La figure est d'une beauté austère et sereine. Le front est ceint d'un diadème entouré de rayons. De ce diadème, par des étoiles en cristal disposées tout autour, s'échapperont en tous sens des jets lumineux. Il est question d'exécuter aussi en cristal la flamme qui surmonte le flambeau tenu par la main droite et d'y allumer un feu électrique.

Cette statue atteindra une hauteur extraordinaire : placée sur un piédestal de vingt-cinq mètres, elle aura elle-même

trente-quatre mètres de la tête aux pieds, et quarante-quatre mètres en tenant compte du bras levé et du flambeau. C'est, à deux mètres près, l'élévation de la colonne Vendôme. Ce colosse sera donc unique au monde; il dépassera de plus de moitié la Vierge du Puy et juste de moitié le Saint Charles Borromée; il sera supérieur au colosse de Néron et égalera la taille présumée du fameux colosse de Rhodes, que l'on pensait devoir rester à jamais sans rival.

Il sera en cuivre repoussé; il ne ressemblera pas, comme l'a dit le président du Comité directeur, M. Ed. Laboulaye, « à ces colosses de bronze si vantés et dont on raconte toujours avec orgueil qu'ils ont été coulés avec des canons pris sur l'ennemi, c'est-à-dire qu'ils rappelleront le sang versé, les larmes des mères, les malédictions des orphelins; il aura sur ces tristes monuments un grand avantage : c'est qu'il sera fait de cuivre vierge, fruit du travail et de la paix. »

Ce géant de métal présentera cette curieuse particularité, que les divers tronçons dont il sera composé devront être ajustés de façon à se recouvrir en s'emboîtant et à se mouvoir les uns sur les autres, car on a calculé que, sous l'influence de la chaleur et du refroidissement, la statue sera sujette à une dilatation et à une contraction alternatives, que l'on n'évalue pas à moins d'un pied. Une charpente en fer sera établie à l'intérieur, comme dans un phare. On montera par un escalier tournant jusque dans la tête, et même jusqu'à l'extrémité du bras. Une balustrade, entourant le rebord du flambeau, permettra de s'y tenir comme sur un balcon aérien. Là, isolé dans l'espace, à deux cents pieds au-dessus de la mer, le spectateur verra se dérouler d'un côté la vaste baie de New-York avec ses îles, ses milliers de navires, ses promontoires portant de grandes cités, et de

l'autre, l'Océan sans bornes, au delà duquel le regard cherchera l'ancien continent.

On voit, par les importants ouvrages qui viennent de passer sous nos yeux, que la statuaire colossale n'est, de nos jours, nullement en décadence. Tant que l'art vivra et qu'il y aura sur cette terre des hommes et des faits dont il importe de perpétuer la mémoire, on peut affirmer qu'elle ne périra pas; elle continuera de remplir la mission qui lui appartient en propre et qui est de transmettre à la postérité les annales des peuples, traduites en caractères impérissables de pierre ou d'airain.

<center>FIN</center>

TABLE DES GRAVURES

1. Temple égyptien avec ses pylônes, restauré d'après la commission d'Égypte . page 7
2. Palais et colosse de Ramsès le Grand, à Thèbes (restauration) . 11
3. Le grand sphinx de Giseh 19
4. Main colossale trouvée à Memphis 21
5. Colosse de Sésostris, trouvé à Memphis 23
6. Fragment d'un colosse trouvé à Karnac 29
7. L'un des colosses du palais de Louqsor, avec la fouille qui le dégage . 31
8. Les deux colosses d'Aménophis-Memnon 41
9. Colosse du palais de Ramsès, à Médinet-Abou 47
10. Façade du grand temple d'Ibsamboul (restauration) 51
11. Salle d'entrée du grand temple d'Ibsamboul (restauration) . . 55
12. Le palais de Khorsabad (restauration) 65
13. Grand personnage ailé tenant une pomme de pin (bas-relief) . 69
14. Taureau ailé à tête humaine 75
15. Étouffeur de lions . 77
16. L'Apollon d'Amyclée; restitution de Quatremère de Quincy . . 85
17. La Minerve du Parthénon, de MM. de Luynes et Simart . . . 95
18. Le Jupiter d'Olympie, restitué par Quatremère de Quincy . . 101
19. La Junon d'Argos . 110
20. La Melpomène . 119
21. Fragments de colosses au Capitole 125

22. La tête colossale de Lucilla (Musée du Louvre). 129
23. Le Nil (Musée du Vatican). 131
24. Intérieur du grand temple d'Éléphanta 139
25. Mariage de Siva et de Pârvati 143
26. Colosses de l'Ourwhaï. 159
27. L'idole de Mandar. 163
28. Idoles de Djaggernâte dans le temple de Puri. 173
29. Ruines d'un portique et d'un colosse de Bouddha, à Ajuthia . . 185
30. Les deux gardiens de la salle d'audience. 187
31. Chaussée des Géants, à Angcor (restauration). 189
32. Un géant à neuf têtes, à Angcor. 193
33. Bouddha colossal dans le temple des Mille Lamas, à Pékin. . . 199
34. L'avenue d'animaux gigantesques 205
35. Le Daïbouds de Kamakoura 211
36. Idole aztèque (face antérieure) 224
37. — — (face postérieure) 225
38. — — (face inférieure) 227
39. Statue colossale de l'île de Pâques. 235
40. Statue colossale de Roland, à Halberstadt. 249
41. Le Moïse de Michel-Ange 259
42. Le Jupiter Pluvieux. 263
43. Le colosse de saint Charles Borromée, à Arona 267
44. Le Milon de Crotone, par Pierre Puget. 271
45. Statue équestre de Pierre le Grand, par Falconet. 275
46. La Bavaria . 279
47 et 48. Intérieur de la tête de la Bavaria. 280-281
49. Le lion de Lucerne. 285
50. La Vierge du Puy 293
51. La Vierge du Puy sur le rocher Corneille. 295
52. Le Vercingétorix d'Alise-Sainte-Reine, par M. Millet. 301
53. Le lion de Belfort, par M. Bartholdi. 305

TABLE DES MATIÈRES

Avertissement. page 1

Chapitre Ier. — L'Égypte. — Dimensions colossales de ses monuments et de ses statues. — Caractère idéal de la sculpture égyptienne. 5

Chapitre II. — Le grand sphinx de Giseh. — Les colosses de Memphis. 17

Chapitre III. — Les ruines de Thèbes. — Karnac. — Les colosses du palais de Louqsor. — Le Ramesséum et le tombeau d'Osymandias. 26

Chapitre IV. — L'Aménophium. — Les deux colosses d'Aménophis-Memnon. 39

Chapitre V. — Les temples souterrains d'Ibsamboul et leurs sculptures gigantesques . 50

Chapitre VI. — Les statues d'or de Babylone. — Les palais de Khorsabad et de Nimroud. 59

Chapitre VII. — Les grands taureaux ailés à tête humaine. — Les étouffeurs de lions. — Caractère réaliste de la sculpture assyrienne. 73

Chapitre VIII. — La statuaire colossale en Grèce. — L'Apollon d'Amyclée. — La Minerve du Parthénon. 82

TABLE DES MATIÈRES.

Chapitre IX. — Le Jupiter d'Olympie. — Autres statues colossales de Phidias. 99

Chapitre X. — La Junon d'Argos. — Le mausolée. — Le colosse de Rhodes. — La Melpomène. — Les colosses de Monte Cavallo . . 109

Chapitre XI. — La sculpture romaine. — Les colosses de Néron et de Domitien. — La tête de Lucilla. — Les deux groupes du Tibre et du Nil . 122

Chapitre XII. — L'Inde. — Les grottes d'Éléphanta. — La Trimourti colossale et ses gardiens 137

Chapitre XIII. — Les excavations d'Ellora. — Le Keylas, temple sculpté dans une montagne. 146

Chapitre XIV. — Les Tirthankars géants de Gwalior. — L'idole de Mandar. — Les rochers sculptés de Mahabalipourum. — Le bœuf de Tanjaour. — Le tchoultry de Tremal-Naïk 156

Chapitre XV. — La grotte de Doumballa et le grand Bouddha couché. — Les idoles monstrueuses du culte et des fêtes brahmaniques . 169

Chapitre XVI. — Les pagodes de Bangkok. — Un Bouddha de cinquante mètres. — La chaussée des géants à Angcor. — Le temple de Boro-Boudor . 181

Chapitre XVII. — Le couvent des Mille Lamas à Pékin et la grande statue du temple. — Les tombeaux des empereurs Mings. — L'avenue d'animaux gigantesques 196

Chapitre XVIII. — Le Daïbouds colossal de Kamakoura. — Les deux gardiens du temple d'Hatchiman. — Extinction du grand art religieux en Chine et au Japon. 209

Chapitre XIX. — Les tertres en forme d'animaux, dans l'Amérique du Nord. — Les « maisons du Soleil et de la Lune », au Mexique. — Les idoles aztèques. — Le dieu Huitzilopochtli et sa femme Téoyamiqui . 218

Chapitre XX. — Les ruines de Palenqué. — Les bas-reliefs du Palais. — Une statue cariatide en porphyre. — Les colosses de l'île de Pâques. 228

Chapitre XXI. — La sculpture religieuse au moyen âge. — Les saint Christophe. — Les statues colossales de Roland 241

CHAPITRE XXII. — Michel-Ange; ses trois colosses, le David, le Jules II et le Moïse 252

CHAPITRE XXIII. — Le Jupiter Pluvieux de Jean de Bologne. — Le saint Charles Borromée, à Arona. — Pierre Puget; son saint Sébastien et son Milon de Crotone; son projet d'Apollon colossal. . 262

CHAPITRE XXIV. — Le Pierre le Grand de Falconet. — La Bavaria. — Le colosse d'Arminius. — Le lion de Lucerne 274

CHAPITRE XXV. — Les sculptures de l'arc de triomphe de l'Étoile. — La Vierge colossale du Puy 288

CHAPITRE XXVI. — Le Vercingétorix, à Alise-Sainte-Reine. — Le lion de Belfort. — La Liberté éclairant le monde 299

PARIS. — TYPOGRAPHIE DU MAGASIN PITTORESQUE
(JULES CHARTON, ADMINISTRATEUR DÉLÉGUÉ)
rue des Missions, 15

BIBLIOTHÈQUE DES MERVEILLES

Chaque vol. in-16, broché 1 fr.; cartonné percaline 2 fr

ANDRÉ (J.). *Les fourmis.*
AUGÉ (L.) *Les tombeaux.*
— *Les spectacles antiques.*
— *Le forum.*
BADIN (A.). *Grottes et cavernes.*
BAILLE (J.). *Merveilles de l'électricité.*
— *Production de l'électricité.*
BERNARD (Fr.). *Les fêtes célèbres.*
BOCQUILLON (H.). *La vie des plantes.*
BOUANT (E.). *Les grands froids.*
— *Le feu.*
BOUCHOT. *Jacques Callot, sa vie, son œuvre.*
BRÉVANS (de). *La migration des oiseaux.*
CAPUS (G.). *L'œuf.*
— *Le toit du monde.*
CASTEL (A.). *Les tapisseries.*
CAZIN (A.). *La chaleur.*
— *Les forces physiques.*
— *L'étincelle électrique.*
COLLIGNON (E.). *Les machines.*
COLOMB (C.). *La musique.*
DEHARME (E.). *La locomotion.*
DEMARIPON. *Merveilles de la chimie.*
DELEVEAU. *La matière.*
DEMOULIN (M.). *Les paquebots.*
DEPPING (H.). *La force et l'adresse.*
DIEULAFAIT. *Diamants.*
DUBIEF (E.). *Le journalisme.*
DU MONCEL (le comte). *Le téléphone.*
DU MONCEL ET GERALDY. *L'électricité comme force motrice.*
DUPLESSIS. *Merveilles de la gravure.*
FONVIELLE (W. de). *Éclairs et tonnerres.*
— *Les atomes.*
— *Le pétrole.*
— *Le pôle sud.*
FOVEAU DE COURMELLES. *L'hypnotisme.*
GARNIER (E.). *Les nains et les géants.*
GARRAT (A.). *Les bouffons.*
GIRARD (J.). *Les plantes au microscope.*
GIRARD (M.). *Métamorphoses des insectes.*
GRAFFIGNY (H. de). *Les moteurs.*
GUICHET. *Les couleurs.*
GUILLEMIN (A.). *Les chemins de fer. 2 vol.*
— *La vapeur.*
HANOTAUX (G.). *Les villes retrouvées.*
HÉLÈNE (M.). *Les galeries souterraines.*
— *La poudre à canon.*
— *Le bronze.*
HENNEBERT (J.). *Les torpilles.*
— *L'artillerie.*
— *La guerre.*
JACQUEMART. *La céramique (Orient).*
— *La céramique (Occident).*
JOLY (H.). *L'imagination.*
LACOMBE (P.). *Les armes et les armures.*
LAFFITTE (P.). *La parole.*
LANDRIN (A.). *Les plages de la France.*
— *Les monstres marins.*
— *Les inondations.*
LANOYE (F. de). *L'homme sauvage.*
LACUITRIE (F. de). *L'orfèvrerie.*

LEFEBVRE. *Le sel.*
LEFÈVRE. *Merveilles de l'architecture.*
— *Les parcs et les jardins.*
LE PILEUR. *Merveilles du corps humain.*
LESBAZEILLES (E.). *Les colosses.*
— *Le monde polaire.*
— *Les forêts.*
LÉVÈQUE (Ch.). *Harmonies providentielles.*
MAINDRON (M.). *Les papillons.*
MARION (F.). *Merveilles de l'optique.*
— *Merveilles de la végétation.*
MASSON (M.). *Le dévouement.*
MELLION. *Le désert.*
MENANT (J.). *Ninive et Babylone.*
MENAULT (E.). *L'intelligence des animaux.*
— *L'amour maternel chez les animaux.*
MERRY (F.). *L'hydraulique.*
MEUNIER (Mme). *L'écorce terrestre.*
— *Les sources.*
MEUNIER (V.). *Les grandes chasses.*
— *Les grandes pêches.*
MILLE. *La bijouterie.*
MILLET (F.). *Les fleuves et les ruisseaux.*
MOITESSIER. *L'air.*
— *La lumière.*
MOLINIER (A.). *Les manuscrits.*
— *L'émaillerie.*
MOYNET. *L'envers du théâtre.*
NARJOUX (F.). *Histoire d'un pont.*
PÉREZ (J.). *Les abeilles.*
PETIT (M.). *Les sièges célèbres.*
— *Les grands incendies.*
— *Le courage civique.*
PORTAL ET GRAFFIGNY. *L'horlogerie.*
POTTIER. *Les statuettes de terre cuite.*
RADAU (R.). *L'acoustique.*
— *Le magnétisme.*
RENARD (L.). *Les phares.*
— *Merveilles de l'art naval.*
RENAUD (A.). *L'héroïsme.*
REYNAUD (J.). *Les minéraux usuels.*
ROY (J.). *L'an mille.*
SAGLIO. *Les maisons des hommes célèbres.*
SAULAY (A.). *La verrerie.*
SIMONIN (L.). *Le monde souterrain.*
— *L'or et l'argent.*
SORREL (L.). *Le fond de la mer.*
TERRANT. *Les télégraphes. 2 vol.*
TISSANDIER (G.). *L'eau.*
— *La houille.*
— *Les fossiles.*
— *La navigation aérienne.*
VERNEAU. *Enfance de l'humanité.*
VIARDOT (L.). *La peinture. 1 vol.*
— *La sculpture.*
ZURCHER ET MARGOLLÉ. *Les ascensions.*
— *Les glaciers.*
— *Les météores.*
— *Volcans et tremblements de terre.*
— *Les naufrages célèbres.*
— *Trombes et cyclones.*
— *L'énergie morale.*

Imprimerie LAHURE, rue de Fleurus, 9, à Paris.

www.ingramcontent.com/pod-product-compliance
Lightning Source LLC
Chambersburg PA
CBHW071625220526
45469CB00002B/476